戴洪軒

右手作曲，左手寫詩，嘴裡諄諄教誨

文音並茂，渾然天成的音樂導聆專家

曾任教於東吳大學、文化大學、實踐大學、政治大學

師大附中和光仁音樂班

在世五十二載

完成器樂曲二十首，聲樂曲十三首

著作《狂人之血》、《電影配樂漫談》、《洪軒論樂》，並有詩作及散文發表。

狂人之血

戴洪軒 談樂錄

目錄

前言

狂狷之間戴洪軒

簡巧珍

《狂人之血》是作曲家、樂評人戴洪軒談樂論藝的成績報告。

戴洪軒，樂界公認的才子、酒仙，也是國內少數能將文學藝術與西方音樂融會貫通，而深得文人風範的人物，能為他寫序的前輩大有人在，因此這篇前言突然變得沉重。忝為戴老師學生的我，決定還是回歸到書寫原汁原味的「戴洪軒」。

戴洪軒從五線譜出發，事實上，他的文字著作卻多於音樂作品，他行文予人以「狂」的印象，音樂創作較諸同年代的作曲家卻是近乎「狷」。這種反差讓很多人不解，也忽略了他在台灣音樂社會化的過程中所曾努力與締造的影響，以及身為台灣本土作曲家所面臨的困境。事情總是經過歷史的沉澱而顯清明。我近期陸續整理戴老師的音樂與文字，列入專題研究之後，才

7

逐漸理解這些背景，繼而體認到他是有著「惟真為美，忠於自己」的清醒，以及「與眾樂樂」的熱情。

如果我們能回到他的年代，那麼或許可以從他的思維中，感受到更多的藝術情懷以及潛藏於文字背後的生命力，這也將是本書出版最可珍視的價值。

文字與音符共舞

戴洪軒（1942-1994）出生於廣東省遂溪縣，父親戴朝恩時任縣長，六年後辭世，年幼的戴洪軒跟隨母親戴羅桂芳移居香港，十四歲時再遷台灣，定居台北中和飛駝二村。由於喜愛音樂，高中時期曾與當時已在國立藝專音樂科就讀的王國樑學習樂理，一九五九年考入國立藝專音樂科理論作曲組。藝專是國內第一所以培養音樂專業人才為主的園地，戴洪軒是第三屆的學生，老師包括蕭而化、康謳、許常惠、盧炎，而同屆同學中日後為作曲家的尚有馬水龍及馬子民。

他畢業的年代正逢許常惠積極推動現代音樂，許氏曾發起成立「製樂小集」，這是新作品發表會的名稱，戴洪軒曾經參與「製樂小集」第三次的演出，發表聲樂作品《挽歌》、《桃花扇》。一九六七年，服完兵役的他於苗栗銅鑼文林國中任教，並開始投入文字創作，首先是

擔任《功學月刊》主編，此後，陸續受邀撰寫報紙副刊專欄，包括《民生報》的「今樂府」，《新生報》的「季歌」、「采薇集」。也不定期為月刊雜誌《音樂與音響》寫作。

戴洪軒相關的音樂工作，包括任職廣告公司創作廣告音樂；擔任台灣省立交響樂團研究員；一九七四年開始專任於東吳大學，並曾於各大專院校與音樂班執教，包括文化大學、實踐大學音樂系、政大新聞系、師大附中以及光仁音樂班。

文字創作與音樂教學並行，帶來生活上的忙碌，反而導向戴洪軒作曲的黃金年代，重要作品諸如鋼琴奏鳴曲、鋼琴前奏曲、鋼琴賦格曲、弦樂四重奏、歌樂《浣溪沙》、《山花子》，以及被雲門舞集編成舞作的《過客》等，都在此時完成。

追求眾樂樂的境界

台灣光復後，音樂教育以西洋古典音樂為主流，西樂學習被視為貴族化，一九六〇、七〇年代，隨著高等教育蓬勃發展，音樂系師生成為時髦角色。戴洪軒以作曲家寫文章，本身即帶有藝術家的魅力，加上他對音樂感受敏銳，出語幽默，見解獨到，在很長一段期間裡，他的音樂散文稱得上洛陽紙貴，廣被樂迷。

戴洪軒不作一般性介紹，對他而言，辭典、專書上找得到的資料便不需再費唇舌。從藝術

家的責任感出發，他的用心在培養音樂群眾，因為他深知，音樂人口正是音樂素養提高所需要的泥土。音樂家希望與眾樂樂，那就需要觀眾，但音樂與文學之美都需要透過學習與理解才能心領神會，不像圖畫那麼直觀，所以戴洪軒不厭其煩地以他的觀點介紹音樂。也就是文如其人，樂如其人，為什麼一聽就知道是拉赫曼尼諾夫或是佛瑞的作品，這才是他要分析的。

戴洪軒筆鋒銳利，狂放不羈。試看，「蕭邦的水仙自鑑」、「舒曼的精神裸體」、「沃爾夫的壺中獨白」，多麼詩畫的選題呀，如果才氣碰上爆炸性的人物主題，那自然就更顯精彩了。因此一提到強人華格納，簡直一發不可收拾，「華格納的瘋狂」、「華格納的魔術」、「超人與死」、「愛與死」、「宗教與死」，一篇比一篇精彩，其鞭辟入裡，中文世界尚無出其右者。

華格納極端「不道德」的藝術，是人類潛意識的裸裎。而他作品之所以成功，就在於他將所有的瘋狂化為「意志」。戴洪軒的結論是，在藝術裡的華格納，是完全心智正常的，他的「狂」是「狂者不狂」。而華格納樂劇，蘊藏著悽美悲壯的超人精神，影響了尼采與爾後存在主義的發展。存在主義當紅於二次大戰的人類大浩劫，那種亟欲掙脫上帝束縛、卓爾不群的英雄氣概，和當時台灣的莘莘學子，一心要掙脫大學聯考符咒與社會枷鎖的心情頗為相似，所以存在主義也在台灣風行一時。但存在主義不是嬉皮，而要以自我的嚴格紀律取代上帝的管束，其實是非常積極的思想動力。

10

戴洪軒詼諧練達，面對生老病死之宿命，固無從逃避，但如何活得愉快，活得有意義，祕訣就在於音樂欣賞。他的忠告是：別懶於閱讀，別懶於思想，更別懶於學習。義大利人瘋歌劇，普契尼不會沒事故意寫譜折磨人，戴洪軒以詼諧的筆觸解析杜蘭朵公主的迷人之處，他以普契尼在寫完柳兒的死便撒手西歸，強調歌劇大師是如何為他的作品付出生命，甜美的果實正有賴辛勤栽種。

現代音樂：無聲勝有聲？

戴洪軒談了不少西方現代音樂。就藝術經驗，他比較認同美國前衛作曲家凱吉（John Cage, 1912-1992）的觀念，諸如「無聲勝有聲」、「音樂即生活」、「把真面目還給聲音」等等。他也接受另一前衛作曲家，亦為凱吉好友的楊格（La Monte Young, 1935-）所說「我對以往音樂的厭煩，是因為他們要強制聲音，以順從其意志，如果我們對聲音真有興趣，便得放任聲音歸回原真，並非使聲音奴役於人。」

至於現代精神，戴洪軒認為，只要是屬於自己的時代環境的觀念感受，跟著藝術生命而創作的音樂便是「新的」、「現代的」。當時正是台灣現代音樂開展的年代，作曲家所追尋的現代精神大抵是「以西洋的現代技法融合中國的內涵」為理念。音樂界也在許常惠、史惟亮號召

11

下，為了尋根而到台灣各地採集民間音樂。戴洪軒曾經參與這些活動，肯定民族音樂的重要，

也很推崇呂炳川博士於台灣民族音樂學所作的努力，甚至說過「台灣確實有著比較音樂學所需

要的寶藏，這個『礦』，我們一定要眼睜睜地等著外地人來掘嗎？」

他認為作曲家是負有使命的，就像昔日出征的將士，帶著自己民族的特性，到五花八門的

世界樂壇去。民族音樂是前進的、創意的、有強大同化力的，目的是「音樂的世界大同」，就

如同巴爾托克的音樂一樣。他也不得不承認，就客觀現況，他的這番理想確實仍屬「狂妄」。

而這毋寧也是一位三十餘歲的年輕作曲家，在面對整個音樂大環境時，逆勢而為的一份誠懇自

省與思維。

創作是捕捉靈動風景

正因如此，戴洪軒的創作中，有一份用沙漏濾過傳統的清醒，其現代也不是太過尖銳狂

野。以鋼琴曲為例，他的奏鳴曲、前奏曲、賦格以及一些小品，跟誰都不像，音樂結構嚴謹，

喜歡以同樣旋律在不同聲部相互追逐。旋律源自他的率直，主題純粹，發展自由，是巴哈技巧

注入現代思維。

他的曲子可以提供聽眾想像，酒、醉、詩、情，物質到心靈解放的過程！從急促的節奏，

透過力度變化來營造豐富的情緒轉折，簡約捕捉了靈動的生命景象。而他總能寫出極富色彩的主題，整個音樂有其特殊美感。相對於追求炫技與陌生色彩的前衛，它顯得傳統；對於習慣古典與浪漫的人，卻又有著令人著迷的現代感。

戴洪軒為古詩詞所寫的歌樂，帶有很濃的印象色彩。以自由十二音為基底，音韻的延展自然而有意境，鋼琴伴奏好使用脫離和聲關係的色彩性和聲語言，為情境而鋪陳的分解音型，常有意採用空泛的純四、五度與色彩性的不和諧音程相互交應，遊走在調性與非調性之間。《春日獨酌》、《山花子》，其閒適、寧靜，有誰知我此時情的那種恬淡、從容與超然，充分流露出戴洪軒個人對田園風光的嚮往，也就是，忠實於詩意的那種於我心有戚戚焉的感慨。而且，在形式上，除了一首弦樂四重奏，泰半屬小品。鋼琴曲《巴哈去阿里山》、《小庭園》、《校園鐘聲》，看來直是生活記趣。他為好友陳家帶的現代詩〈雨落在全世界的屋頂〉配上音符，也為自己的詩〈舞台人生〉、〈往日的帆〉譜曲。音樂就是生活，生活即是音樂，這不正是戴洪軒很難體會，生性浪漫的戴洪軒，音樂所傳達的竟是如此內斂而剛毅的雋永。

較之同期專業作曲家，他的音樂既不著墨於技法的突進，也少民族性的探索，但這份質樸的情調，卻有著入世的魅力，讓人禁不住想彈唱。樂評人張繼高曾說台灣作曲家的音樂「從黃自到許常惠，這其中是不是還應該有些東西？那些東西，是否比較容易接受？」或許，戴洪軒活潑拒絕矯情的個性嗎！

13

寫的正是那些東西。

跨界藝術先驅

有關戴洪軒的音樂，許常惠曾有「他寫文章比作音樂大膽」一說，不過，此話背後應該是基於彼此對音樂作用的理念不同。因為，若提到整體藝術，戴洪軒的熱情以及實驗精神是無人能敵的。

一九七五年，林絲緞舉行首次個人舞展，戴洪軒便曾一手包辦現場演奏的音樂製作，並將他自己的詩作貫穿於舞碼中間呈現，稱之為「幕間劇」。以現在的觀念，我們應該是會用「跨界」這個名詞，但是在那個當時，我認為戴洪軒是以凱吉的實驗音樂「起居室的故事」為藍本，亦即，它將這一次劃時代舞展，當成是一部以詩文、音樂、戲劇、舞蹈與當下的情境融合在一起的前衛音樂來設計。就如同日後李泰祥也曾在一連串的「傳統與展望」中，熱衷於這類實驗一般。可見，多元藝術的種子早已埋藏於戴洪軒的創作世界。而他也在因緣際會之下，成為台灣音樂藝術跨界的先驅者。

他分身去評電影話配樂，還出專書，允為國內開先河者。談電影配樂，戴洪軒既能宏觀談論整體音樂結構，也能單從主題樂句、發展乃至配器著手。他解釋如何從電影中欣賞配樂，分

析樂劇主導動機運用在電影配樂的優缺點，也提供作曲家為電影編寫音樂的原則——從了解電影的精神開始。

每滴血都彌足珍貴

戴洪軒一九七七年舉行首次個人作品發表會，這是國內繼許常惠、馬水龍之後的第三次作曲家個展，很受矚目。此後他陸續在台北藝術季發表《第一號弦樂四重奏》，為文建會的委託創作發表《紅豆詞》（聲樂曲）、《鐘》（長笛奏鳴曲），於「劉塞雲的歌路迢遙」中發表聲樂曲《遐想》。兩本文字作品《談電影配樂》、《狂人之血》也都在其間出版，看來正是「文中有樂，樂中有詩」最富生命力的階段，不料卻於一九八七年三月十四日傍晚因為喝酒駕車，發生嚴重車禍，從此身體受到極大損傷，健康不再，也少有音樂創作。一九九四年十二月十一日因腦中風辭世，得年五十三。英才早逝，令人無限欷歔。

戴洪軒以作曲名世，但聽過他音樂的人有限。他真正的影響力仕文字，透視、富機鋒，偶爾帶有自嘲與反諷，常給人痛飲狂歌之感。事實上，這些論述並非無的放矢，戴洪軒在解說的層次上，有其深刻的學理基礎。天馬行空似的浪漫，是充滿音樂與生命熱情的世說新語，飽含啟發性。所謂「狂者不狂」也！他對西洋音樂的精闢評析，確實為愛樂者帶來閱聽上的提升；

15

他關心流行歌曲的內容與發展，為肯定校園民歌價值而寫的文字，於今看來還成為音樂學研究的寶貴資產呢。

身處台灣現代音樂民族趨勢的潮流中，他以獨特美學取向奠定個人化的樂風，是立基於現代的自省與獨白，也是理性的選擇，他說過「我有自知之明！」

——他的散文與小說充滿人世的關懷，也真切流露對生命存在與虛無的探索。他的詩作充滿象徵主義的色彩，〈我叫詹姆士·龐德〉、〈劍士〉，簡直比台灣文壇的現代詩還前衛；他與盧炎合作的藝術歌曲《林中高樓》，則展現他在古典詩的才華。煮酒成文，出古入今——笑談人生藝術，樂在杯裡乾坤。戴洪軒的來去匆匆，為樂壇留下幾許浪漫與悲壯。

一九九四年十二月戴洪軒的追悼會上，作曲家馬水龍說：「他是一位音樂思想家。」詩人瘂弦說：「他雖然是音樂家，卻具有文學家的內涵。」鋼琴家葉綠娜則說：「他算是台灣少數未將靈魂出賣給物質功利的藝術家。」他在台灣跨界影響的前代文青，至少包括孫瑋芒、莊裕安、陳家帶、施至隆、侯德健、吳鳴，新世代詩人一靈驚豔之餘，搶購了《洪軒論樂》出版社最後兩百多本庫存，網路分送樂友，蔚為傳奇。斯人已遠，面對這樣一位集合了音樂、文學、影劇鑑賞力、創作力的藝術家（大師兄施至隆稱之為文藝復興人）之文字重現，自有其史料以及藝術傳承的意義。戴家女兒海帝、海倫感於父親著作滄海遺珠已久，決定出手搶救，和時間

拔河，乃有此次遠流版文集誕生。

為了便利閱讀，本書主編陳家帶，在戴洪軒眾多作品中推敲篩選，採用「狂人之血」書名。全書以此四字拆開分成四輯，輯一「狂歌」幾乎是西洋浪漫派作曲家群相；輯二「人子」以個別作品為主，兼及現代鋼琴家及電影；輯三「之於」回歸東方音樂，漫談情思理想；輯四「血性」則為純文學創作。本書除了凸顯戴氏的創意與靈視，也期待愛樂者的深廣共鳴。

狂人之血，每一滴都彌足珍貴！

（本文作者為音樂學博士）

代序

我的宣言

戴洪軒

不談東論西；我們是搞音樂的；我們看到好看的女孩，不會「沉魚落雁，閉月羞花」一番；那是搞文字的人的事。我們的只是一段「聲音」。我們用五線譜寫日記；「文字」，我們不會用。

文天祥是誰，岳飛又是誰，我們不知道，我們知道苦海女神龍。她每次出場的時候都有一首歌，「這個」，我們知道。

我們「靜默」地看一個黃昏離去了，「無聲」是「有聲」的反面；我們「靜默」地聽黃昏的道別；我們知道，哪有音樂沒有休止符的。

「美女」與「音樂」，你們喜歡哪樣，「美女」拋棄你的時候，「音樂」等著你，奶奶的，

「你喜歡哪樣?」

美女指著一把椅子問孩子道:「這是什麼?」孩子答道:「是木頭!」美女道:「笨孩子!」

我們說:「聰明的孩子;什麼椅子桌子只是人類在木頭上搞的花樣而已,木頭是本質,音樂是生命的本質。」她從此不再理我們。搞音樂的除了音樂,不可能再有別的。

與美女別離之後,我們面對寂靜的花園,玫瑰無聲地凋落了,玫瑰在說話,不是用人類的語言,「時間無聲無息地流逝了!」當然,她不是這樣說的。

我們傾聽「靜默的語言」,風的話語,一棵樹的話語,人類只能用文字說著「人話」,其他的全聽不見,多麼可惜,有時,我們孤獨地在山頂上傾聽,傾聽自己心中的聲音,那世界裡沒有文字。

「進入那樣的世界,你們必然會發瘋!」白遼士、貝多芬、華格納,哪一個不是瘋子?

「太陽」與「音樂」你們喜歡哪樣?這個笨問題!我們喜歡「太陽」,我們可惜「太陽」不會唱歌,要「太陽」唱首歌得靠自己,自己的「音樂細胞」與「音樂技巧」,這個回答有人滿意嗎?才怪!

「風」這個字的「字音」絕不會讓我們感到風吹在身上;文字,那是件麻煩事,它只能讓我們「知道」事情的概念,不可能讓我們感到切身的感受⋯要來何用!

音樂宣言定是瘋言瘋語,我們「聽到」一朵花瘋了,你要叫我們怎樣!

20

你們盡是在宣言；你們的作品呢？我們是在清除雜草，之後，才能種東西，這樣你們滿意了吧！

「文字」唯一的用途是用來「訓人」，如果你們要用「音樂」來訓人，請試試看。

「聽了那麼多的音樂」，還要不斷聽下去，乖得還沒有辦法聽這個世界？「寂靜」就是「沒有聲音」嗎；真乖得沒有藥醫！聽不到「寂靜的聲音」的人哪能搞音樂！

（本文為作者生前自撰）

21

歌

孟德爾頌的人間天堂

公元一八〇九年至一八四七年之間，孟德爾頌＊甜悅地活了三十八年。有錢有勢又懂得音樂的父親（他自己也會寫點曲子），有教養而又會彈鋼琴的母親，貌美如花又柔情似水的姐姐芬妮，再加上小孟自己、便構成了一個天堂似的家庭。他父親雖然是猶太人，可是對自己的兒子並不「猶太」，他為小孟請了不少家庭教師；讓小孟在幼年時就受足了文學、音樂以及藝術方面的教育，等到小孟長大之後，還替他在家裡攬了一個樂隊。這樣的環境，這樣的教育，是別的音樂家們不敢夢想的；在得天獨厚的成長中，小孟六歲時就能公開演奏鋼琴，到了十二歲，當時七十多歲的大詩人哥德，也是他的聽眾之一。

小孟雖然是一個大音樂家，骨子裡卻是十足的公子哥兒。公子哥兒的特性，便是依戀家庭，像鳥兒依戀著金籠所帶來的幸運，並且，非常滿足於現狀。這種滿足感令小孟長不大，如果一個人長不大，而環境中又允許他長不大的話，這是非常幸福的──小孟正是這樣。當然小孟是不同於一般的公子哥兒的，因為他是一個大藝術家；他是一個「人物」。當別的公子哥兒

24

們在花天酒地、胡攪一通的時候，小孟卻只是躲在家裡埋頭研究與創作；每一個真正的工作者都是這樣的，認為工作比遊戲更加甜蜜而深沉。不過，藝術家大都是孤獨的工作者，在這項工作之中，他們不斷地發現與表現自己與這個世界的神祕特性；大部分的藝術家都是自己一個人面對這項工作，然而，小孟卻是例外；家庭是小孟生活中一張溫床，是他幸福的泉源；當蕭邦把血吐在琴鍵上的時候；當舒曼從瘋狂進入冥想的瞬間，小孟正在姐姐芬妮的身邊，跟她談《仲夏夜之夢》，接著便指揮樂隊演奏給她聽。

小孟敬愛阿姐，正如他熱愛自己家中的每件事物一樣；對於小孟，芬妮是這個家庭的中心。芬妮是個才女，她給了小孟父性的瞭解以及母性的關懷，還有的就是手足的情愛。小孟對她姐姐的情感是非常深厚的，他童年一切生活上的樂趣，都是從阿姐身上得來的。後來芬妮和別人訂婚，小孟跑到英國（他家住在德國）旅行去了，芬妮結婚的時候，他連婚禮都沒有參加，可能是怕自己支持不住吧。

芬妮結婚令小孟萬分悲傷，但是小孟並不因此而改變自己的性格；他幸福的家庭還在那

*孟德爾頌（Felix Mendelssohn Bartholdy, 1809-1847），十九世紀日耳曼音樂家，生於漢堡，長於柏林，祖父摩西·孟德爾頌是哲學家，父親是銀行家，因而孟德爾頌在衣食無虞且藝文氣息濃厚的環境中長大，並展現不凡的音樂才華：九歲第一次公開演出，十一歲開始作曲，十七歲寫了《仲夏夜之夢序曲》。一八二九年，孟德爾頌指揮演出巴赫（J.S. Bach）的《馬太受難曲》，使得已經去世近八十年的巴赫，其作品開始受到歐洲、乃至全世界的注意。

裡；他許多朋友也在。那時小孟非常喜歡交遊，有才也有財，他和朋友之間的關係是很愉快的。

小孟的音樂，初聽時令人覺得華麗、流暢，再聽下去便覺得充實、有力，最後，我們便會看到它的實質，那是一種「堅固的悅樂」。小孟的天地是笑著的，那是一種深心的歡笑；音樂必然有喜有悲，有憂鬱也有安慰，不過，這些東西在小孟的音樂裡，只是一些表面的形態而已；他的音樂在悲傷的段落中，也令人覺得幸福。小孟的音樂正好和布拉姆斯相反，小孟的音樂裡沒有真正的悲傷，正如老布的音樂中沒有真正的快樂一樣；在小孟的心裡，永遠地，不斷地燃著一把悅樂之火。有人認為小孟的音樂太悅樂了，所以不深刻，這種說法也不無道理，因為小孟生活這個世界上，受「考驗」的太少了，因而，他不像舒曼那樣被打倒，也沒有機會像布拉姆斯那樣地戰勝；他有不需要受苦的環境，又沒有要自找苦吃的天性（像蕭邦就有），他是一個真正的孩子（不是老孩子）。

浪漫樂派的音樂是一片情感洶湧的海洋，並且燃燒著強烈的慾望，在其中浮沉的音樂家實在不少，白遼士、蕭邦、舒曼、柴可夫斯基等等都是，只有少數幾個人能夠超脫出來，像貝多芬、華格納、布拉姆斯、布魯克納這幾個人。小孟是一個「幸運」的浪漫作家，他從來不曾參加這種精神與情慾的鬥爭，他沒有布拉姆斯那種滿身疤痕而不死的英雄感慨；沒有流著血的傷口，他不需要像蕭邦那樣，在暗室裡像貓一樣地舐吮著自己的創傷；他沒有那種要赤裸裸的，

與人瘋狂擁抱的慾望，所以他不會像舒曼那樣發狂；他是一個有著「完美身心」的公子哥兒。

小孟的音樂確實是幸福的代表，他的笑就是笑，不是帶淚的笑，不是悲劇的小丑的笑，不是對鏡自憐的笑；他的靈魂是純然的，裡面絕沒有什麼學問。雖然這樣，他的音樂還是充實有力的，這一點非常重要，他用充實有力的音樂，肯定了自己的幸福以及自己的悅樂；並不是幸福而悅樂的人就成不了大藝術家。小孟的一生證明了這一點，他告訴我們，人是可以幸福而悅樂生活的──是可以充實而悅樂地生活的。

27

白遼士的地獄之火

打開音樂名人詞典，我們便知道，白遼士*在一八〇三年到一八六九年之間，活了六十六年。他是大作曲家、大指揮家、大樂評家，可是他不會彈鋼琴，只會玩玩長笛和其他。

翻開音樂野史，我們知道，他曾經想殺掉他窮追不上的女人，還有吻屍、打架、大鬧音樂會場，與「音樂大人物」吵架等等行徑。

在音樂史上，在貝多芬之後、在華格納之前，在那段日子裡他是一個無出其右的人物。

可是，他在當時的音樂圈子裡幾乎完全沒有朋友（只有帕格尼尼以老前輩的身分給他幾個錢過活），而文學與繪畫界的朋友倒不少，像雨果（Victor-Marie Hugo）和德拉克羅瓦（Eugène Delacroix）等人。

最後他妻死子亡，寂絕而終。

在藝術上，偉人的偉大方式有兩種：一種以偉大偉大，一種以平凡偉大。後者是沉靜的（像巴哈），謙虛的（像布拉姆斯），以平淡的聲音說話的（像陶淵明），寂寞的（像巴爾托

克）；前者是飛揚的（像貝多芬壯年時），自大的（像華格納），以如雷聲音說話的（像屈原），不甘寂寞的（像胡果·沃爾夫）；白某的性格完全屬於前者。「昔有佳人公孫氏，一舞劍器動四方，觀者如山色沮喪，天地為之久低昂。──杜甫」，白某的音樂正是這樣，開頭便如弓之開始上弦，繼而聲驚四野。他一生的所作所為正像這樣。

對一個這樣的人來說，如果沒有能讓他發揮這股力量的環境，他的一生必然充滿了悲劇和不幸。白某雖然指揮過樂隊，得過法國的羅馬大獎，以《幻想交響曲》的發表贏得太太，然而，在六十六年的生涯裡，這些只是曇花一現罷了。

浪漫派的巨人很多，華格納、布拉姆斯、貝多芬、布魯克納、西貝流士、李查·史特勞斯等人，這些人的音樂全都震撼天下，在生活上如果不是飛揚跋扈也是身居要位，這些情況在他們身上都是很自然的事。白某的本性自然卻非常不得意，且其幾乎在當時的音樂圈裡沒有知音，原因是，他本性矛盾太多，並且生不逢時。他有莫名其妙的反叛精神，整天跟那些音樂前輩吵架、唱反調、鬧音樂會場等等，這種精神表現在他的樂風上，結果是不為當時的音樂前輩

＊白遼士（Hector Louis Berlioz, 1803-1869），十九世紀法國作曲家，父親送他到巴黎習醫，盼他繼承衣缽，但是白遼士卻進入巴黎音樂院，在一八三〇年獲得「羅馬大獎」，他最為後世所知的《幻想交響曲》（Symphonie fantastique）也是寫於這一年。
白遼士喜愛文學，為了餬口而寫的音樂文字仍為後世稱道，文學也影響了他的音樂創作，其中對於音樂敘事能力與音響的講究，對於李斯特、華格納、李查·史特勞斯多所啟發。

所接受，大都對他敬而遠之。他有性虐待狂，喜歡死女人，喜歡飾演可憐兮兮結果死於非命的角色女伶，這些作風令他人格掃地。這些東西到了他的音樂裡，產生了空前的邪惡感，為當時社會所不容。然而，白某到底還是一個巨人，他的本性、心理、精神與他生存時代環境有著極大的矛盾，他還是盡了他所能盡的力量，以各種方式去追求世界對他內在價值的承認。

在西洋音樂史上，白某以前的世界是「乖乖的」，無論在音樂上還是生活上都是這樣。宗教音樂之後是巴哈。巴哈之後貝多芬之前是一個「平衡的天地」，巨大的苦痛與悅樂都還隱藏在人性與大地的根裡；這條浪漫的大蟲，直到貝多芬中年才在他的心中露出頭角，然而卻被貝多芬制伏，作為他晚年時的身心與精神的昇華，可是這條大蟲到了白某身上，卻變成他身體的一部分，主宰了他的一切精神與行為。自從這條浪漫大蟲到了他身上，他的心中便不斷燃著一把「地獄之火」；他像魔鬼反叛上帝而進入到完全屬於自己的地獄，他拋棄了以往的音樂美學觀念，而進入到自己浪漫的音樂天地裡。他的一生便以其非凡的音樂創作力來表現這些，表現這些以往從來不被認為藝術上可能的事物。

白某是個不折不扣的浪漫巨人，他不像舒曼、蕭邦這類人，在音樂上僅只訴說著本身的感受，這些巨人都太狂熱了，他們有著強大的自我擴張性。不是自然地擴張，像巴哈，他們的擴張完全是因為他們自己。梵谷可以把草木看成火，白某自然而然可以把他的原野（《幻想交響曲》第三樂章）看成一個邪惡的地獄景色；那裡的雷聲是壓抑的火焰，植物是人體裡的神經

線，摻雜著躍躍欲動的情慾──簡直一發不可收拾。那個時候，不只在藝術上，而是所有人類意志都在擴張。在政治上，昔日的成吉思汗橫掃歐洲，只是代表著整個蒙古民族的形態，所以忽必烈等人還能繼承這份霸業，而當時的拿破崙與後來的希特勒則不同，他們在政治上的形態正與我們的浪漫巨人相同，完全是一種自我意志的擴張。這些浪漫巨人搞上了藝術，實乃天下之大幸，若是都去搞政治，這個世界真是不堪設想。雖然在藝術的天地裡，這些巨人彼此也還是不能相容；白某與華格納經常吵架，布拉姆斯也常與華格納吵架。白某在世之日，也只能與比較沒有個性的，像李斯特之類的人物來往了。

白某這個狂妄的人最初是學解剖的，只是在學醫之前，在他十六歲時候就寫了新音樂作品，還寫信給巴黎的出版商請他們出版，因而在學醫時聽到葛魯克的歌劇生涯之後，便非改行去學習音樂不可，連母親跪下來求他都不顧而去；到巴黎去開始他那瘋狂的音樂生涯。在巴黎那段狂戀與行為怪異的日子裡，他的重心自然還是拚命創作音樂；這把「地獄之火」絕不肯在他身上「乖乖」休息，它不但要燃燒他，還要燃燒整個世界──白某不得不爾，在這個世界上負起了惡魔的工作。把音樂創作出來之後，白某便不惜一切手段來發表它，諸如借一千兩百法郎來開發表會之類。

像蠱之於苗女一樣，這條「浪漫大蠱」在白某身上，也是吸血的。這種身心狂熱的燃燒，雖然產生了強烈的光芒，然而卻也耗盡了白某的生命，在西洋音樂史上，白某這種自我的燃燒

31

非常重要，這不只是令他自身發出奪目的光芒，還能照亮了整個浪漫音樂的世界。他成了開山祖師。

晚年，他的生命耗盡，只剩下一個空虛的軀體，並且妻死子亡；壯年的他之所作所為簡直像是一場夢，他幾乎難以相信，以前自己哪來那麼大的狂熱去幹出這些事。現在他一面寫著回憶錄，一面等待著死亡；空虛得完全沒有脾氣了。

他的作曲技術完全走在時代的前頭，在他之後舒曼、比才、聖桑這些人還寫那樣的交響曲，可以說是往回走了，這並不是說他們的音樂不好，對於浪漫樂派的作曲家，前衛與回古都不是值得堅持的，值得堅持的是自己的藝術特質。白某堅持自己的前衛精神，在他那個乖乖的時代裡，是艱難而又可佩的。正如西貝流士堅持他的回古精神，在他那個盲目地崇拜著所謂「現代」的時代裡，也是相同地艱難又可佩。白某以主導動機所構成的，音樂上戲劇性的表達力，不但啟示了華格納，以至李查・史特勞斯，還一直有力地影響到現代的巴爾托克

（以白某的《幻想交響曲》與巴爾托克的《弦樂、鐘琴與打擊樂器的音樂》(Music for Strings, Percussion and Celesta) 比較一下就可明白）。白某內在的藝術形態也超越了他的時代，他與他的好朋友——文學上的雨果以及繪畫上的德拉克羅瓦不同，他遠棄了他們，而與梵谷、馬蒂斯以及波特萊爾這些人同行了。

魔道相長；這把「地獄之火」因為白某而在音樂世界裡成為一把「永恆之火」了。

布魯克納的僧侶世界

浪漫派的音樂，很少沒有戀人的形影，像布拉姆斯那樣深沉的人，在心中還迷戀著他的克拉拉。法國作家如聖桑、佛瑞、比才等人，對女人並不狂熱，然而在他們的音樂中，不停地有女人在走動，至於蕭邦、舒曼、柴可夫斯基，他們更不用說，被女人左右了一生。李斯特對女人可能並不迷戀，晚年當了出家人，可是他那一輩子簡直是活在女人堆裡。

浪漫樂派作曲家中，安東・布魯克納*是一個例外，他與女人幾乎完全沒有關係，在浪漫樂派以前，作曲家自然也離不開女人，但極少扯到自己的作品裡去。當然結婚生子是另一回事。巴哈結了兩次婚，生了一大堆兒女，這些對於他，也只不過是生活的一個層面而已。我們的陶潛也結婚，可是，除了那篇〈閑情賦〉以外，在他的詩文裡，一絲女人味也聞不到。

*安東・布魯克納（Anton Bruckner, 1824-1896）幼年擔任教會唱詩童，曾任林茲大教堂管風琴師，維也納音樂院的和聲與對位教授。布魯克納與華格納的友誼與支持使得他在維也納樂界的派系鬥爭中遭到漢斯立克的攻訐。除了九首交響曲之外，布魯克納還創作宗教合唱曲與管風琴曲，但是後世最看重的還是他結構複雜、配器恢弘的交響曲。

33

布魯克納是作曲家、指揮家、管風琴演奏家。一八二四年生於奧國。他的一生離不開教堂和樂團；他是許多教堂的管風琴師，也是許多樂團的指揮。他的一生在奧國，很像西貝流士的一生在芬蘭；孤傲而固執，雖不好功名，而在晚年這些東西卻都來到身邊。西貝流士晚年成為國寶，受芬蘭政府俸養；布魯克納晚年由奧皇授勳，並獲維也納大學名譽博士學位。

布魯克納一生的表現除了音樂之外，就再也看不到別的什麼。德國詩人里爾克（Rainer Maria Rilke）寫道：「偉人的生活是一條荒徑。」偉人（專指學術上的）便是不斷工作的人；布魯克納的一生便是不停地學習與創作，再也沒有任何別的，在這一方面，他比布拉姆斯，實是有過之而無不及。

他的作品可分為兩類，一是宗教樂，一是交響樂；此外，還有些不足論的零碎東西。而就是交響曲與宗教樂這兩類作品，連布拉姆斯在內，沒有任何一個浪漫樂派的作曲家能比得上的。浪漫樂派的作家，大半同時也是生活家，因而，不可能同時也成為偉大的工作者。布魯克納並不是為了工作而犧牲生活；他樂在其中，工作是他全部生活的樂趣。我又想起了孔子的話：「知之者不如好之者，好之者不如樂之者。」而布魯克納還不止於是樂之者；他一天如不在音樂中工作他便會生病，便會死。

他自幼便與音樂結下不解之緣，對於音樂他從來沒有三心兩意；他是一個最純粹的獻身者。像舒曼本是學法律的，鮑羅定本是學化學的，莫索爾斯基本是當兵的等等；而布魯克納本

34

來就是學音樂的；在搞音樂的這段過程裡，蕭邦不時地要去談談戀愛，莫索爾斯基不時地要去喝酒，華格納甚至還要去搞革命；而布魯克只是不斷地在音樂裡工作。

很難想像一個極具浪漫性格的人，在十九世紀這樣浪漫的環境裡，把自己「幽禁」起來，這種力量，我想就是浪漫性格的極致。超脫之後而作為精神意義的形態，這點令我想起三個人：西貝流士、布拉姆斯以及布魯克納；他們全是因此而成為浪漫派的奇人。在獨處的生活裡，愛的自身與愛的對象都會變大，變成全面地接觸，戀人的眼睛都是小的，都是「整個世界對我已不存在，只有我們兩人。」在布魯克納的作品裡，完全沒有這樣的東西。

那麼，他在獨處的日子裡，到底幹了些什麼？他是在追尋一個神，一個生存於天地之間的自我模型，以及自我在生活上最大的可能。有一首泰戈爾（Rabindranath Tagore）的詩，說明了這追尋的過程：

我的行程很長，時間也很長。

我的行程在光的最前頭，越過洪荒，留下足印，在無數恆星與行星之上。

最遙遠的路，來到最接近你的地方；最艱鉅的訓練，導出曲調的單純。

人須叩開所有的門，最後，才回到自己的門；須歷盡所有的世界，最後，才到達自己的內心。

35

我眼神流動，遙遠而廣闊，最後，我閉上眼睛：「你原來在這裡！」

呼喊著：「在這裡！」

這聲音銷融在千股的淚泉中，配合著你「我在此」的回應，一齊洪水樣地氾濫了世界。

這樣的過程，這樣的極樂，浪漫樂派的作曲家之中，西貝流士與他表現得最為明顯。西貝流士的形態是歸向大地的神，而布魯克納的卻是有位格的神，因而，前者到了最後，產生了開脫的快意（他的第四與第七號交響曲可以充分證明），後者卻再現出很悲劇性的自執，有點像希臘神話中，薛西弗斯推著巨石又眼看它滾下去的味道。他在最後出了問題，原因是，他對音樂可以獻身，對神可不行；他自己就要成為神。這方面，他太像華格納，只是沒有華格納那麼有力；這也就是他一生崇拜華格納的原因。他和華格納的音樂，都有濃厚的宗教性，可是，他們所禮讚的神，卻是他們自己的模型。他們全都跪不下去；他們要像神一樣地站起來。在巴哈的時代，任何人都很平凡，因為有才能的人都這樣想，認為自己沒什麼了不起，自己的才能只是神的賞賜，自己的成就只是遵從上帝的意志行事。浪漫時期的人可不這樣，那是一個以人為主的世界，他們的才能與成就，認為完全是自己的了不起，於是，布魯克納這類人，便要像那樣地負起使命。他們拚命地要學像神；他們最完美的自我模型，便是神的模型。

布魯克納是屬於後期浪漫派的人物。那時候，人們已經開始慢慢地張開了眼睛；與那浪漫

的夢境有些脫離了，對於靈魂的永生、愛的真理等等信仰（還是迷信），已經開始懷疑。布魯克納要維持自己的信仰；可沒有前人那麼容易了；他的堅持，就像把火炭緊握在手中，顯得非常痛苦和迷亂，他的宗教樂曲中的禮讚部分，全都是在盡力而絕望之後奏出來的。

如說華格納是浪漫樂派最強也是最後的火焰，布魯克納就是緊握這把火焰的手，以後的李查・史特勞斯完全放棄了這把持，落入魔火中去了。布魯克納的這種把持，當時折服了不少人，智者如馬勒，狂人如沃爾夫，甚至於華格納的死對頭布拉姆斯。他在他的書簡中也不時地勸人去聽布魯克納的東西。當然布魯克納高超的作曲技法，也是折服他們的原因；他是維也納音樂院的王牌作曲教授。

在沉靜中生活的人，感覺必然特別敏銳，像布魯克納這種人，每日沉思默想，他的生活可以說是完全的精神過程。浪漫樂派的作曲家之中，沒有人比他對以往的傳統更為了解，也沒有人比他在傳統中獲得更大的力量，而這股力量並不能令他精神安寧，因為他不是理論家，也不是欣賞家，他是一個創作者。不可否認地，真正現代的感受必然包含著過去，對以往瞭解得更深刻，必然更能助於對現代的瞭解，當然有許多人沉迷於以往，消失了生命的前進力，布魯克納絕不是這種人，傳統的汪洋大海（其中包括了巴哈、貝多芬、華格納這些大傢伙）埋不了他，反而給了他大的激發，令他有力地奔向以後的生命。

華格納可以說是浪漫樂派的極峰人物，他的音樂是一片人類的精神意志，以及愛的海洋，

而布魯克納是配給華格納寫輓歌的人。他帶著無限的留戀，歌頌著以往的光輝，之後，他便掉轉了頭，走他以後的這條堅苦的路。

未編號的不算，他寫了九首交響曲，每首都是結構嚴密，充滿沉鬱的張力，以及精神意志上自執的語法；都是一些負傷的勇士，從血腥中爬起來之後的豪語，雖然第九首並未完成，不過，就如此也可以跟貝多芬那首第九交響曲一爭長短了。

第三首交響曲標題為《華格納》；而真正為華格納寫的輓歌，是他第七交響曲的第二樂章。一八八三年華格納去世，次年，他便在萊比錫請人單獨指揮演奏這慢板樂章，並標明是為華格納送葬的，第七交響曲確實是他精神發展的一個里程碑；第八與第九也只是以相同的精神意志去創作罷了，包含了他所有的思想，表現出他整個的精神意志形態。

這個交響曲的第一樂章，是他一生所作所為的縮寫；像一個歌劇的序曲一樣，以概論的方式說明了全劇的劇情，只是這個概論不像概論，說明也不止於說明；它簡短呈現出廣大明顯而流露出深意交響曲的第一樂章；奏鳴曲形式，有兩個主題，一強一弱，或一嚴屬一慈祥，諸如此類地對比起來。第七第一樂章的重心落在第一主題：開始是如春水氾起，激動而優美，這是一個出發，意味著布魯克納追尋的開始。這個主題在弦樂的低音部出現，隨後在高音部先亮起來；從懷疑變成堅定，這主題從弦樂的顫音中升起的，一如布魯克納的精神意志從歷史的意義中升起，就這樣，它有力地走向第二主題；在這段落，第一主題的變奏伸

展，隱懷著深情。第二主題是非常淒冷的；布魯克納所面對的奮鬥也正是如此，一個人孤獨地面對所有的事情，就這樣進入了全曲發展；在第二主題也不那麼淒冷，結尾部的開始是一片鼓聲，與全曲開始時的弦樂顫音相同，暗示人類生活在歷史中的意義。主題原形的出現以後半句為開始，一層層地上升；一層層地把持──這就是布魯克納悲劇性的自執之言，也是第一樂章的精華所在，從一片鼓聲中升起。把持到一個最高峰，從最弱進到最強，那樣無可奈何地張開雙手，嘆息，如滄桑之感，英雄感到以往功業的徒勞（這點表現，在華格納以前是絕對沒有）。然後，銅管便在高音部奏起禮讚；結束了該樂章。如是語言，便無非是海明威在《老人與海》裡，當老漁夫失敗之後，所寫道：「老人在夢中夢見獅子。」或是卡繆在《薛西弗斯》裡說的話：「當永遠做著推巨石上山的，無望地工作的薛西弗斯，又眼睜睜地看著巨石滾下去，但當他離開山頂，慢慢走下山去，他覺得強過他的命運，強過那塊巨石」之類。

在華格納的世界裡，英雄的功業並沒有自覺徒勞，英雄的身後事也沒有那麼荒涼，那是一個神話與史詩的年代，是一個以人力勝天的年代，充滿傳奇，一些斬龍的勇士，長睡在魔火中等著勇士吻醒的少女。為愛氣絕而死的情人……。華格納死後便把這些全部帶走了，以後的英雄便顯得異常蒼白，自覺、悲劇地、淒冷地承受自己的惡運。布魯克納的處境正是這樣，因而對以往產生極大的留戀；在第二樂章給華格納寫的輓歌裡，他譜出他無限的深情，第三樂章的

39

素材分為 A B 兩部分，全曲的形式是 ABABA。第一部分 A 出現三次，第一與第三次都是以替偉人的送葬方式譜出了悲哀而又深深的懷念，第二次出現加上弦樂上升的音型，把華格納捧上雲霄的位置，這也就是布魯克納追尋的、神的模型。在風、雨、雷、電之上，華格納在那兒高視闊步，那般景象是夠瞧的了。B 部分是回憶以往與華格納精神交往的好時光，那時不像現在的愁雲慘霧，當時風和日麗，花朵成野地開放。

第三與第四樂章。也都是以兩個素材完成的樂曲，但沒有十分成功。布魯克納在這裡想得到一個與以往相異的、新的音樂邏輯，只可惜在音樂史上，時機尚未成熟，他的這個願望，後來巴爾托克替他完成了。

布魯克納的生活一片空白，他對洗個熱水澡，對吃頓豐盛的晚餐，對跟女人們在林蔭道散個步、接個吻等等，完全沒有興趣。只有在音樂工作中，他才會有快樂；生活上，他一點軼事也沒有，而他的音樂，光輝燦爛，我們聽了他的音樂，便深知他一點也沒有白活，甚至於認為，那樣才是生活。

40

蕭邦的水仙自鑑

蕭邦 * 生平的史料太多，在這裡我不再重複這些。

他的音樂憂鬱得令人心痛。他像希臘神話裡面的納西瑟斯一樣，愛上了自己，每天熱戀著湖水上面自己的倒影，不去愛那些山林的女神，而令那些女神心痛得要命。

他有著非常高明的自我封閉的本領。能夠自我封閉的人就是能夠自我封閉的人；他能夠說貝多芬的音樂太粗，根本就不是音樂，也就是這個道理。他將大門關起來，一個人躲在火爐邊，在鋼琴上彈奏著自己的作品，雖然在他的同一個時代裡面有李斯特、白遼士、羅西尼、孟德爾頌、華格納、舒曼、布拉姆斯等等大作曲家，然而他還是可以覺得自己是其中最了不起的

* 蕭邦（Frédéric Chopin, 1810-1849）十九世紀波蘭鋼琴家，父為法國人，母為波蘭人。幼年便展現創作與演奏鋼琴的非凡才能，一八二六年入華沙音樂院，一八三〇年離鄉巡迴演奏，途中獲知俄軍攻佔華沙，便客居巴黎，以教琴、公開演出為生。

蕭邦的創作以鋼琴作品為主，融入波蘭的舞曲與義大利歌劇的要素，拓展了鋼琴音樂的情感深度與技巧範疇，不論是夜曲、馬厝卡舞曲、波蘭舞曲都別具風格，深受歡迎。

一個，也就是這個道理。

他是一個個人主義或者說是一個世界主義者。個人主義者在藝術上，是最最寂寞的東西，因為它將自己封閉在一個與外界隔絕的天地裡。個人主義者如若不是愛著自己，他就是愛著整個世界。其實，他的自己與整個世界是分不開的。；比他自己多了一分的東西，他都不能去愛。所以蕭邦他從來就沒有真正地將其他作曲家放在眼裡，他們全部加起來跟他還差不多。

他大概「愛」了三次。第一次是坤斯坦慈亞‧格拉德可夫斯卡（Konstancja Gladkowska），第二個是瑪利亞‧沃進斯卡（Maria Wodzińska），第三個就是文學家喬治‧桑（George Sand）。第一個嫁了個紳士，第二個嫁了個伯爵，至於第三個嘛？蕭邦是羊入虎口，可能是八字不對的關係，給她剋住了。

蕭邦和坤小姐的戀愛是初戀，那時候，蕭邦本身還未成熟。初戀總是多想少做的，甚至很少和對方說話。他正是這樣，愛上了自己的幻想，於是就拚命寫些圓舞曲送給坤小姐，而在曲中所表現的，卻是他對自己幻想的情感。初戀的破滅正是幻想的破滅，這些東西破滅後，他就自然而然地進入到自己憂鬱的天地裡。正如紀德在《地糧》裡所說：「憂鬱是消沉後的熱忱。」

初戀的結束令他內在的天地成形，他形成了自己憂鬱的王國，他便也在其中當起國王來。

42

對外界的事物他是完全看不起的；他對一切都懷疑；他非常怕受到一些對他說來是莫名其妙的東西的損害；他很女性地處於憂鬱裡。

第二回他愛的是瑪利亞。他希望瑪利亞能夠來當他這個憂鬱的王國裡面的王后——他真是異想天開。他的王后對他是一個固定的形狀，他老早就想好了；他不是去愛一個人，而是要求一個人來變成他自己的愛的想像。結果，瑪利亞開溜了。

蕭邦發現他能夠愛的只有他自己以後，他就拚命寫曲子：這些曲子都是他的憂鬱的王國裡面的聲音。他的曲子裡面的自憐、自愛、狂熱等等，實在是對著鏡子彈奏出來的；如果說巴哈的音樂是獻給上帝，那麼，蕭邦的音樂就是獻給自己的。

浪漫樂派的東西總是令人感到邪惡而又悽美。

嚴格說來，他並沒有動過喬治・桑的腦筋；是喬治・桑把他捉住的。他第一眼見到喬治・桑的時候，就下意識地討厭她；他說：我分不清楚這傢伙是男的還是女的？可是，羊遇到了老虎還有什麼辦法呢？他只有不時脫下皇冠，做起她的跟班來。她是一個面對現實的人，看她充分地表現她那種雜交的天性就可知道了；而蕭邦面對的卻是自己的想像。他不看她寫的書；她也只能以老虎的姿態而又帶著母性的憐憫來聽聽他的音樂。她根本就看不起蕭邦的「自我天地」。

傳記中說她很體貼他，而，有時候僕人其實就是主人；她是以自己的意志來體貼他，並不

43

遵照他的意志。最後她把蕭邦給「體貼」死了。

誰知道她幹了些什麼？

好了！現在不要管這些女人；讓我們去聽一張蕭邦的唱片吧！想像中的事物總比現實的事物美；在憂鬱裡過日子，必然有他的好處。

舒曼的精神裸體

舒曼*的婚姻雖然經過許多波折，但是在音樂家之中，他總算比較幸運的一個。不過，我個人認為，舒曼的一生並不比蕭邦幸福。蕭邦堅持自己的天地而愛上自己，舒曼則不然；舒曼對於自己的存在，非得在自身之外求得證明不可。舒曼是非常深情平凡的人，他需要別人的愛與瞭解來證明自己的存在。他是一個對自己的存在沒有自信的人，他不夠只關心與自己有關的事，像貝多芬和華格納這些人一樣，以自己來主持這個世界。

舒曼的太太，鋼琴家克拉拉，她應該是個非常能夠愛人和瞭解人的女人吧；你看布拉姆斯對她那種迷戀的情感。可是，舒曼到後來還是發了瘋，這是很難想像的事，克拉拉是演奏家，

*舒曼（Robert Schumann, 1810-1856），十九世紀日耳曼鋼琴家。父親經營書店與出版，培養了舒曼對文學的喜好與文字能力。舒曼初習法律，後來改習音樂，並愛上鋼琴老師韋克的女兒克拉拉。舒曼除了創作、教學之外，也創辦音樂雜誌，包括蕭邦、布拉姆斯都經過舒曼慧眼識才，在雜誌上為文推薦而嶄露頭角。一八五四年初，舒曼投萊茵河自盡未遂，餘年在精神療養院度過。舒曼有心寫作歌劇未成，以交響曲、協奏曲、藝術歌曲和鋼琴曲傳世。

45

她只留下一些不成音樂的作品，所以，她的事蹟我們不能得到一種切身的感受。

婚姻應該是愛情的天堂；一夫一妻這種互相完全佔有對方的生活方式，本來就是愛情最高的理想。如若承認婚姻是愛情的墳墓，也就是等於承認愛情的目的的虛妄。布拉姆斯在舒曼活著的時候就愛上了克拉拉，這是一個無法否認的事實，雖然對於與舒曼的婚姻，克拉拉堅持到最後，然而，這只是一個形式上的貞節牌坊罷了；對於生活在感情裡面的人，一旦心裡對一個人發生了愛情，形式已無關重要了。舒曼當時可能已感覺到人與人之間的荒謬了吧。

在我所知道的音樂家中，舒曼是最不堅強的人，許多人都以為蕭邦很弱，可是蕭邦在對這個人類社會的熱情消失之後，卻堅定回到自己憂鬱的自我天地裡去；他在絕望之後能夠拋棄了他的愛的對象。舒曼不是這樣的人，他得不到愛和瞭解的時候，他就會悲痛地發狂；他的情感是一條直線，絕對沒有彎可以轉的；他的音樂小品真實得令人落淚。我愛他甚於蕭邦；他太需要愛了。

舒曼沒有力量去撼動這個世界，像貝多芬和華格納這些人一樣；大作品他永遠寫不好。他像蕭邦一樣具有女性的本質，可是他不像蕭邦裝飾得那麼漂亮；他只是脫去自己的衣服，赤裸裸地在人前展露出自己的深情，令所有虛偽的人都怕聽他的音樂，就像假道學的人怕看人的裸體一樣。當世界拒絕他的時候，他不像蕭邦那樣掉轉了頭孤芳自賞，他會跪在世界的面前哭泣，直至發狂而死。在所有的音樂家中，只有胡果·沃爾夫跟他有點相像。

舒曼欣賞布拉姆斯、蕭邦、李斯特所有他所知道的，具有藝術價值的音樂作品，卻很少有人欣賞他的；他實在太平凡了。

瘋狂不是感情或者理智，它是超情感與理智以外的東西，也可以說是超出藝術之外的東西，因為它不能被處理，也不受控制，過度的情感，過度的理智，也就是過度的藝術，這些都是瘋狂。舒曼的生命的意志力並不很強，他承受打擊的力量很弱；他像是一朵花而不是松樹，可是命運卻要他生活在狂風暴雨下的曠野裡，這就是矛盾。一個人的意志一旦承受不起情感與理智的重量，他就不能創作而進入瘋狂，這就是所謂的精神崩潰。

舒曼的作品裡沒有強烈的精神表現，並不是他沒有這些感受，而是承受不起，所以他表現不出這些東西。在瘋狂之中，舒曼的音樂大都是用沉思來救自己；他用沉思的方式，讓自己進入一個深情的、幻夢的世界裡。舒曼的音樂小品，是他用為這個殘酷的世界所流出的血與淚所哺育而成，每一個樂句，都是他帶著深情而進入到幻夢裡的話，這些音樂小品對於他像是一個搖籃，孩子感到困倦的時候就回到這裡來；可是，舒曼到最後還是被瘋狂奪去了。對今日的我們，舒曼的故事並不重要，可是他的音樂小品，我們在聽完之後，心裡便也「多出」了一隻深情的手，而當這隻手伸向這人類世界時，卻什麼也摸不到。

布拉姆斯的長鬍子

在這裡，大部分的人只有看到布拉姆斯＊那幅大鬍子的照片，不知道老布年輕時是非常漂亮的。他有才氣，有藝術家的心靈，並且，他非常理智；他的理智能夠控制住他胸中那股浪漫的熱情，而這一點便形成了他的氣節。想捕捉他的女孩子自然很多，她們知道他是獅子而不是小鹿，感覺到跟他戀愛是一件很沉重的事情，所以不大敢去碰他。平常的戀愛大都是從一些兒戲式的言行開始的，我們的老布卻自小不肯做不嚴肅的事情，他完全放棄了那些人生的小樂趣，而將大部分時間花費在學術研究與音樂技能的磨練上。

老布「跟」了舒曼一段時間，可是在他找舒曼的時候，他的作曲技術已經不比舒曼差了。

「竹到凌雲處也虛心」，老布就是這樣的人，他不會放過任何一個學習音樂知識與技能的機會，在作風上，他是浪漫樂派作曲家之中最不浪漫的一個。他嚴肅的戀愛觀、高超的氣節、誠心接受以往的傳統精神，就是因為這種種的作風，別人會給他戴上「新古典主義」以及「學院派」等等的高帽子。

舒曼自己知道，他沒有什麼可以教老布的，只能像小孩子一樣地在老布面前表現自己，而讓老布得到一些感悟。老布跟他的死對頭華格納一樣，具有大人物的天性，這些人在藝術上都像一條包容許多小溪流的大河，對於老布來說，舒曼只是一條小溪流罷了。

一般說來，舒曼似乎是老布的先生，可是到了後來，即使是在舒曼發狂的時候，老布卻完全像長輩對後輩那樣照顧他的；老布的「心理年齡」要比舒曼大得多。

大多數浪漫學派的音樂家，若不是被自己的熱情煎熬而死（像舒曼和蕭邦這類人）；那就是被自己的熱情引向荒誕和邪惡（像白遼士這類人）；這是浪漫天才的通病。在控制與超脫這病魔的爭鬥中，老布可以算是一個勝利者，一個悲劇性的英雄；他對於自己身上的熱病，在不能令其淨化之下，似乎都有斷腕之勇。

老布的愛人自然不只是克拉拉一個人，可是老布對自己的生活立下了法規，他有他不能違背的道德觀，他有他不願放棄的氣節，這等等絕不肯妥協的內在精神，令他沒有辦法去獲得一個婚姻生活。他獨立的人格不讓它受命運的愚弄而喪失，所以他拒絕了許多東西：情慾的滿

*布拉姆斯（Johannes Brahms, 1833-1897），十九世紀日耳曼作曲家，生於漢堡，逝於維也納。布拉姆斯生逢標題音樂與華格納樂劇大行其道的年代，但是他仍堅守所謂「絕對音樂」的路線，創作鋼琴曲、室內樂、交響樂及合唱曲。布拉姆斯一如貝多芬，是以鋼琴家的身分崛起，而後創作才華受李斯特與舒曼賞識。布拉姆斯在舒曼晚年住院期間，照顧舒曼一家不遺餘力，也使得布拉姆斯和舒曼夫人克拉拉之間的關係，成為後世揣測不斷的話題。

足、婚姻生活、金錢等等；這就是老布的英雄式悲劇。許多在別的浪漫樂派作曲家認為不可能的事情，在老布的音樂裡都成為可能。我們聽聽他的《女低音狂想曲》吧；管弦樂開始於陰鬱，女低音唱出那種不得報償的熱情，像一個被困於幽室裡而渴望著陽光與大地的人，作著無望地掙扎。這種題材在一般浪漫樂派作曲家手裡，如果不是中途放棄（像舒曼和蕭邦），就是將它推向極端（像華格納的《崔斯坦和伊索德》以及白遼士的《幻想交響曲》），可是老布卻不這樣做，雖然他不甘心放棄自己胸中的熱情，也不甘心受它左右，他將熱情化作精神的、化作對天國的崇拜；女低音經過一番掙扎之後，唱出熱情的聖歌，男聲獨唱便也應和著，溫撫著這個歸向天國的平靜的人。別人因為他這樣「人為」地控制自己的熱情，便罵他虛偽，這也無可厚非，可是，除華格納這種「怪物」之外，誰又能自然而然地在胸中容納如此強烈的熱情？

老布是很理智的，而又是真實地付出了代價的；他總應該算是一個鬥士了。對於存在於自身之內的，他以為惡劣的人性，對於虛妄的命運，對於一切矛盾的事物，老布全以他那充滿悲劇性的力量去反抗它們。比如，他愛上了克拉拉，在舒曼死後，只要他願意，他可以娶她，然而，他對舒曼卻盡了仁義，在情感上，這種壓抑多少總有點虛偽的成分，可是人還能夠怎樣做呢？

他為了自己的選擇做了大的犧牲了，無怪乎他在《女低音狂想曲》的後半部，做出淨化的歌聲；這確實是一首浪漫樂派的聖歌。

老布的這股悲劇性力量，令他在這個人間鶴立雞群；他悲涼地活在眾生之上。我們聽他的

交響曲，聽他的協奏曲，聽他的管弦樂序曲，只要弦樂的主題從眾聲之中「劃然而出」，我便會有這種感覺：這些飛躍的旋律，那是老布在跟我們所想像不到的雷電在爭鬥，因為他在我們到不了的極峰之上。在巴哈與貝多芬之後，老布又再做出了一個人類精神崇高的榜樣。

除了老布之外，浪漫樂派作曲家有幾個曾經有這真正的、平靜的晚年？舒伯特？舒曼？蕭邦？老布這個可愛的、漂亮的小伙子，在對人性與命運的爭鬥中，不知不覺地，鬍子便也長出來了。現在他老了，他付出了他的理想生活所應該付出的代價，他獲得了他的理想生活所必須具有的力量；他的生活確定了。現在老布對生命充滿了愛；每天穿著大衣，掛著他的長鬍子，在東歐的霧氣裡走著，口袋裡放著糖果，碰到可愛的小孩子便給他兩枚。散完步之後，在黃昏夕照下，在安靜的斗室裡，坐在鋼琴前面寫他那些鋼琴小品集；這些曲子完全是一個勇士在經歷過「水深火熱」之後，那種滄桑的感懷、明淨的愛以及深厚的醇味。這樣的晚年意境，在西洋音樂之中，只有巴哈和貝多芬曾經到達過，這實在是很令人溫慰的事，因為確實是有一個值得人去追求的「香醇」的晚年，在報償那真正的鬥士的生命。難怪別人將巴哈、貝多芬和老布並稱為三Ｂ；也難怪老布在晚年時留起長鬍子來讓自己溫撫了。

51

柴可夫斯基的憂鬱行板

公元一八四〇至一八九三年這五十三年之中，柴可夫斯基*以一種憂鬱的慢速度沉入自己的墳墓。一八七七年不幸的婚姻並不是他憂愁一生的主因，主要還是在於自己。他文學的修養不錯，自己也寫一點詩。當時俄國交壇也是充滿憂鬱的，像杜斯妥也夫斯基、契訶夫這些人的作品，柴兄看了自然也會深受影響──這可能也是一個原因。

柴兄是俄國人，而他的音樂卻極少帶有俄國的特質。他的音樂中最深刻的表現，是很個人的、很浪漫的，很悲觀和你無可奈何的。他自己的好音樂極少是為大眾而寫的，他創作最大的特點是有感而發；他是抒發自我的天才。

他寫這幾部很有名又很悅耳的舞蹈音樂，像《天鵝湖》、《睡美人》、《胡桃鉗》等等；也寫過一些不好不壞的歌劇，像《黑桃皇后》、《尤金奧尼金》、《大洋少女》等十多部，《尤金奧尼金》用的還是俄國最偉大的文學家普希金（Aleksandr Pushkin）的劇本。他可能替大家弄一些大把戲，出出大名，只是他自己，連一絲兒戲劇的血液也沒有。在這些舞與劇的音樂之

52

中，只有一些看起來優美，其實卻是空洞的旋律，還有的就是，一些不成功的戲劇性的強奏段落。

他的小品還寫得不壞，很簡樸，很清新，像鋼琴小曲《四季》、歌曲〈寂寞的心〉，其中淡淡地流露出他浪漫的情感。這種不需要什麼了不起組織的小品，本該適合他的個性的，只是柴兒也不是一個「單純」的人，他不像蕭邦，能夠在一個小天地裡充實地生活，他情願讓自己活在一個較大的空間，而不管自己能不能夠充實它。他的鋼琴小品被蕭邦的作品比了下來，他的歌曲也被莫索爾斯基的——那深沉充滿俄國人真情的作品比了下來。寫小品，非要有一個非常充實的自我天地才行；柴兒的音樂小品失之於不夠充實。

生活上，柴兒是一個非常忠於自己的小先生，他從不輕易與人交往。他喜歡葛利格討厭布拉姆斯，完全是一己好惡，因為他喜歡細軟、敏感、清新、優雅這類的感覺，而討厭有力、豪

*柴可夫斯基（Pyotr Tchaikovsky, 1840-1853）──一九世紀俄國作曲家。五歲習琴，但是父親要他唸法律，在法院工作後辭職，入聖彼得堡音樂院。畢業後在莫斯科音樂院任教，並結識林姆斯基—高薩可夫為首的俄羅斯年輕作曲家。柴可夫斯基在一八七○年代中開始受到梅克夫人資助，使他得以放棄教學，專心創作，其中第四號交響曲便是獻給她。梅克夫人在一八九○年斷絕與柴可夫斯基往來，柴氏大受打擊，三年後去世，死因眾說紛紜。柴可夫斯基的作品曲調優美，色彩豐富，情感熾熱，很受歡迎。作品包括六首交響曲，芭蕾舞樂《天鵝湖》、《睡美人》、《胡桃鉗》，歌劇等。

壯、慘烈、樸實這些表現，這點也很像蕭邦，可是沒有蕭邦那麼自信。從他給梅克夫人的書簡可以看出，他雖然討厭布拉姆斯、華格納、莫索爾斯基等人，然而還是拚命地研究他們的總譜，而從他對他們的評語中，我們可以看出，在其中他什麼好處也不曾得到。他說莫索爾斯基的音樂是原始人的音樂，技術簡陋又沒有創見，前後不連上下不接等等，完全把人家的優點說成缺點。不過他又不能像蕭邦那樣，不要說莫索爾斯基的作品，連貝多芬的作品他也懶得看。

還有，蕭邦除了他女性的一面外，還有很多男性的一面，那是祖國波蘭的鄉土給他的力量，我們聽他的馬祖卡舞曲以及一些練習曲就可以知道，而，俄國的鄉土並沒有給柴兄什麼；他只有一種近乎虛脫的「力量」。

音樂上，他的作風比他的生活更慘；他不懂得自己的特長所在，所以，能夠完美表現出自己特長的曲子，他寫得並不多。他是一個重情不重理、重意志不重智慧的人之中的小先生；他很難自覺地找出自己的創作之路。

他寫了六首不壞的交響曲。如果和像貝多芬、布魯克納、布拉姆斯這些人的作品比起來，他的東西當然是連見敗筆，不這，他的音樂不是要撼動人的，他只要你靜靜地、用心地聽，而與他生出共感，而愛上他。

交響曲這種曲式，大家都著重於結構的嚴密，主題與主題之間的強烈對比，題材複雜又統一的安排，以及，濃厚的戲劇性。這類天分與這種在音樂上的建築力，柴兄非常缺乏；他的交

54

響曲聽來有點像幻想曲。除了第六首《悲愴》交響曲之外，他的每一首交響曲的第一樂章都不成功。原因是，交響曲的第一章是奏鳴曲形式，是全曲中最緊密的部分，也就是柴兄最感頭痛的地方。作交響曲像生孩子，可是不能只生一個，而要生很多，並且，還要把他們教養大，把他們訓練成有紀律的軍隊，作交響曲的大師們，在這項工作的開頭，已經把一切考慮週全了。柴兄只做到一步，把孩子生下，之後，他便對這些孩子束手無策，不合或不肯止於寫交響曲的作曲家很多，他們似乎都知道自己的特長；舒曼寫他的音樂小品，蕭邦寫他的鋼琴音樂，莫索爾斯基寫他的音詩和藝術歌曲，華格納寫他的樂劇。只有柴兄，偏偏要做自己不適合做的事，而在他的音樂創作生涯中，偏偏是這件事情得有點成績。

第六首《悲愴》交響曲是他最後的一首，也可說是他最下功夫去建設的一首。在這項工作中，他並不僅建設出一首嚴密的交響曲，反而在有意無意之間，他表現了最深刻的一面：沉鬱、悲慘、被情意所困之下的小小掙扎。灰暗似乎就是柴兄一生的色調，在這個色調之中，他有他小小的浪漫的情熱，小小的掙扎，小小的開釋；他內心的世界就是這樣。第六交響曲的第一樂章便是從一個有開釋意味的第二主題；這個主題也還是悲慘的，像從一個惡毒的經驗中得到教訓之後的心情一樣。接著這個樂章便連見敗筆，只有在第二主題再現時，才能片段地感動人。最後這個樂章也就不了了之，在柴兄所有交響曲之中，這個失敗的推展已經是非常了不起的了。以前，他以相同的方式作出的《羅密歐與茱麗葉》幻想序曲，是他所有曲子之中最嚴密

有力的一首，可能是得巴拉基列夫（Mily Alexeyvich Balakirev）的技術協助的關係。這首曲子可以說是他們共同創作的，柴兒的內容，巴拉基列夫的技術；這首曲子的成功可以說明他們彼此在音樂上的缺點。

柴兒真正傑出的作品，是他的慢板樂章，他的心靈在那兒深沉地安息下來。尤其是他第五交響曲的第二樂章，可以說是他無知的一生之中的一個偶然的時刻，落入到充實的真我裡去了．；在那世界裡充滿了沉鬱與平靜，苦痛刺不傷人，歡樂也跳躍不起；那是一片灰暗的日暮的原野，水流慢到幾乎喪失了速度，雲兒也停在那裡。

五十三年之中，柴可夫斯基以一種憂鬱的慢速度沉入自己的墳墓。

56

莫索爾斯基的歌

公元一八六二年的一個冬天，俄國鄉間酒店，一個狗熊樣的男人東歪西倒地走了出來。這個穿著破舊軍服的男人全身長滿了長毛，分不出哪些是頭髮哪些是鬍子，看來至少有半年沒有洗澡了。他手裡拿著一瓶酒，一邊喝一邊叫：「殺人的玩意老子可不幹！」站在酒店門口的一個鄉下人問他：「那麼，你要幹什麼？」「他媽的！老子搞音樂去！」

* * *

五年之後，這個狗熊樣的傢伙竟然發表了他的曲子⋯《聖那希里的毀滅》。從此，莫索爾斯基*也就一邊喝酒一邊搞音樂，直到一八八一年躺下來為止；總算給他活了四十二年。

*莫索爾斯基（Modest Mussorgsky, 1839-1881），十九世紀俄羅斯作曲家，自幼展現音樂才華，但奉命從軍。一八五七年結識巴拉基列夫，不但拜他為師，更辭去軍職。莫索爾斯基是「五人組」的成員，以歌劇《鮑里斯·葛都諾夫》、歌曲和鋼琴組曲《展覽會之畫》而聞名，身後留下未完成或未配器的作品，由林姆斯基—高薩可夫、葛拉祖諾夫或拉威爾等人續完。

57

在近代西洋樂史裡面，這酒鬼竟也搞起音樂來這件事，是非常重要的；這不但令他少殺了

幾個人，令他多喝了一些酒，令俄國五人組增加了聲望，還令這世界有了空前感人的藝術歌

曲。

那日，酒鬼離開酒店之後，就去拜了巴拉基列夫與鮑羅定為師。雖然鮑羅定對於音樂也是

半路出家的，而巴拉基列夫卻是個道地的作曲教授，當時還是一所音樂學校的校長；這酒鬼拜

他為師當然獲益不淺。後來他的這位老師還很提拔他，在組成「俄國五人組」時還讓他有上一

份。

這樣來說，這酒鬼不能說是沒有好老師了，就算是半路出家，在作曲的技術上也不致到了

「原始」（柴可夫斯基在他的書簡中的評語）的地步。然而，「原始」卻是他真正的長處。這酒

鬼可以說是一個最難教養的人，他不像人而有點像狗熊，他無論幹什麼都不會守規則的。巴拉

基列夫那套完整的作曲技術和美學觀念，到了這酒鬼身上卻完全失了效，這些東西全都被他弄

得亂七八糟。這傢伙不但會破壞智性的事物，也還會破壞感性的事物；舒曼、蕭邦、柴可夫斯

基這些美麗的瓶中花，一旦到了他的身邊，都會被他碰得粉碎。一隻狗熊進入一間精緻的客

廳，必然發生的事是不難想像的。

酒鬼在浪漫樂派的這段時日裡，除了他兩個老師將他當人之外，其他人幾乎完全將他當作

狗熊看待。布拉姆斯和布魯克納這類人，認為他是一隻不可馴服的狗熊，將他驅逐到森林中

去；蕭邦、柴可夫斯基這類人覺得他過於粗俗，不願與他為伍。對於這些，這酒鬼完全無動於衷；喝完酒玩女人之後，這酒鬼便狂亂，便深深地愛上故鄉的這片雪野，愛上那些農民的房屋，愛上那日日夜夜，於是，便更不能不創作音樂了。

浪漫樂派破壞以往傳統規則，確實有不得不爾的原因。當然，每一個浪漫樂派作家都有互不相同的「原因」，都有著互不相同的「破壞」。自然也有像布拉姆斯這類型的人，能夠將欲表達的內容，融入有規則的傳統的形式之中，而這些音樂為形式而變形的部分，以浪漫的角度看來，不免有著死屍的臭味，雖然這種味道也不怎麼壞。情感、意志的氾濫，可以說是浪漫派的特色，所以浪漫派的音樂不斷地突破了傳統的限制，而產了許多新的意義。莫索爾斯基在這一群人中，是非常特殊的；其他大部分人本是生活在傳統中，因為自己的情感、意志或是觀念、精神得不到認可，因為這些東西在傳統形式中得不到有力的表現，這才異軍突起，創作出他們特有的藝術；莫索爾斯基卻與他們完全不同，他本來就是一個野人，在草原上生活，從來就沒有進入到傳統形式的天地裡；這酒鬼不知道「教育」和「訓練」為何物。他跟從巴拉基列夫與鮑羅定學習這一段時日，完全是在拾他們的破廢。精華所在，他完全不能接受。如果他能接受，他也就不是莫索爾斯基了。

一個藝術家在受教育的階段中，有時拒絕比接受重要，尤其是像莫索爾斯這種獨特的天才。在人類世界裡，什麼都在進步，藝術卻不然，它可以說從來沒有進步過。每個藝術家都活

在他們的時代與處境裡，不斷地尋覓最能表現自己的形式，有的甚至並沒有尋覓，很自然地便流露出來；如同素人藝術家。莫索爾斯基在音樂家之中，是比較接近自然流露的一個，他有在藝術上最可貴的「原始」的天性。當然，傳統在藝術上確實有著無限的寶藏，不過，對於某些人，同時也有著致命的毒素。許多人在傳統中迷失自己。許多人在學習過程中，消磨盡了創作的意慾，從一個藝術家變成一個理論家，每天對著別樣的作品以傳統的尺度品頭論足，自己卻什麼也不寫，對於這些毒素，這酒鬼有著天生的免疫性，可能是酒精能夠消毒的關係；他的拒絕根本不需要用力；狗熊想變成人本來就很難。

「技巧在藝術的天地裡永遠只能是手段，不可能成為目的。」這句話在莫索爾斯基的音樂裡，得到了確切的證實。他的音樂只是一些簡陋的和弦，經過他隨意的安排而形成的。就只是這樣「隨意」，這樣「笨」，這樣「沒有組織」，這樣「沒有學問」；而卻是這樣「樸實」，這樣「深厚」，充滿了人類原始的真情。許多人的作品跟他相比，將平成了一隻穿著花襖的猴子，在馬戲團裡表演猴戲。人類的感情並不一定都真實，其他動物並不是這樣，因為虛偽這兩個字完全屬於人類所有；而這個酒鬼的「情感」卻完全是「真情」；不是動物的情感，而只是人類最原本的情感。

無論哲學還是藝術的境界，似乎都有三個階段。第一個階段是起步，第二個是極峰，第三個是回本「歸真」。每一個大藝術家在起步之後，至少也要走到極峰的階段。浪漫樂派有許

多二流作曲家在第一與第二階段之間浮沉，像柴可夫斯基、李斯特、佛瑞、馬斯奈、林姆斯基——高薩可夫等等許多人。莫索爾斯基卻從來就沒有起步，所以他的藝術歌曲是從人類的心臟流出來的。（其實他的藝術歌曲一點也不「藝術」；其中的所作所為，不能以藝術兩字來解釋。）

我最感佩兩種藝術家，第一種是原始人，第二種是走回來的原始人；尤其是後者。這也可以說我根本不感佩藝術家，而只是感佩他們對這件工作的不參與以及超越。

莫索爾斯基有許多名著是次要的，像《荒山之夜》、《展覽會之畫》之類，雖然在音樂史上都有非凡的價值，而對於他，卻是次要的，因為他的歌曲到目前為止還沒有人能比得上，可是這些名作卻都不然。所有人類弄出來的聲音裡，歌聲是最接近原始的；所有音樂起源的學說都有一個共同的特點，就是起源於人聲。對於莫索爾斯基這樣一個人，最能表達他自己的自然也就是人聲；音樂家只有在歌曲裡，才能絲毫不「做作」地流露出自己的深情。莫索爾斯基的歌曲非常接近民歌，這些妙品都不是什麼傳統與技術的產物，只是一個沒有受過訓練的人在自己的鄉土裡，生活到事物的深根裡的感受的表現。

這個酒鬼的歌曲，幾乎沒有一個女聲樂家能唱得完滿的；也從來沒有一個俄國以外的聲樂家，把這些歌曲唱好過，世界第一把交椅的俄國女聲樂家韋絲娜芙絲卡（Galina Vishnevskaya），她唱任何人的歌曲都能把歌曲原有的分量增加，只有唱這酒鬼的東西時，令人覺得她自己的分量不夠。別的國家的聲樂家（尤其是德國產的）唱這些東西時，總令人感到他們是在替猴子穿

61

衣服；只有夏利亞平（Feodor Schaljapin）曾經把這些東西真純地表現出來。

人類的文明現今已經到了這樣複雜的階段，就是非洲也不能例外；每個小孩一生下來便受著我們這些「可笑的教育」；我們都自以為「是」，而真純的孩子他們都「不是」；今後可能不會再有像莫索爾斯基這樣的藝術家出現了。

沃爾夫的壺中獨白

我是胡果·沃爾夫*。

我已經活過了。

我的一生對我來說，算不了什麼，現在我躺下來，看看你們，看你們是不是能夠比我活得更好。

一八七四年。

今年我十四歲。在愛上任何一個異性之前，我愛上貝多芬。

除了音樂之外，人世間一切的「接觸」，均不能使心與心的「距離」消失。在藝術的領域

*胡果·沃爾夫（Hugo Wolf, 1860-1903），十九世紀奧地利作曲家。一八七五年入維也納音樂院，與馬勒同學，兩年後被開除，以教琴為生。沃爾夫讚揚華格納，貶低布拉姆斯，因而樹敵甚多，作品包括歌劇、合唱曲、管弦樂曲、室內樂與藝術歌曲，晚年在精神病院度過。

內，除開音樂的感受，其他的藝術都多少令我覺得有點虛偽。

* * *

貝多芬的音樂是何等的力量與大愛；誰都比不上他。雖然，帕勒斯替納（Giovanni Pierluigi da Palestrina）的音樂能夠提昇我的靈魂，到一個空明的妙境，而我的靈魂卻需要火的燃燒，

貝多芬的音樂就是火樣的音樂；誰能比得上他？

以前，我對貝多芬的音樂裡的狂暴，難以容忍，現在我才知道，那種是他絕美的心靈對一切醜惡事物的反抗表示。

我聽了他的第九交響曲。這個交響曲的第三樂章，是他全部交響曲中最好的慢板樂章了；第一主題是落寞而孤獨的，但是它的變奏，卻在訴說著人世上不可能的美，然而，卻是最接近我的心靈的；人世間的真面貌對我來說，全是一些虛假的幻影，反而，不能在人世上得到報償的熱愛、絕美的憧憬等等，全都在我心中佔有它們最真實的位置。

感到自身的悲哀，是第一主題。脫離現實，進入自我的心靈世界，是第一主題的各個變奏，纏綿不斷；至於第二主題，我不知道除了感動之外還能夠說什麼？我只有哭泣；聽了這樣的一段音樂還能胡說八道的人，簡直不是人。

貝多芬，我多麼希望能夠擁抱他，吻他。如果，我這種渴望能夠維持一個鐘頭以上，我必然會跑到維也納中央公墓的榮譽墓地上，去掘開他的墳墓，撫摸他的屍骨，去感覺他在音樂上

所表現的力量與大愛。

我死後一定要躺在他的身邊。

* * *

為什麼父親不讓我學音樂呢？真是不可思議的事；我將來就跟著他去做皮革生意嗎？我才不幹呢！

以前我在聖保羅修道院裡每日擔任全彌撒禮的風琴師；只有那段時間，我是快樂的；其他的課程真是不厭其煩。每個課程的老師都以為自己的課程重要，真可笑；難道我不修他們的課程，就不能成為一個作曲家嗎？笑話！這些傢伙都幼稚得很，幼稚得很！

在那段日子裡，我聽了些古諾、貝里尼的歌劇，那真算不了什麼，我只是喜歡它們，卻從不曾被老師所感動。他們不知音樂該發自「何處」，這是可悲的事。我的父親為什麼不讓我去學音樂呢？

他曾經對我說：「我讀作曲家羅爾欽（Gustav Albert Lortzing）的傳記，因為他悲慘的命運而聯想到你的未來。」好吧，讓我的未來「能」悲慘一下該多好呢？為什麼他老不肯讓我去過我的悲慘日子呢？「我的悲慘」比「他為我設計好了的快樂」要好上一萬倍。

我每次提起要去做一個作曲家的事，他就罵了起來，並且還講了一些不是道理的道理；我不再對他說些什麼了。我寫了一封信給他：

65

「音樂對我有如飲食，而你卻叫我不要去做一個音樂家，我只有服從你。

但願，神能使你了解，並希望那時為時不太晚。」

＊　＊　＊

每次在菜攤上，我看到一個孩子全心全意地在吃著粗糲的廉價飯食；我就想起我那位有著義大利血統的母親；我愛她；她給予我敢去哭泣的勇氣。離開她，我的眼淚只有往肚子裡流了。沒有哭泣的地方，永遠是旱災、沙漠。不哭泣的心靈也是一樣的；我不斷尋覓著哭泣的理由；我不斷想念著我的母親。

他能說服我那位頑固的父親嗎？神呀！

＊　＊　＊

母親說我是父親最心愛的兒子，他不肯讓我去冒將來沒飯吃的危險；在八個子女當中，他為什麼對我特別「愛顧」呢？唉！

服從他就是欺騙自己；真是矛盾透頂。現在，我不想這個問題了；再也不希望他送我到音樂學校去了；反正，我除了音樂之外，什麼都不管。

＊　＊　＊

無論快樂或是悲痛的刺激，到了某一高度，情感便很難超越出來，而不沉落入那些刺激的巨浪之中。當情感與一切理智被這強烈的刺激所淹沒時，人便只有哭泣；不能哭泣的人，就只

有瘋狂一途了。

貝多芬第七交響曲的第二樂章所給我的感覺，正是這樣的感覺。

＊　＊　＊

馬爾堡學校要我退學；正中本人下懷；父親怒氣沖天；母親為我悲哀；兄弟姐妹們就說些不相干的風涼話；一切都由上帝安排，阿門！

父親快要進入瘋狂狀態的時候，姑母她老人家從維也納來了，她要她的兄弟（我的父親）給他的兒子（我）一個機會，父親在一萬個不願意下答應了。

＊　＊　＊

我幾乎感覺不出我的快樂有多大；當我得到父親的許諾時，我就跑到原野裡。貝多芬的影子，現在幾乎可以觸摸得到了。以後所有的苦痛，對我說來都是快樂的了。我在樹上刻了幾個字：「胡果‧沃爾夫生於今日。」

＊　＊　＊

貝多芬！貝多芬！

沃爾夫！沃爾夫！

我們現在是真正的同行了。

＊　＊　＊

廣大的原野。陽光破雲而出。我在風中漫步。大地覺醒了，我也覺醒了。我是胡果‧沃爾

67

夫，一個獻身於自然，獻身於音樂的人。我是一個快樂的人；我可以去創造我所能創造的奇蹟。

上帝創造了雨，我要像那樣地，來完成我的創造。

在往維也納的旅途上，我的可愛又仁慈的姑母對我說：「你父親所做的一切只是為了要你好，你不要恨他。」我沒有回答她；我不能像「物件」一般地被人愛。

* * *

我活著，非常快樂。

維也納音樂院等著我。

* * *

維也納以及維也納音樂院給我的驚嚇，只維持了幾秒鐘，之後，我還是我；胡果‧沃爾夫。

* * *

我入了維也納音樂院和聲班，也就一年級；拜在佛克斯（Robert Fuchs）門下。佛克斯是一位好老師；他的教學法非常嚴格，我要花很多時間，才能應付下來。以前在家裡學得那一套，業餘性的音樂知識，在這裡完全派不上用場；那時候，一切都得從頭開始。

佛克斯有個很大的缺點，他以為音樂就是作曲技術的表現，所以，他只能教出好的作曲

68

家，而自己永遠也寫不出曲子；他永遠只能寫一些「習題」。在跟從他之後，你必須否定他；只有這樣，你才能把你的曲子寫出來。佛克斯老先生很喜歡有人永遠跟從他；跟從他的結果是，像他一樣，永遠當一個和聲班的教授。

維也納是大地方，在那裡，我才能感覺到，世界上並不是我一個人在生活著。只有在維也納這種地方，才有人瞭解你，才有值得你去瞭解的人。

我在故鄉溫地斯格拉茲（Windischgraz）的時候，我一個人生活著，一個人聽音樂，一個人哭泣，一個人在曠野漫步，一個人獨自思索；沒有任何事物能夠影響我。在那裡，沒有安慰的話語，也沒有辯論；父親對我的責罵，兄弟姐妹對我的虛情假意，在於我，完全無關重要。

在佛克斯的班上，我結識了馬勒，他是一個很精彩的傢伙。我不時地和他跑歌劇院，帶著歌劇總譜聽歌劇，批評那些作曲家、指揮家，並且，大罵維也納音樂院裡面那些頑固份子，尤其是佛克斯的頑固思想。我和馬勒同意，罵他（佛克斯）的學生將來才有希望；罵他罵得最厲害的學生是馬勒。

＊　＊　＊

在維也納歌劇院裡，我聽到了華格納的樂劇，我幾乎不相信那是一個「人」寫出來的；華格納，這傢伙他如果不是「神」，就一定是「鬼」。一句最平常的話，他卻以雷電的聲音說出來；一個最平常的動作，他卻表現出海洋的熱血澎湃。他那種管弦樂作法，只有魔鬼才能夠攪

69

得出來；實在太棒了。

他的音樂比貝多芬更有力量；他不像一個「人」。貝多芬的音樂，令我深刻地「感動」，而他的音樂卻是強烈地「撼動」著我。前者的音樂流入我的心裡；後者的音樂卻像洪水樣地將我埋葬。

馬勒的個性與華格納完全相反，但是，馬勒非常敬佩華格納，他常說：「華格納，他是一個大人物。」

＊　＊　＊

姑母很好；住在姑母家裡很好；姑母的兩個女兒很好；與她們在音樂院裡當同學很好；因為我自己就很好。

我永遠是愛自己的「想像」，更甚於愛我自己所處的「現實」，因此，沒有任何一個幸福的境遇，令我覺得完滿的。我身邊的那些可愛的事物，永遠不能令我滿足。

＊　＊　＊

華格納來維也納，他要籌劃在維也納上演他的樂劇；我和馬勒都興奮得不得了。全維也納也都因為他的到來而燃燒起來。

我一定要見見他。他會接見我嗎？他會的，；如果他不接見我，還有誰更值得他接見呢？這可不一定；他並不認識我。唉！他不是一個「大人物」該多好！老在他的門外徘徊總不是辦法，

70

好吧，現在就讓他認識我吧！我是胡果・沃爾夫。

我在他面前彈了我的作品：第一號奏鳴曲和第二號鋼琴變奏曲。當時我太緊張了，老實說：彈得不太好。他拍著我的背，說：「你這種表現方式很獨特；你很有勇氣，勇於反叛你自身以外的一切。你應該永不搖動地，就這樣地幹下去。」有時候，甚至於在夢裡，我不斷地在心裡重複這句話；我此生永遠也不能忘記這位偉大的藝術家。

＊　＊　＊

活到現在，我只有在華格納和他的音樂面前，喪失了「自我」，那個時候，我已經不是胡果・沃爾夫了；我是一個華格納的崇拜者，一個在「華格納世界」裡的一部分；你想在「華格納世界」裡保存「自我」是一件不可能的事。在這位「大人物」面前，我們的「自我」是一件不可能的事。在這位「大人物」面前，我們的「自我」實在是微不足道的。

在拜訪過這位偉人之後，我又聽了他在歌劇院上演的兩部樂劇：《唐懷瑟》和《羅安格林》，此後我不得不揚起頭走路了。

＊　＊　＊

我本來想再去拜訪華格納一次的，但是，我自覺不配當他的朋友；我的作品和他相比起來，實在差得太遠了。我到維也納的郊外去漫步，決定此生將為音樂而犧牲了；只有這樣，我才能安心地站在我的偉大的藝術家身旁，並且對他說：「你是李查・華格納；我是胡果・沃爾

71

夫。」

* * * *

父親又再寫信給姑母，重複以前的那句老話：「我讀作曲家羅爾欽的傳記，因為他悲慘的命運而聯想到胡果的未來。」他為什麼不多看幾本書呢？他不懂得有些他看起來很悲慘的人，那些人實在比他活得更有意義。兒子必須反叛父親是很洩氣的，何況，我父親又是一個好人。

* * * *

維也納音樂院裡的課程，令人很難忍受；我很少到學校去上課；那些乖學生令我想嘔吐；我真不知道那些沒有熱血的傢伙要學音樂幹什麼？他們為什麼不去做生意呢？他媽的！男的去做生意，女的去嫁個有錢人，對於那些傢伙，真是再適合不過的了。

* * * *

我不斷地創作歌曲，因為我認為，歌曲是最適合於我的精神的一種形式。我的精神是突發的、直接的、不可制止的；我的情感是存在於「瞬間」的，是不受控制的，在我的創作過程中，我將一個「瞬間」的情感寫成一首歌曲。

* * * *

但願我所有的時間，都只為我的創作而消費，唉！父親如果能夠多寄幾個錢給我就好了。

現在，為了吃飯，我只有去教那些愚笨的鋼琴和小提琴的學生，還要到酒吧去彈那些下流的音

72

樂；上帝永遠不可憐我。

＊　＊　＊

暑假來了；馬勒、莫特爾，他們這些小子都回到他們各自的巢裡；我便也回到我的故居

——溫地斯格拉茲。

＊　＊　＊

我的故鄉沒有一個可愛的人；我的快樂，我的感動；我的領悟，這些，完全和他們無關。

我將華格納的音樂彈給他們聽，那些渾球竟無動於衷。那段日子，我完全是一個人孤獨度過

的；我太想念維也納了，太想念馬勒他們了，甚至於也很想念佛克斯。

＊　＊　＊

暑假本來有幾天的，家鄉太寂寞了；我太想念維也納；只有回去了。父母親拚命挽回我，

兄弟姐妹因而也只得「虛情假意」一番，我太想念維也納，我還是走了；別人罵我不孝子，我

無所謂，如果別人罵我是一個對音樂失去熱情的人，我就絕對受不了。每一件事物的本身，並

沒有什麼重要與不重要之分，問題是在於每個人自己，是不是覺得這一件事物重要，或是不重

要。

＊　＊　＊

回到維也納，就像從絕峰上回到人世；我有著從惡夢中醒過來的感覺。那惡夢太可怕了；

在夢中我所能見的，全是一些捉摸不到的虛幻光影；我的父親、母親、兄弟姐妹，對於我，都全是一些幻影吧了！他們只是虛有其表。

* * *

我和馬勒聽了布拉姆斯的第一號d小調鋼琴協奏曲，之後，我們又聽了他的《德意志安魂曲》，我們深受感動。布拉姆斯是個很悲劇性的人，並且，他能夠深深地瞭解到自己的悲劇性，於是，他就在其間沉浮。他的那些弦樂樂句的嘶喊，管弦樂合奏樂句的強顏作態，那些小丑學偉人狀的慘劇，那些鋼琴樂段的暴亂、反省、沉思、無可奈何、自我歎息，以及那些合唱曲的超越、平靜、淨化；他的內在天地是偉大的。

* * *

我想到另外一個與他完全相異的人，華格納；我想到許多我不願意想到的事。華格納和布拉姆斯為什麼要互相對陣而不攜手同行呢？他們的外表不同，而心靈應該是相通的；這兩個人的對陣，令我對靈魂的結合這件事感到絕望。

難道！真理是永遠的孤絕嗎？

這學期換了老師，盛內教我鋼琴，克倫教我和聲，克倫是個笨蛋，只比豬聰明一點點；佛克斯作曲技術是非常精博的，他最大的缺點，就是他的教學法是站在訓練理論家的立場，而不是站在訓練藝術家的立場；他是搞學術的。而現在這個克斯和他相比，簡直是上帝了。佛克斯和他相比，簡直是上帝了。佛

渾蛋克倫呢，真他媽的，他自己連和聲都不清楚就跑來教和聲；他大概連拉摩（Jean-Philippe Rameau）是誰都不知道；他奶奶的。

* * *

在這樣的渾蛋的班上上課，每一秒鐘都須集中精神注意他所講的話，並不是要將這些話記住，而是要審察它們的毒在那裡，然後，就把那毒割除（遺忘）。我寫了一封信給校長，說：

「在克倫班上所學到的，還比不上所必須割除的萬分之一。」

* * *

哥德斯米特是我的朋友裡面最有錢的一個。他是作曲家，也可以算是個詩人，他的老婆是聲樂家，當然了，在這方面他們都不怎麼高明，他很喜歡我，並且經常拿錢給我用；他真是好人中的好人。

我時常到他們家裡去玩。他們是很好客的。他們喜歡結識那些有知識的、有才能的；在那裡我結識了許多「人物」。

* * *

父親來信責罵我是一個自私的人，他責備我不應該只顧自己，而不顧家裡的任何人；他說，那些音樂家都是一些怪物、瘋子。

我是自私的，我的自私只想擁有我自己——胡果・沃爾夫；他們那些大公無私的人，那些

75

為著別人而「犧牲」了自己的人，他們除了想擁有自己之外，也想佔有他人。

我不能被這種人「愛」；我要訓練我的心，我要讓它「狠」起來。

當一個人拿著刀子要來殺你的時候，你想都不用想就可以起來反抗他，或者是逃跑，但

是，這些殺人者卻說他們是來「愛」你，那把刀子只是一枚糖，你那麼自私，連「愛」也拒絕

——天啊！我的上帝。

* * *

我不願意想太多音樂以外的事情，但是，活在人堆裡，如果不想著就被別人的臭思想和死

觀念所埋葬了。

* * *

我和馬勒談到一個關於愛與被愛的問題；我們都是沒有辦法去接受那種不帶有智慧的愛。

人對物的愛與人對人的愛是不同；在人對人的愛之先，必須要尊重對方是一個具有獨立人格的

人，他的好與壞是屬於他自己，是不受你（因為你愛他）所審判的，因為，他對他自己的一切

行動有負責的義務與權利——我們不要以愛的名義去謀殺這些。

馬勒說：「不用談什麼道理就好了。」我說：「但是又不能不談；那些沒有智慧的人的「道

理」特別多；我的家人就用許多「道理」去要求我去報答他們的愛。我想，如果照他們的要求

去報答他們的愛的話，我犧牲了靈魂還不夠。馬勒說：「想想米開蘭基羅吧，他服從他父親的

命令，養活他那一家子人，難道他犧牲了他的靈魂嗎？

我說：「那是以前的事，何況，那件事情的本身就並不合理。」馬勒笑了，他說：「你對你自己的一切行動有負責的義務與權利」——這是對的。我說：「是的，我是胡果‧沃爾夫。」那時侯我們正在散步；馬勒不再說話；馬勒看著那些平靜的河流，多霧的山林。馬勒這小子真是又可愛又可恨。

＊　　＊　　＊

不知道那個像伙冒用了我老人家的名字，寫了一封恐嚇信給校長；說：過完這個聖誕節就是他老先生的末日。唉！我連辯白的機會都沒有，就被老先生給開除；真他媽的。

＊　　＊　　＊

我並不傷心；傷心的應該是維也納，開除我對它將是一個天大的損失。

不過，一旦沒有了「維也納音樂院的學生」的藉口，家裡就不會再寄錢來了，慘哉！

＊　　＊　　＊

我像一隻王八蛋那樣爬回故鄉去。父親他們不責備我反而更加令我難過。他們是對我絕望了。

窮困令我喪失了勇氣；人類難道沒有力量自己很真純地站起來嗎？——我想到華格納。

擺在我面前的困難太多了，不得不想的問題也太多了；我能像一個低能兒一樣地在家裡吃

那口飯嗎？我能嗎？我能夠去反叛些什麼？老天！

＊　　＊　　＊

我到原野去徘徊。我讓自己平靜下來。我慢慢地不再想什麼了。

只要我的心裡有音樂，還有什麼值得去憂鬱的；「留得青山在，不怕沒柴燒」，哈哈。

＊　　＊　　＊

我不斷地創作，不斷地磨練。

我愛上了孤獨，因為，在孤獨的時日裡，我與音樂為伍。

＊　　＊　　＊

學校永遠教不出一位藝術家來的，因為，每一位藝術家必須自己教育自己。

在維也納的那段時日裡，我不斷受著那兒一切事物的影響；我無形地被那兒的事物所塑造了。

＊　　＊　　＊

現在，我孤獨下來；我自己很自覺地塑造著我自己。我感覺到，我慢慢地成形了。

＊　　＊　　＊

我每天都到原野上去徘徊。

＊　　＊　　＊

一八七七年。

我現年十七歲。

維也納，現在我回來了；我是胡果‧沃爾夫。

*　*　*

我租了一間房間，正式開始作曲，正式開始生活。

我要像號角一樣地生活著。

維也納音樂院去它的蛋！

哥德斯米特和莫特爾不斷接濟我；他們是我的守護神；他們比上帝實在好得多。

維也納的那些大評論家、大作曲家、大演奏家、大指揮家以及那些「音樂經理」、「音樂商人」、「音樂大人物」的關係可能是一張通行證。而，我絕不肯出賣我的真純；要證明人是可以真純

*　*　*

我著手寫《少壯之歌》（Lieder aus der Jugenzeit）。

*　*　*

維也納對我像是一面鐵牆，死命也鑽不進去，音樂院的畢業證書可能是一個鑽子。某某

*　*　*

地站得起來。在盡完最大的力量之前，我絕不絕望。

*　*　*

現在好了；除了創作之外，確實是沒有什麼好想的了。好！就這樣吧！

窮困的日子特別顯得漫長。如果我是心平氣和的老人，我將會毫無痛苦地安於這種時光裡，但是，我是滿懷理想與希望的年輕人，我有著滿腔的熱情──我有著滿腔悲憤──日子真是難過啊。

* * *

創作的工作並不能持久，它必然會有停頓的時候。我並不是一個能夠為了音樂而犧牲生活的人；我學音樂是為了要讓自己活得更美，活得更有意義，反過來說，當我活得美而有意義，我要將這些感覺譜成音樂。心中感不到美，感不到悽美，感不到無愛的悲哀；在這心靈麻木的時候，叫我怎麼去創作？我必須去生活，而在生活中，當我得到了非得將它譜出來的感動時，我才能夠開始我創作的工作。最近我拚命讀詩，讓詩提高我的創作慾。我希望自己能永遠安於孤獨中，永遠與自己的音樂與伍，可是，這是不可能的事──我只是一個小伙子。

* * *

我不想也不能夠「很清楚地談論我自己的愛情。」

* * *

有一天夜裡，我到馬勒的家裡去喝酒，因為我有種一吐為快的快樂，有種一吐為快的苦痛。

我曾想在音樂中找到這種感覺，然而，那是必然失敗的；貝多芬的太深刻，華格納的太

80

強，布拉姆斯的太陰沉，而我自己則太憂鬱。這是一種滲不透的甜悅，滲不透的苦痛。

那天夜裡，我難以入眠。

* * *

愛情與慾望是最自然的東西，是最不能談論的東西；我們只能夠談論自己已經失去的愛慾

——關於這一點，馬勒是最清楚的了；他很少去說些：「什麼」。莫特爾曾問他：

「作為一個音樂家已經夠煩人的了，你難道還叫我去當一個小說家，去當一個詩人？唉！」

「說說你的經驗！」

「說它等於出賣它！」

「那麼，談談你的戀愛觀吧？」

「我對自己的情感並沒有什麼觀念。」

「老馬，你這個人⋯⋯」

* * *

而，馬勒不再說話了。在這個世界上，能夠不說話而又能夠活得很好的好人，對我來說，

畢竟是帶著一點玄的⋯；我總是不時地，要去說一些我永遠也說不出來的東西。

* * *

日子就在創作音樂之中，在愛與恨的心情之下度過了。維也納也還是冷冷地棄我於不顧；

漫長的時光裡，我幾乎連悲憤的心情都消失了。

每天都在創作，創作那些似乎是永遠也沒人要的歌曲。這也沒什麼關係，只要「愛」充滿了我的心，日子就非常美。維也納的那些似乎看了令人吐血的事物，那些沒有真誠的人。這些這些，那些那些；要我怎樣去愛？老天！創作那些似乎是對這世界毫無意義的歌曲，是我唯一的快樂，因為，在寂寞裡，這些歌曲只對我一個人有意義。

＊　＊　＊

音樂與我自己真純的本性，是我生命的泉源，我要以這些反叛其他的一切。對於我這樣的一個人，是不可能與一個女人結合的。我只能夠把握住我自己不出賣自己，我並不能夠把握住任何一個女人不出賣我；我是一個不得不爾的獨身主義者。在於我，愛一個女人，就必得忍受她嫁給別人的痛苦，因為，我必得完全是我自己——胡果·沃爾夫。華格納說：「你很有勇氣，敢於反叛你自身以外的一切。」唉！反叛的代價實在太大了。可是華格納為什麼要結婚呢？難道他太太是絕世佳人嗎？這對我來說，又是一個玄。每一個人物，似乎都有一個令別人永遠瞭解不到的地方。

＊　＊　＊

心情平靜的時候，我不停地看書。叔本華和尼采這些小子的言論深得我心，可是，他們說了那麼多話，還比不上一段八小節的樂句更能令我感動。

82

我學會了不用思想去看書的本領，我看書完全依靠我自己的感覺。叔本華那些厭世的哲學，給我一種暮鼓晨鐘的感覺；尼采的則有些像號角。而，梅立克的每一首詩，它們都有變成音樂的慾望。

＊　＊　＊

在寂寞的日子裡，我寫了不少音樂作品，我自己對它們也很有自信。它們雖然並不都是很成功的表現，但是，毫無疑問的，它們確實是我的一部分。

我必須要被人瞭解；像種子的渴望發芽，像在長久的陰暗天氣裡，渴望著陽光和愛。我的音樂必須要被人瞭解。我等不下去了。我想到布拉姆斯，他必然能夠瞭解我的音樂，因為我們都是真誠而又寂寞的人。

布拉姆斯住在維也納，找他非常方便，可是我用什麼方式去找他呢？赤裸著自己，去等待著別人的瞭解，這總是很恐怖的事。

＊　＊　＊

拿自己的音樂給布拉姆斯聽，在於我，這是一件很大的事情；我非常「看得起」他，並且，我又是「看得起」我自己。

以後的可能，是現在不可能預想得到的。人如果要去做一些「大事情」，卻絕不可能預先知道這些「大事情」的結果如何；這是一件令人心跳的、新鮮的經驗。

83

冒赤裸著讓別人傷害的危險，才能獲得赤裸著讓人擁抱的甜悅。可是，我的心跳得太厲害了，還是過一些時候再去拜訪布拉姆斯吧！

* * *

如果有人問我，我的家鄉在那裡，我必然會回答，我的家鄉在每一個平野之中，真正地，我是從那裡來的。只有原野，給我一種母親給兒子那種力量。

我的母親是大地。每一個原野，它們的血脈是相通的。我是從大地之中來的，以後，我將要和我的兄弟們，在那兒相聚。

* * *

朋友和酒是連在一起的；酒令每個人脫下自己虛偽的表皮。不，我應該把「酒」改為「醉」字，或者改成「狂」字，因為，有些好人不喝酒也能「醉」，也能「狂」，而，另外一些人則要喝了很多酒才能這樣。

馬勒喝酒的時候非聽音樂不可，因為他在喝酒的時候也很少說話；對於他，音樂比酒精還要厲害，這小子，他對我說：「我聽音樂的時候是『醉』，你不喝酒的時候是『狂』。」

其實，馬勒不聽音樂也能沉醉入他的心靈世界裡，我不喝酒也能夠「發狂」；馬勒他有不需要反叛任何事物的「玄」，而我卻沒有；在這樣的環境裡，要把握住心中的真誠，我必須瘋

狂。

*　*　*

除了我少數幾個朋友之外，其他的人對我全部沒有好感，尤其是音樂圈子裡的人；為什麼呢！因為我有脫去別人的「虛偽外衣」的慾望。維也納音樂院裡面的那些頑固份子，還有那批心中沒有音樂的「音樂大人物」，他們對我是「敬鬼神而遠之」；這又是為了什麼呢？因為他們怕看自己赤裸的樣子，而更怕別人看到他們赤裸的樣子。

*　*　*

馬勒是瞭解我的，可是目前他還沒有能力將我去介紹給大眾；我再將自己的作品整理一下，然後去拜訪布拉姆斯；他是我的一個希望。

*　*　*

在反叛中度過的時光裡，人最容易長大。別的一些人在這樣的過程中，慢慢地不斷犧牲「自己」，而變得與身邊的一切人、事、物相同，我卻不然，我是在過程中看清楚了「自己」，而越來越顯得固執。別人長大之後，成為這個令我吐血的社會的一部分，我卻成為我「自己」

——胡果‧沃爾夫。

*　*　*

莫特爾對我說：「胡果，你怎麼對什麼事情都不服氣？」我說：「我只對音樂低頭。」

85

有時候我想，這個社會已經不需要我了；它需要我為它做些什麼？它只需要我去死掉，永遠都不再麻煩它。馬勒說，學音樂的人都是這樣，所有的道理都似乎是為他們的情感而設的。他們悲哀的時候，他們就找出許多理由，令自己覺得世界拋棄了他們，他們快樂的時候，他們就找出許多理由，令自己覺得世界擁抱著他們：他們悲哀的時候，全世界都得悲哀，他們快樂的時候，全世界就得快樂；這些人就是這樣。

我知道他是在說我。可是沒有關係，在於我，這些快樂和悲哀都很好，我只怕什麼都沒有。

＊　＊　＊

以前所謂浪漫樂派的作曲家，他們太會做夢了；他們可以閉起眼睛來擁抱自己。像蕭邦那樣，他的音樂是不能睜開眼睛來聽的。

每一個音樂家如果能夠將自己眼閉起來，我們的音樂世界將充滿了甜蜜的聲音。神呀！偶爾也賜給我一點這樣的幸福吧！

＊　＊　＊

沒有因沒有果，沒有播種就沒有收穫。我一定要走出我的「第一步」，才能夠等待它所引起的反應。

最近幾個月來，我除了創作就是整理，除了吃飯就是工作。

我每天都要散一回步。

　　＊　　＊　　＊

我極少對別人說一些「我在什麼時候做了一些什麼事」之類的話；我大都是對別人說，我在什麼時候想了一些什麼，以及我在什麼時候感覺到了一些什麼。

昨天我散步，今天我散步，明天我也還要散步，而對於我自己的心靈，每一次的散步都是不同的，在思想方面，我也是每一次都想著不同的事情。每一個平凡的行動都有它新奇的意義；只看一個人做了一些什麼，總不能因此而瞭解一個人。

　　＊　　＊　　＊

在秋天，生命的光輝開始從大地上慢慢消逝，代之而來的是一連串的死亡的暗影。到了冬天，生命便回到原來的「胎」裡，等待著春天的重生。——這是馬勒的話。他說，生與死是最自然不過的事，我們只是宇宙的一部分，正如細胞是我們的一部分一樣；「死」只是讓我們回到宇宙這個大生命的懷抱裡。

我對馬勒說，我是胡果・沃爾夫，我完全屬於我自己所有。他笑著對我說：「你真是狂人。」

　　＊　　＊　　＊

一八七九年，我今年十九歲。

在每一個人的一生之中，值得回憶而又值得談論的事情太少了。創造的工作也是這樣的，花費幾天的時間才能夠創造出幾分鐘的「新奇」。心靈的感受也是一樣，在漫長的幽暗裡，只有一些短暫的瞬間令你感到溫暖與愛。

＊　＊　＊

我認為，求教布拉姆斯的時候已經到了；種種的可能都已經想過了。現在只缺一樣，去做。

＊　＊　＊

我拜訪了布拉姆斯，將我的作品放在他的面前，請他指教，在這個當時，我的心裡響著以前我所聽過他的音樂。

他看完我的作品後對我說：「你的這些東西不能算是作品，技術太不成熟了，你為什麼不到學校裡去上理論作曲的課程？」這樣，我還能夠說什麼？這個人固執於自己的世界，本來是很好的，慘的是他要別人跟他一樣；固執於自己的人只能「要求」自己，又怎麼能夠以自己的標準法「要求」別人呢？老天！最偉大的作曲家就是最像自己的作曲家，誰越像他自己誰就最偉大，結果，誰還能夠比他更偉大？他媽的！

＊　＊　＊

88

華格納根本不理布拉姆斯這種人，這點完全正確。永別了！音樂的墳墓。

＊　＊　＊

我到馬勒處去喝酒。大罵布拉姆斯。我問馬勒：「你覺得布拉姆斯的交響曲如何？」他說：「在目前，除了布魯克納之外，就算他的最好了。」他媽的！他的交響樂還比不上李斯特的交響詩裡面的幾聲銅鑼的價值。

馬勒老是笑著聽我說，真洩氣。

＊　＊　＊

我有一個徹悟：在一些人面前脫掉衣服，他們把你當作愛人；在另一些人面前脫掉衣服，他們就把你當作妓女；布拉姆斯正是後者。

＊　＊　＊

權威是一種專利，音樂的權威是想專利音樂；布拉姆斯可以開一間音樂公司，印上自己的商標。

＊　＊　＊

我的創作是完全屬於自己的，我完全知道我應該怎樣做。真正的作曲家是沒有法規的，這個道理很簡單，情感像是水流，是水流形成小溪，而不是先有了河床，之後才讓水流流進去。

布拉姆斯的創作方式是先有河床再有水流，這就是他老先生所謂的「形式」，所謂的「情

89

感的壓制」，這些對我說來，簡直就是棺材。他老先生的音樂裡，虛偽的東西實在太多了。

　　＊　　＊　　＊

我愛的是生命，雨露形成山泉，山泉形成小溪，小溪形成大河，華格納的音樂正是這樣，熱情、奔放、有力，這些是生命的意志表現。

音樂藝術是血的有形流動，絕對不是什麼學問。人們說布拉姆斯的音樂有哲學味，說他是「學院派」的大師；他的這些優點正說明了他的音樂的人工化。他的音樂完全沒有生命，四平八穩，像是用水泥做的噴水池——這就是所謂的「學院派」。去他的！

許多人說貝多芬的音樂不能動一個音，似乎這樣就說明了他的偉大。我們要知道，音樂只是為了要感動我們，其他的完全無關重要。看到了美人，哪裡還有功夫去管她有沒有肺病。

　　＊　　＊　　＊

有些人在活著的時候很喜歡東想西想；他們很喜歡分析生命，然後就說一大堆似乎是很權威的話。雖然我不時地都在想著，但是我並不是一個「喜歡想」的人；那些「以理殺人」的人總是強迫著你非想不可。

活著並不就是在想，瞭解並不代表得到；我只要真純地過活，不要任何理由來為自己的生活解析和辯護。任何事情，只要你一開始去想，總是想個沒完的；何必去想呢！

權威是嚇不倒我胡果‧沃爾夫的，布拉姆斯說我的作品不是我的作品，我還是拚命創作，

90

我對自己明白得很。別人的思想觀察，又怎麼能夠比得上自己的感覺更能把握住我自己呢？布拉姆斯這種人很喜歡像上帝一樣地審判別人，真是笑掉我的大牙。讓他關在自己的小房間裡面對他的上帝吧。

＊　＊　＊

窮困是我的特色，安於窮困是我不得不做的悲劇。酒本來是最能提昇我的靈魂的飲料，牛排也能令我更有精力去創作，可是因為我不能出賣我自己的心靈，我便只有放棄這些東西了。

＊　＊　＊

除了寫這些被老頑固們認為不是作品的歌曲之外，我還能做些什麼呢？我還這樣年輕，我絕對不能讓自己絕望。

＊　＊　＊

有一家報館請我去當音樂評論的主筆，是否時來運轉，我可不知道，但至少不用擔心明天的飯錢；哈哈。

現在開始，總算是可以去幹一些能夠直接引起人人注意的事情。對於那些加在我身上的壓迫，那些令人吐血的事物，那些不讓別人的理想和情智成為可能，成為價值的權威，現在我可有力地表示我的反抗了。

除了愚昧無感的人群之外；布拉姆斯是我最大的敵人；；反抗那些「以理殺人」的東西，是

91

我生存的時候所必須做的工作，那批東西似乎已經把天下的道理佔為己用了。

我所愛的人們，我所能愛的人們；請別棄我於不顧，只要給我一點愛，叫我去死去活都可以；我希望為你們做一點事情，可憐又可愛的人們。

＊　＊　＊

百分之九十九的音樂評論都可以說是「滿紙荒唐言」；全是一些虛妄的言語。那些大評論家說：「布拉姆斯是貝多芬的繼承人。」可是繼承了一些什麼呢？這他們可就不說了。他們只是希望別人信從他們的話，而不希望別人懂得。布拉姆斯這老傢伙的音樂多少總有一點價值吧，可是在這大評論家筆下，卻什麼意義都沒有；看了那些傢伙的評論，懂得的人老早就懂了，而不懂的人也還是不懂；這是一種糊塗人用來騙糊塗人的文章。

在布拉姆斯黨之中，美學家漢斯立克（Eduard Hanslick）是一個「以理殺人」的高手；他實在值得鬥一鬥。

＊　＊　＊

人慢慢成長，越來越複雜，對於固執於自己真誠的本性的人，生存的重量也就越來越大。；無論如何，我必須完全是我——胡果・沃爾夫。

接觸面越廣，人便容易喪失自己；因犧牲自己所獲得的尊榮；出賣心靈的成長；變造自己而進入社會；多麼虛妄的事情。

＊　＊　＊

我每天都要到河邊去；；我每天都要看看馬勒他們；我每天都要哭泣。

音樂評論是最無聊的工作；我在被音樂感動的時候，心裡便充滿了同情與愛，對他還有什麼勁去品頭論足的？而對那些討厭的、虛偽的作品，我能夠置之不理該多好呢！我最不喜歡反叛，可是我不得不反叛；我最不喜歡為了吃飯而工作，可是我不能不吃飯。

＊　＊　＊

我完成了《莫里克歌曲集》，這幾年來在胸中所孕育的情感的想像已經成為事實，我回顧以往大師們的作品，他們從來沒有做到像這樣詩和音樂的結合。我的歌曲是沒有規格和形式的，我只是將詩詞溶化在它的「情感的聲音」裡面；我除了要人直接感受到詩詞的真情之外，什麼都不做。

＊　＊　＊

在創作音樂的過程中過日子，心境最美好，在那時光裡，我得到我生存的價值，而不覺得浪費了光陰。因而，對死亡的恐懼也在這工作中停止了。

＊　＊　＊

流動的情感，虛妄的人生，無根的理性；這些全都在我的歌曲裡固定下來。我的這些歌曲就像天上的雲；我們長大、變動、流浪，而整個世界的每一個地方和人都在長大、變動、流浪，可是雲的本身是不變的，它給我們的感覺還是像我們第一次看到它的時候那樣。

＊　＊　＊

在我還不曾享受到年輕人的那種盲目地陶醉於人生的福氣之前；我已經清醒了。在我要去

93

為情而死之前，就已經感覺到愛情的虛妄了。在我自己能夠養活自己之前，就已經感覺到溫飽度日的無聊了。除了創作音樂之外，這世上還有什麼事情是值得追求的？

* * *

厭世而又活著的人太可笑了，能夠拒絕呼吸空氣的人有幾個？大部分的人在他們厭世的時候，就去洗一個熱水澡並睡個午覺。不得報償的熱望就是失望，失望是一種令人發狂的情緒，因為失望令胸中的熱情暴亂起來。「不去希望」才是絕望，熱情完全消失了才是絕望；絕望像死一樣地平靜。我只要活著，我絕不絕望。

我太愛維也納，所以我太恨維也納，所以我活在維也納，「痛苦狂歌空度日」，我正是這樣。能愛能恨。敢去殺人也敢於犧牲；我認為只有這樣才有「生活」。

* * *

我已經寫了不少批評布拉姆斯的文章，我為此受到不少布拉姆斯的走狗們的「圍攻」，他們這些玩意只能引起我的冷笑罷了；我自以為比他們更懂得布拉姆斯。

我非常討厭「集團」，鷹和獅子都是獨來獨往的；我獨自跟維也納這批音樂的害蟲戰鬥。

* * *

有時我獨自在房子裡，沒有一隻溫暖的手伸到我的身邊來。那批音樂害蟲的眼睛，卻冷冷地盯住我，牠們等待著擊敗我的機會。我在這種情況之下，大部分還是拿起了我的筆，創作我

94

的歌曲；以文章去擊敗別人不如以音樂去令人感服，因為以恨去戰鬥不如以愛；可是，那批害

蟲卻是不能以愛去感服的傢伙，真是令人吐血。

* * *

歌曲的發表，音樂評論，瘋狂與哭泣……這些我已經做得太多了；我需要靜一靜；我的神

經已經支持不住這樣複雜的生存了。

* * *

馬勒的性格不太像西方人，而有點像東方人，他身上存在著不少難解的東西；他像大自然

一樣地神祕。他整日研究東方藝術；像那些中國詩人寫的詩，他百讀不厭。

「大地哀愁我飲酒」，他吟唱著，那個時候，他似乎是已經融入這個宇宙的所有事物之中，而

從自己在心靈中所製造的地獄裡解脫出來。

他曾將中國詩人杜甫的詩送給我，並對我解說：

　　秋來相顧尚飄蓬

　　未就丹砂愧葛洪

　　痛飲狂歌空度日

　　飛揚跋扈為誰雄

他說，除了第二句「未就丹砂愧葛洪」不適合於你之外，其他三句都很適合你，我說，既然能夠「痛飲狂歌」又怎能夠說是「空度日」呢？馬勒連聲說對，並把酒拿了出來。

＊　＊　＊

馬勒對什麼事都不爭論，我有時候懷疑他是否熱愛真理。我覺得他和我是兩類人；我懷著滿腔的熱情去追求世界上美好的事物，而馬勒卻什麼都不做，他可能是那種以退為進的人。穆罕默德說：「山不就你，你就去就山！」我們的馬小子卻說：「人世上的美事正如流水，正如空氣和風，正如霧；都是一些用手捉不著的東西，我們去掉胸間的情慾而留下空位，這些東西就會自然而然地到我們的身上來。」

馬勒這小子不說話就不說話，一說起來就胡說八道，真把我給攪糊塗了。

＊　＊　＊

馬勒現在開始向布魯克納學習，他勸我也研究一下布魯克納的樂譜，或是直接向他求教。

我非常欽佩布魯克納，可是我已經沒有在別人面前裸露自己的勇氣。還有一個最大的理由，就是我已經得到了一種獨特的而又完全適合於我本性的作曲方法，我就是全世界上最瞭解這種方法的人，對於這些，別人只能欣賞我，而永不可能再指導我一些什麼；換句話說，就是我自信已建立了自己的藝術；；在藝術的領域之內，我已經很堅強地成為我自己——我是胡果・沃爾

夫；我是獨一無二的胡果・沃爾夫。

　　＊　　＊　　＊

　　在報館當了音樂主筆之後，又有人請我去當什麼音樂指導，這些都不是什麼令人快樂的事。每一件事物都不是在我渴望它們的時候來到，它們都是在我的渴望消失之後，在我覺得它們無聊的時候才到我的身上來。

　　現在我認識了許多所謂的「音樂大人物」，也開了不少次「胡果・沃爾夫音樂會」；大家幾乎都認識我胡果・沃爾夫這麼一個人。這並不是一件令人快樂的事，這樣只是令我更快地趨向死亡，小的時候渴望成為一個真實的音樂家，現在總可以說是做到了，因而，同時地也得感受一個真實的藝術家悲慘的意義。得到真實的時候非得將它保存在心裡，因而，便感覺到身存於虛偽之中，那些「音樂大人物」一天比一天令我難以容忍。我的音樂聽眾根本就聽不懂我的音樂，更不會感受到什麼；我的家人，我的朋友，我夢裡的情人……這世界上還有什麼令人心靈感到真實的東西；對於我的心靈，這世界上除了我胡果・沃爾夫之外，全是一些流動的光影罷了。在我最悲痛的時候，在我感到孤苦無助的時候，在我希望死亡而又捨不得去死的時候，沒有一個人的名字能夠讓我呼喚。

　　人真是一種互相孤絕於自我的東西，唉！我已經不小了，可我只是看著別人成熟，我自己永遠也長不大。人們總是年紀愈大就愈能

容忍，他們似乎在生活過程中看破了一些什麼，所以他們便越來越顯得平淡；我呢？我對這個世界的熱望是有增無減的。

德國的詩不夠狂熱；我現著手寫《西班牙歌曲集》和《義大利歌曲集》，我真是人老心不老，我比那些小伙子更加狂熱。

　　＊　　＊　　＊

沒有再比思想更可怕的東西；思想愛情的結果，令我不敢去愛；思想婚姻的結果，令我厭倦所有的結婚生活：思想生命的結果，令我覺得我最好未曾活過。

我問馬勒：「你時常想一些這類事情嗎？」他說：「常想。」我說：「你不會因此而厭倦一切？」他說：「我越想就越愛一切。」我說：「我也是熱愛生命的人，可是卻不能多想，老天！你說這是什麼原因？」馬勒歎了一口氣；這小子不再說話了。

　　＊　　＊　　＊

有時候在朋友的面前拚命說話，像是要把自己的心吐出來一樣，然後便發現別人對我「吐」出來的東西的態度像是對酒後的嘔吐物一樣──離開他們的時候，我感覺到自己像是一個被客人拋棄的妓女。這樣的日子長了，我便傷心得什麼都不想說。

　　＊　　＊　　＊

我以九十九分的熱情來創作我的歌曲。

98

「因不懂戀愛技巧而失掉愛情的男人，實在枉生於世，那邊院子裡的姑娘，臉兒紅如玫瑰；她在向妳傾吐衷情，而你卻呆若木雞，只是默默相對；你還是不要再活在這世界上吧。」熱情的西班牙人，他們怎麼樣唱出這些詩句呢？我譜這些歌曲的時候，我的眼裡充滿了自嘲的淚水。

德國是一個「人工王國」，德國人的情感是布拉姆斯的情感；最人工化的東西他們便感到最自然，而最自然的東西他們便會覺得毫無意義。我的情感被他們壓迫得失去本來的面目了。唉！自以為最偉大的德國人；虛偽的同胞們；讓我一個人到西班牙的原野上去騎馬吧！

　　＊　　＊　　＊

死城；維也納！偉大的文化；生活上的垃圾！

　　＊　　＊　　＊

每一個人都有他們的思想和道理，也都有他們的情感和面孔；誰都不能完全同情誰。

我是胡果．沃爾夫，我是最得不到同情也最不能同情別人的胡果．沃爾夫；我不斷地反叛，華格納說得對，我是可憐的胡果．沃爾夫。

馬勒說我是一個獨特的天才，他媽的，真高興得我想痛哭一場。

　　＊　　＊　　＊

有人對我說：「你很不平凡。」我說：「我倒覺得自己很平凡。」他說：「平凡的人不會做出像你的所作所為。」我說：「不平凡的人才能夠忍住不做。」

99

我認為以為不平凡就等於少數是不對的；以為不平凡就等於偉大也是不對；偉人的言行最令人能感到真實，華格納所作所為，令我感到人本來就應該這樣。

* * *

一八九〇年。

老了，老了；我今年三十多歲了！

我還要再活幾年？

我還有幾年好活？

我渴望死又怕死，真矛盾。

* * *

以前從來沒有發生過的問題，現在終於發生了，這個問題是：為誰作曲？回答是：為了自己。可是，現在我的慾望與興趣都減退了。以前寫過的東西我已經不想再寫了，可是又沒有要寫新的東西的衝動；上帝似乎只賜給我一半的才能。

* * *

華格納已經死了八、九年了，他將世上一切的光芒全部都帶走了。布魯克納的第七交響曲是獻給這位偉人的，我和馬勒第一次聽到這個曲子時，幾乎激動得發狂。華格納死的當時，我只覺得那是必然的現象，我沒有感覺到他的死亡對我們的意義；他將人類在心靈裡的信念以及

精神上的力量全部帶走了。在華格納之後，再也沒有斬惡龍的英雄了，再也沒有睡在魔火裡的仙女讓我們去救了，再也沒有因愛氣絕而死的伊索德，聖杯騎士，漂泊的、等著為愛而死的荷蘭船船長，大英雄齊格飛等等，全都跟著他而消逝；這位像獅像鷹的偉人走了，而為我們留下一個如蟲如蟻的世界。

＊　　＊　　＊

對於人間事態的各種複雜的發現，形成了荒謬的觀念。把持自己觀念的行動，形成了絕望的基礎。老天，我還能夠如何去開始？

我的生活對我慢慢變得一無意義，學習快樂地生存於虛妄的人世之中嗎？我最近幾乎每天都在吶喊，說：「我不想活了！」我明知我捨不得自殺，可是，這世界也不會因為我的吶喊而對我好一點。

生活的意義毫無意義，說生活的意義毫無意義的話語毫無意義；說話毫無意義，說說話毫無意義的話毫無意義；可能有的神，我將如何去開始？

不再想下去了！

＊　　＊　　＊

我的「開始」在水土的深微處，在雲月的變幻中；我孤獨而美好。我熱愛音樂，我為她發狂。我願能得到愛情、友情，以及發展我的理想；音樂是我想獲得一切的手段；我以我的音樂

101

來接觸所有的人類。今天我變成這樣，我再也不願對別人說話，我只願別人來聽我的音樂；只有在我的音樂裡，我才能存身於美好的感受中，而不痛罵這個世界，我的音樂是我全部的、對這個世界的愛。

在音樂之中只有悲憤與沉痛等等之類的情緒，絕對沒有恨的存在。

＊　＊　＊

我愛我的父、母親以及兄弟姐妹們，還有馬勒和莫特爾他們，只有愛而沒有恨的思想是可能的嗎？很偉大的思想，可不是我的；我總不能自己騙自己。每一個人都有他的神性與魔性，目前尚未發現割除神性或者是魔性的手術。

＊　＊　＊

要讓身心存活於愛的思想中，便只有拚命地創作音樂；我寫了不少曲子，現在著手寫一部四幕大歌劇《元首》。活著就不能停頓。

一八九七年，三十七歲了！

前年布魯克納死了；光榮時代的餘光永遠從這個世界消逝；現在只有不斷地聽他們所留下來的音樂。

今年布拉姆斯老先生也死了，馬勒叫我寫一篇題為「輓悼我的敵人」的文章，我拒絕了。

一提起他我便不能不罵；現在人都死了，還有什麼好罵呢？

102

狂熱的生活最容易耗損精神，我的精神已經耗損完了。狂熱的生活方式的開始，像是發動一列火車那麼困難，可是一旦開動了，便很難停下來，到停下來的時候，生命也跟著終結了。

* * *

活著是盡人性最大的可能，在我停下來之前，我還是要盡力將速度加快；我還要再創作一部歌劇。

* * *

人不應該想他精神力承受不下的思想；我的思想太可怕了，我現在已經承受不下了。布拉姆斯的理性主義可能有它的道理，人類存活於世，心裡應該有一個自造的樂園，不可能完全狂放；我簡直是一發不可收拾了。複雜、矛盾、無根無蒂的思想流浪……以前混亂的時候，我就到原野上去徘徊，讓自己平靜下來，可是，現在這個方法可救不了我了。

他們將我送到精神病院去。我心裡明白，那是沒有用的；我自己感受到精神的壓力，只有我自己知道，而這些東西都是我不能不去想的。能夠瞭解並能夠感受到我的人才能夠救我，可是，他一定比我更瘋。我知道我是一個無藥可救的瘋子。

* * *

這個世界，我真是對它沒辦法，他媽的，他媽的……天呀！

* * *

103

我每天都用思想去尋找，在這個世界上還有什麼事情可以做？

我永遠也想不到。

我經常下意識地拿起我的筆。

＊　＊　＊

我偶爾也向上帝祈禱。

＊　＊　＊

一九○三年。

我活了四十三年

我是胡果・沃爾夫。

我活過了，胡果・沃爾夫這個人曾經真真實實活過了。

如果你們還要更深地認識我，還要更深地接觸我，那麼聽我的音樂吧！

願你們比我活得更好。

法朗克的噴泉

公元一八二二年十二月十日，法朗克*在比利時的列日鎮出生。成年後，在巴黎音樂院混過一段日子，得過作曲（賦格曲）、鋼琴、風琴比賽的大獎。一八四一年離開，到各地去打天下。

二十六歲那年，他結了婚。那是一個形式；並沒有什麼戀愛的徵象。妻子是個女伶。他鍵盤樂器的演奏技術很高，從他寫的鋼琴、風琴曲中可以看出。他的十指在演奏的時候，很不喜歡有閒著的，於是便把自己曲中所有能彈得到的和弦音，全部寫出，經常出現一指彈雙音（兩個琴鍵）的情形。可惜樂曲的內容，空泛無味，形式也在巴哈的陰影之下，令人聽著是斷手巴哈還魂的模樣，怎樣寫也寫不順，人便稱呼他為法國的巴哈——斷了手的巴哈。

*法朗克（Cesar Franck, 1822-1890），十九世紀法國作曲家（一八七〇年入法國籍），先後就讀列日音樂院與巴黎音樂院，曾任巴黎音樂院管風琴教授，李斯特稱譽其技巧可媲美巴哈。法朗克在管風琴師的生涯中，寫了不少宗教作品與管風琴曲，此外也寫了歌劇、交響曲、室內樂與鋼琴曲，作品風格帶有華格納的影響。

這個稱呼幾乎把他的大半生一語道出，這是絕妙的形容。他大半輩子默默無聞，不時在教堂任職，演奏，宗教音樂寫得奇多等等，都極像巴哈。他的鍵盤音樂百分之九十被巴哈埋葬；大多數人寫賦格曲，是借巴哈的衣服，改裝之後穿在自己身上，而他卻只是拿件衣服穿在巴哈身上，顯得不倫不類。我相信他當時一定為此自豪，認為自己的作曲技術到了家。如果他的鋼琴曲像李斯特，著重於演奏技術的誇張，可能會出大名，因為鋼琴的現場演奏，除了音樂美之外，還有運動美。只是他似乎永遠離不開賦格形式，像個嬰兒離不開奶媽那樣。他的宗教音樂一半也是如此形成。有精彩的部分，從巴哈的手掌中逃出，不過，不幸卻落到華格納的手中去了，那些作品，一半是巴哈寫錯的習題，一半是華格納寫壞了的東西。

歌曲是他比較能表現情趣的一環。從一八四三年開始創作的五首，到一八八八年的歌樂《晚鐘》，越後來越難動聽，都是他出色的作品。在這些作品裡，他得到一種德國與法國風格的混合表現。

他最狂妄可笑的事，是他在一八五一年竟去創作喜歌劇。他大半輩子毫無歡樂可言，他的性格中也毫無幽默感，他是一池死水，每天只是下意識地工作，自己掉到沒有陽光的深谷也無所覺。這樣的人要創作喜歌劇，實是難以想像。那部叫《農奴》的喜歌劇完成之後，一絲「喜」感都沒有，結果，那裡的歌劇院都拒絕上演。不過，他不灰心，曲子還是拚命寫。

在平凡的日子中努力工作，幾乎沒有報償，這也很像巴哈，不同的是，在平凡中，巴哈表

現出令人驚服的智慧，無限廣大的心靈世界，他卻表現著在被傳統困死的黑房中，那可笑的無知，可憐的無熱力。

法朗克活在浪漫樂派的全盛時期，浪漫樂派是怎麼一回事，他可能不太清楚。浪漫樂派的作曲家，大都是因為自己的精神、情感以及身心的感受種種，在以往的傳統中，得不到有力的表現，這才以自己的新方式去創作。法朗克無從創新，他沒有這種需要。他內在的生命是乾的。在他的世界裡，只有形式而沒有內容。他的音樂像蠟人，沒有血的流動。他沒有歷史的意識，整個世界在精神上的變動，不能給他什麼刺激。這樣，他變得外空裡也空空。

以上說的法朗克，是一八八五年以前的情況。一八八五年以後，他變了個樣子。在一八八六年前後，畢竟有件好事發生在他身上。這件事像春水，注入到他枯萎的生命裡。這件事來得太遲，可幸的是，他還來得及完成他畢生最重要的兩首作品：小提琴奏鳴曲以及 d 小調交響曲。

這件事情聽說是因為他有了外遇。當時他已經是個六十三、四歲的小老頭，麻木地活了這些年，突然中了邱比特小鬼一箭，快停的心臟又猛跳起來，跳得比十七、八歲的小伙子還要屬害。「以前白活了，現在我才知道什麼是生活。」當時他可能會這樣想。這事現在是絕不可考的了。也有人說，他到晚年才愛上他太太，這也有可能。

法朗克現在是以一張老頑童的臉孔出現；新發的嫩芽那麼柔軟的情感，從他眼中流出。

「創作音樂是為了愛。所謂的美就是那回事。」這論調也跟以前不同了；以前的無非是：「音樂是完美的，作曲技術的表現」之類。

他以前的作品，空有形式而無內容，沒有強烈抑或細緻的情感，沒有精神上的衝激力，只有巴哈或華格納的形式。公式樣的旋律，很數學的分列組合；沒有什麼生命。一個素材，以許多不同的方式出現，可是沒有意義，音樂感覺也很淡；看來只是一些陳設。現在可不同，現在這些死物全都活起來。

他唯一的小提琴奏鳴曲，以一個深情的主題，穿過全曲四個樂章。從輕淡的接觸開始，慢慢進到堅實的、幸福的擁抱。有如一對戀人，共同經歷了一段生活，便越來越真誠，愛得越來越狂熱。這老頑童在這首作品中，訴說著他童真的愛，帶淚的喜悅。「總算沒有白活。」他寫這首作品當時，一定會這般感慨著。

一八八九年發表的d小調交響曲，是他嚮往德國作曲技術的最高表現。這曲子結構的嚴密，不下於浪漫樂派最大的兩位日耳曼交響曲作家：布魯克納和布拉姆斯的作品，當然，在內容以及音樂性上，在精神以及情感的張力上，略有不及。而在法國浪漫樂派的作曲家中，除了白遼士的《幻想交響曲》外，已是一首無人能及的交響曲了。想想比才的C大調交響曲，還是聖桑那三首；確是比不上這絕作甚遠。

這曲子的第一樂章，顯然深受華格納的《崔斯坦與伊索德》序曲（前奏曲與愛與死的音樂

組成）的影響。法朗克利用了一個愛的祈願的動機，串連全曲三個樂章。雖然用了華格納主導

動機的方式，而它並不止於是模仿；它有它自身的生命。

譬如在文學上，無論是小說、戲劇、散文還是詩詞，在形式上，無論有多複雜，在結構

上，無論有多龐大，可是它的中心，必須是一個單純的東西。這個單純的東西是無法說明的，

像愛、仁者之懷、智的頓悟等等。正如，佛，雖然有千萬化身，有許多尊佛，而佛的天地（中

心）卻只有一個。在所有藝術之中，音樂尤其如此；形成江海雲雨的本質，只是水而已。

法朗克以前的作品空有形式，因為他作品的中心沒有生命，如瓶中的水，沒有流動的慾

望。他沒有真正的動力，要去完成一個作品；所以，他只能硬來；所以，他以往的作品不是噴

泉，只是人工噴水池而已。

現在可不同，他得到了他的動力；他要去愛，d小調交響曲開頭的動機，它的本身以及它

的伸展，充分表現出他對追求愛的努力和真誠——這是全曲的中心，它是很有動力的。

全曲三個樂章可以說是多彩多姿。在這個努力追求著愛的、真誠的動機的進行中，不時出

現幸福的、似乎是愛的報償之類的旋律，而到最後（第三樂章最後）愛得非常有力，像是得到

一種愛的生活。結尾是回憶以前種種努力獲得這種生活的過程，它全是老頑童式的歡悅。

他再寫完一個四重奏之後，就永遠躺下了。他的晚年作品，絕不像一個人在晚年寫的東

西，倒像是一個新生命的開始。在藝術上，所謂的青春是在心理上的；青春永遠是創作的動

力。這老頑童年紀越大，心理上卻越年輕。如果他還能多活幾年，可能要去寫兒童音樂也不一定。

佛斯特的美國夢

德國的所謂藝術歌曲，從舒伯特開始，有了它傳統的樣式，這傳統對西洋的藝術歌曲，莫不都有影響，據我所知，有兩個人在這影響力之外，他們是俄國的莫索爾斯基以及美國的佛斯特*。

這兩個人有個類同的地方，就是，他們都在自己的鄉土至情地生活著。莫索爾斯基在俄國那片雪野上，像狗熊那樣行走，對所遇到的一事一物，莫不懷著無限的原始真情；佛斯特在美國，看著紐約的新興建築，遙望密西西比河的渡輪，忘掉自身的痛苦，深深感到生活上的甜悅。

一八二六年七月四日，他在美國賓州的匹茲堡出生，他的祖先是有愛爾蘭血統的蘇格蘭

*佛斯特（Stephen Foster, 1826-1864），十九世紀美國作曲家，靠自學而成，寫了兩百多首歌曲。佛斯特是北方人，但是有些作品卻能捕捉到南方的精神。佛斯特雖然決心以音樂為業，但是所得不足以餬口，最後潦倒以終，作品卻傳唱不斷，被譽為「美國音樂之父」。

人，愛爾蘭人民是很鄉愁的民族，佛斯特自然也染有此種天性。而，現在所謂的美國人，都是遷移過去的，他們本來就是流浪之民；於是，佛斯特便一邊流浪，一邊懷念故鄉。

他從小就熱愛歌聲，時常跟家裡一個黑白混血的女佣人到黑人教堂去聽聖歌，成長後便玩起橫笛，九歲時又玩通了吉他，這些玩藝，完全是無師自通；他這種人，是隨著自己的機遇而學習。他對音樂可沒有什麼宏願，也無所謂獻身，什麼追求；只是一邊生活著一邊唱，活在一塊土地上，緊握著自以為的幸福，緊握著自以為的歡樂；音樂只是一項活動而已。

佛斯特在生活上，確是永遠漂流至死的。一八三九年入了雅典學院，在那裡發表了一首用四支橫笛合奏的圓舞曲，出了陣子風頭。兩年後又轉到傑弗遜學院去，不久又不來勁了，想來想去，又想到要申請加入海軍，請准了又臨時改變主意，結果到他弟弟開的公司裡當會計去了。對於他，怎樣的變動都無關重要，而對於他，都是必須的；他心中的感覺永不會變，他永遠愛著生活上的一切。

一八四四年；他開始發表新作歌曲〈親愛的請把窗口開開〉，從此便不停地發表、不停地賣給出版商，賣到的錢便不停地換酒喝，直到醉死為止。有人勸他到音樂學校去進修，他說從生活中學習就足夠了，自己便也零零碎碎看了莫札特和貝多芬的東西。在其中得到一套德國古典和聲的音響，很高興地用到自己的歌曲裡去。

一八五〇年結了婚，太太是他老家一個醫生的女兒，這個婚姻後來被他弄得很糟；他天性

愛流浪，又喜歡喝酒，這些事，不是大多數的女人能夠容忍的，夫妻生活不了多久便分居了，可是一直沒有離婚，兩個人把這淒淒慘慘的婚姻維持到最後。

佛斯特是個很愛依賴父母的天才，而天才的性格大都很像小孩，在藝術上，我說的天才是不曾用過很大的努力精神以及掙扎，而又能獲得很大成就的人。這些完全是他們真純的天性，還有在生活上絕對的必須使然。莫札特是一個，素人畫家摩西祖母（Grandma Moses）是一個，佛斯特是一個，披頭四也是。在這冷酷的世界上。這些人至情的生活，有著令人感到心痛的真純。

一八五五年，佛斯特的父母同年去世，他本來就沒有根，現在，他連最後的根也斷掉；愛流浪而又鄉愁的佛斯特，酒量又大大增加了，他像一個斷了奶的孩子，用酒來代替奶水。不斷地飲，不斷地唱，世界是個美麗的夢，就是這樣飲飲唱唱，有一天晚上在紐約的寓所裡，喝得大醉，不知道怎樣搞的，把頸動脈給弄破了，發現時已經休克，送到醫院，三天後就不治而死。他太太還帶著女兒到紐約奔喪。把他運回匹茲堡埋葬；可見對他還是一往情深。

他的歌曲幾乎就是美國民歌，幾乎是不曾受過訓練便創作出來的東西；遠離以前以後的傳統，這些傑作可分成兩類：第一類是愛爾蘭與蘇格蘭的流浪者之歌，有很濃重的歐洲民歌風味；第二類便是接近黑人靈歌的作品，最值得注意的事是第一類作品全是六或九拍子，第二類全是兩拍或四拍，他心中只有這兩個律動，第一個充滿流浪的情緒，第二個充滿了鄉愁；他不

時把這感覺移情到黑人身上，這兩個律動是他創作的源頭，歌曲不斷自其中流出。

一首歌曲的成功，除了歌詞與音樂本身的完美之外，配合是最重要的因素。我們可以聽到三種失敗的歌曲：第一種是有完美的歌詞，沒有完美的音樂；第二種與第一種相反；第三種是音樂與歌詞都很完美，可是，放在一起就毛病百出。第一種只是詩詞，不是歌曲，像我們的唐詩宋詞的吟唱；第二種應該是器樂曲；第三種的失敗，自然是配合的問題。而這些問題，讓搞所謂德國藝術歌曲的人去頭痛吧，在佛斯特身上，這些問題完全不是問題；他的歌曲像是整個生出來的，像生孩子那樣，幾乎是天成、後來的披頭四是這樣，所有的民歌也是這樣產生的。

佛斯特的文學修養很好，愛倫·坡（Allan Poe）的詩，他幾乎每首都能背，水彩畫也畫得不錯。他在藝術上的發展是全面的。如果把他的生活比之泥土，那麼，他在藝術上各方面的才能，便是從這塊泥土中生長出來的植物。他的歌曲是他在藝術上的一個總表現，歌詞、旋律、和聲甚至於唱，都是他自己一手包辦的。生活著，當一個情感形成，一個心願上昇……歌曲便一首首完成。

在臺灣，在那些荒僻的村落，在山地，我聽到一些老人唱他們自己的民歌，我時常被他們那種固執的神態所迷醉。他們固執於他們原來的生命的神祕，因為，無論怎樣的生與死，對他們說來都是有著無窮的溫暖，無盡的詩情；民族的血液、居處、生活方式、大地，這些都成了非常堅實的東西；這些正是我們這一代的人永不可能再得到的。在美國的佛斯特，當年所表現

的，就正是這樣。

「我來到阿拉巴馬，帶著吉他走天涯。我瘋狂追求真愛，就如此直到死去……啊！蘇姍娜，別為我哭泣；我來到阿拉巴馬，帶著吉他走天涯。」流浪的佛斯特這般唱著。想想他不幸的婚姻，而他自己一點也不覺得不幸，「啊！蘇姍娜，別為我哭泣。」流浪著，流浪著，很高興的樣子，歪戴著帽子。「聽娘兒們唱賽馬歌，樂啦！樂啦！看康城馬場五里長，好樂的日子嘿！」他真是窮到要命還十足花花公子模樣；這就是當年美國青年的模樣。

有些人就是這樣，帶著笑臉活在悲劇之中。對於自身的不幸，完全沒有自覺，連別人都看得心痛，他自己卻毫無所謂。佛斯特的歌曲，在他在世的時候，美國人只是以消遣的心情唱唱，最絕的是，佛斯特自己也是這樣，他替他弟弟的公司記帳的心情要比他作曲來得嚴肅。而在生活上遇到什麼大的不幸，唱一首歌也就算了。正如披頭四唱的一首〈Let it be〉，讓他去吧！

忙著生活的佛斯特，也有沉靜的時候，他把同情的目光射向無言的黑人。他不能自憐，卻很能同情別人，我們在中學唱的〈馬撒永眠黃泉下〉、〈老黑爵〉等等，都是他這種同情的表現，其中一首〈肯塔基老家〉，聽了特別令人心酸：「陽光在肯塔基老家，夏天，黑人快樂歌唱。玉米成熟，野花開遍牧場上，成日鳥語悠揚。……世事無常，惡運當頭無奈何，從此遠離老家鄉。孩子們啊！別哭啦；讓我們唱個歌吧！唱一個難忘的肯塔基老家。」對

115

的，唱一個歌吧！

不幸雖然是不幸，悲傷雖然是悲傷，佛斯特像夢一樣消失了。他是屬於美國人所謂「美好的昔日」中的人物，正如他最後的一支歌：「他是美麗的一個夢」。現在住在摩天公寓的美國人，一個個都忙昏了頭，只有聽聽佛斯特的歌曲，才略能感到以往他們祖先的生活。那時候的日子才是屬於自己的，那時候的錢財才是生活上的甜悅，週末假日全家，老少穿著新衣，男女都戴了帽子，坐馬車慢慢到遊樂場去：密西西比河晚上的風，渡輪的燈光在河中的倒影……現在他們只能在佛斯特的歌曲裡去尋覓了。

116

普契尼的帽子

普契尼*，一八五八年十二月二十二日在義大利的路卡出生。他幼年時代生長得很嬌嫩，不像大多數的義大利男孩，不是惡作劇就是打上一架；他每天都穿戴整齊，跟在大人的背後，向別人鞠躬問好，十足小大人的模樣，後來入了米蘭音樂院，在那兒很用功拚命。在學期間就寫了首交響曲，並且上演出版，可謂少年得志，後來尊威爾第為先進，專門創作義大利歌劇。享譽全球各地。

一九〇七年，普契尼已經不是簡簡單單的普契尼；他是普契尼先生，女人和音樂圈裡的人很多都稱呼他為大師，他對這稱呼已經不會特別興奮了。現在他在美國，戴起他的帽子，拿起

*普契尼（Giacomo Puccini, 1858-1924），十九世紀義大利歌劇作曲家。家族中數代擔任路卡教堂的樂師，普契尼最初也在教堂擔任管風琴師，後進入米蘭音樂院，師從龐開利。普契尼從一八九三年《曼儂·雷斯考》之後的作品，如《波西米亞人》、《托斯卡》、《蝴蝶夫人》多半都仍常在今天的歌劇院上演，《杜蘭朵公主》是最後一部作品，普契尼還未完成就去世了。

117

他的手杖，他現在是《波西米亞人》、《托斯卡》以及《蝴蝶夫人》等名歌劇的作者、走在路上的時候，經常有人對他指手劃腳，這類事，他也早就不覺得奇怪了。

他到美國，是為了參加他的大作——歌劇《蝴蝶夫人》——上演。每天演講歡宴，是難免的事。

「義大利歌劇是我們的地方戲，就像音樂舞臺劇是你們的地方戲一樣。義大利可不像美國，有那麼多州，義大利很小；我們的歌劇說是地方戲，其實也是國戲。義大利歌劇什麼都像；就是不像德國歌劇，德國歌劇意想成為一座聲音的建築，義大利歌劇可沒有這個意思。」

他說到這裡，有幾個美國小姐會心笑起來，他實在不曉得有什麼好笑的。他看了她們一眼，繼續講下去。

「羅西尼是我們的開山祖，他是貝多芬以後最熱門的人物，那時候拿破崙剛做完皇帝夢，戰爭結束了；大家安下心來，來喝拿破崙白蘭地，羅西尼輕鬆可口的歌劇，正得其時，讓大家開開心，忘掉以往不愉快的事，接著來的是貝利尼、董尼才悌；現在的義大利男人以灑脫的方式談戀愛，以冷靜的方式決鬥。他們歌劇內容，就是這類東西……」他說到這裡，連自己都覺得厭煩；他想很快地引入主題，用兩三句話結束這次演講。

「反正，」他說：「義大利歌劇一直到了威爾第，才成為嚴肅的藝術；不管在內容方面，也進入愛與死的問題，」他看看剛才發笑的那幾個美國小姐的臉；他覺得自己的深意無從表

達。還是來部歌劇才能感動她們，他想。

「威爾第的音樂與劇的形式，很受德國歌劇的影響，尤其是華格納的所謂樂劇；於是，很多原來可愛的、屬於義大利的東西，就因此從他身上消失了，在他之後，馬斯卡尼和里昂卡伐洛也曾放過一陣光，只可惜他們的作品太少。現在，我，希望對這件事情有點貢獻。」說到這裡，聽眾席上響起一片掌聲。

「我的歌劇沒有一定的形式，如果說它還有結構，那麼整個結構的中心是劇，而不是音樂，音樂只是整個結構中的素材之一。除了音樂之外，我的歌劇裡還有另外的音響。那是日常生活中所必然發出的聲音。為了令我的歌劇自然，我大膽地讓這些聲音在裡面出現……」

演說完了，他們用過午飯。美國的春天並不太冷，普契尼先生戴著白色的禮帽，穿著白色的西服，淡黃的皮鞋，拿著一根黑色手杖。在林蔭道上散步。他晚上還要參加一個宴會，現在先讓胃消化消化。他回想以前在米蘭音樂院那段日子，搞的全是德國音樂，自己也寫交響曲。

德國的音樂他覺得像是織布，一條條的旋律，一塊塊的和聲，有因有果的組合，任何一塊空白都不放過，這樣的音樂，一開始就沒完，下面也就得來一個旋律，上面也得加些花樣，不然就得加滿一塊塊的和聲，一個樂想開始，等於開動了一部大機器；實在令人難受；似乎要把聽覺上所有的面全織滿，而聽華格納的樂劇還不止於此，那簡直是恐怖；那不是「織」，那是「填」；把空間全都填滿，幾乎是一種埋葬。後來，在他要對音樂懼怕的邊緣，他

開始創作歌劇、總算找到一條生路。

想到這等事情，普契尼先生很不好過，這些事情像冬天的風沙，每次出去散步都沾污了他的帽子，花多大工夫都擦洗不乾淨。他情不自禁地看看自己一身潔白的衣服，摸摸在陽光中反射著金光的帽子，喘了口氣，自言自語：「美國到底是個好地方，不知烹飪上還有什麼花樣。」

「大師，聽說你正在創作一部新歌劇。」一個故作淑女狀的美國小姐在問，普契尼先生正在為自己的沙拉加點調味。

「已經接近完成了。」

「是《西方少女》？」

「對了！」他認為打扮整齊的小姐都可愛，這個美國小姐雖然有點造作，可是不能否認，她很有禮貌，也很有分寸。

「《蝴蝶夫人》上演以來，天天客滿，大師，可見你在美國非常受歡迎。」其中一個男人說。

「這得感謝大家愛顧。」

沙拉吃了一半，換上牛排；水果酒換上了烈酒。

「大家愛看表面的東西。」一個黑髮小姐說。

「是嗎，那是見仁見智的事。」他覺得有些突然。

「正如你上午講的，你歌劇的中心是劇，而不是音樂、服裝、舞臺設計等等；這些只是素材而已。」那小姐接下去說：「可是你的劇中還有一個中心，那就是一個戀人的塑像。」

「那樣的塑像？」

「一個為愛而死的女人，《托斯卡》中的托斯卡，《波西米亞人》中的咪咪。《蝴蝶夫人》裡的蝴蝶夫人，一個個到最後都為愛而死了，托斯卡從圍牆上跳下，死得像一朵花；咪咪死在床上像朵水仙；蝴蝶夫人死在地上，就像蝴蝶，大不了，大家看到的就是這些：不真實的美。」

「美的真實是在藝術上的真實，不是生活上的真實。妳以為對嗎？」他一向不喜歡辯論。

「對的，可是我認為，你那樣做在藝術上也不真實，因為一個人對於能夠為之而死的事物，在情感上，不可能那麼清淡，你的女主角在死前唱的詠歎調，就跟初戀的少女第一次去赴情人的約會一樣，唱起來輕描淡寫，那麼優雅，聽起來覺得她絕對死不了。」

「不過，我認為，就算要死，也不一定非要搞得轟轟烈烈的。」他的回答完全是為了禮貌；他在小姐面前，絕不肯失了風度。

「可是，那到底是件**轟轟烈烈的事情呀**！」

「可，對的，可是，」他想了想：「在藝術上，甚至在生活，並不是每件事情都必要；事情多了有時反而會弄得更糟，蝴蝶很好，就算我的女主角死得像蝴蝶，令你覺得不真實，然

而一個人死得像蝴蝶，我不認為是一件難以忍受的事，我覺得很好。」

「可是……」

「可是，妳不是美國人罷！」

「我是德國人。」

德國人，是的，把這個美麗的黃昏弄糟的又是德國人，他回想在義大利的時候，有個德國朋友帶了群小孩拜訪他，把他所有的帽子當火車玩，他氣得幾乎跟那朋友絕交，這個德國小姐的話題還是不要談下去得好，「真實」如果把生活情趣弄得一團糟，還是不要「真實」得好；

「真實」如把他的歌劇弄得頭破血流，還是不要「真實」得好。

他戴起帽子，從宴席上告別出來，散步回旅館。他的帽子太容易弄髒了，他得想個辦法。帽子加個膠套，平時存放也還方便，戴著卻不是回事。想來想去，還是找個少霧、少風沙的地方居住為妙，他希望能夠快點回義大利，那兒的一切他比較習慣，何況他心中有了個念頭，有了一個願望……他要創作一部他心服的歌劇。他認為，一個對自己真誠的人，在藝術上一番努力就是一個價值，問題在於別人對這件事的感受與瞭解。至於價值的高低，他不敢想，不過，自從看了杜蘭朵公主的故事。他有了自信，能夠創作一個大的價值。

他躺在床上，一段段品味杜蘭朵公主的故事，慢慢入迷。能答對三個啞謎便可娶之的杜蘭朵，很絕。答不了就要被砍頭，很刺激。城牆上懸掛的人頭與貌美的公主，混合起來味道不

壞。無名太子答了啞謎，公主竟反悔不嫁；這很像女人。無名太子說，只要她在天明之前知道

他的名字，不但可以不嫁，還可以砍他的頭，唔！這很像男人。公主用盡了辦法也打聽不出無

名太子的真名，結果找了他的婢女柳兒來拷問，柳兒竟然自刎了，這很像他以往的那些「為愛而

死的女主角，那德國小姐說的戀人的塑像。現在公主沒法子了，只有假裝向無名太子求愛，那

傻小子便靈魂出了竅，把真名字告訴了她，並且，說為愛而死也無憾。對的，太聰明細心的人

不是好情人，這是「難得糊塗」。公主很神氣地走了，不過老想著柳兒自刎的事，到底什麼力

量令她有勇氣這樣做，她似乎有所頓悟。天亮了，皇帝及民眾、公主、王子都齊集了，該是她

說出真名砍他頭的時候了，她說：「他的名字叫愛情。」動人！動人！這部歌劇非完成不可；

他從床上跳了起來。

他想到以往在歌劇裡寫的音樂，都是從劇中心裡生出來的，因為以往用的劇本很平凡，所

以音樂並不很迷人，那些序曲、間奏曲、重唱曲、宣敘調、詠歎調等等，微妙的地方當然也不

少、尤其是重唱曲與詠歎曲，非常可愛，只是缺少點魅力。義大利人並不是不能像德國人那般

激動；方式不同而已。德國人很邏輯地，很有組織地推展到高潮；義大利人只是自然而發。現

在他可以找到了杜蘭朵公主，這故事編成劇本一定不同凡響，他可以充分表現出義大利人令人

激動的方式。他創作音樂，向來是以敏銳的感性為主；他能感應出一些聲音。可能激發起另一

些聲音。他以往寫的詠歎調完全以這樣的手法完成，樂隊輕的幾個音，激發起歌聲，輕淡、細

123

緻、優雅，似乎是透明的，在其中流露出來的情感可能不是「絲」了。他越想越興奮；歌劇下戲，並把《西方少女》完成之後，立刻趕回義大利，他非得吸著那兒的空氣，曲子才寫得好，這是無可奈何的事。柳兒的詠歎調還是像以往女主角的花樣，杜蘭朵得加些中國味；那到底是位中國公主，中國流傳到西方那首〈茉莉花〉小歌也可以用上。無名太子用一首〈公主徹夜未眠〉作詠歎調，表現他的深情，最後最重要，當杜蘭朵公主唱出〈他的名字叫愛情〉時，非得給他一震不可。

回義大利之後歌劇《杜蘭朵》他只寫到第三幕中的二重唱，最後半幕由阿花奴（Alfano）代為完成。雖然他只寫了兩幕多，而在義大利歌劇史上，已經是部空前傑作了，可惜他不可能知道，一九二四年十一月二十九日，那天他必須永遠躺下。所以誰也不知道那最後一震的威力如何，是否能把他頭上的帽子震掉。

124

德布西的印象

德布西*是法國作曲家，這一點非常重要；這意味著德布西的音樂，跟日耳曼的音樂文化有著相對的，以及對抗的意義。在日耳曼的作曲家之中，毫無疑問，華格納對德布西有著很大的影響，對於德布西，這種影響是極其不快的；德布西曾經說過，在創作期間，只要一不小心，作品中就會出現華格納的陰魂。在華格納之後的許多作曲家，像日耳曼的李查・史特勞斯、布魯克納等等，他們不但深受華格納的影響，並且，對於此點，他們非常快意。德布西卻在面對自己必須作為一個法蘭西人的特性的意志中，對於這樣的事情感到異常痛苦；華格納對

* 德布西（Achille-Claude Debussy, 1862-1918），十九世紀法國作曲家、樂評家，在巴黎音樂院就讀期間便以獨特的鋼琴演奏及違抗和聲原則與音樂理論而出名。曾赴俄國，在柴可夫斯基贊助人梅克夫人家中擔任鋼琴教師，獲得羅馬大獎後，結識李斯特、威爾第，並接觸到華格納的作品。一八八九年，德布西在巴黎萬國博覽會接觸到印尼甘美朗音樂，深受影響。

德布西的作品對鋼琴與管弦樂的創作影響很大，包括巴爾托克、史特拉汶斯基、布列茲、梅湘都很推崇德布西，代表作包括《牧神的午後前奏曲》、《海》，歌劇《佩利亞與梅麗桑》，鋼琴曲《意象》等。

德布西的影響，對於德布西是有百害而無一利的。日耳曼音樂傳統的陰魂，是「幾乎」接近

完美的德布西的法國音樂中唯一的小缺憾。對於別的法國作曲家，我們就沒有這種感覺，像聖

桑、法朗克、比才、佛瑞等人，因為他們的音樂沒有德布西在法國精神上那樣純粹，純粹得一

如白玉，而日耳曼音樂傳統的陰魂，卻一如這塊白玉上的小污點那樣；這是一種白玉的痛苦，

一個作為異常純粹的法國作曲家的痛苦。

當我們在德布西的鋼琴曲《兒童天地》組曲最後那首〈蛋糕舞〉（Golliwog's Cake

Walk）的第二主題進行中，聽出那是華格納的樂劇《崔斯坦與伊索德》的「愛的主導動機」

時，雖然德布西已經去掉了華格納那種往前推進的機能力量，而變成獨立的音組印象，可是，

缺憾感總是有一點的；德布西為了這種事會難過一輩子也是難以避免的。

白遼士是很偉大的作曲家；他是浪漫樂派的巨人，誰也沒話說。可是，關於白遼士是法國

人這一點，並不重要；他的音樂，與日耳曼的樂聖貝多芬，有著太密切的關係。一直等到德布

西的出現，人們才能說：德布西是很偉大的法國作曲家；德布西是法國人，這件事太重要了。

德布西是法國音樂的集大成者。他唯一的歌劇《佩利亞與梅麗桑》是華格納樂劇唯一的對抗

者；在西洋音樂中完全是兩種不同的美。他的管弦樂作品是其前的法國作曲家如聖桑、比才、

佛瑞等人的作品的延續與昇華，在去蕪存菁之後，顯露出純粹的法國靈氣與精神。他的鋼琴曲

深受蕭邦的影響，深受蕭邦屬於法國的那一半的影響；蕭邦的母親是波蘭人，父親是法國人；

德布西的鋼琴曲是屬於蕭邦爸爸那一半的昇華。

浪漫樂派以後的印象樂派是法國的，德布西與拉威爾是印象樂派的始祖。法國音樂的特色，在巴哈、韓德爾的巴洛克時代，在海頓、莫札特、貝多芬的古典音樂時期，那是黯然無光。在浪漫樂派之中，開始掙扎著「出現」，到了印象樂派，則完全見其神髓。在文學、藝術方面，印象派起於法國，法國本是印象派的大本營，音樂的印象樂派在法國產生，本是最自然不過的事。後期浪漫樂派的作曲家，對於自從文藝復興以來直到十七世紀才建立起來的那套音樂邏輯，那套以嚴格調性、泛音原理建立起來的和聲學，以三、六度音程為中心的觀念，已經感到極為厭倦。雖然，建立這套音樂邏輯的代表人物，是寫出第一本《和聲學》的法國作曲家拉摩，然而對這些最先感到厭倦的後期浪漫樂派的作曲家，卻大都是法國人。到了德布西，在他的音樂之中，嚴格調性的東西已經變成一種極為普通的因素，並消除了它的邏輯性，變成德布西的音樂中諸多因素其中的一種而已。以往調式音樂的重新運用，六全音階的出現，東方的五聲音階，自由的三、七、九和弦的連接……，德布西把音樂推到了一個與以往極為相異的新境地。

印象樂派最大的特色，也就是它與以往的音樂最不相同的地方，就是有意地以「音塊」與「音塊」的連接，代替了以往的旋律線與機能和聲式的和弦連接。在單音樂時期的素歌，也就是葛麗果聖歌，那是用單一的旋律線在唱著；複音樂時期，那是兩條以上的旋律線的組合，兩

127

條以上的旋律線在傳達著音樂的語言；主音樂時期，那是以一條或是一條以上的旋律線為主，其外配以和弦的連接為副，為主線者傳達音樂的語言，為副者則以各種方式增強為主線者的力量。從巴洛克時期開始，音樂的形式則是單、複、主音樂混合時期，接著古典樂派與浪漫樂派，也是以這些方式在創作。許多人說，音樂是一種抽象的語言，其實就是說，這些旋律線在表現著作曲家的思維。德布西在起步的時候，當然，這些旋律線的對位以及和弦與和弦的連接，在作品中也是難免有的，可是，他有意去消滅這些東西的「語言性」，他以調式、六全音階、東方五聲音階等材料，以印象樂派的美學觀念，去表現他的音樂藝術，直到晚年，他已經用「音塊」與「音階」的連接，代替了所有旋律線的對位與機能和聲式的和弦連接，表現出他對各種人情事物的「印象」；他不是以音樂的抽象語言來為文作詩，也不是以音樂的抽象語言來沉思寫論文，他是以聲音來作畫；這才是標準的音畫，這才是標準的印象樂派的音樂。

基於這種原因，德布西的鋼琴曲自然另成一格，而與以往的鋼琴曲大異其趣。在德布西的鋼琴曲之中，演奏旋律線與和弦並非其主要任務，它主要的任務是要形成「音塊」與「音塊」的連接。鋼琴的延音踏板，在德布西的鋼琴曲之中變得極為重要；當然，鋼琴的延音踏板，它不但只是讓你在手指離開鍵盤之後，令聲音不斷而繼續保持，它同時是打開了泛音之門，讓你每彈一個音便等於彈出一列泛音，關於這點，在德布西以前的鋼琴音樂作曲家，幾乎極少注

128

意，而德布西寫的鋼琴音樂，卻是完全做過了精心的設計，而形成他的「音塊」，大部分的旋律線只是飄浮沉藏在這些「音塊」之中，一如夢的片段，一如雲的輪廓，不說話也不思維，在呈現著各種人情事物的現象，而給我們很多奇妙很美的「印象」。

所以嘛，像「月光」這種「題材」，許多人只是在貝多芬的《月光》奏鳴曲中硬要想像出什麼月光來，其實，真有月光的音樂就是德布西的鋼琴曲《月光》；那兒有的是月光的印象。

其實，在德布西的音樂之中，在那些鋼琴曲之中，有〈鬼火〉、〈金魚〉、〈沉落的寺院〉……等等又等等的，我們對這些「印象」並不足以為怪；這本是印象樂派的音樂的特色。德布西呈現出的這些現象而給我們印象，他的手法實在太美妙了；何況，他的鋼琴音樂是那麼地「完全屬於鋼琴」。有太多太多的大作曲家寫作鋼琴音樂是不大屬於鋼琴的，這些鋼琴曲改編成管弦樂或其他的奏唱方式，也不減其特色與價值，有此，有時候，改編得好反而更好，像莫索爾斯基的《展覽會之畫》，經過拉威爾的改編成管弦樂曲，反而更動人。我勸大家別改編德布西的鋼琴曲，那是注定要失敗的；德布西是在蕭邦之後，唯一呼喚出鋼琴的靈魂的，如果勉強說還有另外一個人，那就是拉威爾；如果你要改編他們的鋼琴曲，就等於要趕走那鋼琴的精靈，如此還能成功？

自從西洋文藝復興以來，神不管人的事了，人也不要神來管他們的事，開頭，人自己管自己的事，似乎管得很有勁，管得很好，後來，慢慢不行了，管不好也管不了啦，接著想找神來

129

幫忙，神呢，也不知道到那裡旅行去了。於是，人想用語言來和平解決這些事，從排隊上公共汽車的芝麻綠豆開始，到令人愉快或是痛苦一輩子的婚姻問題，甚而帶來大災難的戰爭，人都想用語言來解決，用語言講理，用語言傳達感情，可是，能成功的是少之又少，可是，大家還是講個不完。其實，只要生命存在，除了這些重要的事之外，還有很多也是重要的事；有時候月色靜靜冷冷地灑在林間，我們靜靜冷冷地看著月色，這就非常重要。我們排隊上公共汽車，我們看著別人插隊，我們遲到，我們挨罵，我們活在失業的恐懼中；我們把我們心愛的情人送到她的情人的耳邊；我們等著毀滅別人，還是等著別人來毀滅我們；對於這些，有人喜歡，需要說很多話，有人無可奈何，想說又無話可說，有人根本沒有說話的欲望；有人看著「月色」，有人喜歡「月光」

輕輕地「走過」樹梢，「輕輕地來又輕輕地去」；這是很重要的事。

我喜歡德布西的鋼琴曲《月光》，也很喜歡德布西。德布西在我們用語言煩了那麼多年，思維得不知肉味了那麼多年，而最先「不幹了！」他不說話，心中也沒有語言；不像某些人嘴裡不說，心中卻說個沒完；好好地看，好好地做，好好地感受，此外別作怪，這點，德布西是做到了。我有一首詩〈月〉送給德布西⋯

走在月下。月色像水光，流離著，不說話。

想月。是一個永不說話的女人，在我身旁走著。

130

我看著月：搖著搖籃，正溫撫著曠野入睡。

太多的時刻。許多的女人，在我四周，走著，不說話。

人。

總是突然地。我看見月色棲息在樹梢上：令我知道，走在我身邊的這些女人，不是那個女

西貝流士的北國靈魂

從一八六五年活到一九五七年的西貝流士*，可以說是一個現代人。大多數的音樂史家把他歸入浪漫樂派，認為他的音樂沒有「現代精神」。也有人認為他有著強烈的民族意識，又寫了一些《芬蘭頌》之類的作品，所以他是「國民樂派」；他也因此而得到祖國芬蘭政府給他每年固定的津貼，可以什麼事也不用憂慮地去從事創作。此外還以「國寶」的身分免除兵役，永遠處身於他自我的精神世界裡。

不可否認，西貝流士流著濃重的鄉土血液，我們幾乎可以在他的音樂裡，看到芬蘭的景色。芬蘭也因為透過西貝流士，而在我們的眼裡變得偉大；他把芬蘭這塊土地上的事物，刻出了深度。

每一個未被理性「開發」過的地方，必然有它極豐富的藝術泉源。在這個世界上，德國可以說是一個理性的王國；西貝流士的音樂教育，前期在柏林，後期在維也納修成，可以說完全是受德國的訓練。不過，他得到德國那套理性的技術之後，並不用它來分析自己的故鄉；他學

132

到德國的作曲技術，然而他的血液與精神，並沒有被這段教育所麻醉；他還是他自己——屬於北國大地的西貝流士。

西貝流士也有很個人主義的一面；有著濃厚的人間慾望的歡樂與悲哀。這種性格表現在音樂上，是充滿自白的旋律，像他的《憂傷圓舞曲》，就是這種表現的代表作；除了比較「理性」之外，在素質上，很近似蕭邦以及柴可夫斯基的作品。這類的創作，在西貝流士的音樂生涯之中，只佔了一個小小的位置；他的根源還是屬於北國大地的靈魂。他從大地的深心生出來，理性地在希望與失望之間歡樂與悲哀，之後，他很快地就回到原來的根裡；他的精神與北國的大地合而為一；他的創作成為大地的音響。這段「歸真」的路程，從他的第一交響曲到第四交響曲之間最能看得真切。在第一交響曲裡面，他所呈現的原野感有著強烈的個人性；是一個人面對著原野的種種而起的感受。原野，祂有著至高無上的威力；祂平靜的時候也隱藏著恐怖，（第一樂章開頭時的鼓聲與木管獨奏），祂隨時會發怒而祂也終於發了怒，（主題在弦樂部分強烈地出現）。但在第一樂章終結之前，這強烈的主題在豎琴的琶音伴奏下，很柔和地奏了一段，充分表現出作者那份歸向原野的感受。原野有的時候實在很慈祥，溫撫著懷裡生存的

*西貝流士（Jean Sibelius, 1865-1957），芬蘭作曲家。年輕時自修音樂，夢想成為小提琴家，入赫爾辛基大學習法律時，仍在赫爾辛基音樂院學小提琴。當時芬蘭受俄羅斯統治，西貝流士以芬蘭民族史詩《卡列瓦拉》創作，受到熱烈歡迎，《芬蘭頌》更成為芬蘭的國家象徵。除了交響詩之外，西貝流士創作了七首交響曲，以及為數甚多的合唱曲與鋼琴曲。

人們（第二樂章那如歌的主題正是從第一樂章的主題變化而來）；祂不但令人恐懼、敬畏、而

又令人感到無比溫暖。可是，音樂畢竟是抽象而不是具象的，一個音樂的過程可以套上任何意

義；西貝流士被芬蘭的大地所激發起的精神，慢慢與他融合，慢慢成為他音樂裡的基本精神。

西貝流士可以說是一個浪漫樂派的巨人；他把自己從七情六慾之中，提昇到精神的世界

裡。他不像蕭邦、舒曼、拉赫曼尼諾夫這些「原人」，活在自己的七情六慾之中；他是被提昇

過的人。像布拉姆斯、布魯克納一樣，他們的苦痛與歡樂已經從七情六慾中提昇出來；他們的

精神面對著高峰上的雷電。西貝流士與他們最不同的地方，是因為西貝流士提昇自己最大的力

量得自大地，而兩位老布卻是得自自我的理性與意志。從這一點說來，說西貝流士是民族音樂

家也不為過。

在第二交響曲裡，西貝流士的精神已經與北國大地合而為一，進入到音樂因抽象而不可解

說的境界。在這裡不再有雪、有霧，有雷雨、有江河氾濫的有形出現；這些事物都已經消失了

形象，而化為精神的呈現。在第一交響曲裡，我們看到平靜而隱藏著「暴動」的原野，我們等

待，帶著期望與恐懼；祂「暴動」起來了，我們的情感便跟著祂氾起，帶著敬畏與喜悅；祂又

平靜下來，溫撫著我們，我們便也安然入睡……。在第二交響曲裡，西貝流士在原野的面前已

經不是一個孩子，他將原野的力量化為自己的精神力量，而變得和大地同樣有力。這種努力，

對於每一個浪漫樂派巨人都非常重要；這不但是從自己的創作題材之中呈現出自己（像蕭邦、

舒曼、拉赫曼尼諾夫等人），而且還征服了這些題材（像布拉姆斯、布魯克納等人），化為自己的精神（不只是智性或感性方面的征服）。在第二交響曲裡，呈現的如不是北國大地的精神便是人間的愛，再也沒有別的。第二交響曲的主題和結構，很類似第一交響曲，尤其是第一樂章的主題，在管樂部與弦樂部之間互相交合出現。不過，第二交響曲的力量比第一交響曲要強烈得多，因為，這股力量已經成為西貝流士本身的力量。

到了第四交響曲，我認為西貝流士已經達到了他最高的境界；他已經忘記了自己的題材，忘記了他的技法；他的靈魂與北國大地的靈魂已經渾然不可分。這樣的音響幾乎完全沒有明顯的調性旋律，沒有形式；它什麼都不說明，什麼都不呈現；這些聲音只是一個人所能流露出來的大自然的音響──北國大地的靈魂。

對於人類，大地永遠是古老的。如果因為西貝流士以大地為題材創作音樂，而說他不是「現代人」，這樣未免把「現代」這個名詞的定義，縮小到一個極有限、極特別的位置。西貝流士的作曲技法雖然源於白遼士、華格納這一系列，而無疑還是很進步的；減少旋律的強烈出現而代之以音形、獨特而經濟有效的管弦樂法等等，印象樂派也不過如此。

西貝流士後來的三首交響曲雖然沒有超過他的第四，不過也還保持著他的高度。在交響曲之外，他的作品很豐富，最值得一聽的還是那些歌曲；閃耀雪地上的幽光。晚年他完全孤獨，行走於雪地之上。

拉赫曼尼諾夫的情慾

沒有人比拉赫曼尼諾夫＊更熱情了，也沒有誰的愛的傳達方式，比拉赫曼尼諾夫更直接了。

俄國人拉赫曼尼諾夫是大鋼琴家，他堅實的鋼琴音色與火樣的彈奏法，燃燒了每一個聽者的心。他曲子的素質是平俗的，可是它們的熱度卻是非凡的，他是將火帶給人類的普羅米修斯。

沒有人比拉赫曼尼諾夫的身心更健康了；他的熱情與愛全都投向真實的事物，而不是投向想像，投向空虛的幻夢。他愛的不是形而上的世界，也不是形而下的世界，也不是廣大的、真實的世界；而是，只屬於他自己的、有限的、真實的世界。在他的世界裡，一切事務都為他所愛，對於其他的事物，他都能堅決有力地把它們摒棄於外。譬如有一次，托斯卡尼尼在聖誕節演了一個音樂鬧劇，參加演出的有小提琴家海飛茲、鋼琴家霍洛維茲等頭號人物，可是拉赫曼尼諾夫因為這鬧劇不能適合於他的世界，看不到兩分鐘便拂袖而去。許多人會為了表面的形態而犧牲自己心靈的世界，拉赫曼尼諾夫卻完全例外；他的生活從外表看來是獨立而孤傲的，然

136

而他的內在生活，卻是平凡可親，豐富而充滿了熱力。

一八七三年四月一日，他在俄國的奧尼加出生，父親是地主，家庭富裕。沒有人成長比他更正常了，他不但有像孟德爾頌那樣正常的身心，他還有火樣的熱力在推動著他心靈的生活。

二十歲以前便完成了一些重要的作品，像歌劇《阿拉河》、室內樂 d 小調三重奏、鋼琴小曲 c 小調前奏曲等，聖彼得堡音樂院畢業之後，在一八九二年便獲得作曲金曲獎；一九○九年訪美，成了大鋼琴家、大作曲家，事業從此一帆風順。

在西洋浪漫樂派作曲家之中，有幾個人確實是生存於溫室，他們自己確實也成了溫室的花朵。像舒曼、柴可夫斯基、蕭邦、孟德爾頌等人。他們之中雖然也有平凡的平民，可是他們的音樂，聽起來都有濃重的貴族感，而不是龐大的，像華格納那種近乎神話、近乎史詩的情緒；它們是有範圍的，它們的完美完全是在一種情況、一個環境之下的自身的完美。

拉赫曼尼諾夫是在這群人之中比較特殊、比較「大」的一個；他沒有強烈的擴張性，卻有著強烈的內燃力，這力量使得他內在的世界出奇地充實。拉赫曼尼諾夫生長在富裕的家庭，並

*拉赫曼尼諾夫（Sergei Rachmaninov, 1873-1943），俄羅斯作曲家、鋼琴家、指揮家。先後就讀聖彼得堡音樂院與莫斯科音樂院，一八九二年便以升 c 小調前奏曲闖出名號，曾一度對創作失去信心，接受催眠治療之後，寫出第二號鋼琴協奏曲，大受歡迎。俄羅斯的局勢動盪導致拉赫曼尼諾夫在一九一七年移居國外，最後在比佛利山莊去世。拉赫曼尼諾夫最受後世歡迎的作品仍屬鋼琴協奏曲、交響曲與鋼琴曲，歌劇則寫於離開俄羅斯之前，如今乏人問津。

像孟德爾頌一樣滿足於自己的環境。俄國貴族的城堡是不難想像；富麗堂皇的大廳，寬大柔軟的眠床……這些事物無可否認地給生活帶來無窮的幸福感；拉赫曼尼諾夫自出生以來就被這種感覺填滿了。在這個天地裡，一點煩愁也沒有，對於他，甚至也沒有愛的煩愁（他不像小孟……）；他將身心完全投向音樂；投向愛的熱力。在這時日裡，他愛上了兩個屬於他的世界的音樂家：他愛上了蕭邦的「自我天地」；愛上了柴可夫斯基的「小世界的憂鬱」。他的音樂素質也跟這兩個人相似；浪漫而華麗、平俗、優美，只是他像火焰一樣的熱力，是這兩個人所沒有的。他喜歡用他所愛的音樂家曲子裡的主題作變奏曲，在這些優美的旋律上點燃起他的火焰；像《蕭邦主題變奏曲》，懷念柴可夫斯基的d小調三重奏、《柯瑞里主題變奏曲》、《帕格尼尼主題狂想曲》等等。他自己在曲子裡的標題也正如他的內在世界，全是一些華麗而優美的事物，像〈夜與愛〉、〈淚〉、〈靜夜〉、〈紫丁香〉、〈小鳥〉、〈窗前〉等等，他的音樂可以說是一個正常、健康、熱情而有力地面對著這些事物所起的反應；也只有像拉赫曼尼諾夫這樣的人，才能點燃這些事物，讓它們發出光亮的火花，以及醉人的熱力。

直接的、有限的，因為有限而對自己成為真實的美，以及愛，就是拉赫曼尼諾夫最深刻的真面目。一個貴族活在他最適切的環境裡，一個最充實的小世界，一個城堡護著一個藝術家，養育他，讓他狂熱、沉醉、愛——我認為是最完美的象牙塔——無盡地廣大。

這樣的一個人；這樣的音樂。不能用學理分析；不能以智慧頓悟。沒有什麼意境；不在遙

遠的地方，所有的一切都在我們身上、心裡、血的流動中。所有的一切已經「幾乎」是實物，是能擁抱的、溫撫的對象。現在，讓我們把唱機打開，聽一首他的《帕格尼尼主題狂想曲》。

在金屬打擊樂器的伴奏下，管弦樂奏出帕格尼尼的主題，呈現出一些華麗的事件，一些優美的事件；這些東西立刻就被鋼琴的出現而確定。這首曲子開頭時，一直遵循著變奏曲分段變奏的形式；一層層地被發現、提昇、肯定；拉赫曼尼諾夫也因為這過程而顯得越來越狂熱，越來越不能安於變奏曲分段變奏的形式之中，於是，中古的讚美歌在變奏的段落中出現了，管弦樂以及金屬打擊樂器更加深了色彩，鋼琴也更狂熱地「擊打」出豐滿的和弦。生活恬悅的意義終於不止於言語；而在每一個聽者的心中出現，在這段高潮之後，音樂進入了主體分解和弦的變奏，一種期待，一種努力，像堤內的水湧起，渴望達到超過堤面的高度，得到氾出的激美……愛的激美的新主題「錯過」了幾個機會；以為它在這裡便出現了，而它卻還在等著，無形中把渴望「看」它的需要提到最高度，然後，它便以沉靜的姿態在鋼琴的中音部出現。這個時侯，幾朵花開了，幾個醉人的微笑；一些為愛而死的意念，一些值得為之死的事物，一些值得為之死的事物，呈現、呈現……到了一個絕不能「逃避」的瞬間，弦樂以強奏插入，重現這個主題，這個熱得發狂的「情燄」；鋼琴以八度的狂擊應和著，雨終於落下來了。我曾為它激動得從床上躍起，跑到屋外去。我曾見我的一個朋友，為它哭泣過；他太缺少愛了。

拉赫曼尼諾夫可以說是集了浪漫樂派的貴族感、生活上恬悅的意志，愛之熱力的大成，而

139

以此燃起特有的「情焰」。他的光芒一直照射到今日的樂壇，為這冷酷的樂壇保留下一點昔日的溫暖；今日最能點燃這力量的人是俄國的哈察都量。每一個時代都必然有些充實而堅強的個體，在他們各自的、恬悅的小世界裡，而又能將這小世界變得無比廣大。

李查‧史特勞斯的慾海

在浪漫樂派的天地裡，有人說李查‧史特勞斯*是李查‧華格納以後的第一號大人物。這是對的；布魯克納接收了華格納的精神形態，李查‧史特勞斯卻接收了華格納的力量。華格納的精神形態是以人力勝天的超人形態，他的力量就是令人成為超人的力量。布魯克納只有他的形態而沒有他的力量，因而，他的超人全是一些戰敗的、內省的、悲劇的、蒼白的、自執的英雄。李查‧史特勞斯得到這股力量，可是，他無意要成為超人；他到自己的慾海裡，成了興風作浪的惡鬼。

西洋音樂史上，到目前找不出誰的音樂能比李查‧史特勞斯的更邪惡。在音樂的天地中，

*李查‧史特勞斯（Richard Strauss, 1864-1949），德國作曲家、指揮家、鋼琴家。父親是慕尼黑宮廷樂團的法國號手，李查‧史特勞斯自幼習樂，四歲學鋼琴，六歲作曲，八歲學小提琴，但是他並未就讀音樂院，而是從慕尼黑大學畢業。李查‧史特勞斯的創作與指揮受到畢羅賞識，曾擔任麥寧根管弦樂團、慕尼黑歌劇院、柏林愛樂的指揮。李查‧史特勞斯在一八九〇年代之後所寫的交響詩配器輝煌，細節生動，結構勻稱，奠定了他管弦大師的地位。所寫的十五部歌劇兼容莫札特的細膩與華格納的張力，也有半數以上經常演出。

也沒有任何一股邪惡的力量，比他的更雄厚。

直到目前，有三大音樂惡客：白遼士、李查·史特勞斯、史特拉汶斯基。而第一把交椅，我看是李查先生坐穩了。白遼士有把「地獄之火」，在生活上，也幾乎做到吻屍的絕事，只是生不逢時，離古典時期太近，當時大家都太乖了；光有火而沒有燃料也是無可奈何的。李查先生剛好相反，他生在浪漫樂派的最後期，跟尼采、王爾德、波特萊爾、梵谷甚至於希特勒這些「壞蛋」連在一齊，可謂正得其時。後來的史特拉汶斯基就生得太遲了；現在的西方沒有神仙原始人的殘酷與邪惡，又怎能跟文明人相比呢，而，李查先生是一個殘酷而又邪惡的文明人。何況，史先生只有一股原始人的暴力，也沒有魔鬼，只有互相傷害著的、蟲蟻樣的人群吧了。

李查在一八六四年六月十一日生在德國慕尼黑，父親法朗茲是當地歌劇院樂隊的法國號手，外家則是開酒店的。李查四歲開始學鋼琴，六歲入了小學，開始跟他父親的一個朋友學小提琴及作曲。在當時音樂界中，他父親屬於所謂守舊的人物。當時舊派的代表人是布拉姆斯。因為父親的關係，他幼年受的音樂教育，完全是布拉姆斯派的。當時與布拉姆斯相對立的是華格納，他父親自然是個強烈的反華格納者，因而李查早期的音樂教育，與華格納這一掛人完全是絕了緣的。有人說：「一個人是你肉體的父親，並不見得就是你精神的父親。」這段早期的音樂教育，對他的精神雖然毫無啟發，然而在音樂技法方面，確是打下了堅實的基礎，這個時期的練習性作品有：管弦樂曲《祭曲進行

曲》、A大調弦樂四重奏；這兩首曲子可以說是他的處女作，自然，曲中連一點自己的影子都沒有。

一八八二年中學畢業，入了慕尼黑大學，同年便發表他第一首「上路」的作品：d小調交響曲。在這首曲子中，他略能掌握一些屬於自身的東西，於是終於上路，作品不斷產生。發現自身的原因可能是：他在大學裡修的是哲學與美學，這期間，他拚命讀叔本華和尼采的東西，這些主張個人意志擴張的哲學書，對於浪漫樂派的巨人如李查者，當然影響甚大，雖然，他對尼采的超人論沒有實在的贊同。

大學讀了一年就沒勁了，離開之後，正是投身音樂的天地。這哲學學士學位不要也不遺憾，反正在一九〇二年，海德堡大學也得贈給他名譽哲學博士的頭銜；這是後來的事。一八八四年紐約貝爾交響樂團演奏他的f小調交響曲，他便成了世界性的作曲家。一八八三年在柏林發表管樂作品《小夜曲》時，大指揮家畢羅（Hans von Bülow）大為賞識，請他到曼寧根當他的助理指揮。布拉姆斯到曼寧根聽他第一次的指揮，非常欣賞：無形中穩定了他在樂團的地位；到一八八四年畢羅死後便繼任了樂長的職位。

在曼寧根這段時期，認識了一個他樂團裡的團員理得，此人引導他接近白遼士、李斯特、華格納等人的音樂，令他做了一百八十度的大轉變，而革起布拉姆斯的命來了；從這個時候開始，他才真正知道自己的任務是什麼；他的任務就是慾海裡興風作浪的惡魔任務。

李查‧史特勞斯精神的父親是白遼士；白某不斷有一把「地獄之火」在燒著，李查把自己的意志交給了魔王。兩個人都是身不由己的，幹著殘酷而又邪惡的工作。他在音樂上，表現的形式得自李斯特的啟示，這形式就是標題音樂，李查成功的作品，沒有一首不是標題音樂，由此可以證明。他的力量得自華格納，除了內在無形的影響外，在他音樂中有形地出現的，就是每首曲子裡面的主導動機，也就是在樂劇中特為一個人物寫的固定音形，在標題音樂中的主題。他經過理得的引導進入真正的創作天地，在這以前所寫的作品，可以說是不算數的。這三個前輩對於李查，像是圍著他的三面鏡子，令他看到自己的真形，在這種情形之下，他寫出了畢生的傑作，像《泰爾的惡作劇》、《查拉圖斯特拉如是說》、《唐‧吉訶德》《馬克白》等標題音詩，《艾雷克屈拉》、《莎樂美》等樂劇，數量大得驚人。

李查‧史特勞斯的個性，在生活上是勢利而又惡毒，在音樂上是殘酷而又邪惡的。他逢迎之術甚高，加上自己的天才，一生便一帆風順。他崇拜華格納，而對華格納的死對頭布拉姆斯也還是客客氣氣滿口「久仰」的，就因為布拉姆斯的關係，他繼承了畢羅當了樂長。希特勒得勢期間，他知道希魔王是華格納迷，結果當了納粹的文化部長，二次世界大戰結束，希魔王完蛋，他便裝出藝術天使無罪的模樣，其實那個時候他關心的不是音樂，他第一件事就是寫信給羅曼羅蘭這批藝術界的朋友，請他們要求戰勝國，不要沒收他的財產。史特拉汶斯基以愛財出名，我看並不見得能比得上他。

在生活上，他對名聲權勢比自己低的人，幹些惡毒事情是家常便飯，有一次指揮家托斯卡尼尼去拜訪他，要求指揮他的《莎樂美》。當時他滿口答應，滿臉老前輩愛護後輩的表情，結果是，托斯卡尼尼在美國指揮《莎樂美》演出的當天，他也在德國親自指揮《莎樂美》演出，這意思無非是，他不但是大作曲家，在指揮方面，也比托斯卡尼尼這等後輩小子要強得多，托指揮與人談起此事說，對於音樂，他要向李查脫帽，對於做人，他要向李查戴上一百頂帽子；可見李查為人的惡毒。不過，對於真正的強人，他還是心服的，真正的強人就是進入他藝術心靈的深處，並能超越他的人，像華格納他就沒有話說；只有碰到這種人，他的真面目才會現出來。除此以外，要看他的真面目，我們便只有去聽他的音樂了。

從白遼士、李斯特、華格納的音樂中，他看到了真正的自己，一朵慾海裡的鮮花。波特萊爾的詩集《惡之華》實在應該送給他才對；他音樂內在的形式，幾乎都是在邪惡的快感中解脫到死；沒有任何一件事情比這更能令他過癮，心中是邪惡的，行動是殘酷的，最可怕的是：無論殺人與被殺，表情卻是快意的。

音詩《唐・吉訶德》並不是完全根據塞萬提斯的小說而作，他是根據自己的意念譜成的；其中當然有小說中與風車、羊群決鬥的悲笑劇騎士的精神，只是，他的重點是放在對一個異性追求的慾望上，追求的方式是享樂主義的。曲中他自以為的英雄，其實就是一個惡魔，在對假想的敵人如風車、羊群之類作了九次攻擊，第十次碰到了真正的敵人，便戰敗絕望而死。他自

145

認為是一種想完全獨佔異性的失敗、悲慘、空虛，卻又是可笑的。主角的主導動機用雙簧管吹

出，以大、小調七聲音階為中心的立場，聽起來是非常怪異的，和聲也怪異得幾乎脫離了大、

小調性；他的音樂在殘酷與邪惡中，時常流露出很濃重的戲謔性，可能因為他的音樂中，完全

沒有反省的成分在內。悲劇的結果，往往令人去反省，變成一種潛在的力量。李查的悲劇是不

反省的，是一種露在外面的力量，那是一種戲謔式的悲劇。布魯克納就是因為反省而令自身的

動力消失不少；不反省可能便是李查維持自身動力的一個有利條件，也可以說是他藝術的特

色。曲中的主角唐·吉訶德的行動非常怪誕可笑，自以為戰勝敵人，其實卻是弄壞了風車，驚

嚇了羊群，可是，直到最後絕望而死，他絕不反省。

李查的音詩，大都取材於這類故事。《馬克白》中的馬克白與夫人，醉心於殘酷邪惡的意

念，謀殺國王篡位，然而，直到最後橫死，卻絕不反省。他音樂中的人物，就像他自己，被一

種屬於地獄的力量控制。完全不能自主，這點，跟白遼士甚為相像，他的交響幻想曲《義大

利》（其實就是音詩），極似白某的《幻想交響曲》。至於他把自己出賣給魔王，受殘酷邪惡的

力量控制一事，可由他的音詩《唐璜》中的幾句話得知。他的《唐璜》與莫札特的歌劇《唐喬

凡尼》在內容上完全不同，他是根據匈牙利詩人雷諾（Lerau）的詩譜成。雷諾寫完此詩便發

了狂，李查因而特別感到有癮。雷諾有一段紀錄如下：「我的唐璜不是追求數量驚人的異性的

人。他看見一個異性總合的化身，從她身上可以享盡一切異性的歡樂。他向她走去，結果落入

魔王第斯歌斯帝的手中。為他所寵。」這正是李查・史特勞斯的寫照，一個永不反省，永不後悔，永不回頭的惡魔。音詩《泰爾的惡作劇》表現得更為淋漓盡致，惡作劇的泰爾上了斷頭台之後，李查還讓他的主導動機出現一次，以結束全曲，表示他惡作劇的精神永遠不滅；李查實在可以說是一個魔王的代言人。

他其他的音詩如《死之淨化》，希望在慾海中能得到死的解脫，希望天上有力量下到慾海裡來淨化他，只是，天上的音樂他是寫不出來的。再如《英雄的生涯》、《家庭交響曲》是用音樂描寫自己以及自己家庭的音樂，算不得他的傑作。復如《查拉圖斯特拉如是說》，根據尼采的巨作譜成，而，意念還是自己的，是屬於《馬克白》、《泰爾》、《唐璜》這一系列的東西。

他的最高峰我認為是他的樂劇。其他《火之饑饉》、《玫瑰騎士》等等不說，《艾雷克屈拉》及《莎樂美》兩部，實在是沒有話說的。這裡音樂的張力與華格納不相上下，形成一片聲海，也就是李查的慾海，他就像海神那樣的，在其中興風作浪。音詩中描寫的殘酷邪惡的人物，一個個都在舞臺上出現，殺人的、被殺的、亂成一片；在血腥中的人，甚至於鬼魂，全部都帶著快意的表情。《艾雷克屈拉》中的王后與情夫謀殺國王，後為王子所殺，狂歡似地倒地而死。《莎樂美》中，莎樂美向希律王以七紗舞換取施洗約翰的頭顱，吻著頭顱吸著鮮血，說：「這就是愛情的味道。」這些事物雖然可怕，而更可怕的，是在背後控制這些傀儡的魔王

的手，那不可思議的手。

生活上的美與醜絕不同於藝術上的美與醜，任何題材，成功的藝術便是美，失敗的藝術便是醜。這些事物在生活上必須疏導或制止，在藝術上卻不用害怕；能夠把醜的事物藝術化，在生活上便能得到部分的昇華。李查在生活上能夠保持平衡，實在歸功於他的藝術素養。不同的是，他功成名就，到處受到熱烈歡迎，並且發了大財；晚年他慢慢地忘了音樂，進入名聲與物質的享受中。

他晚年的作品全不成功；他的精力已被魔王耗盡；這點也極像白遼士。

148

華格納的瘋狂

我這輩子本來準備永遠不談李查‧華格納*這個人的，這有三個原因：第一，他是自從文藝復興以來，西洋文化的代表人物，做為一個東方人，許多地方，很難打從心底裡去喜歡他。

第二，他已經被談論得太多了；關於他的論著，已經超過萬本，在所有音樂家之中，他是被人談論得最多的一個人。第三，他太巨大了；在文化史上，在他之後，他幾乎是無所不在；除了音樂，如談起文學、繪畫、戲劇……以至於心理學、哲學、建築……等等，其中都有他的影子。所以，我不想談他，不過，卻又不能不談，他是個難以拒絕的人。

在此，我不打算談他的生平，因為，大家去翻翻音樂辭典，翻翻他的年表也就知道了；我

*李查‧華格納（Richard Wagner, 1813-1883），十九世紀日耳曼作曲家、指揮家、作家。年少便熱愛文學與音樂，一八三二年開始嘗試創作交響曲與歌劇。之後輾轉於里加、巴黎、德勒斯登等地，以指揮、鬻文為生，捲入一八四八年革命遭到通緝，逃到蘇黎世。也是在一八四八年，華格納著手寫作尼布龍歌劇的腳本，從一八五三年開始創作《萊茵的黃金》，到一八七四年完成《諸神的黃昏》。華格納是少數以個人之力改變歷史進程的作曲家，情感濃郁，且設計精巧，又有哲學與心理學的支撐，把十九世紀後半葉的歐洲樂壇分裂為擁護派與反對派劍拔弩張的局面。

149

在此要探測他的世界，以及他在這世界上所形成的影響與意義。

有太多「衛道之士」指責華格納的藝術為極端「不道德」的，這點完全是事實；極端的「不道德」，正是他的藝術最為動人之處。關於這點，心理學家弗洛依德非常明瞭；他知道，人類原始的本能與天性，有多少在社會的倫理與道德的制約之下，永無表現與滿足的可能，這些東西落到潛意識之後，形成一個異常而複雜的世界，而間接地下意識地影響，甚而支配著我們的思想與行為。華格納便是毫不顧忌地把這些東西在他的藝術中裸露出來，這種宣示，令別人不是完全地投身其中，就是產生強烈的抗拒。真正接觸到華格納藝術的人，必然會表現出這兩種完全不同的反應。法國大詩人波特萊爾在生命的低潮與苦痛的日子裡，只要聽人提到華格納的名字，臉上立刻會露出溫暖的微笑，因為他在華格納的藝術之中，發現了「魔鬼一樣的魅力」，所以，他在他的巨作《惡之華》中寫道：「是魔鬼掌握我們，為我們穿針引線，讓我們在陳俗的事物裡，發現神奇的魅力。」對於那些「衛道之士」，波特萊爾寫道：「你們認識牠，這神奇的魔鬼。偽善的讀者啊？同胞啊！弟兄啊！」他有一篇〈唐懷瑟在巴黎〉的大文，就是寫他對華格納的崇拜。像華格納的死對頭美學家漢斯立克，難以忍受，像這樣的歌詞：「芙麗克：我心顫抖，我頭昏沉；兄妹之間，竟有夫妻之情！」漢斯立克評為「淫亂」。在《女武神》中，弗旦唱出對華格納樂劇《女武神》中的兄妹之熱戀，難以忍受，像這樣的歌詞：「芙麗克：我心顫抖，我頭昏沉；兄妹之間，竟有夫妻之情！」漢斯立克評為「淫亂」。在《女武神》中，弗旦唱出了：「我伸手觸著了，世間從來沒有的事物。」那便是人類潛意識的世界。

150

華格納令人產生相異的抗拒與崇拜的因素，除了潛意識世界的宣示之外，第二個可能就是他強烈的「意志」。華格納的哲學思想，受叔本華的影響極大。叔本華說：「世界是我的概念。」接著：「世界是意志。」意志是：「背著目光銳利的跛子在背上健行的瞎子。」意志永不可能被說服，因為：「我們用理由、事實、邏輯去說服一個人是永無可能的，我們最後必須要面對他的慾望、他的意志。」意志是這樣的：我們要一樣東西，要幹一件事，並非我們先有了理由，而是我們先有了欲望才去找理由的。所以，去掉了理由、事實、邏輯……等等的，到了最後，就是一個意志的非理性的潛意識世界。這個世界便是華格納的藝術世界，他以異常強烈的意志宣示出來，令一些人懼怕而抗拒，令另一些人降服而崇拜。「那真是一個瘋子的夢！」布拉姆斯說。「在《尼布龍》的魔力之下，我是那麼無助，除了在每幕間拚老命拍手叫好，我不知道還能幹什麼！」蕭伯納說。

華格納的為人就跟他的音樂一樣，那是反文明、反理性、反邏輯、反道德、反……等等的狂人，他與人接觸根本就不幹別的；他只要你的意志降服於他的意志之下。這點很不幸地後來在現實的社會上發展起來，成為納粹的法西斯主義；迷信華格納的人對些事多避開不談。我認為，錯並不在華格納；藝術一旦變成了政治，就像宗教變成了政治一樣，那是禍害無窮的，禍首應該是把這藝術和宗教拿去當政治來搞的人，並不是藝術家與宗教家本身的錯。這些事，當然大多數的人是分不太清楚就是了。

華格納的為人自然「狂」，因為在意志的世界裡，謙虛不是美德，而是罪惡。叔本華說：

「謙虛是偽善的；那只不過在充滿嫉恨的人世間，有才能的人向無能的人請求寬恕的一種方法。」「在謙虛的世界裡，傻瓜是最安心了，因為所有的聰明人都要把自己說成傻瓜。」華格納可絕不客氣，他把自己說成前無古人後無來者的天才，他以超人的意志與能力，魔力與神力，來宣示自己，令人不能不降服。他的死對頭漢斯立克在他的自傳裡漏出真言：「華格納是在催眠；用他的音樂，以他的為人，野蠻地令大家降服於他的意志之下；這讓他成了我們這個時代的代表；真是個充滿精力、天才的奇人。」得到仇敵的讚美，那可不是簡單的了。

影響華格納思想的哲學家，除了最重要的叔本華之外，就是比他年輕的尼采，尤其是尼采的超人哲學，當然，尼采的哲學也是乞靈於叔本華和華格納的樂劇的。不過，華格納是比叔本華與尼采要「健康」得多的人；叔本華的悲觀，起因於他與母親的衝突，他的童年與青少年期都是極為不幸的；尼采則一向病弱而神經質，他提出的超人哲學，心理學家認為是那是一種反常。華格納卻正常得很，一如雄獅，宣示他的世界，以反抗文明；在他的藝術世界裡，那些被

「衛道之士」目為「不道德」、「淫亂」、「毒素」等等的東西，如去掉「文明」這個枷鎖，無疑都是非常健康而有生命力的東西。在藝術世界裡的華格納，是完全心智正常的。所以，他的

「狂」是「狂者不狂」，因為要在這虛偽的人世間掌握住心中的真誠，他必須瘋狂。

華格納的魔術

華格納寫了交響曲、鋼琴奏鳴曲、無言歌、幻想曲等等作品，這些在他都不是重要的；這條西洋音樂文化在曲式上的延長線，是華格納的死對頭布拉姆斯的事。當布拉姆斯完成他的大作第一號 c 小調交響曲的時候，評論家評之為貝多芬的第十號；這完全沒有諷嘲的意思，而是指其為貝多芬的接棒人。華格納不是貝多芬的接棒人，雖然他喜歡貝多芬，改編過貝多芬最後一首第九號合唱交響曲；可是，他不繼承這些，他對這些傳統的曲式興趣並不大；他有很多屬於他自己的事情可以幹；華格納只是愛上了貝多芬在音樂中所表現出的精神力與意志力，以及那種直截了當的方式。

基於這樣的原因，如果你說華格納是貝多芬的繼承人，是拿不出什麼根據的。因為，具體的根據必須在音樂的形式中找出證明，而最能找出這樣證明的，卻是布拉姆斯的作品。然而，在音樂的本質上，布拉姆斯那種北方日耳曼人的性格，與貝多芬那種南方日耳曼人的性格，是有著極大的差異的；貝多芬音樂中那種野蠻的、原始的力量，無疑與華格納的音樂接近。這種

153

說法，也就是美學家漢斯立克最反對的；他當時極力提倡形式主義。當然，他有他的理由，只是，他的理由在華格納的世界裡完全無效；許多法則與原理，在天才的手裡完全失去作用，因為天才便是創造奇蹟的人，而那些找理由的人永遠跟在後面。我認為在貝多芬之後，華格納才是在音樂中呈現出同樣強烈的精神與意志世界的第一人，布拉姆斯反而在其次。

華格納用什麼方法來表現他的世界呢！在音樂方面，我們必然先注意到他的「主導動機」與管弦樂法。他的「主導動機」的作法乞靈於白遼士的「固定樂想」，管弦樂法則從白遼士的手法與韋伯的歌劇擴展而來。

白遼士的《幻想交響曲》確實為以後華格納樂劇的誕生，作了很多開路的貢獻。曲中「固定樂想」的運用，以一個樂句代表白遼士的戀人，從對她的情愛，化為對她的崇拜，變成對她的怨恨，變成終於歸於地獄的邪惡怪異之中的苦痛；除了啟發了華格納的「主導動機」之外，這種潛意識世界，這種在人世間不得報償的熱情以及它的變貌在藝術中的宣示，也正是華格納所要做的。當然，這些事，華格納是比白遼士做得更徹底得多，華格納最後把這些事物做成了一種原始人性對神的祭典。

先說華格納把白遼士的「固定樂想」擴展為「主導動機」在音樂藝術上所得到的成就。華格納早先的三部歌劇算不得上品，第一部《婚禮》、第二部《妖精》、第三部《不准戀愛》實在是在找路子走的實驗作品，很難稱之為樂劇。第一部能稱之為樂劇的作品，是《黎恩濟》，

因為，他在其中開始有效運用了他獨特的「主導動機」。在以後的樂劇中，這種手法的運用則是越見精密；在劇中每樣人、情、事、物都有固定的「主導動機」，這些「主導動機」跟著劇情的演變而演變；跟著劇情的進展，這些「主導動機」巧妙地形成許多不同的變貌與組合，而與整部樂劇的戲劇劇部分形成了一個整體。譬如，「火」「主導動機」出現時，我們在舞臺上看見火，舞臺上的角色在唱著，歌詞提到一個人，此人的「主導動機」便立刻與「火」的「主導動機」同時出現，接著，歌詞提到此人帶著寶劍，「劍」的「主導動機」便也跟著同時出現……這樣地，與劇情一致的，這些「主導動機」不斷地形成各種不同的變貌與組合，把這個複雜的綜合藝術化為一個有機的生命；這種成就是空前的。以往的歌劇，總是分成宣敘調與詠嘆調，分成劇情音樂與間奏曲……等等部分，在《黎恩濟》之後的樂劇之中，華格納很快地就不用這些方法，而形成他自己獨有的方法，所以，自《黎恩濟》之後，華格納的歌劇便稱之為樂劇。

關於管弦樂法，以往的中心是放在弦樂，我們去聽海頓、莫札特、貝多芬的管弦樂曲便立刻可以得到證明。白遼士首先打破了這種觀念，華格納再加以擴展，把管弦樂的四大部分：木管組、銅管組、打擊組、弦樂組同等看待，而發揮弦樂隊的巨大性能。在華格納的樂劇中，管弦樂是盡情發揮的，不像以往的歌劇，只是居於襯托與伴奏的地位。其實，在華格納的樂劇中，舞臺設計、燈光、歌唱、管弦樂、劇情……等等，全在盡情發揮，而又能綜合成一體；這

155

又是一種華格納的奇蹟。

華格納非常喜歡韋伯的歌劇，尤其是《魔彈射手》（Der Freischütz）；他在其中得到了另一種奧祕的啟示。華格納非常清楚，音樂是抽象的，發自人類原始的本性，發自意志，無法以心智與理性加以界定。音響中一旦有了歌詞，心智與理性的活動便呈現出來，因為，我們是用語言去思想的，而不是用音樂。這是兩種極端不同的東西。華格納說：「在樂器的表現裡，是人性原始的動力，是官能的自然感受，無法以心智理性加以界定。因為，這些東西發自原始的意志。人聲則不同．；它來自經過心智與理性接觸之後的意志形態，它經過了種制約，是一種人類的動力與意志，讓人們因此而獲得神一樣的力量，去體會人世間人、情、事、物高層次的意義。」華格納看了韋伯的《魔彈射手》之後，非常知道自己要幹的是什麼；他在管弦樂中盡情地表現出人性的本能，在歌聲中表現出每個人的文化形態，經過衝突之後而綜合，引向一個結果，一個全然超文化的藝術世界。華格納本來就是一個文化的原始人，一個非常有能力與方法的文化的原始人。

原始的文化形態。……我要做的就是，讓這些東西組合起來；讓這些二文明的形態再重新面對那些

子

義大利歌劇

西洋歌劇本來就源於義大利的翡冷翠、十六世紀末期的事。當時翡冷翠樂派一伙子聽煩了多聲部的複音樂，又不甘心回到單音樂時期的天地，結果從以往希臘與羅馬的圖騰與文學中得到靈感，創立了主音樂。他們的主音樂最先便是以歌劇的形態表現出來的。

單音樂便是只有一條單一的旋律。複音樂是有兩條以上的旋律同時進行，並且是同樣地重要。翡冷翠樂派一伙子人，看到以往希臘與羅馬的圖騰上，有些二人在彈琴吹簫，而有一人在唱歌，認為彈琴吹簫的這些人，一定是給唱歌的人伴奏的，於是他們以往日希臘與羅馬戲劇中的詩歌譜出樂曲，以唱歌部分為一主要的旋律，其他鍵盤樂器上的琶音以及一些管弦樂器上的和聲則是次要的，而以伴奏的形態出現，這就是初期的主音樂，也就是早期的西洋歌劇。到了十七世紀中期，流傳到了威尼斯，後期又流傳到了拿坡里，後來又流傳到法國去了。這段時期的東西，今天已經很少演出；今天在這裡，我們更是難得聽到。

我們今天經常聽到的義大利歌劇，是十九世紀浪漫派時期的義大利歌劇。在這些歌劇的角

160

色之中，以聲音分為戲劇女高音、抒情女高音、女中音、女低音、男高音、男中音、男低音這些。劇中的音樂有序曲、前奏曲、間奏曲……等等。聲樂部分有合唱、重唱、齊唱與獨唱。在獨唱之中，有兩種不同的形態，一是像在念經一樣的宣敘調，二是唱著優美的旋律的詠嘆調，這些便是構成他們歌劇的元素。

義大利人之喜愛他們的歌劇，比閩南人之喜愛歌仔戲是有過之而無不及，從達官貴人到販夫走卒，無人不喜歡。而對歌劇演員的著迷與崇拜，也絕不下於歌仔戲迷之對楊麗花。當然，經過唐尼采提、貝里尼、威爾第、普契尼、卡羅素、托斯卡尼尼……等等作曲家、演唱家、指揮家的心血經營，義大利歌劇早就成為世界性的東西，並且在世界樂壇上佔著很重要的地位。在這裡的演唱會中，我們也可時常聽到義大利歌劇中的詠嘆調的演唱，場裡聽眾反應的掌聲也甚為熱烈。可見，義大利人喜歡這些東西，大部分的西洋人也喜歡，許多東方人也情不自禁地喜歡上這種玩意的。

義大利歌劇之中，詠嘆調是最迷人的東西，後來到了威爾第與普契尼，在他們的作品裡，才顯露出合唱、齊唱、樂隊以及重唱的重要性與光彩。東方人可能會受不了許多詠嘆調的歌詞，像「我愛妳！」「你嫁給別人我就要死！」之類的，不過在義大利人搞的義大利歌劇之中，我們覺得他們的生活本來就是這樣，是自然的．；在藝術上是可以認同的。正如，用京片子

161

說我愛妳，簡直肉麻又四不像；用英語說起來就比較好；如果用義大利語唱起詠嘆調來，那麼，這件事就像呼吸一樣自然。義大利人本來就是這樣「混」的，在威爾第的時代，義大利人民對他們歌劇之迷醉，已經到了瘋狂的地步；內戰之時，竟因為威爾第的來到，因為軍方與人民對他歌劇的迷醉而停止了戰爭，兩方高唱著他歌劇中的詠嘆調而握手言歡。這對我們說來似乎是個神話。清末，平劇名角譚鑫培唱紅了半邊天時，便立刻有人叫道：「國家興亡誰管得，滿城爭說叫天兒。」（譚鑫培外號是譚叫天。）我們似乎聽平劇竟聽得忘了保家衛國了。而這些有著深厚民族性的音樂戲劇，似乎是應該越聽便越有保家衛國的勁道吧？

162

杜蘭朵公主

歌劇《杜蘭朵公主》是義大利歌劇作家普契尼的作品。一九二六年四月二十五日，在米蘭市的史卡拉歌劇院初演。劇本是阿打米（Adami）跟西夢尼（Simone）用哥基（Gozzi）的名著編成的。普契尼只寫到第三幕的中部，從二重唱開始，便是由他的學生阿花奴代為完成；這是普契尼的遺作。

這部歌劇東方色彩很濃，其中並用了不少中國的民歌旋律；像那首有名的〈茉莉花〉就是。這部歌劇的東方色彩，對以後的東、西方音樂都有影響，五十年代以前的東方作曲家，許多人寫起管弦樂曲都會帶點《杜蘭朵公主》的色彩，至於西方，我們聽聽美國的音樂舞臺劇《南太平洋》，那幾乎是《杜蘭朵公主》生出來的。

中國公主杜蘭朵徵婚，出三個謎語，答對成婚，答不對砍頭。有個無名太子，為杜蘭朵的美色所動。不顧父親與女友柳兒苦勸，敲了三聲鑼去應徵。這是第一幕：東方故事，東方色彩的音樂，義大利的歌聲，十足西方的精神

波斯太子猜不到謎底，砍了頭，頭掛在城牆上。有個

163

——愛情至上。從多聲部的重唱中，無名太子不顧這一些苦勸，用敲了三聲鑼而引出以〈茉莉花〉為主旋律的大合唱，是這一幕的高潮日，這一幕便在高潮中結束。

第二幕開頭，杜蘭朵唱出往日她的祖母曾被韃靼人污辱，氣憤而死，而她徵婚的目的，就是想要砍個韃靼太子的頭來報仇。她向無名太子說出她第一個謎語：「能照亮一切黑暗的是什麼？」我拿這個謎語問別人，許多人都回說是太陽；那都被砍頭了。這黑暗不僅是指目前的黑暗，而是一切的黑暗，不管是星星、月亮、太陽還是探照燈，也是照不亮的；當弦樂與木管升到高音，變得非常「透明」的時候，無名太子回道：「是希望。」而杜蘭朵有點失望，立刻又問：「像火樣燃燒著的是什麼？」「是熱情。」完全正確。「從火中生出來的是什麼？」無名太子遲疑了一會，終於答道：「是杜蘭朵。」洋人把鳳凰叫作火鳥，火鳥在火中化為灰燼時，新鳥又從其中生出。無名太子既然應徵，杜蘭朵自然便是他心目中的鳳凰；這也絕沒錯。可是公主不肯嫁，要求無名太子放過她。太子說是只要在天亮前猜出他的名字，不但可不嫁，也可砍他的頭。這便是西方情人的氣概。

第三幕。公主打聽不出太子的名字，整夜沒睡；太子心痛了，唱出了有名的詠嘆調〈公主徹夜未眠〉。公主把柳兒捉來，準備刑求，柳兒怕受不了酷刑而說出太子的名字，趁人不注意時拔出身邊侍衛的刀自刎而死。普契尼就只寫到這邊。

普契尼的歌劇之中，有一個永恆的女性形象：一個楚楚可憐的，為了情愛卻變得非常堅

164

強，最後卻為情愛而死的女性形象。他歌劇中許多角色都是同一個人。這是普契尼歌劇中的

「商標」。柳兒死的時候，小提琴高把位的獨奏與笛子的高音，將感覺拉到「天上」去了。普

契尼也就此離開了人間。

此劇初演的第一天，指揮托斯卡尼尼演奏到此處，便放下指揮棒，轉身向聽眾說：「在此

處，普契尼放下他的筆。」另一說是：托斯卡尼尼把指揮棒一丟，說：「這種時候，死神遠比

藝術偉大！」反正，當天的音樂會就只進行到這裡；全劇的演出是從第二天開始。

經過了柳兒的死，以及無名太子自動向她報出名字之後，公主充滿仇恨的心中似乎有了

感悟，在最後的緊要關頭，國王與群眾等著她說出無名太子的名字時，她說：「他的名字是愛

情」。然後群眾歡呼，管弦齊奏，鐘鼓齊鳴，一齊同唱〈公主徹夜未眠〉那首詠嘆調的旋律，

祝有情人終成眷屬。這是阿花奴的傑作了。阿花奴把前兩幕半中普契尼的旋律，根據前面的風

格，用對位手法在後面組合起來，就像讓許多條河流，流入到一個人湖。這個「大湖」的成因

當然是普契尼，正如這部歌劇那完滿的大結局的成因是柳兒一樣。這是同樣的道理。

磨坊少女

舒伯特*比莫札特還短命，莫札特活了三十五歲，舒伯特卻只活了三十一歲。這兩個人都是絕頂的天才；那麼短命，寫了那麼多作品，又那麼好，並且，在生活上也多姿多彩；這只有絕頂的天才才做得到。德國詩人里爾克說：「偉人的生活是一條荒徑。」偉人就是完全投身入自己的工作的人。天才卻例外，尤其是絕頂的天才；他們是活得好又幹得好。何況，上帝只給他們兩人那麼短暫的生命，而他們到底是活過了，又幹好了；上帝也拿他們沒辦法。

想到了舒伯特，就想到了「藝術歌曲」；沒有舒伯特就沒有所謂的「藝術歌曲」；這種介乎唱的詠嘆調與說的宣敘調之間的東西，是舒伯特最先創造出來的，德國人叫他作「歌曲之王」，別國的人也沒話說。

舒伯特寫了三部聯篇歌集：《磨坊少女》、《冬之旅》以及《天鵝之歌》，部部是傑作。

《磨坊少女》是他的第一部。在以前莫札特的歌曲中，我們已經感到了一些「愛的痛楚」，這些東西在流暢的樂聲中表現出來，這種東西到了浪漫樂派，就是舒伯特的「藝術歌曲」。他的

三部聯篇歌集，都是表現對於追求愛的痛楚與絕望，又因為浪漫樂派的作品多以音樂來表現情感，不像古典樂派的作品，著重於純音樂的美學觀；舒伯特的這些東西聽起來，令人更感真情流露而浪漫。

舒伯特在二十六歲完成《磨坊少女》，三十歲完成《冬之旅》，三十一歲完成《天鵝之歌》；以他三十一年的人生旅程來說，這三部聯篇歌集可以說是他的後期作品了。而《天鵝之歌》是最標準的遺作。舒伯特雖然寫了不少宗教音樂，不過，表現出來的大都是以赤子之心去面對神的感情，與以往的海頓、莫札特、貝多芬那種超凡而莊嚴的宗教音樂不是同一類東西。他後期的作品也是浪漫到底，為了愛戀至死，為了深情至死。

《磨坊少女》這部聯篇歌集一共有二十首歌曲：〈流浪〉、〈何方〉、〈溪旁〉、〈感激小溪〉、〈勞作後〉、〈疑問〉、〈渴望〉、〈早安〉、〈磨坊之花〉、〈淚雨〉、〈屬於我〉、〈休息〉、〈綠琴帶〉、〈獵人〉、〈妒嫉與驕傲〉、〈可愛的顏色〉、〈可恨的顏色〉、〈枯萎的花〉、〈磨坊

* 舒伯特（Franz Schubert, 1897-1828），十九世紀奧地利作曲家。父親是教區學校的校長，舒伯特的音樂教育由父親啟蒙，基礎則是在皇家教堂詩班打下。當時是以歌劇、交響曲、室內樂來衡量一個作曲家的成敗，舒伯特也不能免俗，寫了十八部歌劇、十首交響曲、十九首弦樂四重奏。但是讓舒伯特流傳後世的則是他以歌德、海涅、穆勒等詩人的德文作品所譜寫的六百多首「歌曲」。在舒伯特的歌曲中，人聲與鋼琴渾然一體，鋼琴不只是伴奏而已，而是呈現詩歌意境不可或缺的一環。

167

與小溪〉、〈小溪安眠曲〉等，這二十首歌曲非常緊密地連結在一起，很少有人把它們單獨拿出來演唱，不像《冬之旅》裡面的那首〈菩提樹〉或是《天鵝之歌》裡面的那首〈小夜曲〉，經常被人把它們拿出來單獨演唱，甚而改編成樂器獨奏曲或是合奏曲。

《磨坊少女》的主角是一個孤獨的流浪漢，流浪到了小溪旁，遇到一位美麗的磨坊少女，心生愛意與棲息慾，渴望留下來與她過日子，可是，來了個可恨的獵人，獵取了少女的芳心，於是，這個孤獨的失戀的流浪漢便投溪自盡，安息在溪底。這是一個單戀情人的內心故事；有意思的便是這個單戀情人的內心過程，而不只是這個表面的戀愛事件。其實，這流浪漢到了小溪旁，才不是這個流浪漢，也不是那位美麗的磨坊少女，而應該是那條小溪。這流浪漢到了小溪旁，才遇到那少女的；他叫小溪為他傳達愛意，他以為小溪為他做到了；其實哪有這回事。這些「初次的」、「真純的」情人，總是傳達不出自己，也看不清對方；說他在追求一個女孩子，還不如說他在內心裡崇拜一個仙女。一個人愛上自己在內心裡所塑造的偶像，多少是有點自戀的。

悲劇也是注定了，所以，曲集中的流浪漢便移情於小溪；那是他唯一可投入的懷抱；最後是小溪為他唱著安眠曲。所以我說，小溪才是串連整個情事的主角；它是一個棲息慾的啟發者，是一個永久可安息的家。

一個失敗的紅娘，是一個偉大的很會唱安眠曲的母親，是一個永久可安息的家。

古早古早以前，我曾經喜歡過一個女同學，我不止連她的手都沒碰過，也沒有跟她說過情話，只是每天在那裡看，在那裡作夢。學校在臺北，她家在臺中，暑假到了她當然是回家去的

了；看不到人夢便作得很苦，我便到了臺中，住在最糟的旅社裡，每天都到她家門外徘徊，

這樣過了兩個月，後來才知道，這段日子她住在臺北同學家，根本就沒有回去，而我每晚看著

她家裡射出來的燈光，似乎感覺到她的氣息；從那之後，直到現在，我不相信有心電感應這回

事。不過，臺中的鄉野實在太美：小溪與樹叢、田間的小徑、靜默的農舍、炎熱的空氣……在

在都發生催眠的作用；而我正是要去那兒作夢嘛！這種感覺實在很「磨坊少女」的，很「舒伯

特」的；那時候我也寫了一些歌，當然是都撕掉了。後來看法國電影《廣島之戀》，裡面有一

句話令我深深地共鳴：「在尼佛我們相愛，而你死了。我最先是忘了你的聲音，接著忘了你的

體態，最後忘了你的眼神；你的一切與尼佛的一切合而為一，化為一首美麗而痛苦的歌。」舒

伯特的《磨坊少女》正是這樣的一部歌集。

舒伯特在《磨坊少女》裡面，採取簡單的曲式，採用簡單的和弦與旋律，伴奏與曲調的結

構也極為簡單；談不上什麼高深的作曲技巧；那是一種沒有技巧的技巧。這些曲子的神妙不在

於大的建設，而在於自然與真純；舒伯特表現的不是靈巧，而是靈通；有感而發，而通到一個

真純的感情世界。天才得巧並沒有什麼了不起，天才得自然才是神賜給人世的天才；天才也只

有一個「通」字，通向人性的深處，通向萬事萬物的奧祕，奧祕。

在《磨坊少女》的眾多演唱之中，我聽得不多，最令我叫絕的，女高音我認為是舒華茲可

芙，女低音是露德微格，男中音是普萊與費雪狄斯考，男高音是許萊亞；這些都是日耳曼民

族。我個人認為，毫不客觀地認為，這些東西，男中音演唱起來比較適合，比較佔便宜，因為

那種音域比較適合那種感情：聽起來比較道地。最近我經常聽費雪狄斯考的《磨坊少女》，感

受著舒伯特的深情，同時也在感受一個傳統與文化；現在聽舒伯特已經不只是舒伯特了，他同

時是許多人的心血的累積，也就是傳統與文化的累積。現今，費雪狄斯考唱起這些東西，吐

字與旋律結合而產生的各種「音色」，與伴奏，與情感，配合成的一致性，真是到了完美的境

地。讓我再來說明一下：你用同樣的音高，唱不同的字，必然會產生不同的「音色」，就像用

法國號、用長笛……等等來奏同一個音會產生不同的「音色」一樣，這些不同的「音色」，必

須「注意」，因為它們讓我們產生不同的「感覺」，在器樂合奏中，這種不同「音色」所產生

的不同「注意」，必須配合著作曲家的意欲；它是一種重要的表現材料，寫聲樂曲的人則極少

有注意到這一點的，舒伯特可能也只是下意識地感覺到，可是，他的「後人」已經盡量地「為

他」做得完滿了。他的「後人」「為他」做的當然不止於此；伴奏、發聲法、詮釋……等等又

等等，都做得太好了。這才是所謂的「傳統」，所謂的「文化」。

有時候，談起傳統，似乎都是一些「屍展」，費雪狄斯考卻把這些東西唱得活生生的；那

是方法的改良加上生命的延長與發展。那些好的演唱家當然都是這樣唱的。我特別喜歡費雪狄

斯考的《磨坊少女》，最重要的不是以上所談的這些「道理」，而是在他唱出「小溪」這兩個

字時的溫柔以及說不出來的，那種呼叫母親、家……等等的感情；「小溪！我心中的愛何時才

有回應？您可能為我……。」這是請母親當紅娘；唱得真是味道十足。「小溪！愛已絕望；這冷酷的人世；我可能投身入您溫暖的心懷？」唱得那麼溫柔而絕望；真是！這時候，戀愛的感情已經擴大，而與小溪，與大自然結合；這是一首美麗而痛苦的歌。有人問及費雪狄斯考唱這些東西的感受與意義，他說：「談及這些事，我用不著客氣；我已經建立了一個演唱舒伯特的典型；在我之後，演唱舒伯特而毫不考慮到費雪狄斯考這個人，是不可思議的事。」這是當然的。

許多人以為庸俗就是平凡。舒伯特是一個平凡人；他比起貝多芬，那是離我們近多了。他親切而深情，卻絕不庸俗。庸俗的事情只能令舒伯特沉默；他只會寫親切而深情的歌。除開了那些虛偽的人，除開了那些功、名、利……等等，每個人似乎都有一個「磨坊少女時代」，雖然今天我們都還活著，都沒有跳到小溪裡；舒伯特也跟我們一樣，他也沒有跳，而，那個「磨坊少女時代」卻一直在我們心裡，跟這部歌集同樣地永恆。雖然，今天我們都似乎比舒伯特太過長命了庸俗、有點虛偽，而《磨坊少女》永遠是我們心中的歌，雖然我們都似乎多多少少變得有些點，而卻又一如我有一首詩〈四時〉最後一段寫的，有些瞬間會有些「覺悟」：「冬。中午在爐邊喝著洋酒的丈夫，傍晚離開妻小，去到往年岸邊，聽，那首早已在河底結了冰的歌。」

幻想交響曲

《幻想交響曲》是法國作曲家白遼士在一八三〇年完成的。那時候在巴黎他看上一位愛爾蘭的女演員，心痛她在莎士比亞的《王子復仇記》中演那可憐兮兮又死於非命的女主角，便開始窮追，窮追不上，就鬧著要殺人又要自殺，都沒幹成，結果寫了這首曲子。並在完成的當年的十二月五日在巴黎初演，幻想以此打動芳心，可是那女的連聽都沒來聽。三年之後，白遼士從義大利遊蕩回到巴黎，又把這首曲子拿出來演奏，結果佳人在座，據說知道曲中的女主角竟是自己，大為感動，而嫁給了白遼士。又據說是因為這位女演員星運欠佳，生活潦倒，所以才……，反正絕對的真相我是不知道的。這些事情就像報章雜誌上的花邊新聞，反正大家閒著無聊，看看也好打發時間。至於知道這些事情對於欣賞這首曲子會有什麼幫助，就好像你知道了林青霞的一些花邊新聞對於欣賞她演的「一顆紅豆」會有什麼幫助一樣；這得看你是那一種人了。對我而言，這些事只讓我知道，白遼士是因為失戀才寫了這首曲子，如此而已。

在此曲的總譜上，白遼士曾寫著：「一個有病的，年輕又熱情的音樂家，因為對愛的絕

172

望，服鴉片自殺，又因分量不足而只進入幻象世界。……」然而藝術到底是藝術，白遼士表現他的幻象世界的手法，倒是一清二楚的。全曲分為五個樂章，在其中用了一種叫作「固定樂想」的東西，在此處是一段代表他戀人的旋律，穿過了所有的樂章。「固定樂想」也就是用一段固定的旋律，來代表什麼，所以這段旋律便有了特定的意義。

《幻想交響曲》的第一樂章雖然是以往的「奏鳴曲形式」，可是與以往的手法不同；白遼士一開始就充分表現出音樂上高度描寫能力。從木管部二個小節的引子，引出第一小提琴絃上的第一主題開始，便是那麼一個有病的、年輕又熱情的白遼士，在一種自造的幻境中渴望著愛，還是渴望著情慾。音樂就如此地推進，當這種渴望快要強烈得破碎之時，他看見一個女人：用長笛與小提琴齊奏出這段單一的旋律，也就是代表他戀人的「固定樂想」，也就是「奏鳴曲形式」呈示部中的第一主題；這段旋律出現的時候，其外的一切完全靜寂。大家可能看過這部電影，叫做《西城故事》，戲中男主角與女主角在熱鬧的舞會初次相遇，畫面上舞會正在進行，而所有的聲音停止了，光線也暗了下來，只有男女主角兩個地方是光亮的，因為在他們的眼中心中，除了對方再也沒有別的。記得女詩人夐虹有兩句詩是這樣的：「此時眾弦俱寂，妳是唯一的高音。」白遼士在此處表現的，也是這麼一回事。音樂就在這樣戲劇的情境中進行下去，而在銅管的聖歌般的吹奏中，這個代表他戀人的旋律，被捧到了天上，而結束了第一樂章。這個樂章叫做夢與熱情。

173

第二樂章叫做舞會：很多人在跳著圓舞，這「固定樂想」也在跳著，自然是代表他的戀人在跳著圓舞，可惜舞伴不是他。第三樂章是原野景色；那不是真實的原野，而是一個人體內因情慾而嫉恨的神經，憤怒的血和淚，胸間的塊壘；這些東西形成山川，形成了枯藤野草。在音樂中他把那女人殺了。

第四、五樂章分別是死刑台與妖女之夢。白遼士除了表現出空前的管弦樂法之外，對以音樂描寫種種的手法，對以後的作曲家的啟示也到處可見。像殺了人後上死刑台，一陣小鼓聲後接著一聲巨響，魂兒歸天，然後單簧管便孤零零地吹奏出這「固定樂想」，呈現出至死不滅的思念；真是生生死死纏不休。既然生生死死難分難了，在妖女之夢中便是在地獄裡遇到他的「固定樂想」；用木管加上裝飾吹奏出來；她在地獄中變得非常怪異，在那兒狂舞盡歡，這正是白遼士內心的世界：一個在七情六慾煎熬之下的萬劫地獄。

《幻想交響曲》不是他第一個作品，卻是他第一個成功的作品；他以此向音樂世界走出第一步，並以此肯定了自己。他以後的《哈洛德在義大利》、《浮士德天譴》……等等傑作，莫不是在這條路上的邪惡之花。他開始被惡魔刺了一個小傷口之後，在他身上竟是一個永不能結疤的傷口，他唯一能做的事，只是越弄越深。這完全是性格使然；他本就喜歡做傷害別人又傷害自己的事。

174

無論是在肉體還是心理上，無論是在物質還是精神上，白遼士一生最大的努力，只是拚命尋覓那比去死要好一點的處境而已。這也就是他在音樂上的努力；他為了這原因才不斷地創作，不斷地在作品中表現這個「原因」。

卡門之歌

有許多中國男人很高興，因為他們有一個潘金蓮，讓西門慶倒霉；有幾個西方男人很高興，因為他們有一個卡門，讓荷西倒霉。在書本、舞臺上，在電影、生活裡，被大家都想咬一口的女人愛上的男人，他們一定要倒霉；我們這些先生們看了才會痛快，才會好好上班，才會乖乖挨上司責罵，才會心滿意足地面對家中的黃臉太太。

十九世紀法國人比才＊寫的歌劇盡是些姑娘，《採珠女》、《阿萊城姑娘》，還有《卡門》。卡門姑娘是很厲害的，她是一把烈火，一把永恆之火；在人性的深處隱藏著，從未熄滅過。因為──

處決了肉體，並非就處決了慾念；限制了行動，並非就限制了想望；誰能將風雨固定在自己意慾的「點」上！情感就是這樣，尤其是兩性間的愛情，一旦自胸中昇起，便如燎原之火，一發不可收拾。直到，灰飛煙滅，散入風裡雨裡；日日夜夜，還在不斷地嘆息。

戀愛是兩相情願的事嗎？你如果被一種人愛上，不管你情不情願，定然被拖入愛河的風浪

裡。世上真有這種人嗎？卡門便是。我非常幸運，因為我不是荷西。荷西有什麼不幸呢？因為卡門愛上他。

聖經的話：「愛是永不止息」。這句話我看起來有兩個意思：一是愛著，永不止息地往上帝那兒走；二是，愛著，永不止息地往魔鬼那邊去。卡門的愛屬於哪一種呢？當然是第二種。荷西碰到她，最先是失業，然後被她逗來逗去，然後為她走私販毒，然後讓她假意拋棄，最後，不得不把她宰了。事情一旦開始，每一個瞬間她都不會放過你；無論是愛、是恨，無時無刻，非得全心全意趨向於她；她豈能讓你止息得了？由此去看卡門與荷西的事件，是一股深具魔力的、邪惡的愛的力量，因不能壓制而不可避免地奔向毀滅；整個過程簡單得一如日出日落。

現在低音樂器把舞曲的節奏奏起來吧！同時來口長笛跟搖鈴。這個早晨為何這般晦陰。我漫步走上山崗。清風將我的髮兒拉上雲端。生命迎我而來；生命在於我是：燃燒與死亡。這是卡門之歌，燃燒的意義就是耗盡自己而形成自己的光輝；卡門對荷西最終的要求，就是彼此為愛情獻出最寶貴的東西。「我是為你而生的；我這美麗動人的身體，以及那令你恨我、恨我的

＊比才（Georges Bizet, 1838-1875），法國十九世紀作曲家，九歲入巴黎音樂院，也是「羅馬大獎」得主，最著名的作品是歌劇《卡門》，但是這部以梅里美的小說所改編的歌劇，首演卻是以失敗收場，比才大受打擊，三個月之後去世。

邪惡的心，全是為了你而存在。」「你有種？你是個男子漢？那麼，把我殺死；只有這樣我才完全屬於你。」卡門去戀愛最大的癮頭便在於此。

許多中學、大學裡的男女，他們說：「蕩婦卡門」，說得輕鬆。許多社會上的未婚男女，他們說：「酒女卡門」，說得瀟洒。許多先生太太說：「狐狸精卡門」，說得漠不關心。卡門豈能讓你輕鬆瀟洒而又漠不關心得了的？愛情至少是比一般七情六慾略高的東西，何況是卡門這種能為之生為之死的愛情烈焰。我們生活的目的，是為了滿足七情六慾，我們的活動，便也就在其中打轉。日子久了，變得麻木了，便也就不感空虛，不知懼怕。人只有在空虛的時候，才會需要上帝，還是魔鬼。只有在靠近上帝時才會懼怕魔鬼；還是在靠近魔鬼時，才會懼怕上帝。對於這些事，活於工商社會上的大部分人，都已免疫。只不過，事業一帆風順，在溫飽之後，妻小都已熟睡，你一個人在沙發上坐著，在靜夜的風雨裡，是否聽見了一些什麼。如果愛情是一個古老的夢，那便是夢中精靈的細語；如果愛情是疾病，那便是愛情的病菌。

大家還是聽不見的話，不妨買本《卡門》的小說看看，喜歡音樂的也可以去買張「卡門」的唱片聽聽；梅里美的小說和比才的歌劇是不會太差的。

飛行的荷蘭人

西洋的文化，自從文藝復興以後，開始了一個與以往不同的新局面，是無容否定的事實。

粗淺地講，他們從神的手中要回了自己，自己發展自己的才能，自己面對這天地間與人性上的種種困難，自己享受或忍受種種的恥辱與榮光。西洋人把自己放在自己的手裡，而是否能把自己處理得更好，是很難論斷的事，不過，自從他們離開了神之後，自從他們似乎是走出了這「錯誤的第一步」之後，精神便開始了永無休止地流浪。有詩為證：「無窮的尋覓，只為找回原先的模樣；無盡地遠行，只為回到原先起步的地方。」

大師李查·華格納是一個歷史使命感特別重的人，他的樂劇《飛行的荷蘭人》就是最佳的明證。

話說古早，有一夥子荷蘭船長，在酒店裡酒喝多了，大家打賭，看哪個先航行到好望角，便是這夥子人裡面的老大。打完賭之後，老天立刻不成人之美，開始颳大風下大雨，所有的船都不能開航，直到，有一天，風雨全停了，那天是十三號禮拜五耶穌受難日，洋人的規矩是當

179

天不能做任何工作的。事情來了，有一個船長不管這些什麼規矩，他只想當老大，認為人定可以勝天，於是命令水手們升帆開航。這意味著什麼？人從神的手中要回自己，自己去面對自己的命運。

這個故事有點悲劇性，就像文藝復興這件事有點悲劇性的味道一樣。船是開航了，其他的地方也是風平浪靜，只是船的四周圍著狂風暴雨，打雷閃電；神罰他們永生，永遠飄流在海上，到不了目的地，永遠得不到安息。這又意味著什麼？文藝復興如果是西洋文化的「錯誤的第一步」的話，西洋人踏出了這一步，離開了往日的樂園，開始了精神上永久的流浪。華格納在他的樂劇《飛行的荷蘭人》之中，一開頭就呈示出西洋文化這種形態。

經過了長久漂流，蒙神見憐，祂，讓這個長久在狂風暴雨打雷閃電中生活的靈魂，「飛行的荷蘭人」每七年上岸一次，只要他找到一個他愛的又愛他並肯為他而死的女人，便能一齊得到死亡的永遠安息，靈魂昇入天國。這是華格納的「脫離苦海之道」；他提出的辦法是「愛」，「戀愛」，「為愛而死」。在《飛行的荷蘭人》這部樂劇之中，男、女主角自然是得到他們的歸宿；死亡已成對生之意義的完成。

這部樂劇的故事，是海尼根據傳說記載下來的，華格納以此編成劇本，完成了這部樂劇，在一八四三年一月二日公演，地點是德勒斯登歌劇院。因為這部樂劇是華格納的第二部成熟作品，音樂中已經有著他特有的風格，像以弦樂作出的海上狂風暴雨中漂流的動機，荷蘭船長對

180

珊達之愛的渴望動機，以及愛的歸宿的動機。華格納是以異常龐大的意志，完成了這部《飛行的荷蘭人》；促成他靈魂永久流浪於雷電之中的，並不是物慾，而是他那人定勝天的意志；這是一種精神慾。他追求的歸宿，「愛」，也不是物慾的滿足，而是以死來完成精神的安息。華格納在這部樂劇中所做的，並不是以「愛」來進入這充滿七情六慾之苦難人間，而是以精神的力量，自這苦難的人間中超脫出來。所以，在此處，他所呈現出來的並不是「愛」，而是，日耳曼民族在當時最關心又最有興趣的東西：「超人哲學」。華格納把「愛」表現得淋漓盡致的作品，是他以後的大作《崔斯坦與伊索德》；那才是文藝復興以後西洋人「愛」的典型。

珊達的父親挪威船長達侖，在海上與《飛行的荷蘭人》相遇，是因為看上這荷蘭人船上的財寶，才把女兒許配給他的；這是很世俗的觀念。珊達原來的愛人艾力克則對珊達忠心不貳，給珊達極大的安全感；這是很世俗的幸福。只是，珊達身上有一根很不世俗的骨頭，這根骨頭是屬於《飛行的荷蘭人》那個世界的，所以到了最後，終於被帶走了；她到最後，必須為了那根骨頭放下其外的一切，遠離一切而去，去到另一個世界。這是一種精神的超脫；這不是「愛」，最少不是對人間、對人的「愛」，也不是兩性之間的「愛情」，因為，這種精神世界的結合，也可能發生於同性之間。

當珊達面臨命運，她必須選擇。她面對親情，面對忠心不貳的愛人，而她卻要離去……父親責她不孝，愛人責她不忠於愛；她難以下決斷。《飛行的荷蘭人》對她的失望，卻不是這些

事；他只失望於她對精神世界的意志的不堅定。在樂劇的最後，第三幕，「飛行的荷蘭人」在失望中回到船上，揚帆而去，回到自己狂風暴雨打雷閃電而永無安息的精神世界裡，這時候我們明瞭，那個世界的苦痛，便是永無休止的孤獨與寂寞，永無休止的掙扎於風雨雷電中的航行。當珊達奔跑上懸崖，唱出她對那精神世界的決心。然後跳入海裡，那如山的孤獨與寂寞，那永無終點的苦痛的航行，便因之而化解；我們看到船沉入海裡，在愛的歸宿的動機流動中，兩個人的靈魂往上昇，昇到另一個世界。

這是十九世紀的事，華格納呈示出一種精神上結合的可能，也踏出他藝術上的一大步；非常非常偉大的一大步。當然，今天很多西洋人已經否定了這種可能，像沙特，他說「別人就是地獄」，那還談什麼人與人之間精神結合的可能呢！我們看看沙特的戲劇《無路可通》，所寫的也只是人類的精神永遠到不了「好望角」，永遠在孤獨與寂寞之中掙扎的事，可是並沒有華格納式的結論，而是不停地在那兒循環，一個苦痛的戲劇的結束，正是同樣的一個故事的開始。如果對比著來看，對於今天二十世紀的我們，華格納確實以他在藝術上的魔法，在十九世紀這段時日裡完成了不少奇蹟。

從亂世佳人到帕西法爾

藝術的表現，方式自然很多，而有兩種方式恰好互相對立，各有所成：一種是以「簡單」的「形式」，傳達「複雜」的「內容」；另一種則相反，以「複雜」的「形式」傳達「簡單」的「內容」。舉個例子，許多人就算沒有看過《飄》這本書，也看過以它改編的《亂世佳人》這部電影。《亂世佳人》只表現兩個東西，「飄」與「家園」，也就是「流浪」與「鄉土」。這是一部很長的電影，其中有很多人物，很多場景，很多音樂，並且，發生了很多事情。有人可能回想起，這部電影開始的時候，是女主角三姊妹穿衣打扮著，準備去參加一個舞會。接著，在這個舞會的場面裡，我們看到一幅十九世紀西歐的田園油畫，在美國的南方出現；有許多穿著燕尾服戴著高帽子的男士，許多穿著長裙而露胸的女士，他們在騎馬、在交談、在挽著手散步……；這是美國南北戰爭發生之前，美國南方的一個「美好的昔日」。這些男男女女老老幼幼，他們在那大地裡愛著、恨著、爭鬥著、互相原諒著。這時候飄著一些優美的音樂。飄著，飄著。後來，女主角費雯麗演的郝思嘉，聞知父親回來，跑去迎接他，與他一齊漫步在原野

183

上。她父親說著，說著一些關於他們這片大地的事；說人絕不能輕視他們的土地；他的祖先從

這片土地生長出來，現在是他，接著便是她們，就這樣地連綿下去。這時候滿天的夕陽，人像

剪影樣地站在地平線上，配樂最重要的主題非常「浪漫」地演奏出來；這也就是這部電影的主

題曲。這是電影三個最重要的高潮之一。

這部電影的歷史背景，是美國的南北戰爭；我們在電影裡看見了戰爭，許多人在流亡，在

戰火裡生孩子，在離離，在合合，看見了戰後的種種；人是在那兒「飄」。可是，以上所講的

那個高潮，卻是一個「根」，把一些人和一些情事物給連起來。南北戰爭結束後，郝思嘉她們

回到老家，一個北軍到她家打劫，竟被剛回鄉的她們幹掉了。這時候她是又困倦又飢餓，便到

田裡去，從泥裡掘出一支菜根，不擇食地往嘴裡送，並對自己說，無論要去當騙子，作小偷，

幹兇手……也好，以後絕不再讓自己挨餓。鏡頭拉遠了，那是滿天的夕陽，人像剪影樣地站在

地平線上，配樂最重要的主題……；這是三個高潮的第二個。第三個在電影的結尾；白瑞德離

開妻子郝思嘉遠去，郝思嘉痛苦地想了一大堆，結論是：明天的事情明天再想吧！她回到往日

的「老家」去，等著白瑞德回來。她站在地平線上，又是同樣的滿天的夕陽，人……。這三個

高潮便是「家園」，其他所有的便是「飄」，「流浪」；以不斷的「飄」而對比出「家

園」的芳香；這部複雜的電影的內容就是這樣簡單。這是以「複雜」的「形式」傳達「簡單」

的「內容」的一個例子。雖然這並不是一部頂好的電影，尤其是費雯麗演的郝思嘉，電影中從

有的。

頭到尾在她臉上看不到歲月的痕跡，而一直看到高級面霜，令我難受得很，不過，感受到底是

以「複雜的形式」表現「簡單的內容」，這種手法，只要不是胡搞，則，形式越是複雜，內容越是簡單，則藝術越是成功。因為，這種手法必須把所有的「形式」指向「內容」，指向核心，「內容」多了一如核心多了，便顯不出它的意義，也形成不了嚴密的結構；同樣的，「形式」不斷指向「內容」，其目的是為了顯出「內容」的意義，「形式」少了，便發揮不出力量，結構也難以形成。像《亂世佳人》這部電影，所有的事件，都是呈現出「飄」的人生，其目的是要對比出「家園」的芳香；所有的「形式」都指向這一點，而讓我們對「家園」這回事不僅僅是一個概念，也不僅僅是一種認識，而是一種深深的體會，而後，化為一個信念。如果我們要領教這種高段手法，那麼，趕快去欣賞華格納的樂劇。他那四部連環大樂劇《尼布龍指環》，「形式」的複雜那還用說？而，所有的都指向一點──「超人與死」；所有的演變都讓你得到一個結論：「人世那樣苦痛，是唯一的得救之道，而勇敢地死，就會打瞌睡，是超人最高意義的完成。」如果你對這樣的「內容」沒有興趣，你想到「超人」尤其是對於那些震耳欲聾的銅管深惡痛絕，那麼，聽聽華格納的《崔斯坦與伊索德》將不會太反感；這裡面，「形式」自然也完全夠複雜的，「內容」則是「愛與死」；所有的都指向這一點；所有的演變都讓你得到一個結論：「人世那樣苦痛，只有兩個智慧與本能都發展到最高

185

點的人，結合為一，是唯一的脫離苦海之道，而死，是令愛成為永恆的唯一方法。」樂劇一開

始，所有的光影、聲音、表情……都令你體會到，把你引向這件事的核心。欣賞看看嘛！

很早以前，我聽過老巴哈寫的一首〈歌調〉，用大提琴獨奏出來；那是卡薩爾斯拉的；錄

在七十八轉的硬版唱片上。這短短不到兩分鐘的曲子，可能要感動我一輩子。只有一個樂句，

先在最低弦奏一遍，再在最高弦反覆一次，就只這樣。曲調中沒有很清楚的理性的排列組合；

很下意識地流露出來一種對生命的感嘆。本來「應該」讓最高弦先出現，再而最低弦的；從高

音的青年而進於低音的老年，可是卻反了過來，產生了奇妙的意義，似乎是一種青春的力量，

溫慰著老來的歲月，又像是……；這樣的音樂讓你的心靈通向許多神異的事物，說不完也說不

清楚。關於文字的可能會「能夠清楚」一點。想到陶淵明就有許多人會想到他這幾句「飲酒」

詩，一如想到了沙漠就想到了水……「結廬在人境，而無車馬喧，問君何能爾，心遠地自偏。采

菊東籬下，悠然見南山。」這是很好的詩；意境高而又可以論之不完。論一種身在臺北的鬧市

裡，心卻在阿里山的雲海中的境界……等等又等等，爭個老陶採菊是去搞菊花酒呢還是去送給

朋友呢……等等又等等……，在我是「取錢當舖中，悠然見圓環。」自然不是去吃冰；酒是喝

定了的。我很喜歡老陶這些詩，不過，我更喜歡他有首「擬古」中的這兩句：「榮榮窗下蘭，

密密堂前柳。」榮榮的蘭在窗下，密密的柳在堂前；真是再簡單不過的句子，然而，它也幾乎

道盡了那種靜靜的、平凡的日子裡，人與身邊的種種「交通」而「融合」而成的「生活味」，

那味道是無窮無盡的。這樣的藝術的表現方式，就是以「簡單」的「形式」傳達「複雜」的「內容」。在西洋音樂的天地裡，我們可以去聽聽以往單音音樂時期的「素歌」，還有巴哈的某些作品，貝多芬、布拉姆斯……等等人的後期室內樂作品……等等，都可以「印證」出這種理論，看到這種手法。

以「簡單的形式」表現「複雜的內容」，這種手法，只要不是胡搞，則，形式越是簡單，內容越是複雜，則藝術越是成功。因為，以「複雜的形式」表現「複雜的內容」，那麼，誰都會搞；這種手法的神妙之處，便是能能掌握住能「引發」出許多事物的「源頭」；這種靈性以及修養實在非常了不起！而，在華格納幾乎所有的樂劇中，用的手法幾乎就是以「複雜的形式」表現「簡單的內容」，許多西洋音樂的大師在寫大作品的時候，幾乎也是用這種手法。這是很大的一種「工程」。像貝多芬、布拉姆斯的交響曲，正是如此；你只欣賞它的部分，只欣賞它的細節，而不能看到它的整體，那麼，你便不能體會到這部作品的真正精神。甚而，有時候，這些部分與細節，是極為無味的，因為，它本身不能成為一種意義；它只是手段而不是目的；它只是「引向」目的的手段之一；目的是那個「簡單的內容」。這種情形，在非常成功的西洋音樂大作品之中，是普遍存在的。除非是「奇蹟的作品」，像華格納最後一部樂劇《帕西法爾》，就是這樣一部東西。

《帕西法爾》這部樂劇，你可以說它有一個「簡單的內容」，那便是「宗教與死」，然而，「宗教」，那太大了，「殉教」，那太不得了了。華格納以往表現的「簡單的內容」是，壯士成仁以及戀人殉情，可是到了「宗教與死」，他可不能用以往同樣的手法來表現；這個「簡單的內容」可並不簡單；這並不是一個容納眾多溪流的湖，而是一個發射無窮光芒的太陽；神並不是被萬事萬物所肯定，祂是宇宙間萬事萬物的主宰。神性不可能被分割，祂可以最小也可以最大，祂存在於萬事萬物之中，你從最小的看還是從最大的看，祂永遠不是部分而是整體，並且，祂無所不在；你看到的只能是神，只能是整體的神。我們可以用懦弱對比出勇敢，可以用無情對比出深情，可是，我們對神可不行；我們不可能用魔性對比出神性；魔性只是神的影子，那是一個黑色的神；神就在那裡。我們在看魔鬼的時候同時也看到了神。華格納在《帕西法爾》之中深深明白這一點，所以我們在看《帕西法爾》的時候，每一個瞬間我們便只能看到神，只能看到整體的神。《帕西法爾》的音樂也一樣；你從小的聽也是一個整體，從大的聽也是一個整體。在《帕西法爾》之中的人物，安弗塔斯、狄得雷、古那曼甚至古靈梭與古德里等等人，所謂的好人與壞人，都是太陽的光芒，而帕西法爾是太陽的核心，這是從大的看；從小的看，每個人都是個大小不同的太陽；太陽就是神；一切都是神。舉個例子：古德里是個很壞的女巫，她整天色誘帕西法爾，她又是一個慈悲的好人，常常幫助帕西法爾去完成聖業；善與惡在她身上循環，一如神，一如太陽；這是從小的看。從大的看。樂劇最後，聖杯發出光

芒。雲開了，天光射到帕西法爾身上，其他的人跪下了，古德里倒在帕西法爾的腳下氣絕而死，成為他的影子；；這是一個大太陽，一幅大的神的形象。這時候，我們總該知道，神不只是善也不是只惡，不只是這也不只是那；神是一切，一切都是神。

音樂也是一樣；從前奏曲開始，「聖餐動機」是單音樂式的，是「素歌」的風格，從古遠的神山上飄下來，帶來古遠的神話。接著是「聖杯動機」，對位的手法出現；再來便是「信仰動機」，和聲的手法來了……；這簡直就像「西洋音樂史」，慢慢地演變而來，而又「關係密切」，雖然是「各自獨立」，這絕對是奇蹟，所以，部分迷人，整體也迷人。從以「簡單的形式」表現「複雜的內容」看，還是從以「複雜的形式」表現「簡單的內容」看，《帕西法爾》都是登峰造極的作品，而其融合為一而產生的神奇力量，那更是奇蹟。這是華格納最後的遺作，他也因為這部大作，成為一顆永遠不會西沉的夕陽。「夕陽無限好」，聽過《帕西法爾》的諸位不知以為然否？

超人與死

華格納的樂劇，從精神與內容看，可分為三個階段：第一是「超人與死」，第二是「愛與死」，第三是「宗教與死」。而這些樂劇的腳本，大部分取材於北歐神話故事。

自從文藝復興以後，西歐到了十九世紀華格納的時代，尤其在日耳曼，那是個無神的時代。比華格納年輕的尼采宣佈神的死亡，宣佈天國的不可信，要人忠實地留在地上，去盡人的責任。「如果有神，就沒有創作。」尼采說：「神死了，我們等超人誕生。」「超人是除了冒險、戰鬥與犧牲之外，便不知道怎麼去生活的人。超人是屬於人間世的，是地上的光彩。」

華格納從樂劇《飛行的荷蘭人》開始，便肯定了這種觀念，這部樂劇的男主角叫「飛行的荷蘭人」便是一個典型的超人，他從永無休止與天地戰鬥的不屈精神中來到人世，他來找尋一個愛人，來一同以死（犧牲）來完成最終的意義。這樣的結尾，自然隱藏著第二個階段「愛與死」的影子，但是第一個「超人與死」的意義在其中卻重於一切，冒險、戰鬥與犧牲，在其中，這個公式的排列至為明顯。其中的愛的結尾也只是超人式的，並不是愛情；正如以後尼采

所下的定義：「英雄跟下女；天才跟女裁縫，他們為了愛情去結婚？笑死人！一個戀愛的人要去做精神的事業是不可能的，戀愛的人都變得盲目。戀愛毫無效果，結婚並非只為了生孩子，結婚是為了進化，為了產生超人。」

以往的神死了；天國沒有了，人間世是一個苦海，只有把自己訓練成超人，才能得救。這是「超人與死」的「定理」。超人是不斷地冒險，戰鬥以及犧牲，為以後更好的超人的誕生作準備，這是「超人與死」的悲劇精神。尼采說：「不為幸福而奮鬥，應為工作而奮鬥。」這種悲劇精神就是把手段看成目的，手段就是目的——現在，讓我們看看北歐神話：

「意米爾」（Ymir）是天地第一個巨人，他兒子是北歐神話的主神華丁的父親，後來華丁跟他的兄弟殺了「意米爾」，用「意米爾」的身體建立了他們的世界。這跟希臘神話的開頭很像。——以往的神死了，超人建立他們自己的世界。

北歐神話的神跟希臘神話中的神不同；前者是會死的，後者是永生的，前者的主神華丁力量有限，後者的主神宙斯法力無窮。華丁在天宮與諸神歡宴時，自己什麼也不吃，只餵餵腳下兩隻大狼；他肩上有兩隻烏鴉，一隻叫「思想」，一隻叫「記憶」，整天在報告世上發生的事給華丁聽，華丁便老究判著這些事；他跟世人同樣的苦惱。——超人是屬於人間世的。

華丁時常冒險到諸神的死敵巨人族處夫，去偷神酒給諸神以及人喝。喝了這些神酒，大家便能搞出神奇的文藝來——超人的冒險是他的任務，也為人間世帶來光彩。

華丁手下有許多美麗的女武神，叫作「華耳克里斯」的（Valkyries），她們按照華丁的指示，決定戰場上的生死勝敗，並把勇敢戰死的人用神馬帶到天上的「被殺者之殿」。超人必須冒險，戰鬥與犧牲，這是手段也是目的；這就是超人的天堂。

北歐神話的諸神住在阿史卡德（Asgard），那是一片蒼涼陰黯的地方。諸神都知道，有一天必然全部毀滅，阿史卡德也必在魔火之中消失；他們只有奮鬥到底。勇敢戰死的諸神雖然可到阿史卡德的英雄殿（Vahala），但最後也必與阿史卡德同在魔火中消滅。而在將來，天地又再產生了更好的新神，建立永恆不滅的世界——人間世是一個苦海，必須把自己訓練成超人（冒險、戰鬥）與死（犧牲）才能得救；新的、更好的超人，便不斷從其中產生。

北歐神話中諸神的處境，也正是超人在這人間世中的處境，一點也不迷信。基督教叫人要道德，要仁慈……等等，然後許給人一個天國；尼采說那是毒素，絕不可信；他要大家正視這苦難絕望的人間世，說：這是我們唯一可把握的。人要受苦，人要把受苦化為快樂，人會悲觀，人要把悲觀化為樂觀；人冒險，戰鬥與犧牲，人因此成為超人，超人也要死；超人要勇敢面對這些，在其中得到意義；再也沒有別的，一如北歐神話中的諸神一樣——尼采在華格納的樂劇中得到無限的啟示，後來兩個人鬧翻了，因為華格納進入他的「愛與死」的階段，寫了樂劇《崔斯坦與伊索德》，又再到了「宗教與死」的階段，寫了樂劇《帕西法爾》，但是尼采死前經常對著華格納的遺像說：「我曾經深深愛過這個人！」

華格納的大作四部連環樂劇《尼布龍指環》用的就是北歐神話，並且，北歐神話的精華幾乎盡在其中。第一部《萊茵的黃金》與第二部《女武神》幾乎完全本著「超人與死」的觀念創作，毫無疑問。第三部《齊格飛》中確實有「愛與死」的觀念的影子，第四部連環樂劇是以「超人與死」的觀念一以貫之，也是不會錯的，因為，這本來就是北歐神話的基本精神。

華格納是藝術家，在他的樂劇之中，不會很單純而絕對地表現一個觀念，因為，在藝術之中，一切的觀念必須要訴之於感覺，而在感覺中，卻很難找出什麼單純而絕對的單一的觀念；所以必然有矛盾，必然是以高度的藝術手法調和於其中。尼采所醉心於華格納樂劇的原因，是其中表現出強烈的「超人與死」的觀念與實在的意志與力量，對於華格納後期的樂劇，因為其中偏重「愛與死」以及「宗教與死」，他便難以忍受。尼采對叔本華也是，他醉心於叔本華的《意志與表象的世界》，而對叔本華的《愛情論》以及《東方哲學論》，則狂叫道：「叔本華，你錯了！」尼采是最「純正」的「超人與死」論者；他的言論最能代表華格納這一階段的觀念；他簡直比華格納自己說得還清楚。達爾文的「優生學」，叔本華的「意志世界」，俾斯麥的「政治手法」，華格納的樂劇，形成了尼采的「超人」；然而在尼采的「超人的家族」裡，恐怕只能容得了達爾文與俾斯麥兩位先輩呢！

華格納曾經成為超人，他的「超人」「死」在他的樂劇裡，他自己超渡到另一個世界；尼

采他自己沒有成為超人，卻為「超人」付出了最大的代價：他自己的生命與靈魂。

愛與死

在第一個階段裡的華格納，充滿了「超人與死」的精神和力量，一如北歐神話的諸神，勇而無懼地等待最後的犧牲。不過，超人是一種很寂寞的東西；人到底是需要「愛」的。在華格納的樂劇中，從《飛行的荷蘭人》開始，除開歡樂熱鬧的《名歌手》外，直到最後的《帕西法爾》，多多少少都含有「愛與死」的意念。超人的愛不是「愛」，超人是完全為了理想而存在的東西，超人的婚姻只為了進化……這是哲學家的論調，藝術家尤其是搞音樂的很難接受這些，華格納自然也不例外。「愛！」那太重要了。

華格納在他的藝術中所表現出的「愛」，是非常西方的，非常絕對的；在其中，沒有節制，沒有生活上必須的忍耐，不能容納其外的一切，更不能容納「時間」。所以，他的「愛」需要「死」來確定。奧登有一首詩，叫作：「有個黃昏，我漫步到河邊。」大意是他漫步在河邊，看到一雙雙一對對的情侶在依偎親密，他聽他們說，海可枯石可爛，天長地久，我們的深情永不變，這時候，他看到「時間」站在橋樑的陰影裡，冷冷打了一個噴嚏。華格納知道，這

195

世間並非沒有「愛」，甚至於有非常偉大的「愛」，只是全都經不起「時間」的「折磨」；如果要令「愛」長存，必先要去掉「時間」。何況，在「愛」的世界裡，是不考慮「時間」的長短的。俄國文學家屠格涅夫在小說《初戀》中寫著：彼得羅維奇為他初戀的情人到高牆上去採野花，不小心跌了下來，半真半假地成半昏迷狀態；這時候，他的情人給了他一生最初的一吻（不是他的情人的初吻），他想：「在她吻我的瞬間，最好我能死去，因為在以後的生命裡，不可能再有如此的光輝。」這件事之後，他每天幻想著自己滿身浴血，從古堡裡把她救出來，然後死在她腳下。我們要注意，這個「死在她腳下」是非常重要的，就因為他不能真的「死在她腳下」，所以《初戀》對他來說是一個非常悲慘的：那些英雄，破了惡巫師的魔法，降服了噴火的毒龍，從古堡中把美麗的公主救出，寫這種故事的人到此必然立刻打住，總是用「他們結了婚，過著幸福美滿的生活」這兩句話來草草收場。因為，如果真要寫下去，那便是一個無聊、空虛、寂寞、荒謬……的天地，所以，最好能夠「死在她腳下」；這真是非常非常重要。「愛」的「光輝」需要「確定」；「愛」並不在乎「時間」的長短；「愛」要永遠停在那極致的一「點」上──這就是華格納「愛與死」的觀念的定義。

《初戀》這篇小說所表現的是一種單戀，並不是一種完全的「愛」。並且，這篇東西與華格納的樂劇中所表現出的「愛與死」的魔力相比，實是小巫見大巫。華格納的第一個時期是「超人與死」，現在，這些超人雖然在世上無懼地活著，但卻寂寞得要命，寂寞地等著最

後的犧牲；華格納覺得這不是辦法。一個人的精神與理性到了極致，冷冷的，一如北歐神話中的諸神，卻還是無限苦痛的；華格納進入了他的第二個時期，「愛與死」；這些超人需要去「愛」，需要為「愛」而「死」。在他的樂劇之中，最能表現這股力量的是《崔斯坦與伊索德》。這部樂劇從序幕的前奏曲開始，便充滿了對「愛」的渴望，這種渴望是在精神與理性所面對的荒涼之中昇起的；正如歌詞所言：那海洋，空無而荒涼。而對「愛」的渴望，便是從這片空空茫茫的荒涼的海洋中昇起，越來越猛烈，一如狂風暴雨。

崔斯坦是一個超人，是一個騎士，是一個征服了愛爾蘭的大將軍；伊索德是一個愛爾蘭公主，是一個天生為「愛」而死的女人。第一幕在船上，崔斯坦代表他的叔叔國王馬克去迎娶公主伊索德，而崔斯坦在征戰愛爾蘭的時候曾經殺了伊索德的情人莫洛；船在歸途中，在船上，兩個人互生「愛」意；這船上充滿了「愛」與「恨」；船在「空無而荒涼的海洋」上航行；音樂是一個接著一個沒有「解決」到協和的不協和和弦。我們知道，崔斯坦正要像一個超人一樣，用他的精神與理性去完成他的使命；他面對著「空無而荒涼的海洋」，他面對著空虛與寂寞；他渴望著「愛」，而這個「愛」的渴望必須要被制約。伊索德也一樣，她的使命便是復仇；她必須殺死崔斯坦；她對「愛」的渴望也必須要被制約。當伊索德令她的宮女布侖格娜上毒酒要與崔斯坦同歸於盡的時候，布侖格娜拿上來的竟然是春酒。春酒是什麼，華格納說那便是本能，本能！如果說，精神與理性的極致，形成了一片「空無而荒涼的海洋」，那麼，本

能的覺醒便是自這片海洋上開出的「美麗的愛之花」。只有本能，人類與其他的動物無異；只

有精神與理性，人看起來一個個都像是瘋子；這些東西在極致的點上結合起來，便產生了生

命，產生了「愛」。難怪華格納在他的第二個時期裡，把「愛與死」當作生命的最高層次；在

這個時期裡的第一傑作《崔斯坦與伊索德》之中也就只有兩個主要的主導動機，一是「愛的渴

望」，二是「愛與死」。「愛的渴望」的主導動機，在序幕的前奏曲中已發揮得相當驚人了，這

對整個劇情來說，實在是一個石破天驚的「暗示」；就像從灰濛濛的雪海中昇起了一輪紅日，

接著波濤洶湧，漫天而來。在第一幕裡面，伊索德活在「恨」之中，她的精神與理性制約著她

的「愛」，她強令自己去完成使命，而她心中的感受卻是：「清涼的微風吹著，吹回故鄉，愛

爾蘭的兒女啊，你飄往何處？」飄往何處？這幾乎是宿命的，她必須去為「愛」而死，於是

「愛的渴望」的主導動機，又在這片充滿鄉愁的，充滿「空無而荒涼的海洋」中再度「狂妄

起來，一如男、女主角的心一樣。這齣樂劇就以這樣的力量發展下去。

我不想在這裡細說這齣樂劇的故事，反正，伊索德還是嫁了國王馬克，她還是「愛」著，

「愛」著崔斯坦，後來崔斯坦為「愛」重傷而「死」，伊索德也為「愛」而「死」了。不過，

伊索德的「死」對一般人來說卻是一個謎，她不是被殺，也不是自殺，也不是病死的，有人說

她是「氣」死的；我想絕對不是，只能說她是為「愛」而「死」的，反正她唱完了那首以「愛

與死」的主導動機作成的「愛與死」的歌之後，便氣絕而死了。這種事情，有時候只憑文字是

無法讓你瞭解的，最好能夠聽，更好是能夠邊看邊聽。

這是一部很「可怕」的樂劇，因為「進入」到這種「狀況」的時候，是很可能氣絕而亡的。關於這種事，當然有一些傳說：夏農在演完此劇不久就死了。他是第一個演唱崔斯坦的人。這種傳說不少。不是傳說的便是華格納自己的書信；他給文生東克的信上說：「小子！這部叫《崔斯坦》的樂劇是個非常可怕的東西，尤其是結束的時候！」「這部樂劇我怕會被禁，除非是演壞了，還是演得不好不壞；真正演好了必然會教人承受不了！」「愛與死」是個非常強烈的生命力，極端浪漫的思想與情懷，華格納自己自然能承受得住，表現出來而成為他的藝術；至於別人呢？是投身於其中還是反抗呢？

宗教與死

西洋音樂的大師們，沒有一個跟宗教脫得了關係。文藝復興以前不用說，因為那時所謂的音樂，也幾乎就是宗教音樂。後來的一些音樂家直到巴哈跟韓德爾，也一直在宗教音樂中打滾。海頓寫了不少宗教音樂，莫札特的最後遺作是《安魂曲》；從貝多芬以後的浪漫樂派大師，像白遼士、李斯特、布拉姆斯……等等，他們的音樂也幾乎可以分為兩個時期，就是壯年時候的浪漫期與晚年的宗教期。許多浪漫樂派大師都圓熟於他們的宗教期；李查．華格納自然也不例外。似乎，宗教是西洋音樂藝術以及生命旅程的一個終點；不過，對宗教的信仰與感受，有些人時常是跟別人不一樣的。

華格納在人生的旅程上，在音樂藝術的觀念上，走完了他的「超人與死」和「愛與死」的時期，他覺得，兩個人愛著，去為愛而死，生命還是寂寞空虛的；這世界並沒有改變；愛著，去為愛而死，只是你們兩個人的事。戀愛到底是戀愛，它要彼此忠誠，為對方付出一切，而又互相完全地佔有，並且以死來消滅了時間；這跟博愛完全是另一回事。博愛才比較接近宗教

的情操。在寫《尼布龍指環》最後一部《諸神的黃昏》的華格納。已經深深表現出他的宗教情操；這種宗教情操與另一些人不同的地方是，華格納並不是倒入神的懷裡而得救，他是站起來要救這個世界；他自己就要成為神，一個肉體會毀滅精神卻長存的人類的神。華格納是至死也不相信除了我們眼前這個人世之外，還有什麼別的東西可以掌握的。

人性是一片苦海，因為人性是自私的；那是一片意志的世界，意志就是在理性之外真真實實地告訴你「你要什麼」的東西。意志是絕對自私的，它不但不仁慈，而且有點殘酷，在其中，不可能產生真正宗教性的行動，也沒有德行可言。「超人與死」只是讓你成為這片苦海中的強者，真實而不虛偽地面對自己的命運；「超人」是一種極為寂寞的東西。「愛與死」也只是讓兩個人解除了如山面的寂寞，逃避到一個只屬於兩個人而與整個世界無關的天地，「戀人」也是一種極為自私的雙人。華格納覺得，這樣下去也不是辦法，他覺得，人如果要得救，如果要讓這個世界好起來，便必須在這片自私的苦海之中，不斷作出毫無私心的自我犧牲的行動——這便是他最後一部樂劇《帕西法爾》的主題。

我們先略微看看，這個叫作「人性」的東西。大家可能看過日本小說家芥川龍之介的一篇小說：《母親》。《母親》是寫兩個同樣叫做敏子的母親的故事：甲敏子死了孩子，聽到對屋乙敏子初生兒的哭聲，難受，要丈夫搬家到蕪湖去。在搬家之前，甲敏子去拜訪乙敏子，去看乙敏子的嬰兒，「像負傷的兵士，故意打開傷口，貪求一時的快感似的。」乙對甲的同情是說

這樣的話：「我如果遭到了這樣的事情，唉，不曉得怎樣才好了。」對別人的不幸的同情，是因為自己可能遭到同樣的不幸，對那可能的不幸的憂慮與恐懼，而更恐怖的是，那不可克制的幸災樂禍的快樂。乙敏子對甲敏子的不幸而生的快樂，是：「從緊張的母親的乳房下面，汪然湧出來的得意之情，是沒有辦法制止的。」

甲搬到蕪湖之後，收到乙的一封信，信裡說乙的初生兒也病死了，乙希望得到甲同病相憐的同情。故事在這裡推展到最恐怖的高潮；我們看甲的反應：「一瞬間的沉默過後，看一下鳥籠中的文鳥，馬上拍拍美麗的雙手，」快樂得要去放走那鳥兒。她丈夫在妻子的微笑中，感覺到甚至於是刻薄的東西：「甚至於像隱藏在受日光氤氳著的草木深處，常常監視人們的可怕的力量」，就笑罵她：「那邊死了小孩，這邊卻在鬧。」這樣的悲劇、笑劇的最後，我們悟到：在人與人之間；我們看甲敏子被丈夫笑罵之後的自白：「喜歡那個嬰兒死掉。雖然我覺得他可憐，……但是我依然喜歡人。喜歡不好麼？不好麼？親愛的。」有甚麼話能回答她呢？她丈夫天沒有回答；「好像有人力所不及的東西，攔在前面似的。」這攔在前面的東西就是人性的真實。在現實的社會上，看起來許多光輝的、道德的、仁義的表現，大不了是把這些見不得人的赤裸裸的人性，制約到潛意識裡，如果以心理分析的眼光看，這些光輝的東西根本算不了什麼。

兩個敏子，兩個相同的女人，卻是得不到真實的同情，因為有「東西」「隔」在人與人之間；這是赤裸裸的人性與人性之間的問題。我們看甲敏子被丈夫笑罵之後的自白

這些事情，華格納最清楚不過；他本就是心理學大師弗洛依德的先輩。面對這些，華格納在赤裸裸而不能互相同情的人性與人性之間，在他的第一個時期「超人與死」的階段裡，強調的是「戰爭的美德」，雖然戰爭面對的是「死」，就算在戰勝的過程中，面對的也是「寂寞」；別人瞭解你的時候，就是擊敗你的時候，所以，超人都勇而無懼地等著「死」，等著別人的「瞭解」。穆罕默德說：「天堂在刀光劍影之下。」那便是超人的世界。──「超人與死」並沒有克服隱藏在人性之中的悲劇。

華格納在第二個時期「愛與死」的階段裡，兩個情與智、理性與本能都到了至高頂點的男女，結合而完成人生的圓滿，產生了極樂。可是，人性的悲劇還是在等著，在密合的身體與靈魂之間，它隱藏在那兒，時間到了它便會慢慢擴大，分隔了一切，讓人再度成為孤立寂寞的個體。這是戀人之間極其可怕的陰影，這種陰影會因為愛的結合而消失，可是不會太久，這陰影必然又再降下；華格納在這個階段裡用「死」來消滅了時間，確定了「愛」；這是比較好的方法。可是，兩個戀人得救了，那麼，這個世界呢？在第三個時期「宗教與死」的階段裡，華格納要開懷地把自己投向世界，他面對著無路可通的赤裸裸的人性，那是個意志的世界，每個人都像是一面鐵牆；在這樣的世界面前，人只有作出了毫無私心的犧牲的行動，才能得救，不然便要先落入到自己自私的苦海之中了。這才是最強烈的宗教行為，只是，太難了。紀德在一部赤裸裸的戲劇《菲洛克但德》裡說得很明白，宇荔士帶著奈歐浦多倫來孤島騙取菲洛克但德的

弓箭，因為天神宙斯非要那弓箭才讓希臘人攻下特洛伊城。菲碰到宇和奈便說：「是在我遠離人群之後，才瞭解到所謂德行。生活在人群裡的人，是不能夠做出個純粹的、真正無私的行為。」

菲孤獨的生活很美；不需要表現給誰看，也不需要隱藏。因為沒有人，沒有依望的對象，所以也不絕望。因為不需要傳達甚麼，他的聲音美而無意義。但宇和奈來了，他必須表示自己，他心緒亂了。奈請教他甚麼是德行，他卻不知道說些甚麼好。直到奈不能忍受宇的計謀，而向菲示出宇交給他催眠菲的藥瓶，而菲卻自動搶飲了。結果菲在入眠之前，悟到自己所表現的所謂德行，是企圖在人的力量以上建立的事。他飲藥只為強迫宇敬佩他而已，他是自私的；他沒有推翻自己的話：「在人群裡的人，不能夠做出一個無私心的行為。」他讓他們取走一切，希望他們永不再來，永不再來照出他自己的污穢；他只能想：「他們不再來了；他們沒有弓箭可取了；我很幸福。」紀德不是華格納；一個人在人群裡才能感到孤獨，才能感到被隔離，一個人在孤島上，便逃避掉這些問題。華格納他絕不逃避，他似乎從來就沒有逃避過；他最後寫了《帕西法爾》。

《帕西法爾》是華格納一生的結論，也是他藝術歷程的一個終點。帕西法爾是一個聖杯騎士，是一個別人看起來只會做些好事的「呆子」；他不知道自己所做的事有多偉大；他做這些事就像別的人吃菜一樣，不會覺得自己有什麼了不起；他做出驚天動地之事而到最後的犧牲成

道，這種日子過得就像平凡人的日常生活一樣；他擺脫自私的苦海，而屬於了這個世界。這種放下了一切追求理想的意志而完成了理想，去掉自我而無我地與天地融合而產生大我，無疑是受了叔本華東方哲學思想的影響，所以帕西法爾的音樂雖然是純西方的，在精神上卻有很多東方的成分。

浪漫・現代・永恆

第二次世界大戰以後的華格納，除開日耳曼民族，在其他西方人心目中，他的面貌，經常會是一種反面的存在。所以，在許多西方藝術中，這些年來，華格納的出現也經常是反面的。

從整個世界來看，第二次世界大戰的結果，是資本主義與共產主義戰勝了法西斯主義，是凱因斯（資本主義）與馬克斯（共產主義）戰勝了達爾文、叔本華、尼采……以及華格納與希特勒。這當然是沒有辦法的「粗分法」。戰後，生活在資本家與共產黨幹部底下的小民，脾氣一時不敢發到上頭主子們的身上，便只有找些戰敗的人物來開開玩笑，以消悶氣，華格納便是他們經常想到的一個；華格納經常被人把他與希特勒連在一起戲弄；這是樹大招風的結果。默片時代，卓別林演的希特勒，在玩一個地球樣的氣球，後來配樂配上了華格納的樂劇《羅恩格林》前奏曲，在弦樂的分奏上，優美地，像夢一樣，希特勒在玩氣球一樣地玩著「地球」，突然地，這個「球」破了，音樂中斷了，希特勒的夢醒了，那表情像極了受盡委屈的小人物；我雖然不是資本家，更不是猶太人，但看到這裡，實在不禁要拍案叫絕；這確是屬於我們這個

206

時代的「小人物的喜謔」。小人物喜歡拿過了氣的大人物來開玩笑；卓別林是經常幹這種事的人。

現今這個時代，華格納的正面出現，當然是有的，但是，在許多西方藝術中，他們經常是拿浪漫時期的華格納，來對比出眼前的「現代」。電影《現代啟示錄》，美國的空中騎兵隊飛臨越南村落的上空，直昇機上的擴音器播放著華格納的樂劇《女武神》，一如樂劇《女武神》，騎著飛馬，騰雲而來，接著是槍礮的掃射，殺了一些人，毀掉一些房屋與橋樑等等，而將所有醜惡的，一一傾吐，毫不疑慮！」只是，華格納才是這樣的一個人；華格納把人類原始越共在叢林裡，那是一個「女武神」鞭長莫及的黑暗與恐怖的世界，那是一個「現代」。二十世紀的大詩人T・S・艾略特的諾貝爾文學獎名作《荒原》，便引用了四段華格納。在第一段的〈葬〉之中，「清涼的微風吹著，吹回故鄉，愛爾蘭的兒女啊，你飄往何處？」以及「那空無而荒涼的海洋！」是引自華格納的樂劇《崔斯坦與伊索德》；在第三段〈火誡〉之中，「圓頂寺院傳來了童聲合唱」兩行則是引自另一部樂劇《諸神的黃昏》。艾略特是用浪漫時期的華格納來對比出他「現代」的「荒原」：「──只是石頭和路──不能站不能坐不能躺──只是無雨的悶雷──山裡連寂靜也沒⋯⋯。」這又是一個「現代」。艾略特在另一些詩作之中，雖然沒有直接引用華格納，而其中有華格納的影子，是毫無疑問的；像在《普魯法格情歌》中，他開頭便引用了但丁〈地獄篇〉的句子：「──在地獄深淵的將永不超生，若此話當真，我就

207

的本能與天性，在被社會的倫理與道德制約之後，落入到潛意識而形成的潛意識世界充分地表現出來；華格納在藝術上是最有名的「背德者」。波特萊爾寫的：「你們認識牠，這神奇的魔鬼。偽善的讀者啊？同胞啊！兄弟啊！」這跟但丁那幾句的意思很像，最後那句也是艾略特在《荒原》中引用過的：「偽善的讀者啊？同胞啊！兄弟啊！」華格納的藝術，是惡魔樣的，有神奇魅力的世界；艾略特的普魯法格，卻是一個被制約後的社會人士，他的情歌完全是沒有行動的內心之歌；他想要行動的時候，「還有一百次猶豫的時間，做一百次又一百次的夢──我敢嗎？我敢嗎？」地自問著。艾略特又用了一次華格納來對比出他的「現代」。在喬伊斯的小說中，在達利的畫中，在……等等之中，華格納就這樣的存在著。

站在這一層時代的意義上來看華格納，那是一段過去了的歷史；自從第二次世界大戰之後，他跟著這些是好是壞的戰敗人物，坐上他歷史上的位置，不像凱因斯猶「活」於資本社會之中與馬克斯猶「活」於共產社會之中。不過，站在藝術世界裡的華格納，他的意義無疑是超時代的，所以，他的音樂還不斷被演奏，他的樂劇還不斷上演，談論他的書籍也不斷出版；我現在也正談論著他。也猶活於許多西方人的心中以及少許東方人的心中，這是毫無疑問的。德國南部的拜魯特是華格納的中心地，當年他在那兒為自己的樂劇特別建的劇院，目前還是由他的曾孫們在主持，在搞華格納的音樂祭。能被邀請到那兒演出的音樂家，幾乎都是一流的；那兒的華格納應該是最地道的華格納。直到今天，華格納還是無所不在。

西洋的文化，在文藝復興以前，人在神的手裡，安然地生活；文藝復興以後卻是人的文明。從文藝復興發展到十九世紀華格納的身上，那是一個大站；許多事情都是在他之後開始轉變：從夢想變為現實，從本能變為理性，從偉人的時代變為小人物的時代……在這之前，尤其是在華格納的身上，人對這世界上的萬事萬物，全都有非常有力的「表示」，絕不會像今天那麼「無可奈何」。非常多的人都能深切地感覺到，好的華格納的演奏，是一天比一天難得了，孟格堡、克納帕茲布許、克倫貝勒……這些大指揮家過世之後，慢慢地，將來我們只能聽像布列茲那種理性的、無力的、現代的華格納了；這樣的華格納我實在聽不了三分鐘。不過，一個時代就這樣結束了嗎？我想，在歷史上是結束了，在藝術上則未必盡然；總會有超越時代的人物出現。我想，華格納在藝術上永存的價值，是可以肯定的。

華格納究竟還是華格納，他那一把火是有始有終地燃燒到底，這一點，他在西洋音樂史上是獨一無二的；在西洋音樂史上，除了華格納，那些大師們進入晚年的宗教時期，面對著神，沒有人不下跪的。連貝多芬也不能。對於華格納的這種形態，許多人只能稱為瘋狂。不過，華格納的崇拜者幾乎都一致認為，華格納就是神樣的人物。

真正的華格納的出現，那真是烈士成仁，戀人殉情，教士殉教的壯麗天地，那種心那種力，難以想像。幕落了，音樂停了，我必定想，我是誰？那正是：花是地上的血，星是天上的淚；我是野草，是無弦的二胡。聽說我叫做戴洪軒。

209

米開蘭傑利

在五花八門的鋼琴家行列中，米開蘭傑利是很特別的一位。阿道魯·米開蘭傑利（Arturo Michelangeli），義大利人，父親是律師也是鋼琴老師，阿道魯四歲便開始跟父親學鋼琴，此外，也學了管風琴和小提琴。長大後先入斯多里音樂院後入威爾第音樂院主修鋼琴，一九三九年十九歲的時候，得了日內瓦音樂大賽的鋼琴大獎。由這些事情看來，他的教育是受得很好的。

二次大戰他當的是空軍，並且是飛行員，但在戰爭將近尾聲時，被德軍俘虜，在集中營裡待了八個月，結果又逃了出來。大戰結束之後，他同時以一流一的鋼琴家、管風琴家、小提琴家、飛行家、賽車名手的姿態出現，並且又是領有執照的醫生。在這個大眾傳播無所不在的時代，在這個似乎一旦沒有奇聞就有許多人會失業的時代，阿道魯自然而然地被描成了一個傳奇人物。

現在談談他的一些傳奇事蹟，傳奇事蹟就得當傳奇事蹟來聽，千萬認真不得。他興趣一

210

來，會不分日夜猛練鋼琴，會不分日夜幹著，件自己入迷的事，不來勁的時候，便只在那裡盡喝酒，什麼事也不幹。他碰到好學生，會拚命搶來教，不但不收學費，連學生的生活也照顧得無微不至；對差的學生，無論你出多少學費，甚而跪下求他教也沒用。他把自己演奏用的鋼琴拆了又重組，直到自己完全滿意；演奏時便只彈那架鋼琴，無論到那裡演奏都帶著，並且帶著同一個調音師，如果沒有這樣的安排，他會立刻取消演奏合同，溜之大吉。除此之外，只要一不合意，他也會取消演奏合同，所以買了他的票並不能保證聽到他的演奏；許多他的樂迷在他演奏的前一天早上，都等著看他是否把燕尾服拿去洗燙，如果拿去了，那演奏會是必然會開的；大家也才都安了心。有時候他神經病一來，會跑到阿爾卑斯山去，找些樵夫組個合唱團，在那兒猛過合唱指揮的癮，而對文化氣味重的合唱團卻不聞不問。反正他絕事幹多了，三天三夜也說不完。

米開蘭傑利對於音樂是一個完美的追求者，對於鋼琴音色的要求也是絕對的；他只彈他那架鋼琴，用同一個調音師。基於這個原因，他不相信錄音，所以，他灌錄的唱片奇少；全部也只有十來張而已。對於一個完美與絕對的追求者，也只能相信演奏會，至於錄音與音響所製造出的或多了或少了的效果，這種種的不定性，確是會令他心生懼怕的；錄音對於阿道魯永遠是件痛苦的事情。又基於同樣的原因，他不但唱片奇少，演奏會也開得少，並且，經常彈著相同的曲目。因為，對於一首曲子，他必是做得那麼完美與絕對，而又是獨到的、有超越前人的地

方的，他才覺得有演奏出來的必要；難怪許多聽過他演奏的人，都感到那是非常難得的機遇。

這件事情的意義是，阿道魯的演奏是在建立一段鋼琴音樂的歷史，而在會場上的聽眾則是這段歷史的見證人；這種使命感無疑令許多人覺得自己重要起來了，覺得這世界上真有那麼重要的事情可以幹。

阿道魯對於鋼琴音色絕對的追求，說起來實在有點奇怪，他彈巴哈、莫札特、貝多芬、舒曼、蕭邦……等等人以至於德布西，用的是同樣的音色，一種可以稱之為米開蘭傑利音色的音色；很少有第一流鋼琴家這樣幹的，大都是以不同的音色表現各個時代地域、各個樂派每個不同的作曲家的特性。阿道魯追求絕對的鋼琴音色，說是只有一種是最美的，那麼，就用這一種來表現所有的鋼琴音樂。我聽到許多鋼琴家的演奏，許多鋼琴教學會，他們總難免會這樣演奏，會這樣對學生說：這段旋律柔和地把它「唱」出來。這不像是用弦樂在「拉」奏。這段超過四度的音程的連奏是兩個法國號在「吹」的聲音。所以，在許多的鋼琴演奏之中，我們似乎聽見有人在唱，有人在吹，有人在拉，甚而有人在打擊；在打定音鼓。阿道魯的真理是，鋼琴是用彈的，只是彈；他不吹不拉也不唱，所以演奏出來的聲音只是鋼琴、鋼琴、鋼琴……，沒有什麼提琴、管號、人聲……，他本來就只是在彈鋼琴嘛！不管你演奏得多麼陶醉，不管你昇起什麼特殊的感受。「你正在彈鋼琴」這件事，在演奏中怎能給忘掉。因而，阿道魯所演奏出來的鋼琴音色是非常純的，；沒有任何多餘的色彩，而是黑白分明，在其中生出無窮變化。

212

阿道魯詮釋音樂的方式，是站在純音樂的立場出發的，除了樂譜，他不表現別的。對於一個作曲家，在一個作品定稿之後，就像生了兒女，雖然為你所生，卻是自有其獨立的生命，所以阿道魯的詮釋是只管你的作品，卻不考慮你的種種。他演奏的時候，毫無雜念，而以高超的技巧，冷靜的態度，啟發出聲音的無限生機；他搞出來的音樂，絕對是不多也不少，正如一塊玉，去除了所有的雜質，而呈現出至美的容貌。所以，此曲只應天上有，人間那得幾回聞。

知道有米開蘭傑利這樣的人類活著，實在是件讓人興奮的事。

狂歡節

借來了一張好唱片，義大利鋼琴家米開蘭傑利演奏的舒曼的《狂歡節》。聽了又聽，越聽越好。

舒曼是浪漫樂派的大師。他跟克拉拉、布拉姆斯、蕭邦……等人以及創立的所謂大衛同盟那批筆友之間的事蹟，都是很好的小說與電影的題材。何況，他又自殺未遂，死於精神病院；那麼，他的一生又可以拿來大大作一番心理分析了。

看他的作品跟為人，他的「瘋」並不是「瘋狂」，他的「熱」也並不是「狂熱」；他一生跟「狂」並無緣分。他的「瘋」只是一種精神衰弱症；他的精神承受不了種種寂寞與苦悶，心理上承受不了種種柔情與傷痛，因而崩潰。所以，在《狂歡節》這個曲集中，也沒有什麼「狂」的成分；這不過是一個因為真摯而顯得有點脆弱的靈魂，在傾訴著對愛情與友情的感受。其中的「熱」不會是「狂熱」，其中的「歡」也不會是「狂歡」；在迷亂與平靜的對比中，聽起來有點「深」，有點「沉」，也有點「悶」。

214

舒曼寫這首曲子有個浪漫的動機。那時候他愛上一個女孩子，名叫愛兒尼斯蒂娜，結果女孩子的老頭反對，把女兒帶回老家去了。舒曼傷心極了，便用這女孩子老家的地名作為樂曲動機的音名，開始寫這個曲集；這個由二十首小曲組成的曲集，可以說是從失戀的思念情緒中展開的。失戀的人是不是要喝點酒？大半是的。失戀的人是不是要找朋友談談心？大半也是的。

那麼，這個曲集的排列，正也如是。

《狂歡節》必然有酒，有戴面具跳著舞的人，有快節奏的音樂；這些景象，舒曼表現出的是一個迷亂的夢。在平靜中流露出的，是思念的傷痛與友情的溫慰；帕格尼尼與蕭邦那兩首，尤其是蕭邦的出現，曲子簡直就像是蕭邦自己寫的。就因為「舒曼寫出了蕭邦的曲子」，這才了不起；這才是兩個人心靈結合的極致。如山的寂寞因此而解，思念的傷痛在友情的溫慰中得到了滋潤。

舒曼是最不「偉大」的作曲家，所以他的曲子聽起來最「深情」。他關心的不是那些「大事情」，像什麼「戰爭與人類的命運」、「文化命脈的動向」……等等；他關心的是心愛的情人的一個小動作，至友的一句關懷的話語……，這些東西都表現在他的音樂小品中。舒曼寫過歌劇，也有四首交響曲，鋼琴、提琴的協奏曲也寫了，而最感人的東西卻是那些音樂小品，甚而，他的大曲中，像他那首唯一的 a 小調鋼琴協奏曲吧，好起來的地方卻完全是「小品」的味道；因為「小」，所以「真」，所以「深情」，所以「感人」。

這個曲集，米開蘭傑利的演奏，無疑是最令我滿意的。以往許多鋼琴大師演奏這個曲集，都是投身音樂中，化身為舒曼，不斷向我們傾吐，有些甚至表現出過分的迷亂與熱情，雖然是浪漫派的作品，這樣的演奏法聽多了很快就會膩的。另一些鋼琴大師，尤其是日耳曼人，在晚年演奏這個曲集時，像在那兒細訴人生滄桑的感懷；像巴克豪斯跟肯普夫，都因而被視為演奏這類曲目的正統，都曾深深感動過我。

米開蘭傑利的演奏是非常不同的。除了技巧的高超與表現的成熟之外，最值得一談的是他演奏方式，因為客觀而產生的適度的距離感，令我們能更清楚地觸摸到他的藝術。東西放得太近了有時候反而看不清楚，適度的距離是非常必要的。因為這種距離感，我們絕不會感覺到，米開蘭傑利有任何要當舒曼的代言人的意圖，也絕不會感覺到，他要借這個曲集的演奏來一吐自己心中的喜憂；他只是一心一意地在演奏，一心一意地要把這件事做得盡善盡美。也只有他的這種方式，才能把精神與意志力完全集中，來做好這件事。在音樂節奏上、強度上、力度上、色彩上、速度上、旋律與動機的強調上⋯⋯等等，過多了令人膩，過少了令人憾，如果完全適度，這種演奏我們稱之為完美。米開蘭傑利正是如此，他對舒曼的狂歡節曲集的演奏，就像把舒曼交到神的手裡；以往我只是像不斷地進到舒曼的世界裡，如今我卻看到了宇宙裡的舒曼。

魯賓斯坦

波蘭裔鋼琴大師阿道爾·魯賓斯坦（Arthur Rubinstein）是眾所周知的人物，活了九十多歲。今天你到唱片行去買鋼琴演奏的唱片，不論原版還是海盜版，總會看到他的名字。

許多欣賞西洋音樂的行家，並不頂欣賞魯賓斯坦灌錄的唱片，認為那並不是接近完美無缺的東西，因而並沒有什麼永恆的價值。魯賓斯坦也說過很多非常有趣的話，像：「以往的演奏，我經常彈漏了許多音符，聽眾總是很憤怒，花錢買了票，誰不希望聽到全部的音符呢！」像：「我在演奏會中經常彈錯音，那些彈錯的聲音足夠拿來開場演奏會啦！」由此看來，魯賓斯坦對於什麼完美無缺的東西還是什麼永恆的價值，可能並不太關心。

初出道的時候，他的技巧確實不夠水準，雖然他並不重視技巧，可是，他的技巧不足以表現他對音樂的感受與看法，所以一直沒沒無名；他的成名是經過一段閉門苦練以後的事。

一九〇八年冬天，他在柏林，二十二歲，窮得沒錢吃飯交房租，每天躺在床上看小說做白日夢；最後想到自殺。他用一條舊衣服上的帶子上吊。帶子斷了；他摔在地板上。後來回憶

217

說，如果他在電視上看到這麼一幕，準會大笑，可惜主角是自己，他便只有痛哭。

他爬到鋼琴前面的椅子上，去盡情發洩一番，然後，用僅有的錢，要去好好地吃它兩個肉餅。走在路上，他有重生之感。他像是真的死過一次，如今卻是個初生的嬰兒；這世上的一切，對於他都變得新奇了。他在迷亂的思想浪潮中，發現了生命的奧祕：「不論在任何情況之下無條件地熱愛生命。」

其實，這麼一句話，托爾斯泰在《戰爭與和平》的結尾處說過；雨果在《悲慘世界》的結尾處說過；羅素在《論科學對社會的衝擊》的結尾處也說過。反正很多很多人都說過這樣的話，只是，魯賓斯坦卻是奇妙地得到這種親身的經驗與感受。

有些人以為，敢死是最了不起的事。其實，父母生我育我，他們喜歡看我們去死嗎？天地生萬物，陽光照耀我們，給我們光明和溫暖，水，解我們的渴，植物動物，解我們的飢⋯⋯一切一切；天地父母都希望我們活著，並且活得快快樂樂。當然啦，怕死的人總比敢死的人多得多。每天把「死亡」掛在心上，每天懼怕「死亡」，這些人為了怕死每天都在「保養」自己。「生命」的意義並不是每天都在消極地逃避「死亡」，而是，積極地「去活」。魯賓斯坦是一個生命的勇士，正如在戰場上衝鋒的尖兵，是不會回頭的；「死亡」這個意念被他遠遠地拋在後頭。魯賓斯坦每天抽雪茄喝烈酒，活了九十多歲；我們難道不相信生命的意志力嗎！

218

魯賓斯坦的鋼琴演奏充分表現出生命的熱力。他沒有另一位鋼琴大師季雪金那種高度的精神控制力，那種人類的感性與智性的至高結合所流露出的自然；那種東西可以用完美無缺以及永恆不變的存在來形容。魯賓斯坦的演奏是呈現出一種人性極其浪漫的活力，有新陳代謝的；是一種生命光與熱的紀錄，不是永恆不變的，而是不斷地變化循環。

有人認為魯賓斯坦彈得最好的是蕭邦，因為都是波蘭人，並又是他彈得最多的曲目。我個人認為他的蕭邦不夠深情也不夠精細，蕭邦憂鬱的性格跟他更是格格不入；只有熱情如火、充滿生命活力的拉赫曼尼諾夫才是他最如魚得水的。他灌錄拉赫曼尼諾夫那首《帕格尼尼主題狂想曲》的唱片，是非常非常厲害的音樂，非令你自心中激起對這世界的熱愛不可。如能聽他的現場演奏，誰又會管他漏了多少錯了多少音呢；我們只能感到豔陽自我們每個毛孔刺入，美酒如破堤的洪水，迎面而來；豔陽與美酒便如此地把我們接收了去。

日出時讓悲傷終結

我一直無法用文字來形容古大提琴的聲音，它的單音，尤其是長音，不用音樂的結構，本身便可以引起極深遠的感受。用弓的輕重不同，便有了「生命力」；在這部電影中的說法便是：有了眼淚和嘆息。

電影著重於「寫」古大提琴作曲演奏家馬林・馬瑞（Marin Marais）的老師聖—柯隆布（Saint-Coiombe）的故事。喪妻的聖—柯隆布深居簡出，整日與古大提琴為伍。養育著兩個小女兒，他把六根弦的古大提琴多加了根弦成為七根弦，說是加入了小女兒們的音高。他經常對著桌上的一壺酒以及一盤酒食，拉奏著他思念亡妻的曲子，他妻子便會出現在對面的空椅子上，欣賞著他的演奏並不時流露出嘉許的表情。他請一位畫家畫下這「桌面」，他對著這幅畫一如對著亡妻；愛的對象在人世消滅了，心中的愛並不會消滅而永遠存在。；藝術的世界不是物理的世界，物理的世界是有限的，藝術的世界是無限的。李白說「白髮三千丈」，請別笨得非要去量量看不可。那麼，看了這部電影令我們從有限的世界進入到無限世界，真是非常好的事

220

如詩般的日子。

了，其實也不盡然，因為其中無限的只是眼淚與嘆息而已。在愛之中哭泣與嘆息，這便是我們

在這裡；我們為什麼感到如此空虛；每年每月，大半的日子都如此度過。「愛」令我們痛苦，無限的眼淚與嘆息，那麼，不去愛不就沒「事」了嗎？我們就如此簡單得令自己掉入到一種沒有痛苦的痛苦之中；我們經常如此無知地進入虛無；我們無時無刻努力地找回自己的痛苦。這事，各人有各人的方法了，詩人余光中則是靠迷信。余光中有詩云：「已經進入中年，還如此迷信，迷信著美；對此蓮池，我欲下跪……」他迷信著找回自己的痛苦。我則是，每年都靠著幾部電影。而今年，就是這部古大提琴的電影了。

我聽了通靈人依莉沙貝的講演也是如此：她深愛的祖母在逝世之後也如往常一樣地在她身邊出現，愛與恨不會因為對象的消逝而跟著消失的，在藝術還是靈異的世界裡，愛與恨是永存的。在我們物理的世界裡，我們可以去做些不讓神知道的事而快樂之極，在藝術還是靈異的世界中，這是不可能的；愛與恨都是無限的東西。我們也不能隨便地讓「恨」發生；你隨便去恨別人，自己也就活在「恨」之中。看完這部電影，我們便情願在「愛」之中哭泣與嘆息，無怨無尤，這是我們唯一的路；有誰願意永存於「恨」的煎熬之中呢？有一天，愛的哭泣與嘆息消除了，我們也從恨的煎熬之中解脫出來，於是，我們什麼都沒有了，於是，我們便在虛無之中。

伊莉沙貝說她看到的我不只是一個人，我永遠是兩個人；我的亡父永遠與我同行。在藝術的世界裡我自然可以接受這種說法，但是她說的是物理世界上的事。我以知識分子的立場，必須解開這「謊言」；亡父的出現，在這部電影中亡妻的出現是多麼能溫慰我們的事；我努力去欲解開伊莉沙貝的神話，卻又非常怕自己能夠成功；解開掉這些東西，人生便只是一片荒漠的原野罷了！

在電影中那幅「桌面」的畫，去掉靈異的部分，能看到的只是一壺酒以及一盤酒食罷了，但它卻是一幅無限空間主義的畫，最少在藝術上是如此；它的意義，不只是在畫框之中而已，它放在那裡，其他的空間也會因它而改變。古大提琴聲音也一樣，它呈現一個早晨的來臨，世界上的每一個早晨也因它而改變、而出現。這部叫《日出時讓悲傷終結》的電影，原名就叫做：「世界的每一個早晨」。

222

芬妮與亞歷山大

柏格曼的電影給人偉大的感覺，死亡，兩性的矛盾，虛妄的人際關係之問題，全發生在日常生活之中，之所以迷人也正在於此。大戰爭，大洪水；大人禍，大天災；這些到底是異數，只有常態的東西才感人至深。柏格曼的電影一點也不偉大，可是卻非常好，非常感人。《野草莓》、《第七封印》、《芬妮與亞歷山大》這三部電影，對於一位國際級的導演來說，已經足夠了。《芬妮與亞歷山大》這部彩色電影，給人感覺一如黑白片般自然；柏格曼對自然光線的掌握已經到了化境了。

看過《芬妮與亞歷山大》之後，你會受不了許多電影的無知，比如，對於時間，在觀念與認知上的無知就令人難受。天下並沒有能夠獨立的時間，除非你是佛，不然你的「時間」必然受前後所影響而不能「獨立」。亞歷山大的父親過世之後，亞歷山大卻整天看到他在客廳彈鋼琴，人雖然不存在了，父愛卻永遠在你心中充實著你。後來迫害芬妮與亞歷山大的繼父死了，這繼父還會從長廊上冒出來，絆了亞歷山大一腳，憎恨的對象不存在了，可是恨意卻還存在於

223

你心中，在人生的路上會無形地絆你一腳，令你跌倒。柏格曼拍電影，盡拍這些不足為奇的家常事，卻真實而動人；他只是在閒話家常；這是我最喜歡的地方。華人畫家戴海鷹在巴黎，畫的盡是些家常的東西，家裡的桌子、椅子、窗、床等等的，問他為什麼不去畫些長江大河高山大海的大東西，他說這些桌椅每天對著，幾十年啦，那些奇山大海，只看了幾眼而已。除了柏格曼之外，很少有人愛上自己家門前的那片田野的。

大衛連的電影配樂

大衛連跟華格納，一般人認為，哪裡扯得上關係。一個是現代的大導演，一個是往日的大音樂家；這本是風馬牛不相關的。不過，如果我們注意到，電影是名副其實的綜合藝術，而華格納的樂劇，也是那個時代最「綜合」的「藝術」，如此，就必然可以開始扯一點關係了。再下來，我們必須提起一個人，那就是為大衛連一連串的大作配樂的摩利斯約利（Morris Jarre）；因為此人正是用華格納的「主導動機」技法去為大衛連的電影配樂的。此人與大衛連合作無間，他的「主導動機」的運用，與整部電影的結構與動向完全一致，所以令我產生了這樣的想法，認為華格納如果活在今天，他搞的一定是電影，因為在我們這個時代裡，最「綜合」的「藝術」就是電影了。

毫無疑問，在電影配樂這方面，約利是一個天才，並且是很有感性的人。大衛連一連串的大作，都有一個大自然的景色作為他的電影的「底色」，像《桂河大橋》裡的森林與河流，《阿拉伯的勞倫斯》裡的沙漠，《齊瓦哥醫生》裡的雪野，《雷恩的女兒》裡的海岸，而約利的

配樂的「色調」，與電影的「底色」是完全相同的；所以我說他的感性很好。

到目前為止，大衛連的至高傑作，無容置疑的是《阿拉伯的勞倫斯》，當然，這也是摩利斯約利的至高傑作。在《阿拉伯的勞倫斯》這部電影裡，主要的配樂中的「主導動機」只有一個。主角勞倫斯這個年輕人看起來很不平凡，尤其是他的事蹟更不平凡。他跟許多心存真理的年輕人一樣，蔑視虛偽的一切，諸如政治、軍隊中的紀律等等；他堅持他的見解，諸如反對殺人。他的真理是絕對的；他身為英國軍官，在英國的「阿拉伯殖民政策」下，竟然力助阿拉伯人民獨立。他為實現自己的理想全力以赴：「你這玩抓火的祕訣是什麼？」、「祕訣就是別管那疼痛。」面臨真理的選擇時，他是大無畏的。約利就以勞倫斯這種衝勁，寫下了「主導動機」。序幕的時候，勞倫斯專心一意地在擦一部摩托車，這「主導動機」同時也「亮」了出來。這擦摩托車的意義，正如生田春月的詩所寫的：「月夜，在清輝之下，磨光滑的象牙，做成長的手，做成圓的腳，注入露，注入雪。在漆黑的暗夜，刻黑耀石，做成瞳，做成髮，注入夢，注入淚。……」於是，一個真純而熱愛真理的年輕人形成，這「主導動機」所呈現出來的意義也正是這個。接著，勞倫斯騎上這部摩托車，奔駛而去，翻車而亡（當然他沒有戴安全帽）。這「主導動機」便跟著他的死亡而消失；這序幕部分正是這部電影的序曲，一如歌劇一樣，在序曲中把以後的劇情的主線，大致提示一遍。

主戲開始了，這個「主導動機」便跟著勞倫斯這個人的演變而演變。他從沙漠的「死地」

226

中，救回一個阿拉伯人。他攻下亞克巴城。他襲擊土耳其軍隊的火車勝利……。這時候，這

「主導動機」總是跟著勞倫斯的意志而飛揚，帶著快意的風雷之聲。再下來，事來了；他為了種種不能避免的原因，殺了他從沙漠的「死地」救回來的人，他不得不殺自己的戰友，他在迪拉城被一個土耳其的將軍捉去姦了，他的心理難以平下此恨，大殺土耳其的敗軍，一個不留……，在他身上，那神聖的光輝慢慢消失了，這個「主導動機」在這些事件接連著發生時，也就開始失去它的莊嚴性，零零碎碎、若隱若現地出現著。最後費王子向勞倫斯道出了這種追求真理的精神的終結：「你的戰爭終結了，讓我們帶來和平。年輕人製造戰爭，戰爭的美德就是年輕人的美德……對未來的勇氣和希望。然後是老年人製造和平，和平的毛病就是老年人的毛病……彼此不信任和處處提防。它一定是這樣的。」到了這裡，這個「主導動機」也就滅絕了；當勞倫斯坐吉普車回老家時，我們只能聽到車子和風沙的聲音。電影是這樣完的。

大衛連的這部《阿拉伯的勞倫斯》。不止是華格納在「超人與死」時期所表現的樂劇的再現嗎！

在《阿拉伯的勞倫斯》之後，大衛連拍了《齊瓦哥醫生》。照樣；《齊瓦哥醫生》序幕，就是整部電影的序曲。序幕時，我們面對一片如油畫樣的叢林，鏡頭一動也不動，而這片叢林的顏色卻不斷改變，由白而綠，由綠而紅，由紅而黃，由黃而紫，由紫而白，一如一年四季的交替，一如這片大地上的一個時代，一如歷史；配樂在這裡寫成了三段體形式，前後兩段是相

227

同的，代表著一年四季以及時代與歷史的意義。它是由一種叫作巴拉拉意卡（Balalaika）的俄國撥弦樂器的琶音所引導出來的，這伴樂器在這部電影裡代表著愛，以下將會提到。那麼，前後兩段的同一個「主導動機」，要那一年四季的交替，時代與歷史，這些東西的意義是被愛所引導的。中段部分的「主導動機」，也就是很流行的那段《娜拉頌》的旋律，正是代表著齊瓦哥的生活與愛。在銀幕上看到的以及聽到的，是，在這片大地上，一個時代，一段歷史，就這樣遠去了，不過，那時的人曾經生活過、曾經愛過。序曲的意義，也就是整部電影的意義。

在電影裡，齊瓦哥生活在他的時代，跳舞時有跳舞的音樂，他們聽鋼琴演奏，我們便聽到拉赫曼尼諾夫，也有送葬的歌聲，在送葬的畫面出現時……。可是，最重要的，自然是在序曲中的兩個「主導動機」。這兩個「主導動機」就像兩條長線，把其他的音樂像珠子一像串起來。像幼小的齊瓦哥在母親的葬禮中，舉頭仰望在風中搖動的枯樹，飄動的枯葉。這時，在他心中感受到一種在歷史上必得過渡的生命的意義，這種意義，只要有人類存在卻又是連綿不斷，那麼，代表歷史的那「主導動機」必然就在這「關頭」響起來。另一個「主導動機」代表了齊瓦哥的生活與愛，它的真義是：「……他們過著屬於自己的生活，安靜地將他們的生活以及成果當作純私人的東西，與別人無關。他們的成果，也一如未紅就摘下的蘋果，越藏越熟，而顯得意義豐富。」所以，這種東西在齊瓦哥心中出現時，這「主導動機」必然立刻響出來。像齊瓦哥在行軍時，看

228

到逃避戰禍的難民群，心中有了感悟：「……但是那些只知道鼓吹革命，除了製造變亂以外，什麼都不懂的人，他們對於任何比世界性小些的東西都不感興趣。……人是為了生活而生，而不是為了準備生而生的。」於是，齊瓦哥掉轉了馬頭，溜了；這個主題，這個「主導動機」就從軍樂與難民的合唱聲中，以君臨一切的姿態出現，送走了齊瓦哥以及他的坐騎。這兩個「主導動機」就如此這般地串連了一切。

大衛連從《阿拉伯的勞倫斯》中的「絕望」，來到了《齊瓦哥醫生》的「愛的天地」，在其中得到了對生活的信念，以及愛。齊瓦哥的母親給了他一把巴拉拉意卡琴，這表示把愛傳給了他，他傳給他的愛人娜拉，娜拉又傳給了他們的的女兒；我們每次看到這把琴的時候，那代表生活與愛的「主導動機」必然立刻出現。這部電影結尾的時候，我們可以看見一條大河。這是一條許多個像齊瓦哥這樣平凡而真實的個人。這部電影結尾的小水點所形成的大河。正是「到了後來，這些個人的事物都變成了有關全體的事物了。」以及「他們有一種將自己當作是全體的一部分，以及當作是宇宙的美之中的一種要素的感覺。」於是，這個代表生活與愛的「主導動機」不像《阿拉伯的勞倫斯》中的「主導動機」那樣，消失於黃沙之中；它得到了它的生命，在結尾時強壯起來，並且蔓衍不斷。

大衛連的這部《齊瓦哥醫生》，不正是華格納在「愛與死」時期所表現的樂劇的再現嗎？

在《雷恩的女兒》這部電影裡的雷恩的女兒，是一個非常喜歡在外面偷漢子的妻子，並

229

且，她不是這部電影的中心人物，中心人物是她的丈夫；《雷恩的女兒》並不是《包法利夫人》，她也沒有包利夫人那麼「精彩」，更比不上潘金蓮，而她的丈夫卻是個比武大要「精彩」的人物。摩利斯約利並沒有給這個丈夫一個「主導動機」，電影中唯一主要的「主導動機」是給了這部電影的「底色」，海岸與岸邊的村落，因為，這個丈夫包容了一切，甚至包容了他的太太和她偷的漢子，他比村中的教士更具有宗教情操，他就跟那海岸與岸邊的村落一樣平凡，一樣偉大。這也正是華格納在他的「宗教與死」時期裡所表現的東西，大衛連的電影與華格納的樂劇，相通的地方實在非常多。不過，《雷恩的女兒》實在不算是怎麼成功的電影，一來，這種題材甚難表達，尤其是西方人……二來，大衛連到底不是華格納；三來，《阿拉伯的勞倫斯》實在拍得太棒了，《雷恩的女兒》放在它的後面，必然令人覺得力道不足。

如果是我拍了《阿拉伯的勞倫斯》這樣的電影，我定會感到走到了自己所開拓出來的道路的終點，我必得放下以往的一切成就，去生活一段長時期，再重新感覺，再重新開始。這是大衛連這位大導演彼時的心情嗎？

230

於

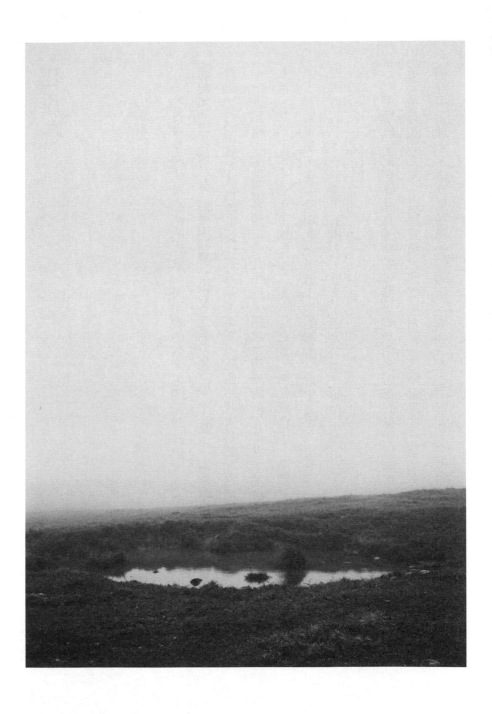

牡丹亭

牡丹亭是明末湯顯祖的作品。湯顯祖的四大名劇《紫釵記》、《還魂記》、《南柯記》、《邯鄲記》，後人稱之為「臨川四夢」以及「玉茗堂四夢」。其中，《紫釵記》改編自他以前的《紫簫記》。《還魂記》也就是《牡丹亭》。當然，在他的四大名劇之中，以《牡丹亭》最為有名。

湯顯祖：明世宗嘉靖二十九年生，明神宗萬曆四十五年逝；就是公元一五五〇年至一六一七年，共活了六十七年。他死了二十六年之後，明朝就亡了。湯顯祖字義仍，號若士，家裡有個玉茗堂書房，後人又叫他湯玉茗；他的四大名劇便成了「玉茗堂四夢」，像是湯顯祖在書房裡所做的夢﹔他是四川臨川人，於是這四大名劇又叫作「臨川四夢」，像是湯顯祖在他老家所做的夢。

湯顯祖年紀輕輕就有了文名，那時的宰相張居正的兒子張嗣修想中進士，老子便為兒子廣延一些有名的文友，以壯聲勢，他找湯顯祖，結果去的一些人很多都「跟著」張嗣修中了進士。這就是湯顯祖的脾氣。他到二十才中舉人，三十四才中進士，得官太常博士，

234

管宗廟禮儀，接著調任禮部主事，是個管教育的大官。這官他沒當多久，當時的天文官看星相，算出國將有禍，皇帝老子便怪起諫官來了，斥責他們欺君，沒有進諫，全都停薪一年；這時候湯顯祖的脾氣又來了，上表奏說不是諫官的錯，而是皇帝老子被那些奸臣跟算命的天文官欺騙，這事的結果是他老湯被貶到南荒，也就是他的廣東省，去當徐聞縣的典史，後來又派到遂昌，就是今天浙江的遂昌縣，到那兒當縣令。也算是升了官。不過，當過中央大員再當個縣長，也沒什麼勁了；他在當遂昌縣令期間，便繼續發他的脾氣，每天寫歌唱歌，什麼公事也不管，囚犯越獄也不理。最妙的是，他在四十九歲該上朝述職的時候，卻寫了封檢舉書，告了自己一狀，終被免職。你說他的脾氣有多大、有多怪。

他晚年並不慘，好朋友都當了大官：李三才當戶部尚書，梅國楨當兵部侍郎，李化龍當柱國少傅；個個是朝中重臣。他的這些朋友都很照顧他，也有人請他當他們的幕僚，以他老湯的脾氣，自然是都給回絕了。他的晚年物資不缺；他有泛交遊的性格，三山五岳的朋友，時常聚集在他的「玉茗堂」中，在那兒到底搞些什麼今天是不會清楚知道的了；反正，湯顯祖的晚年並不寂寞。

《牡丹亭》是明朝時候非常重要的一部歌劇。搞文學的老先生們，自然也把它看成當時非常重要的一部文學作品。從所謂的「漢賦」、「唐詩」、「宋詞」、「元曲」到了明朝的文學音樂或是戲劇音樂，許多搞文學、搞戲劇的人，似乎都能整理出一點承先啟後式的一條傳統，也就

235

是唐詩如何地受漢賦的影響，又如何演變，唐詩對宋詞的影響又如何如何……，這是很好的，但是不可能站在音樂的立場看，因為今天，我們不可能正確地聽到這些音樂，並且，以音樂的立場看，根本就沒有這麼一條傳統在；希望有人說「有！」並且告訴我在哪裡。從「元曲」到明朝的所謂「傳奇南曲」，到底有什麼「變化」呢？這是很難說得清楚的；元朝短短不到九十年的江山，所謂的「元曲」與明朝的「傳奇南曲」，其變化是極其輕微的。元曲大致分為「散曲」與「雜劇」：「散曲」就是今天所謂的歌曲與歌集；「雜劇」就是今天所謂的歌劇。不管是歌曲、歌集或是歌劇，反正是唱的，是音樂與文字的結合；元曲在這方面，與以往最大的不同，就是「墊字」的運用。什麼是「墊字」呢？如果這首〈混江龍〉不是元曲而是宋詞，它似乎應該是這樣的：「黃昏白晝，忘食廢寢幾時休，昨宵夢裡，今日心頭。」不過它確實是元曲，元曲便會用上一些「墊字」，唱起來便是元曲特有的「韻」；它的本來面目是這樣的：「則問那黃昏白晝，兩般兒忘食廢寢幾時休。大都來昨宵夢裡，和著這今日心頭。」這些「則問那」、「兩般兒」、「大都來」、「和著這」等等，就是「墊字」；研究元曲中的「墊字」，應該可以好好寫一篇中國土音樂博士的論文。

在元曲之中，「散曲」中用的「墊字」比較少，在「雜劇」之中，完全根據劇情的需要，看唱腔需要怎麼「拉」，便自然而然地用上「墊字」；這也就是元「雜劇」比其前的東西要自由的地方；反正，唱將起來，感覺上該怎麼樣就怎麼樣，因為這樣才「順」嘛！而到了明朝的

湯顯祖，他的歌劇幾乎完全脫出甚麼平平仄仄的聲韻法則，而他自己的法則也幾乎都是從實際的歌唱中產生；他的法則完全是活的。當時許多死背法則的評家，看了湯顯祖的作品就頭痛，因為其中無「理」可循。於是，這些評家便說：雖然湯大師不按牌理出牌，也不懂牌理，但是因為他有天才，所以搞出來的東西都是千古絕唱。面對這種評家，老湯也只能感到兩個字，那便是：「寂寞」。

跟以往的東西比起來，元「雜劇」還有個特色，那便是加入了獨白與對白。這又是元「雜劇」變得比其前的東西更加自由的一種作法；這種作法也就是超出了純歌劇的範圍，而加入了屬於戲劇的趣味；無可否認，這是一種比較能適於大眾口味的方式。

元「雜劇」先北而南；產生於北方，流傳到南方。所以，元「雜劇」便有「北曲」與「南戲」之分。「南戲」到了明朝，就是「傳奇南曲」，湯顯祖就是「傳奇南曲」的大宗師。至於「北曲」與「南戲」有何不同之處，大家可以跟我一樣去翻翻書，我在此不聊這些了；以下則聊聊《牡丹亭》：

在湯顯祖的《牡丹亭》產生之前，當時的「紅戲」是元朝人王實甫的作品《西廂記》，《牡丹亭》一出，便取而代之。《牡丹亭》共分五十五齣，如果全部演出，就跟華格納全部的「尼布龍指環」差不多一樣長。在五十五齣之中，第十五齣已被刪掉，嚴格的說是只有五十四齣。而其中經常演出的是第十齣〈遊園驚夢〉，還有比較重要的就是第十二齣〈尋夢〉與第二

十齣〈悼殤〉。《牡丹亭》故事發生在宋避金遷都臨安（杭州）。南安府太守杜寶有個獨生女兒杜麗娘，待字閨中，從不外出，連自己家的花園都很少去玩。有位叫陳最良的家庭老師教她念書，這十六歲的小姑娘情竇初開，念到《詩經》的「窈窕淑女，君子好逑」的時候，便癡起來了。這時正是春天，姑娘春情蕩漾，想到花園一遊，於是便開始了第十齣的〈遊園驚夢〉。

在第九齣〈肅苑〉之中，杜麗娘的太守老爹下鄉勸農去了，丫頭春香便告訴杜麗娘，說是時候了，選個好日子並叫園丁打掃打掃就可以遊園了。；以前的人真麻煩。到了園子裡，杜麗娘唱〈步步嬌〉道：「裊晴絲，飛來閒庭院，搖漾春如線。……」這「裊晴絲」是蟲吐的絲，也是……心中的情絲、情思，在這「閒」的庭院裡飄著，這靜靜的庭院可真的把姑娘「閒」出思想病來了，結果情與景，景與情，春天與春情，春情與春天，靜靜的庭院與寂寞的芳心，……全混在一起，一如春夢不可分；在那兒「搖漾春如線。」接著〈皂羅袍〉：「原來姹紫嫣紅開遍。似這般都付於斷井頹垣；良辰美景奈何天，賞心樂事誰家院？」唱到這裡，紅樓夢裡的林妹妹醉了；江蘇有個叫俞二孃的小妞非嫁給老湯不可；有個叫商小玲的伶人演杜麗娘竟死在舞臺上……，反正很多姑娘在那個時候發了瘋就是。杜麗娘遊園回來，疲倦了小睡一下，便夢到一個英俊的書生跟她做愛，這事之後，就生起病來，竟真的病死了。

故事當然是接下去；她死前遺言要把自己葬在花園的一棵梅花樹下。當然啦，那個叫柳夢梅的夢中情人果真來啦，又跟她的鬼魂再做春夢啦，又復活啦，柳夢梅又中狀元啦，老爹又當

宰相啦，老爹又不認女兒啦……，最後是皇帝老子一道聖旨，有情人終成夫妻，皆大歡喜。這個結尾也很大眾化；其實在不太好，這種結果只能騙騙一些極端老實人，而讓聰明人哈哈地

「娛樂一笑」！

《牡丹亭》當然是一個在舊禮教的壓力之下的愛情故事，本來是永無成功的可能的，所以在故事中才有靠死後還魂，靠皇帝老子的聖旨來完成這段姻緣的寫法。不過，表現對舊禮教的譏諷並不是《牡丹亭》最動人的地方；最動人的地方自然是天地與情。所以《牡丹亭》之為《牡丹亭》，那花園中的牡丹亭才是此劇的中心所在；那裡的季節（春）、花草、蟲絲、靜靜的庭院……，那完全全就是杜麗娘的內心世界，幾乎是潛意識的，她在等著愛，等著柳夢梅的到來；；這是最迷人的。

牡丹亭又叫《還魂記》，所以，另一個令人高興的地方，就是一種愛情神話，「但願人間有天堂，美麗如斯復如斯。」如果人間確實沒有天堂，那麼，建造天堂的工作便交給神話來完成，神話是《還魂記》成功的一重大因素。

另外以我個人的興趣，我特別喜歡老湯那種狂放又帶點自嘲的幽默，像第二齣〈言懷〉之中，柳夢梅上臺自我介紹，胡扯自己是柳宗元的後人等等的；戲到底是戲嘛，何況，老湯也總會自嘆出身低的吧！最妙是第四齣的〈腐嘆〉，太守的工人去請陳最良來當家庭老師，說道：

「杜太爺要請個先生教小姐，堂教老爺開了十多名去，都不中，說要老成的。我去堂教老爺

239

處稟上了你，太爺有請帖在此。」陳最良說道：「人之患，在好為人師。」工人說道：「人之飯，有得你吃哩。」各位老師，尤其是各位家庭老師，這麼一段，你們說妙不妙！我什麼老師幾乎都當過。

240

旗亭宴飲

請允許我將這老故事再說一遍。這是薛用弱撰的《旗亭宴飲》；不曉得是否真有這麼回事。

話說在唐玄宗開元年間，王昌齡、高適、王之渙三個人，又窮又沒事幹，在一個雪花飛舞的日子，一同湊錢買了些酒，到旗亭那兒去「開講」。他們聊了一會，有一群梨園裡的樂師也來到這兒開宴；王昌齡他們不知道為了自卑還是什麼別的原因，把位置移到一個角落，作起壁上觀來了。接著陸陸續續來了幾批歌妓，個個打扮得花枝招展，其中有一個結了兩個髻的小姐尤其有氣質。這一大夥子人到齊之後，樂師們立刻奏起歌曲的伴奏，歌妓們就要輪流開唱起來了。王昌齡靈機一動，說：我們三個都自以為寫的詩歌了不起，可一直無法比出個高下，這樣可好？看這些歌妓唱的詩歌，誰的被唱得最多誰就是老大。其他兩個人立刻完全同意。

但見一個歌妓跟著樂隊的節奏唱道：「寒雨連江夜入吳，平明送客楚山孤；洛陽兒女如相問，一片冰心在玉壺。」這是王昌齡的，於是他在牆上畫了一條線，說：「一首啦！」另一個

歌妓接著唱：「開篋淚霑臆，見君前日書，夜臺何寂寞，猶是子雲居。」在曲中充分表現出女人想男人的感情；高適一聽是自己的，也在牆上畫了條線，說：「我也一首啦！」然後又另一個歌妓開唱：「奉帚平明金殿開，強將團扇共徘徊；玉顏不及寒鴉色，猶帶昭陽日影來。」唱來是一股失寵宮女的幽怨；王昌齡可一點也不幽怨，往牆上一劃（可惜薛用弱沒說他接著乾了一杯。），樂道：「現在兩首啦！」

王之渙一首都沒，眼看苗頭不對，心生一計，說道：「剛才唱的一些歌妓都沒氣質，表現的趣味不出下里巴人的範圍；這樣好不好？那個結了兩個髻的小姐最有氣質，只有她才能表現出陽春白雪的境界；我們看她唱誰的曲子，誰才是老大可好！」王昌齡跟高適看那小姐果然氣質與眾不同，只好答應。隔了一會，那結兩個髻的小姐，用很遙遠的聲音，歌道：「黃河遠上白雲間，一片孤城萬仞山；羌笛何須怨楊柳，春風不度玉門關。」王之渙胸間可真的燃起了火樣的熱情，大笑道：「兩個土包子，現在可明白了吧！」三個人便笑成一堆。歌妓們也不知道他們笑些什麼，跑過來問他們幹嘛高興成這個樣子，王昌齡只好把事情說了一遍。歌妓們說：

「原諒我們不知道三位大師在這兒，可否委屈過來跟我們一齊飲宴？」三個人自然求之不得，

在那裡狂歡了一天之後作鳥獸散。

那是「美好的昔日」；日子過得那樣自然愜意。可能因為是唐玄宗的時代，這些整日喝酒閒聊無所事事的不良分子，才不會碰到什麼「鐵膽神捕」要捉他們去管訓。他們寫的詩歌的價

得。

值，也自然地被梨園裡的樂師跟歌妓們肯定，介紹流傳到民間，變成一些人生活的一部分；這是生活上充滿情趣的一面，雖然有些人把這些事情看成罪惡，看成沒出息，看成自甘墮落。

請允許我說個自己的故事。這是我自己撰的「海邊酒會」；到底是不是真的我自己也不曉

就是在那一天，夏天的風中帶來了花香，我、盧炎、老馬三個人，受不了臺北馬路上的灰塵，湊足了錢，坐客運巴士到了白沙灣。買了兩瓶紅露酒，幾包花生米，我們到海邊的岩石上，我們一邊喝酒，一邊抬槓。這時候駛來了幾部部名牌跑車，停在海邊的公路旁，從車上下來幾批衣著入時的男士女士，看看都是我們在銀幕和螢幕上看到過的名影歌星；這時候老馬已經瞪大了眼睛。但見他們手裡除了提著洋酒及各種高級食物之外，還提著吉他、南胡、琵琶各種樂器，浩浩蕩蕩來到離我們不遠的海邊岩石上。吃喝了一會兒，有位女士撥動一下吉他的琴弦，看來是要唱歌了。

盧炎說：「我們三個人都自以為寫的歌曲是曲高和寡，我看我們再喝一會兒，肚子必定會餓的，如果她們唱了我們那一個人的曲子，還是唱得那一個人的曲子比較多，那這位準通俗音樂家將來必定發財，今天的晚飯就讓他來請如何？」我們一致舉手通過。那位女士撥著吉他上幾個簡單的和弦唱道：「窗外如雷春雨，激發心中春意；此情難堪，反生寒意；我只是個天涯浪子。」唱來甜甜蜜蜜，根本不是那麼回事；我心中卻「心酸酸」；盧炎說：「第一首就唱你

243

老戴的，看來你是請定了！」老馬只是在傻笑。第二位女士開唱時，除了吉他，還有位男士用南胡為她伴奏，只聽見她唱道：「在午夜的舞池裡，我看到一朵白蓮，她柔美的舞步，像在對自己訴說著心中的孤獨……」老馬叫起來：「好小子，又是你的。你幾時上過舞廳，嘿！盡寫些騙人的東西。」盧炎喃喃道：「通俗音樂家嘛！」

我心中一盤算，不對了！兩首全是我的，何況錢也帶得不夠；我對他們說：「你們看看，在這些人裡面，那個穿紅上衣牛仔褲的長頭髮姑娘是否比較有氣質？」他兩個一齊問：「有什麼氣質？」我說：「就是在那些名歌星名影星成名之前，未受污染的那種氣質。」老馬問：「怎麼樣？」我說：「如果她還是唱我的歌，我便不覺得自己是你們所謂的通俗音樂家，所以不會發財，所以也不請客，如何？」他兩個無可奈何地點了點頭。

那二人輪流地唱了一會其他的曲子，那長頭髮的姑娘終於拿起琵琶，只見她唱道：「無風的日子，我好渴望，渴望飛翔；飛離大地，到彩雲之上，實現我少女的夢想。風起的時候，我立刻知道，一個姑娘，在風中是那麼容易衰老……」這是我的曲子；這是我的解脫。以後的事情就像唐朝那時候發生的一樣；在整個故事上一樣，在心裡也一樣。

什麼是傳統呢？我不知道；我只知道有時候是…古人的生命在你身上復活了。有時候有人問我，你為什麼要搞音樂呢？我總說不出個所以然。有時候似乎敢這樣的回

答：「讓生活變得更好嘛！」

244

但願真有這麼個故事。

聽穎師彈琴

韓愈幹了不少絕事，像寫文章給鱷魚看，像……等等。而寫〈聽穎師彈琴〉此詩的韓愈，又是另一回事；他以高級古琴音樂鑑賞家的姿態出現。「呢呢兒女語，恩怨相爾汝；劃然變軒昂，勇士赴敵場。浮雲柳絮無根蒂，天地闊遠隨飛揚。喧啾百鳥群，忽見孤鳳凰。躋攀分寸不可上，失勢一落千丈強。嗟余有兩耳，未省聽絲篁。自聞穎師彈，起坐在一旁。推手遽止之，濕衣淚滂滂。穎乎爾誠能，無以冰炭置我腸。」在古人談論音樂的文字之中，這首詩應算是非常高段的。

蘇軾曾以此詩之意，寫了闋「水調歌頭」。他跟歐陽修對這首詩都很有興趣，他們看到詩中所描寫的音樂的表現，認為不可能是古琴彈出來的音樂，應該是琵琶所彈奏的，認為可能是韓愈搞錯了；這點我也深有同感。幽深爾雅的古琴，它的表現力不像琵琶那麼有戲劇性。只是，除此之外，蘇軾與歐陽修的說法並無其他確實的根據；大部分人認為韓愈並沒搞錯。

在註、論此詩的諸家之中，孫汝是錯得比較厲害的一位：「劃然變軒昂」一句他指是「劃

截之聲激烈也」。國文程度好點的中學生也該知道，此處的「劃然」就是「忽然」、「突然」的

意思。從「呢呢兒女語，恩怨相爾汝」的情人間悄悄話一變而為要上戰陣的勇士之「劃捬慷

慨」。蘇東坡那首「水調歌頭」作「忽變軒昂勇士，一鼓填然作氣，千里不留行。」正是最佳

註解。白居易〈琵琶行〉中也正如是：「間關鶯語花底滑，幽咽泉流水下灘。……銀瓶乍破水

漿迸，鐵騎突出刀槍鳴。」同是寫音樂由輕忽到重，由溫忽厲，由柔忽剛……的突然轉變。

〈聽穎師彈琴〉的前面十句完全在描寫音樂進行中的情形。一至四句已提過。第五、六兩

句乃描寫音樂飄忽不定，像浮雲柳絮，令人興起「人生無根蒂，飄如陌上塵，分散逐風轉，此

已非常身」之大悲感懷。七、八兩句的音樂，無疑是從眾弦雜彈而忽然變成孤弦獨鳴，一如從

百鳥的喧啾畫面一變而為鳳凰的獨飛。九、十兩句乃描寫音樂高得不能再高，細得不能再細，

然後一「落」到了低得不能再低，粗得不能再粗；從古琴或琵琶上說得具體點便是，從最高弦

的高把位轉移到最低弦的低把位。聽起來便是忽高於太極之上，忽低於六合之下，如人間的爭

鬥、炎涼、滄桑；一曲未竟，韓愈已涕淚滂滂，推手請穎師別再彈下去了，因為這位音樂的魔

法師，像把冰跟炭同時放到韓愈的腸子裡，這樣幹下去韓愈再也受不了啦！

如果在今天，穎師的演奏一定可以拿國際大賽的第一獎，因為，除非是世界上一流的演奏

家，便很難讓我們在欣賞時得到此等感受。無論是古琴、琵琶還是南胡、笙笛，我們又何不設

立一個像柴可夫斯基國際音樂大賽同等級的比賽呢。當然還得有像韓愈這種人，因為無論是站

在音樂欣賞者還是鑑定者的立場，韓愈的這篇文字也對得起、配得上穎師的演奏了。這自然是古文中的古事，只是在此處妄想、妄談一下。

詩中描寫音樂的前十個句子，雖然很難想像是從古琴表現出來的，但是，如用於三弦或是吉他，亦或是印度西塔琴中，倒也不難想像。在西洋的鋼琴或是大、中、小提琴等等尤其是管弦樂的音樂中，這種表現也非常多。不過，我們今天聽音樂會，聽到被冰炭同時置於腸子中的境地時，是不可能舉手止之的了。今天的大指揮家在指揮演奏時，如果臺下有人大叫：「請停下來吧！」不曉得他會作何感想。因為時代變了，這事的意義也不一樣了。只是，我在讀了此詩之後，在音樂會中，每當音樂到了異常悲痛時，我總是很留意著，看看有沒有人含著眼淚偷偷地離開會場。

贈歌妓

日本有種「歌舞妓狂言」的歌舞，許多上了年紀的人可能會領教過。今天雖然不比往日，在日本的歌舞妓，在形態上多少卻還保有著昔日的風貌。歌舞的旋律與唱法，影響日本流行歌至深至巨，只是，今天的年輕日本人，對這些流行歌已不大感興趣。就像我們也有人把平劇的唱腔與旋律用到流行歌裡，結果這些東西就是流行不起來。

我們往昔也有歌妓。古人對歌妓的看法也有多種。像「贏得青樓薄倖名」的杜牧：「煙籠寒水月籠沙，夜泊秦淮近酒家；商女不知亡國恨，隔江猶唱後庭花。」；像「驃樂驃樂徒喧喧，不如聞此蒭蕘言」的白居易，竟寫下〈琵琶行〉的詩作，竟聽歌妓唱歌哭得官服都溼了。

人都是很矛盾的；對一個人而言，事情也有兩面的看法。在當教員之前我也上過酒家，老實說，跟那些小紅、婉君還是安娜、馬莉胡扯胡鬧，也是蠻有趣的；我平生只上過兩次酒家的原因，只是我花不起那麼多錢。至於將她們與往昔的歌妓一比，便不得不叫人發思古之幽情了。

不過，對於一個音樂藝術的創作者，無論生於何時何地，總是能令自己快樂並能令別人也快樂

249

的；雖然在這只見麻雀、老鷹而不見鳳凰，只見豬、狗而不見麒麟的時日裡。

「水精如意玉連環，下蔡城危莫破顏。紅綻櫻桃含白雪，斷腸聲裡唱陽關。」這是李義山的〈贈歌妓〉。這裡歌是有歌；「斷腸聲裡唱陽關。」可是大部分的內容卻是醉翁之意不在「歌」。水精、如意、玉連環是女人的裝飾品，「紅綻櫻桃」是女人漂亮美麗的嘴唇，「含白雪」是嘴裡那迷人的牙齒；自然，這個女人是在唱歌。如果這個女人是在作秀的話，那站在舞臺上的樣子，正是第一、三句的寫照；我想張琍敏、費貞綾……等歌星都有這個格。

中國文人對事物的喜愛，許多時候都是從拜物開始，可是絕不是唯物；他們大都能夠摸到在「物」之後的東西。像水精，是玉潔冰清；如意，是順，是遂願；玉連環，永遠不肯分離。在物之後有情在。這些情，令人感到「下蔡城危」；希望她「莫破顏」，不要笑，因為受不了，又喜歡看她「破顏」，醉入她的笑顏裡。但她竟唱起歌來；在那神奇的瞬間，在那如意玉連環「盼好事如意，與所思成雙，長廝守，如連環之不可分……」的情深處，歌聲升起；出自「紅綻櫻桃含白雪」，難怪是「斷腸聲裡唱陽關」了。「斷腸聲裡」，在無可奈何的景象中，用無可奈何的聲音唱出離別之情…真是「黯然銷魂者，唯別而已矣。」

我們的歌廳酒家裡，是不會升起這種歌聲的，就算用「古之瓦罐可能就是今之黃鐘」的觀念去感受，也是會落空的。我們到歌廳去「看」，卻看不出歌中的情，我們到酒家去「喝」，

調〈渭城曲〉：「……勸君更盡一杯酒，西出陽關無故人。」

是否東雲閣或是五月花的酒女，會看上我，曉得我沒錢再來，在分別的時候來那麼一段古

卻喝不出酒後的意；以前「秋水伊人」、「一把青」……等等的往昔餘韻，已越來越不可尋了。

251

盧炎幽寂的調子

在國立藝專搞音樂的時候，盧炎是我的老師。我的老師非常之多，從小學到現在，那總數我是記不得了，但是，心中覺得是老師的又有幾個呢？因為盧炎走的並不是一條幸福之路，做學生的也只有跟在後頭了。在這個社會上，盧炎是個孤獨的人；他搞的音樂是很孤獨的音樂。

「我的音樂是寫給自己聽的。」這是他的「名言」；「我的言行只對我自己的內心負責。」這也是他的「名言」；他的不合群也是當然的事。他有時候會讓許多人受不了；他太直了。他不管你是天王老子還是同輩還是他的學生晚輩，全都一視同仁，把心中對你的感覺，幾乎是百分之百毫無保留地表現出來，可是卻絕無惡意；他在那些學生晚輩面前還是在那些達官貴人面前，全是那個模樣，喜歡你就是喜歡你，看不起你就是看不起你；他就天真地像在那兒玩家家酒。他只會令人受不了，卻對人完全無害；誰會在乎盧炎這麼一個人看得起還是看不起，如果有人在乎的話，盧炎也就絕不會看不起這個人了。在許多人的眼中，盧炎只是在那兒鬧著玩的；一個人在那兒搞著一些給自己聽著玩的音樂。

252

許多人初看盧炎，覺得他真是一個天真快樂的人，快樂得有點像莫札特的音樂。別人對他的輕視與傷害，好像全不放在心上。社會上對他的待遇，還比不上他才能的百分之一，這是朋友們都覺得的，可是，他的朋友以及他自己都覺得，這樣的情形是必然的結果，因為盧炎就是盧炎，這個社會就是這樣的社會；社會在這方面一直不會有什麼大的改變，盧炎也不會為這樣的社會改變。在這個社會上，「有些人」如若不是我的同胞，至少也是我們的同類，「那些人」嘴裡哼唱些流行歌，「他媽的那馬子……。」盧炎說：他們不會聽也絕不會哼唱我的音樂，無疑是我的幸運，我可以自然地避免了一個悲劇。這是不難想像的；當一個你無法看得起甚而無法看在眼裡的人哼唱著你的音樂，這種感受是何等地荒謬可笑。盧炎走的雖然是一條寂寞的路子，可是在他身上，卻也絕不會發生這種事情。

盧炎也聽通俗音樂，而且常常聽，不過，在品質上，他有一定的水準要求；電視上那些歌，他大半受不了。有一次，他坐在電視機前很專心地聽一位女歌星唱歌，我問他，這首歌滿好的吧？他說：歌不好，唱歌的女孩子好！我又問：歌為什麼不好？他說：「有一個夏天，我來到海邊，遇到一個美麗的女郎。」夏天，海邊，女郎，這樣的歌詞誰受得了！十歲的孩子聽不懂，十一歲的孩子又騙不了！誰寫這樣的東西；唉！我說：我寫的！他說：你要拿去騙誰？我說：騙女孩子啊！他說：簡直荒謬！他是很老實的，極少說假話，不是不說假話。戴洪軒，有時候，你寫的通俗音樂還很有靈性的嘛！馬水龍，你寫的東西可以看得出有「功力」！這是

他很少說得出的假話，所以，我說：他對別人偶爾會說一點點完全是善意而有鼓勵意思的假話，對自己則完全不會；他的作品裡完全是真意，因為，他的作品是寫給自己的。先騙自己再拿去騙別人的那種通俗音樂，他絕對受不了。有一天他說：我也會寫通俗音樂；我會寫像普契尼那樣的歌劇。那是極不可能的，他的音樂永遠通俗不了；我想起他曾經說過：馬勒的音樂就是我的流行歌。我知道那是永說：那是真情。他喜歡披頭四，喜歡狄倫等人的通俗音樂，他

「通俗」起來吧！我希望！

少數人的「流行歌」，這世上有幾個像盧炎這樣的人。盧炎的音樂也許有一天會像「那樣」地

盧炎在美國搞了十幾年的音樂，拿了「藝術家證書」，盧炎除了師大的畢業證書之外，也沒有什麼別的資格、資歷，看來只有當助教了；家證書」，回來教書，這裡卻不懂什麼「藝術

盧炎說：真好玩！於是又回去多年，拿了賓州大學的碩士，回來說，現在可以教了吧？於是心滿意足地開始當講師。很多教授都是他以前的學生，他說：真好玩。於是以一種莫札特的臉孔，在校園裡，在校車上，在西門町以及天母那間空空洞洞得像柔道場的房子裡……讓時間靜

靜地流過。

盧炎上一次回來，我問他寫了些什麼「大作」，他說，寫了一些，大部分都在修改，有一首還可以聽聽的，是以打擊樂器為主的「小樂隊」配伴奏的歌，唱的是李後主的詞《浪淘沙》，也沒什麼，只是在紐約生活的一點感受，你聽聽，批評批評，指教指教。這哪像老師對

學生說的話。「簾外雨潺潺，春意闌珊。」女高音唱著，打擊樂器猛烈地在打擊，弓弦樂器的旋律以「怪異」的音程進行著；我說：這「雨潺潺」簡直就是狂風暴雨，「春意闌珊」簡直就是春日裡的惡夢；這一段簡直就是唐末宋初的李後主客居今天的紐約的生活素描；老師啊！你真瘋狂。他笑笑，不同意也不反對：說，聽聽嘛！樂隊「靜」下來的時候，旋律飄在高音部，遙遠的，有點內在的反省的意味，也有點自嘆：「羅衾不耐五更寒，夢裡不知身是客，一晌貪歡。」我們沉默地聽著。一會兒，我問他：我以為你在紐約的生活是「生龍活虎」的呢，怎麼會是這樣。他笑笑說：我們到底不一樣嘛；你住在紐約可能會一直「生龍活虎」的也說不定。

回來是不是覺得好一點？我問。有不同；有好有壞；有時候覺得，一個人無論到了哪裡面的事情，不會變得太多。這個東西還要修改修改，也不知道好不好！他說。

這次，我認為他在音樂上有很明顯的突破，尤其是他最近寫的四首鋼琴前奏曲，那應該是接近完美的音樂。他最近又寫了第五首，準備放在他的「作品」之中，這是盧炎的作品第一號之一二三四五。他的另一位高足，馬子民聽了這首作品，說，老師的作品「雅」，這是舉手投足的事情。這是非常「中國」的；技巧已經「化之」之後，一句話，一個動作，便是此人之「風」，此人的「層次」以及……馬子民在說著。作品到了某一水準或層次的時候，便變成異常細緻，盧炎，不，盧老師的幾首東西，不，作品，就是這種情事；子民再說。這就是所謂的「現代的古典」！我想。這幾首東西我彈過，非常難以「下指」；盧炎把他的感覺「放」在遠

255

遠的山邊，聲音必須遠遠地「傳」來，我很難那樣地「傳」，並且，曲子中旋律與旋律所產生的和聲，一如在山谷間鳴響的，那種輕靈又飽滿的聲響，而這種聲響又不能「吃掉」旋律「多條的」交錯的言語⋯⋯，這是真難彈的曲子。馬子民說：我們看看譜就好了！

我認為盧炎「唱出」了他幽深的調子；各位親愛的讀者，請你們一起來聽一聽盧炎的音樂，不知可好？

256

許常惠・陳懋良・李泰祥

脫完衣服就是多雨的五月

花們靜默

動物在雨中伸展毛皮

人們開始感到原始的恐怖

——高肖梅〈無弦的二胡〉

台灣這幾十年來，音樂界發生了三次具有革命性的事件，其中，兩次是受了外來的衝擊，一次是發自個人的自覺。

最初是許常惠的回國，帶來了歐美在音樂上新潮的觀念與思想，燃起了火炬；於是，激起了許多年輕作曲者的作品熱，開出一連串作品發表會。這些發表的作品，大半都呈現了與民國以來那一貫風格不同的面貌，雖然都不算完美、成熟，卻也多彩多姿。

其次是，在民國五十五還是五十六年，陳懋良發表了他的為人聲與管弦樂的作品《夜夜》，為這裡的音樂界帶來新的衝擊。這首充滿詩情的作品《夜夜》，顯然從西洋印象樂派的音樂裡超越出來，回到屬於陳懋良自我的、真實的感覺裡。

印象樂派的特色，便是旋律線條的消失，而代之以「音塊」與「音塊」的連接。《夜夜》不但沒有旋律線條，也沒有「音塊」與「音塊」連接的技術出現，而只是一些由弱至強的、固定的長音出現，引至一個錯亂的、夢魘的、眾多人聲的吶喊。

陳懋良在創作《夜夜》的時候，還未出國，當時這裡的作品，幾乎都在一個範圍之內，墨守成規。一類是運用西洋古典、浪漫樂派的技巧作曲，另一類便是在這些技巧之外，加上我們一些民族音樂材料的混合運用。

如果說，一首音樂作品的成功，是因為作者受了他的時代與環境的刺激，而發自深沉的自我感受，以適合而完美的技巧表現出來，那麼，當時的作品就都難以達到這個水準。《夜夜》是唯一的例外；這首東西雖然聽不出與我們這個時代與環境的「血緣」，卻能感到是發自作者深沉的自我。陳懋良是一個非常個人主義的人；他創作的空間，便有了固定的範圍。不過，除了這個缺點之外，《夜夜》已經突破了各方面的限制，而能自由地、隨心所欲地呈現出一個藝術家的自我。他可以說是我們之中，第一個站了起來，並令人覺得他是「活著」的作曲家。

第三次便是李泰祥從美國加州回來，帶回來美國以及西歐的前衛音樂。在他回國的一年多來，除了指揮樂團和講講西方前衛音樂之外，就是發表了一首為打擊樂器與管弦樂的作品《現象》。

談到李泰祥，我總忘不了他是阿美族人。由於這點，我產生了兩種感覺，一是，他有些地方與我格格不入；二是，物以稀為貴，他時常有許多說不出所以然的「奇妙」的行動與想法。

我們這裡的作曲家，有許多人是獨來獨往的，對於這些人，很難說有什麼互相影響。李泰祥在這裡是這樣的典型；在他的音樂裡，除了原住民的民歌之外，幾乎找不出這兒的人、事、物對他的影響。而，到了美國就不同了；他是賓至如歸；他對那兒的前衛音樂不但立刻著迷，而且無條件地、拚命地吸收。

在我們社會上，我們幾位比較傑出的原住民，都令我感覺到一件事，就是他們接受新事物的速度，都快得驚人。李泰祥也是其中的典型；他留美的一年期間，在當地所接受到的，遠比當地的美國人為多。他就像是一個磁場，把什麼東西都吸了來，當作自身的一部分；這件事情非常有趣，這種變化也是非常可驚的。他的《現象》與他出國前所寫的《運行》，聽起來完全是兩回事；從他的《年舞》到《運行》到今天的《現象》，這種演變根本沒有線路可尋；那不是級進也不是跳進，那都是平地一聲雷地出現。所以，要研究他《現象》的來龍去脈，是不可能的事。

李泰祥的這種情形，並不是不可思議的；只因為在他的情思上，沒有一個至死不變的核心，或是一個至死不變的堅持；他不但沒有家，他還是一個不帶包袱而去流浪的人。在藝術的天地裡，這種人確實不多；連日本的作曲家也做不到如此灑脫。

看看以往的作曲家，如若不是在自我的天地裡表露自己，便是按著自己的路線與方向努力，而趨於完美。前者如蕭邦、莫索爾斯基，後者如貝多芬、布拉姆斯；大家都是如此。而李泰祥呢？直到今天，他的作品還是各自彼此無關的、嶄新的經驗的紀錄。可能他在《現象》之後會改變，不但追求經驗的「新奇」，而還會追求經驗的結合──那些廣度與深度。他也可能永遠不變，像一隻火鳥，在火中死亡又在火中重生，如此不斷輪迴。

對目前世界前衛音樂潮流陌生的人，《現象》可能是一種「胡鬧」。就算是受過前衛音樂洗禮的，也有人聽得茫茫不知其所以然。這類反應，不能成為對《現象》的傷害；雖然《現象》不一定能流傳下去，成為不朽，然而，她的「實驗價值」以及其「啟發作用」是不容忽視的。

李泰祥在他的《現象》裡，極力追求不凡，追求與以往西洋音樂不同的面貌。他追求新的「音」，所以在音的性質、音的強弱、音的結合上，全都力求突破。他追求新的形式，所以在記譜的方法、樂曲的結構、意象的安排上，全都力求自由自然。於是，五線譜變成了圖畫（他說是水墨畫），以往在曲式上的安排絕了跡，樂器從頭到尾就沒有「好好」吹奏過；管樂不時

拔下一節來吹，弦樂不是拉「橋」之後，就是擦拉琴背，不然就是緊壓琴弦發出「怪聲」。總之，亂七八糟地過癮。至於打擊樂，舞台上看到什麼都拿來打了，還拿了石頭上來互擊；令人覺得，他想到什麼花樣都搬了出來──這就是《現象》。

單方面地，《現象》對於這裡的作曲界，無疑是最新的作品，並因而具有特殊的意義。在另一個較大的層次，面對整個世界的現代音樂，《現象》能夠說是「新」的地方並不多。（我認為其中木魚打擊群的出現，是可圈可點之處。）不可否認，對於世界音樂的新潮，我們有著一段距離；我們在新作上的新、奇、怪、異，通常是別人在這以前早已經有了的，並且有些已經習以為常。一般人對「新」的觀念是，只要以前有了的，現在便不是新的；不管你用的是十八、十九世紀的音樂語言，還是八、九世紀的音樂語言，還是二十世紀七十年代的音樂語言，只要已經有了，便是不新。那麼，《現象》也只能在此地言新了；除開所謂「東方的」特性，《現象》的意義，充其量也只不過是通往世界音樂新潮的橋樑而已了。用這樣的理由來批評《現象》，是略微不公的，因為，如果把我們這裡的現代音樂作品，放在世界性的天秤上，《現象》便有了絕大多數作品所沒有的優點，那不是新不新的問題，而是，它用了屬於我們這個時代的、世界性的人物；他的音樂語言在說話，因而，不管作品的好壞，李泰祥是屬於這個時代的、世界性的人物；他的作品就算不新，不能成為世界性的前衛音樂，而至少也是屬於現代的現代音樂。

李泰祥是個患有「前衛病」的人，每天都想搞些與眾不同的事，可是，面對這麼多世界

上的新音樂，別人的那些音樂工具、工作的場所，再看看自己的環境、條件，便不得不說：

「要新，實在好難呀！」

在《現象》裡，他說這段緊壓琴弦、由低往高的音響是中國書法中揮毫的氣勢，一段滑音又是什麼戲曲中的唱腔的變化，然後這是潑墨那是山水的吵個沒完；雖然經過他的說明，其實，這些音響你要聽成什麼都可能。

我認為，李泰祥的本性是一股原始的火焰，一股無法壓制的力量。因為，它愈受壓制，燃燒的慾望就愈強烈；壓制只能成為它的燃料。《現象》最大的缺點，是穿了過多的衣服，而令人不能完全看見這隻最可愛又最可恨的猴子。要令他的音樂自然，我們要去掉那些猴子的外衣。

脫完衣服就是多雨的五月……；我認為，李泰祥的音樂要如此流露出他的本性，才是上策。

262

無聲音樂

美國現代前衛作曲家凱吉（John Cage）開創了「無聲音樂」。據留美作曲家周文中的報導，凱吉許多音樂上「古怪」的觀念，是從周易和老莊的思想中得到靈感的。老子《道德經》裡的「至聲無樂」，似乎也是在為凱吉「無聲音樂」的藝術價值作證。

一個穿燕尾服的「鋼琴演奏者」，走到鋼琴前面坐下，拿出碼錶一按，把它放在鋼琴上，等碼錶走完指定的時間，便收起碼錶，回到後台去；那架大鋼琴他是連動也沒動。──這就是凱吉的「無聲音樂」。當時的美國聽眾，百分之九十罵他騙子，百分之九保持沉默，百分之一讚美他是天才。今天的評價當然已經完全相反；現在是所謂「現代與前衛」吃香的時候。

音樂會後，凱吉表示：「既然樂音能夠作為音樂的材料，為什麼無聲就不能。」誠然，許多人不用言語也能「交談」；靜默、默許就是例子。而許多「偉大的畫」也不需要人去畫；天上變幻著的雲、那些高山大海就是例子──凱吉便也似乎言之成理了。

一切的聲音都能夠作為音樂的材料，為什麼別的聲音就不能；既然

這件事令我困惑；令我進入沉思。

在音樂天地裡，「無聲」能夠獨立，能夠完全脫離與「有聲」的對比（相對）意義，而成為一首樂曲唯一的材料嗎？我們以往的觀念是，「無聲」的意義必須在「有聲」中才能顯現出來；只有「無聲」便不能算是一件音樂藝術的創作，因為，不創作便完全「無聲」。說得幼稚一點：如果完全「無聲」也能有意義，也能是一件音樂作品，那麼，全世界的人都可以去當音樂家了；甚至可以說，全世界的人都是音樂家了。

「無聲」真的不能有意義嗎？凱吉覺得，「無聲」的時候，除了聲音之外，其他所有的事物還是在「動」，只不過不是被聲音所引起的罷了。凱吉對於被聲音所引起的「動」，不管是形動還是心動，已經非常厭倦。他說：貝多芬的交響曲聽起來，還比不上靜靜地看一顆白菜那麼有趣。大家只承認貝多芬的交響曲是音樂，那麼，看一顆白菜的心境呢，那不是是很好的音樂嗎？大家都說不是的，因為那並沒有聲音；就因為沒有聲音，所以，大家便不知道作者在表現些什麼。藝術的表現，必須要有媒介；大家都這樣想。「沉默便是我的媒介。」凱吉叫了起來：「當我的鋼琴家在鋼琴前面默坐著的時候，每個人必然都有所感受，這就是我所要表現的。」這句話一點也不誠懇；這是「音樂騙子」的話──大家都這麼說。只是，現在已經很少有人這麼說了；大家似乎能感覺到，凱吉至少有些部分是誠懇的。

我想，嚴格地說，凱吉的「無聲音樂」不能算是「音樂」；說是一幕突發性或實驗性的

264

「戲劇」，也許比較來得恰當。音樂給我們的感受和領悟，必須是被聲音以及其空間（無聲）所引起的；若被別的事物所引起，便成為別的藝術。所以，「無聲音樂」應該是一種反音樂的運動。

誠然，「至聲無樂」；言語最高的境界是無言，形體最高的境界是無形，動作最高的境界是無動，音樂最高的境界自然是「無聲」。這雖然「玄」了一點，卻不是不能接受的想法。其實，我們的《道德經》裡的思想，與凱吉的「無聲音樂」根本上是兩回事。我們把「無聲」作為音樂最高的境界，是一個絕對的位置，是一個「完美」的完成，所以「無聲」之後，便不可能再有聲音，因為一個絕對的「完美」完成之後，其他的便都是多餘的。而凱吉卻把「無聲」作為表現一首樂曲的唯一材料，是一個矛盾的存在，是對於「完美」的一個追求的過程，所以他在他的「無聲音樂」發表之後，還是繼續創作他的「有聲音樂」。只是，把「無聲」作為音樂至高無上的境界，是對音樂的一種超越；而把「無聲」作為一首樂曲的唯一材料，並且作為表現音樂的手段，是對音樂的一種反叛；前者被大家默認，後者卻是一個永久的困惑。

「佛說不可說」。「佛」是至高無上的，是完美的；凱吉絕不是「佛」，他本是不能說「不可說」的，可是他卻說了「凱吉說完全無聲也是音樂」，我感到他說這句話的時候是矛盾的、無可奈何的，並且是無依而又痛苦的。

西方的社會是資本主義的社會；自然是非常現實的。說得好聽一點，那是一個非常有組織

265

和規律的社會；整個看來就像是一部性能良好的大機器。而，每一個在其中生存著的人，就像是構成這部機器的零件；每一個人都有自己固定的位置、用途、路線，跟著這部「大機器」的運動而運動，不能超出一步。這豈不是巴哈的賦格曲，還是貝多芬的交響曲的形態嗎？這樣的組織，這樣的規律，這樣的結構；嚴密得似乎把呼吸都封住了。

物極必反是自然的道理。不能忍受這樣的生活，他們便「嬉皮」；不能忍受這樣的音樂，他們便「凱吉」。每天都在「貝多芬」，就像總經理每天都在「會議」；現在凱吉要離開「會場」，對那些從帕勒斯替納到荀伯格的有系統、有結構、有組織、有邏輯的喧鬧，作一個「算了吧！」的手勢，自己一個人躲到園子裡抽一支香煙——此時「無聲勝有聲」。

「無聲音樂」是不是音樂，只有驢子才會想這些問題，也只有婚姻介紹所的職員，才會替它給我們的老莊拉關係。因為，在生活上，這是一個活生生的反應；一個在痛苦與矛盾中毅然、決然的行動，在藝術的天地裡，這股力量永遠超過一切法則。

東方的文化救不了凱吉，也很難給他多少東西；凱吉只能自己救自己。他音樂的高下不論，他確實是條漢子。

266

披頭四與貝爾格

有一次，我在聽披頭四的唱片，有一位朋友來看我，唱機上正響著〈快樂姑娘〉這首歌。

他對我說：「你怎麼聽起這種輕浮的東西？你是學正統音樂的；怎麼這樣自甘墮落？」我說：「你是學正統聲樂的，你唱的莫札特能比披頭四的歌更動人嗎？你樣子看起來很嚴肅，而歌聽起來卻像練習曲；我還是聽披頭四好一點！」他生氣了，說：「你這叛逆，真無藥可醫。」這樣便走了。後來寄來封絕交信，說：「你看不起我沒關係；看不起莫札特實在罪大惡極。」

我想到我的童年，每次從外面遊玩回來，多多少少總是闖了些禍，不是弄折別人園裡的花木，便是打破別人的窗戶。那段日子真是輕鬆，真是快樂，雖然闖的禍事告到家裡來，少不了一頓責打，一番義正詞嚴的訓誡，可還是再接再厲地幹下去。回想起來，當時責打訓誡我的親人長輩，他們的臉上似乎都少了一種歡樂的光輝，一種就像披頭四那首〈快樂姑娘〉那樣的光輝。

另一次，我在聽德國十二音大師貝爾格的大作小提琴協奏曲，一面翻著羅丹的雕塑專業，

漸漸地進入忘我的境界。另一位朋友來看我。管弦樂正以完全五度音程上下昇降著，小提琴孤零零地飄在上空，羅丹的雕塑也停在那篇「沉思」上。朋友對我說：「你幹嘛自找苦吃；生活還不夠苦啊？還聽這些令人不能呼吸的音樂，看這些令人吃不下飯的雕塑；真是何苦來哉，何苦來哉！」我說：「你怎麼膚淺到這種田地，隨時隨地只管自己舒服；屈原就是因為你這種人才去跳河的。真是胡搞！」他一副輕蔑的表情，說：「算了，算了，少來這一套！」然後把我的雕塑專集拿開，從他的紙袋裡拿出兩本《花花公子》雜誌，一人分配一本；「小提琴協奏曲」也換上了「拉丁舞曲」。最後問我：「你的酒都放在哪裡？」

我想起韓非子寫的「和氏之璧」。楚國那位姓和的先生，在山中得到塊璞玉，他獻給屬王，屬王的玉工說那是石頭，屬王便砍了他的左足；後又獻給屬王的兒子武王，同樣的命運，被砍了右足。這位先生抱著他的玉，在山下哭了三天三夜；他悲傷的不是雙足被砍，而是世人把玉當作石頭，把有真知遠見的人當作騙子。有一位朋友叫門叫不開，把另一位朋友的門打破了，被打破門的朋友大怒地跑出來，他卻說：「你的門破了，我的心也碎了；到底是你的門重要，還是我的心重要？」我想，表現人心的藝術，豈不比那塊和氏璧更珍貴嗎？──這次是否該我寫絕交信了呢？

最後想起來，這兩件事真是矛盾；第一次我堅持輕鬆而否定嚴肅，第二次又堅持嚴肅而否定輕鬆；真是亂來。我們朋友之間，也彼此彼此，互不用心；胡亂地絕交，隨時隨地言歸於

好。其實，我們全都渴求著生活的滋養，輕鬆也好，嚴肅也好，只要趨向於生命的，我們便熱愛，而不管輕鬆還是嚴肅，一旦表現不出生命，甚至於反生命，便必然如同廢物樣地被我們拋棄。

陽春白雪與下里巴人

古人說得很清楚：像《陽春白雪》這種曲子是「曲高和寡」的，像《下里巴人》這等曲子是「曲低和眾」的。高者和寡而低者和眾，在藝術上似乎是個真理，一種普遍的現象。如果我們知道，高級的曲子有好有壞，低級的曲子也有好有壞，這並沒有什麼問題，只是我時常看到有人把這兩個不同的東西拿來評斷，不是說高的比低的好，就是說低的比高的好；我想真是何必！

大多數人在聽唱的音樂，就是通俗音樂。在那裡大多數人在聽在唱的音樂，就是那裡的通俗音樂。低者和眾，通俗音樂自然屬於「下里巴人」範圍裡的東西。許多人以為走卒販夫喜歡的音樂就代表大多數人喜歡的，尤其代表「低」，代表「俗」。這可不一定；走卒販夫也不見得佔了此地「音樂人口」的大多數，也不見得「低」「俗」。什麼音樂是我們最通俗的音樂，我們得去統計統計，觀察觀察，之後，再下定論也不遲。我不但聽過女工哼保羅・賽門的歌，也聽過司機哼莫札特；這真是從何說起！老實說，容易上口的，人聽多了，印象深了。就會不

270

知不覺地喜歡哼。如果在電影裡，秦漢在吻林青霞的時候，幕後唱的是黃自的〈西風的話〉，管它是斯義桂唱的也好，是鳳飛飛唱的也好，當電影在各院線上映期間，你知道我們聽一些女工們哼的又是什麼？這類事沒有必然的道理；許多我們以為「很了不起的音樂」，以某種方式流到社會上，也幾乎是任何人都可以接受的，除非是有什麼拒抗音樂的情意結，這點我絕對相信。

其實在以往，所謂的《下里巴人》就是民間音樂，民間音樂就是通俗音樂。今天不比以往，以往的民間音樂就是幾個人在一齊叫唱唱地搞出來的。今天可不同，今天這些叫唱的傢伙大部分都跟唱片公司訂有合同，這些人都是專業的，要賺錢的，要注意票房紀錄的。所以，腦子裡盡為什麼打知名度啦！打歌啦！拉關係上電視綜藝節目啦！……等等。我們要搞清楚一件事情，就是今天的通俗音樂，大半是一些人控制的傳播媒體所打到我們腦裡的，就這樣「通」了過來，多少有點交替反應作用；我們也多少有點像巴夫洛夫實驗室裡面的狗。這又有什麼東西可以選擇嘛！今天這個世界，想得好一點是什麼別人都為你準備好了，自己不用動手就可以「吃」；想得不好就是，你只能「吃」他們所準備好的。這件事情可以從我兩個女兒身上得到證明，反正，這裡的通俗音樂她們至少也會唱上一大半，絕對沒有誰教過她們。

這種形態，好壞得看人怎麼去做，通俗音樂之能「通」進「俗」裡，它的特性不外是結構簡單明瞭，聽第一遍便覺有趣，容易記憶……之類，雖然，通俗音樂幾乎都有這些特性，可

是，其中的高下就各有不同，我們可以用這種方法作出格調高下不同的通俗音樂來；高者如電影《畢業生》的主題曲〈寂靜之聲〉，如羅大佑的很多歌，如⋯⋯大家心裡明白，不說也罷，如果一定要說那麼就像我戴洪軒寫的交通安全歌：「喂！朋友：慢慢走。」反正這些方法，是高是下，運用之妙，存乎一心。這意思就是說，好的壞的通俗音樂都有「通」的功能，剩下來就看控制傳播媒體的人「通」出來的是什麼東西了。

我們的通俗音樂一直長不大，一直在逃避長大；我們得知大陸那邊在猛聽猛唱我們的通俗音樂，我們便更能肯定我們長大成熟了，為什麼我們不想想，大陸對於通俗音樂那只是個才落地的嬰兒啊！如果政治歌曲是水，今天他們在我們的通俗音樂裡喝到了牛奶，他們哪會想像到這世界上還會有酒呢！我們可不同，除了我們心中的音樂，這世界各地的通俗音樂還有多少是我們沒聽到的；我們不能再這樣小兒科下去了。《陽春白雪》與《下里巴人》是兩個不同的世界，難分高下，因為各有特色，而在《下里巴人》的世界裡，同樣的東西，絕對可以看出高下，我們的通俗音樂多半比不上西方的，我們應該心裡明白。

就拿「性」來說吧！我們在西方的通俗音樂裡聽到赤裸裸的「性」，成熟的「性」，充滿真情實感的「性」；我們的歌星如果不是些金童玉女，就是從日本的歌舞團逃過來的，要不就是些金黃頭髮的洋娃娃，只是很好玩，哪談得上成熟，我們只能讓通俗音樂以此種形態出現。

於是，我們坐在電視機前面，坐在歌廳裡，坐在電影裡，當音樂響了歌唱起來了，我們難道不

會覺得自己是一群被人逗弄的小孩。只是，這樣的「家家酒」在我們的通俗音樂世界裡，似乎還得一直玩下去。在我們這個時代裡，通俗音樂是不容忽視的事。不管說是東方音樂也好，西方音樂也好，古代音樂也好，現代音樂也好，音樂給人難易的感覺，只有兩種，也就是和雅和寡的《陽春白雪》與和俗和眾的《下里巴人》，這是兩種特性對立的音樂。而今天所謂的「陽春白雪」，不是「單調」得令人無從聽起（像那些無聲音樂），就是「複雜」得令人像聽一場深奧的物理學演講，真是「陽春白雪」與「下里巴人」之間的界線越來越明顯，越來越遠了；這些「高」的、「雅」的、「深」的……等等的「陽春白雪」，就像一隻白色的風箏，一直往上飛，飛離了人間世。因此，在我們生活的周圍就幾乎只有這些「下里巴人」，就幾乎全是一些通俗音樂了。

　　在今天比較「進步」的地方，莫札特與舒伯特是理所當然的通俗音樂家，巴哈與貝多芬有些音樂也是。而在我們這裡幾乎都不是；我們連陳達都通俗不起來，崔萍的歌也快要變成「古典藝術歌曲」了；我想，大家別老停在這裡了。

寂寞的滋味

小時候住在澳門，屋外有廣大的曠野，有一群頑童，有一個火樣的夢。我們捉蜻蜓，放風箏，打架，賽跑……，我們永不停頓。我們不能像那些女孩樣地，靜下來採野花；寂寞在雲端俯視，等著落入我們心中。

以後的日子是掙扎與成長，熱烘烘地。一群人，一堆蟲，各自為自身的情欲無窮地動著；我們用恨打了許多結，又用愛去化解；我們永遠要讓自己非常忙碌，因為寂寞永遠在等著；在春天的綠浪裡，在秋季的風中，在冬日的火爐旁，在夏日的河邊，它隨時等著吞噬我們。

我們相擁、相吻、相撕、相殺，我們想把寂寞除掉，而在肉體與肉體之間，思想與思想之間，靈魂與靈魂之間，寂寞如山如海；寂寞永存。在密合著的身體的縫裡，在名著與另一些名著的距離中，在一些令你流血流淚的事件與另一些血淚事件的對比上，寂寞如鬼如神；無所不在。

古龍寫了很多武俠小說，開頭時候寫得很無聊，自從寫了《浣花洗劍錄》之後，才好了起

來。《浣花洗劍錄》裡面的白衣劍客，很像日本作家中里介山《大菩薩嶺》裡面的孤獨斜劍客龍之助；兩個人是一樣的劍法高絕，孤獨寂寞。他們的精神與肉體，智慧與情感，時間與空間，完全用之於劍；不分正邪，不辨善惡；以劍會「友」，以生命會「友」；而在每次的勝利中，便產生了無窮的寂寞。誰能瞭解我的劍法；誰能瞭解我；誰能賜我一敗；誰能賜我一死。當刀光劍影從寂寞的密網外一閃而入，身心便交付給一個更高更大的生命；誰能賜給我這個極樂。

劍士是寂寞的。文人也很寂寞；李白說：「古來聖賢皆寂寞，惟有飲者留其名。」酒仙酒鬼也很寂寞；「以酒消愁愁更愁。」大人物寂寞；岳飛說：「欲將心事付瑤琴，知音少，絃斷有誰聽！」小人物也寂寞；在莫泊桑的短篇小說裡，兩個小人物在拿破崙的銅像下，其中一人對另一人說：「奇怪，我們跟他同樣是地球上的居民；人與人之間比星與星之間的距離還大。」

我每日與人接觸，在路上、車上、屋裡、屋外，我看到只要有空氣的地方，寂寞就存在；寂寞就像空氣，大家吸進去又吐出來。我很難得發現，有不怕寂寞的人；有一篇討論「死」的文章上面，寫著這樣的話：「死並不可怕，只是太寂寞了。」不怕死的人還有，不怕寂寞的人就難找了。「你知道我那小兒子有多可愛嗎？」「你知道我太太對我有多好嗎？」「你知道我對石油能源的見解嗎？」「你知道我是一個天才嗎？」——「我們十年多的朋友了；想不到你對

275

我還這麼誤解。」

在這些寂寞的狂濤裡，絕沒有岸；只有永不停地掙扎，盡量讓自己疲倦。「帶著吉他快快樂樂去流浪，高高興興地把歌唱。」然後累倒在河邊，像行將就木的人。再也沒有問題與答案。你閉上眼睛，不是月色便是白花花的陽光。沒有思想，沒有情感，沒有言語，沒有寂寞；只有一股生命的熱力，等著站起來去活；等著明天再去流浪。

單純

以前有位長輩，對於別人的種種，很喜歡用「子曰」去插上一腳，每天看著別人生活，覺得沒有一件事情是對的；別人的夫妻不對，別人的父子不對，別人的成功不對，別人的失敗也不對。於是，他便對他們說，你應該如何如何，說得不停；於是，大家遇見他就躲。他卻說：「吾道之為德，其至矣！民鮮久矣！」我想他老人家真是「人之患，在好為人師。」他有時候把這種「壓力」加在我身上，我也只好對他說：這個身體是我的，我自己要用，不能借你拿去用。

我有時候看到一些傳道者實在很氣，原因是他們竟然令我討厭上帝，就像那位長輩，令我討厭孔子一樣。有一次我到鄉下去，參加一個佈道會。十幾個黑得發亮又結結實實的農夫坐在那兒，像一排排羅丹的雕塑，反看那位傳道者呢，瘦小、蒼白、臉上掛著金邊眼鏡，一付陰森森的模樣，完全是個電視影片《午夜驚魂》裡面的人物。我們看看這個鬼魂要向太陽傳些什麼道：我們大家都有罪，這個罪是我們最老最老的祖先留下來的；我們死了以後都要到地獄去，

在那裡，火不停地燒我們，毒蛇不停地咬我們……。我真恨不得上去給他兩巴掌，可是我想，

要把這樣的毒素注入農夫這麼強壯的靈魂裡，無異於以雞蛋去碰石頭，所以他那兩個耳光也就

免了。我想，上帝是站在農夫一邊的，祂怎麼會跟這個鬼魂同行呢！願上帝原諒他，阿門！

我們生活裡許多幸福與歡樂，這個源頭是同一個所在的，這個所在就是「單純」。在戰場

上，一個傷痕累累的勇士，從屍堆中站起，仰首向天，這種「歡樂」是不得已而為之的；因為

人產生了愚昧，才不得不做這樣的事情來挽救，而，人不斷地產生愚昧，才只好不斷地做下

去；這些事都不是正常的。托爾斯泰在他的小說《安娜‧卡列妮娜》中開頭就寫著：「幸福的

家庭都是一樣的，不幸的家庭各自有其不幸的原因。」這句話可以延伸成這樣：幸福的個人、

家庭、社會、國家、世界，都是一樣的，而不幸的便各自有其不幸的原因。幸福的都一樣地

「單純」，而不幸的便各自有其「複雜」的原因，多多的，長長的，就像《安娜‧卡列妮娜》

這本厚厚的小說。——一本想找回「單純」的書。

這世界上，神很會說話，鬼也很會說話。鬼把「單純」的世界變得非常「複雜」，神叫我

們勇敢地流血奮鬥，找回「單純」。所以我們在聽別人說話的時候，便不得不小心，看看到底

是神話是鬼話，絕不能「姑妄言之姑妄聽之」。納粹黨聽了希特勒的鬼話，我們流了多少血才

換回來原有的和平。前頭提到的那位長輩和傳道者，他們的妄言，也是破壞著我們大家心智的

「單純」，必須加以拒絕。翻翻我們人類以往這些巨作傑作，神話鬼話各占半數，所以看書的

時候也得小心小心。當然，好人不是沒有，那麼多音樂家，畫家，詩人，他們為想找回這個世界的「單純」而奮鬥，讓我們的身心如鳥兒般翱翔於蒼天之上；上帝祝福他們，阿門！

平淡無奇

鄭燮有一首小詩〈宗子相墓〉，平淡無奇，詩云：「寥落百花洲，老屋破還在，遠水如帶環，東風吹野菜。」此詩若與王勃〈滕王閣序〉中兩句：「落霞與孤鶩齊飛，秋水共長天一色。」相比，無異小巫見大巫。同是寫景之作，王作光輝燦爛，鄭作卻黯淡無光。若以衣裳比喻，〈滕王閣序〉乃達官貴人的絲袍，富麗堂皇，〈宗子相墓〉則只是老農破衣而已。

王勃年少得志，才氣橫溢，如旭日東昇。只是他恃才傲物，因而在生活上事事不得意；氣憤之餘，變本加厲，於是，二十六歲便夭折了。他在詩文中所表現的，是一躍起便不能下落的姿勢，一發光便非把生命耗盡才肯罷休；此乃短命天才的特徵。鄭燮卻相反，正如詩中所言：「老屋破還在。」這類人在生活上，有著受苦與忍辱的能力。他們並非無飛揚的願望；鄭燮在歌頌項羽的〈鉅鹿之戰〉中，充分表現了他對飛揚者的嚮往：「項王何必為天子，只此快戰千古無。千秋萬點藏兒戾，曹操朱溫盡稱帝。何似英雄駿馬與美人，烏江過者皆流涕。」此詩寫出飛揚者對壯烈之美的殉道精神，寫出現實的醜惡，寫出作者對飛揚者的同情與崇敬。然而，

280

他並不是只有這麼一面；崇敬歸崇敬，遇到逆境，他們這類人，都能以各自的方法，度過難關。而王勃這一類人，卻如秋天的楓葉，美麗地飄落了。有人說，項羽如不在烏江自刎，以後江山屬誰可不一定。——此言可能不無道理。

一受到挫折便氣憤而死的人不是沒有，三國時代的周瑜就是，但，那是奇人奇事；一般人絕不會如此。那些人生下來便在雲端，目之所視是奇峰大山，胸之所感是長江大海。而我們呢？完全按照物理定律，在要跳躍之前便非得蹲下不可，「十年寒窗無人知，一舉成名天下聞。」如若不能一舉成名，也就只有「寒窗」下去了。這些人就這麼活著，走路低著頭，見了上司就折腰，拚命爭取加班，吃嗟來食，其實，他們活下去的本領也就是受苦、忍辱、掙扎、努力，不用完最後一絲力氣便絕不肯躺下。

然而，對於人世，人是有感應的。當你永不得出頭，當你「飛揚」，當你「下落」，總是那麼一回事。當你跳躍而起，大地等著你；你生，死等著你。於是，你發光的時候，黑暗等著你；你笑的時候，靜默等著你；你相擁的時候，分離等著你；你醉的時候，醒等著你。人活久了，事情也就看得淡了。

人活久了，許多一時令人驚奇的事物，都會覺得有點小兒科。倒是許多幾乎伴你一生一世的小事小物，令你覺得興味無窮，像家居街口的一個垃圾箱，小徑轉角處的一支夾竹桃。當然，人有許多種姿態在活著：有些人是飛著活的，像蘇軾的「我欲乘風歸去，唯恐瓊樓玉宇，

281

高處不勝寒。」有些人是站著活的，像甚麼頂天立地之類。而，有些人是躺著活的：「寥落百花洲，老屋破還在，遠水如帶環，東風吹野菜。」

小女兒的笑

日前，家裡的牆、門窗重新粉刷了一次，呆在裡面，大家都覺得清爽多了。家裡除我之外，共有四人，兩個大人是母親和太太，兩個小人是五歲半和二歲半的女兒。粉刷完工之時，我們已對那兩個小人警告，說別弄髒新粉刷的地方。隔日起床，就看到她們用鉛筆在牆上塗著，一時氣憤，衝了過去：「你們在幹什麼？」大女兒看我兇巴巴的樣子，有點害怕，二女兒卻說：「我、我、我們在畫小鳥。」兩個人都笑了，甜甜的，像花的綻開；我舉起來的手是怎麼也打不下去了。

威可克斯（Ella W. Wilcox）有句詩：「你笑，世界就跟著你笑；你哭，就髒你自己去哭。」這是一句涵義深遠的話；它可以被「想」成很多意思：像，錦上添花的人多，雪中送炭的人少；像，虛偽的朋友，他們都在你最不需要他們的時候隨伴著你；等等。而我是因為看到我女兒的笑，才想起這句詩的前半句：「你笑，世界就跟著你笑。」

如果這個世界上的事情都是這樣該有多好？做錯了事，笑一笑也就算了。記得我小時候

283

經常聽到這樣的斥責：「笑，你還好意思笑！」「你笑！我馬上讓你哭！」經常在打破一只杯子，在考倒數第一名的時候，就會聽到這樣的話。然後，沉重的手掌就會到了臉上。回想起來，當時大人們對我的這種「訓練」，確是沒有錯，甚而可以說是極為正確的；這是一種應世之道的訓練，因為這世界本來就是如此，而對錯誤的「報應」，比那些幼年時的責罰，要嚴厲萬倍。所以，便不得不訓練著隨時小心提防。所以大家都說，寵了孩子可別害了孩子。人世之路，險惡難行；溫室裡的花是必被摧殘的。

要寵孩子也可以，除非你立志把這個世界變成一個「笑的世界」。第二次世界大戰，在一個戰場的士兵屍體上，發現了這麼一封信，是父親寫給自己未出生的孩子的：我不知道你是男孩或女孩，也難想像你的樣子，在你來到這個世界之前，我們本想把世界搞好，讓它平和而美，現在卻越弄越糟。原諒你的父親，把你請到這個世界上來；而你，只有自己去努力了。

——這位父親還是沒有「辦法」去「寵」他的孩子；他的孩子還是得走我們這條險惡的路。

日本文豪武者小路實篤有獨幕劇《一休僧的一日》，寫一個野武士，看不慣一休僧的異人奇行，又被尊為活佛，想在質問之後，把他宰掉！「野：你有什麼理由去寫那些春宮詩？一……小和尚為自己的情欲所苦，又懼怕地獄之刑，你可知道。我可是過來了。我同情他們。寫些春宮詩，讓他們知道像活佛我也會為情欲所苦。他們也就可安心吧！人世不該互相責備的；不互相幫忙也得互相原諒吧。可能你是一個完美的人，……」這是最後的反質問，問

284

完那位野武士也就逃了。天爭、獸爭的時代早已過去，現在的問題都是人與人的問題。武者小

路實篤想把這世界變成「笑的世界」，便也就從此處下手。不過，他也失敗了。晚年他說：人

間的天堂，是屬於少部分的﹔他買了一個小島，選擇朋友住進去。可是，最後他還是跳海自殺

了。海潮把他的屍體沖到他小島的沙灘上，手裡還握著一本波斯詩人奧馬開儼的詩集。

我的女兒們笑，我就跟著她們笑﹔她們笑得實在太美太好了﹔我沒有辦法去「訓練」她

們。只是以後，人生的這麼一段路，她們要怎麼樣去走呢？

285

兩幅畫

「存在主義」的熱潮，在此地似乎已經沒有前一陣子那樣「熱」了，還是小伙子的時候，跟一群畫家、小說家、詩人、音樂家，一夥人泡在光線陰暗的咖啡廳大談存在主義，一面聽著老巴哈的音樂，飄飄然大家都自以為高人一等。雖然大家口袋裡都沒錢，然而打著文化人士的旗號，到處騙吃騙喝，大家好像很樂得過這種日子。以前，只要開口沙特，閉口卡繆；鼻子裡哼著巴哈，手擊打著貝多芬《命運》交響曲的節拍，就算騙不到女孩子，吃喝倒是隨時有的。

那段日子是過去了；現在潮流變了；那些東西已經不管用了；大伙兒也幾乎都「換季」了。現在大伙兒都換上了一套新設計的衣服，做著同樣的事。所不同的只是，現在不但能騙到女孩子，而是能騙到很漂亮的女孩子；不但能騙到吃喝，而是能騙到山珍海味；這真是形式不同而內容相同的兩幅妙畫。

我現在有兩幅畫，要送給兩個人。不是「我有一顆心，送給一個人。」

所謂存在主義的大師尚・保羅・沙特是很絕的人物；他拒領諾貝爾文學大獎（難道他還想

286

領和平大獎？），是眾所周知的絕事；他跟女作家西蒙‧迪‧波娃的關係，也是很絕的；既不結婚，也不同居，可是兩個人卻好得要命，在文壇上打起筆戰來，完全是一付最親密的戰友模樣。

沙特的許多戲劇與小說，無疑是很精彩的。戲劇像《無路可通》、《戰犯之罰》……，小說像《牆》、《嘔吐》……等等，確是現代西方人的心聲。而他的哲學著作，像《存在與虛無》之類，我個人覺得是漆黑一團。沒有邏輯體系與過分主觀不是主要原因，主要是自己脫離了一般生活，而又去討論一般生活的種種。因為沙特所提倡的存在主義，已明言不是或至少不只是理論，而必須成為一般人生活上的種種行動。

法國有位寫文壇野史的人，給沙特跟波娃寫上這麼一筆。在記者招待會上，有人問波娃說，妳跟沙特先生之間完全是精神之交，敢問妳倆可曾做過愛？波娃先說是沒有，後又說，對，有那麼一次，為了一個很可笑的理由。

波娃是《第二性》這本書的作者，我想，她在書中的奇言怪論，以及老喜歡寫文章讚美性感女星碧姬芭杜的心理，是其來有自的了。她跟沙特在哲學上的見解，我總覺得腦袋是上了天，其他部分卻還留在下面沒動。思想上去了，而身心卻沒有上去，這種高度，我總覺得是很不實在的。這種「架空」的思想所產生的理論，實行起來是非常可怕的。那麼，我的這幅畫便可以送給他——

有一個赤裸的身體，左邊有六隻手，右邊有七隻手，分別拿著代表七情六慾的東西，而，脖子一直往上伸，伸到了雲層之上，那兒有一張像風箏樣的三角臉，雙眼冷冷地往下看。

從生活言行看，他比誰都更不會像藝術家；可是，在西洋音樂的世界裡，誰也沒他那麼平凡而又偉大。這種信也只有他才能寫得出來。「⋯⋯希能得閣下的大力，使僕能獲得此一職位，以養活僕卑賤可憐的家人，則盡此生以感恩於閣下。您最忠實的僕人約翰・賽巴斯丁・巴哈敬上。」當然，像那些清唱劇、管風琴音樂、大鍵琴音樂、管弦協奏音樂⋯⋯等等，那些被人譽之為「何等貧乏又何等充實；何等單調又何等多彩；何等喜悅又何等悲哀」的東西，這些東西也只有他才能寫得出來。

巴哈的第三號管弦組曲中的慢板樂章，是有名而又通俗的《G弦之歌》，相信很多人都聽過的。在許多通俗音樂中，這是百聽不厭的一首；裡面如長江大河般流出內心對這人世的愛，存在主義之祖齊克果，他有句話說得好：「藝術家被這世界之下令鞭打囚禁，然後把這些苦難與悲憤，化為悅耳的歌聲，送到世界之主的耳邊。」巴哈的《G弦之歌》真是何等喜悅又何等悲哀呢！那麼，這幅畫便定名為《G弦之歌》送給他吧！——

這幅畫跟上一幅同樣長、高⋯⋯最高處是巴哈戴著假髮的頭像，下來是胸口，裂開而滴血，而相殘，而受苦受難的世界；從其中流出一條清河，流下到這個因為充滿情欲無知而瘋狂，而，這清河的溫慰與愛，卻永遠滋潤著你。

以上寫下的這些話，只因為我沒有「新裝」可換，只能把以前的「舊衣裳」拿來洗洗補補，穿起來跟著大伙兒後面去幹「往日的老事業」。

情歌

愛情是一種活動，情歌也是一種活動；一種不止於、絕不能止於是嘴巴和腦部的活動。我們去愛一個人，跟和此人去討論愛情的種種是另一回事；我們是用情歌來傳達我們的愛，而並不是用情歌來討論愛。愛情的活動是「去愛」，情歌正是「去愛」的活動中的一種「動作」。

我很欣賞情歌，更欣賞別人「去愛」，也很喜歡討論，除了我自己的，因為我自己的是不堪回首。

希望著「去愛」，卻沒有對象，還是不敢去追，還是追了之後，竟然對「去愛」這件事情絕了望；這種心境是很不健康的。這種東西變成了歌聲，卻往往是極為深刻的東西；舒伯特的歌曲往往就是這樣。有時候，一個人越深情，這樣的事情越是搞不好，越搞，因為深情的人都是一些令人難懂的人，令人覺得莫名其妙的人。

舒伯特就是這樣的人，所以他一輩子娶不到老婆；這類人的婚姻，似乎都需要一點奇蹟。

情歌是產生愛情奇蹟的一種因素，不過，那要是真正的情歌。舒伯特寫的不算，他的「情歌」

290

如果不是不敢面對他的對象，就是對愛情絕望的傾吐，在那兒自言自語自苦自殺，深刻，可是也把女孩子給嚇跑了。

生活在幸福中的人，是沒有語言的；活在愛戀中的人，是沒有情歌的，因為，他們根本不需要說「我愛你！」健康的情歌只有兩種：第一種是，「我愛你，你定要接受我的愛！」第二種是，「不要拋棄我，我等著你回來！」至於高歌「我在愛中多幸福！」這樣的歌不是沒有，不過，無論什麼人唱起來也有點沒頭沒腦的；這種幸福之歌也不是什麼真正的情歌，而有點像性歌。

如果有人有興趣統計一下，在這世界上的情歌之中，像「我愛你，你定要接受我的愛！」以及「不要拋棄我，我等著你回來！」這兩類的句子有多少，那將一如夜空中的星星，在那兒閃耀。我隨便一想，便想到〈世界末日〉這首歌：「太陽為什麼還照耀，大海為什麼還不乾掉，你竟然不愛我；我愛你，你定要接受我的愛！」這首歌很好聽，雖然聽多了一定會無聊，然而，日子過得很無聊的時候還是要重聽。電影主題曲之中，最令我印象深刻的，是《日正當中》的主題曲。賈利古柏演的警長，在與未婚妻葛莉斯凱莉結婚的當日，接到往日的三個大仇家的信，說要來幹掉他。於是，他找人幫助，結果，一個也沒有，新娘子甚至也有意思要離開他，他一個人走在小鎮的街道上，這首主題曲就來了：「不要拋棄我，親愛的，在這苦等著的日子……」這是很動人的一首主題曲，也是很動人的一部西部片；一個孤獨的人，一片荒涼

291

的西部原野，愛與恨，以及人類勇敢與懦弱本性的對立，表現得非常自然；這是第一部為西部片帶來深度的電影。

愛情，無論成為喜劇還是悲劇，總是有情；真實的情歌一旦唱出，不論愛情事件的成敗，一如花朵的開放，總是為這世界帶來美麗。尤其是在我們渴望著的、想像的世界裡。只是，在現實的世界裡，卻往往是另一回事。所以，有些人「去愛」的結果，是令自己痛恨花朵，厭惡陽光；恨不得天下有情人都死光死絕。另一些人卻又為此掉下了絕望的深淵。這些東西我不知道能不能算是情歌：匈牙利的詩人裴多斐在荒野裡唱著：「愛情是什麼？愛情是妓女。她什麼都買；她立刻就拋棄你。她可以完全賣給你；也可以完全把你買去。當你花光了你寶貴的錢──你的青春；她立刻就拋棄你。」這是一首很令人不願「去愛」的絕望「情歌」。不過，法國人卻極為「優雅」地、「認命」地、「無可奈何」地唱著這些令人不快的事情；他們撥著弦樂器，唱著那首《愛的喜悅》：「愛情的喜悅，像閃電那樣短暫；愛情的痛苦，就像你的生命那樣悠長。」這些令人不快的東西，偏偏就是一個我們必須要面對的世界。

如果有人問我最喜歡聽那一國人唱情歌，我絕不會說是中國人。西門大官人對潘金蓮唱的什麼情歌嘛！賈寶玉，「她」如果跟薛老大配了對我也不奇怪。最好也只能好成《浮生六記》，搞不好是〈孔雀東南飛〉；太好了，太深刻了；深刻得成了另外一種「情」，一種跟生命一樣長而痛苦的「情」。

292

我喜歡聽義大利人唱情歌；那是十足的。誰沒有聽過〈歸來吧！蘇蘭多！〉多好。「聽那海洋的呼吸，柔情蜜意。你的笑語和歌聲，在我心裡。陽光明媚，花發香氣；人應該這樣如何不想你。歸來吧！蘇蘭多……不要拋棄我，我等著你回來。」那是多麼健康。身在此境，教我活的。呼吸著海洋的「柔情蜜意」，充實的心中是因為「有你」；他不會對別人說：「教我如何不想他」那樣無聊，那樣「客觀」得錯了地方；他真實地對你說：「教我如何不想你。」所以，「歸來吧！×××！」誰都想自己填上自己想填的名字。那麼，我們也唱吧！不過——

當帕瓦洛帝唱出這些義大利的拿坡里民歌時，我們便只有沉默；我相信沒有人不願意委託他為我們在這件事情上的代言人。（當然，只是代言人，不是代行人。）我們當然也希望自己能有這樣的歌聲，然而，聽了之後，我們的心裡是有的。這種感覺絕對沒有一絲一毫「賣國」，而是偶而必須用義大利的陽光來照射我們心中快要枯萎的「植物」。這種事情，高傲的日耳曼民族已經做得很多了！日本人是死不「承認」！——不談這些了！

有時候你會夢魘；你掙扎著醒了；你到了陽臺上；你在對面的山腰看到一個人；他說他叫做帕瓦洛帝；他對你唱起情歌……。

293

南太平洋之籟

炎熱的天氣。馬路上的黃塵飛揚。臺北已經三個多月沒下雨了；看報紙上報導，日常生活的用水尤其是農作物，可能大有問題。我坐在豪華的西餐廳裡，用完了牛排與生菜沙拉，正在喝著新鮮的柳橙汁；炎熱與乾旱，全被隔在屋外，也隔在我的思想之外；我正在想著，林青霞可能嫁給秦漢嗎？就是這麼個疑問。餐廳裡放著強尼‧馬修斯唱的〈你照亮我的生命〉；還是那個疑問：林青霞與秦漢，到底誰會照亮誰的生命？誰？還是有什麼事物，會來照亮我的生命。我只感覺到餐廳裡那很柔和的燈光在照著我，很像林青霞與秦漢所演的電影裡那些柔和的室內燈光。這種天氣，誰受得了太陽；我舒服得很；被這樣的燈光照著，被這樣適度的冷氣

「保護」著，你實在不能不感謝現代文明。

三十年代出生的人，大部分便是生活在這種文明的氣流中，感受著種種文明的快意與不快。快意與不快；快樂與不快樂，這當然是個人的問題；就像有人喜歡夏天，也有人喜歡冬天；有人特別喜歡文明的種種，有人特別不喜歡。快樂還是喜歡，這種事本來就沒有一定的

道理與原則；只要你覺得快樂，那就是快樂；只要你喜歡了，那就很歡喜；這本來就沒有什麼應不應該的。有些人喜歡文明，連文明的戰爭也喜歡，真是沒有辦法的事；「第一次世界大戰的成果，通常是一種文明的結果。我曾看到一個「金石笑話」：有位非洲食人族的初民，問一位美國的觀光客說：聽說在越戰死了非常多人，想不到你們對人肉的需求量那麼大。美國觀光客冷冷告訴這位食人族說：我們戰爭不是為了要吃人肉的。當然了，那是有著太多文明的理由。這位食人族可並不瞭解；他說：你們怎麼那麼浪費！有許多初民幹的事非常好笑，有許多文明人幹的豈不也一樣。許多事情，有好就有壞，有壞就有好；文明是一種力量的時候，幹起壞事來也顯得特別有力量。文明把許多令我們不快的東西隔在外面的時候，通常也把許多美好的東西同時隔在外面。原諒我文明地說起教來了！非常抱歉，非常抱歉！

以上寫的是這篇文章的「序奏」；接著談的還是我坐在西餐廳裡，換了一杯飲料：馬丁尼，接著還是想起林青霞。我實在沒有別的什麼可以高興的事可想：女兒的學費還是太太的新裝，物價上漲與加薪，老張生日與黃太太的女兒結婚到底要送些什麼禮……，實在沒有什麼愉快的事可想。聽說秦祥林到美國與林青霞碰面回來，秦漢便對人說他與林青霞「吹了！」現在秦漢卻與林青霞在美國，據說大有「收穫」。文明社會的人不能幹「下賤」的事，尤其是文明

社會上的「名人」，像這種三角四角五角的關係，這種也有可能是的「戀愛」，在文明的社會裡用文明的方式是永遠扯不清楚的，所以我們小人物永遠有事情可做可想⋯老戴，你覺得秦祥林還是秦漢誰比較配林青霞？我才最配⋯你不覺得我的相貌跟林青霞有點像？那是夫妻相嘛！除了我嘛，唔，我得多想想。別搞了⋯你覺得林青霞會嫁給誰？在文明的社會裡，我們不能「強姦」，也不能為這種事情「決鬥」；那是「下賤」的事。秦祥林說過⋯青霞覺得跟誰在一起快樂就應該跟誰在一起！只是青霞一直不知道這件事的答案；我跟她媽媽一樣，覺得青霞實在好可憐啊！還有那麼多狠心的傢伙，對我們的青霞那麼不諒解；唉！我覺得自己永遠有著一顆偉大的文明的同情心，尤其是當我身穿著高級的英國毛料西服，打著德國元帥式領結，坐在燈光柔和冷氣舒適的西餐廳裡，喝著義大利馬丁尼還是法國白蘭地，抽著牛糞山（DUNHILL）香菸的時候，這種同情心定然會發揮到極致。這是千真萬確的；我曾經知道許多高雅脫俗的女歌星坐計程車趕場之後，在在難過；那些仙女樣的女歌星跟計程車司機在那麼小的一個空間內，是多麼令人難以忍受的事；我們偉大的文明人應該成立一個「保護女歌星氣質不被污染文化基金會」，每個人送她們一部雷諾跑車才對。這件事以後一定要實行。

除了這些事之外，文明人有時還會碰到更不愉快的事⋯印尼這個國家，有一個島，叫作巴里，在南太平洋上。美國有部音樂舞臺劇，後來拍成電影，就叫作《南太平洋》，其中有對巴里島的描寫，很美，很算不了什麼；那是西洋劣等文明人眼裡的巴里島，完全呈現不出巴里

島真正的面目，更別論進入巴里島的生活核心了。那是一個以巴里島作為背景的大都會戀愛故事。巴里島有它深沉的靈魂，它最先傳到我們心裡的，是那裡的音樂與舞蹈，借著這些東西，我們進入到那裡的大地、生活與人民的心靈的中樞。「印尼甘美朗音樂舞蹈團」（The Gamelan Orchestra From Indonesia）由門塔拉領導（Anak Anak Gde Mandera），這個團體幾十年前就給歐美來個大大的震盪。印象派大師德布西聽了之後，深受影響，改變了不少自己純西方的音樂觀，並在巴黎的報章雜誌上為文大大讚美。德布西受甘美朗音樂的影響，在他後期的鋼琴曲中可以找出明證，在此不便舉例說明，不信的人可以找我印證。德布西是第一個接受甘美朗音樂並把它介紹給西方的西洋人。其次是康斯特博士（Dr. Jaap Kunst）作了比較音樂學方式的研究與介紹。今天，甘美朗音樂，在歐美比在臺灣流行。

甘美朗音樂的演奏，以金屬打擊樂器為主，皮革的打擊樂器則極為次要，此外極少有別的樂器。當然，這些打擊樂器絕大部分是旋律式的；甘美朗的音樂除了音色與節奏之外，音組的結合與旋律的對位，也非常豐富，豐富異常，而絕不同於任何西洋音樂。甘美朗音樂中有種叫做 Tamililingan 的頑固低音變奏形式（Bumblebess），卻完全不同於西洋音樂的頑固低音變奏曲，因為追求與表現的東西都不一樣。如說，西洋文藝復興之後，西洋音樂是根據物理與生理上的泛音原則，以追求組合聲音的完美結構與形式，則，甘美朗音樂是以聲音來體會天地萬物的面貌，表現天地萬物的律動。天地萬物並不是根據泛音原理去運行的；迷信泛音原理的人，

永遠不可能進入甘美朗音樂的天地。在泛音原理之中，不協和的屬七和弦「解決」到協和的主三和弦，我們覺得自然而必然，可是風吹葉動之聲，水磨泉石之聲，萬蟬競鳴之聲，……這等等難道不自然而必然嗎？這其中有著更神妙的法則。我們聽韋瓦第的《四季》，再聽甘美朗音樂中所表現的四季的感覺，真是不可同日而語；以高度和深度來說，以自然與廣大而論，甘美朗音樂實比韋瓦第的《四季》更深具世界性的意義。

甘美朗音樂在演奏廳裡演奏，通常都會有一種情形，有一種恐懼：在聽懂了的人的心目中，這個演奏廳被音樂拆掉了，整個都市的建築也被拆掉了，人與人也分得很開，各自在山野湖海間聽著天地萬物的共鳴。活在文明社會中的人，一天，一旦文明的外衣被一種神奇、原始的力量去掉的時候，一時實在不知怎麼辦！恐懼便是最先昇起來的感覺。恐懼是一種原始的美，是一種文明的罪惡。原始人對天地萬物都恐懼，所以對天地萬物懷有崇敬的赤誠，文明人卻不怕這些；我坐在西餐廳裡，林青霞的事比目前的乾旱要重要得多。

在甘美朗音樂之中，Kejak是一種邊跳邊唱的音樂舞蹈，融合為一體，不過，音樂分開來聽也是夠絕夠妙夠嚇人的了，這也就是猴子舞（Monkey Dance）。巴里島上的人，唱起歌來不一樣就是不一樣，有點像我們山地同胞的祖先；西洋人唱歌，講究吐字，字正腔圓，中國人也談字頭、字腹、字尾，講究書法樣的用勁，……等等又等等，非常有學問，不過，唱起個「雨」字來，你還是得從概念去瞭解，他在說「雨」了，如果你不認識也沒聽過這個「雨」

298

字，就像你不懂德文而去聽德國歌，完全不知所云；你要瞭解一個民族的文化，你必須懂得他們的語言。聽猴子舞的音樂，這點你用不著；他們不用語言，他們用聲音直接表現出「雨」來；你聽了百分之百知道那是「雨」，並感覺到那是怎麼樣的「雨」，並且，「雨」打在你身上，你沒有衣服，你沒有文明的外衣，你不是在豪華的西餐廳裡，也不是在賓士汽車裡，你一無所有，「雨」打在你皮膚上，你不可能打個電話等林青霞給你帶把花雨傘來，「雨」，就這樣不斷地打著你；你總該知道，「雨」的真面目原來是這樣的。所以，「雨」是神，「風」是「雷電」也是，「河」是「山」是「森林」也是，……一切就都是神，只有人不是。在文明的世界裡，一切都不是神，只有人才是，只有有錢的人才是。文明幾乎把一切隔在我們外面，除非遇到大的天災，我們至死看不到感覺不到萬事萬物的真面目，等天災的來臨，等那世界末日，那是個笑話，不過，當秦漢還是秦祥林不在身邊的時候，青霞，我帶妳去聽一聽甘美朗音樂好不好？

299

小人物

十多年前，二十來歲，年幼無知；在日記上寫下這種話：「我的生命要像蒼蠅那樣的奔放，古松那樣的氣節，白鶴那樣的清高，海濤那樣的熱烈。」如今看來真是活見鬼了。目前我只願能不做牛做馬，能像隻驢子；驢子雖然苦了些，畢竟能保住牠的驢子脾氣。

現今檢查一下自己，全身上下沒有一個「偉大的細胞」，並且，早有妻小，是個標準落葉歸了根的小人物。每日煩惱的不是什麼人類的前途，而是，柴米油鹽，水電學費等等的，大人物認為的芝麻綠豆事。渴望的也不是得個什麼諾貝爾和平獎，而是全家能到館子裡去享用一頓豐盛的晚餐。這種小人物的小想法，看起來真是可恥的；只是事實如此，又能有什麼脾氣？

最近看了喬伊斯的小說集《都柏林人》，覺得裡面有不少像我這樣的小人物，尤其是〈對比〉與〈微雲〉兩篇，卻是活靈活現的。從我小人物的小眼睛看去，〈對比〉是篇很慘烈的小說，就像大人物的大眼睛裡的《古羅馬帝國淪亡記》一樣。弗令頓是個十足的小人物，一無長處，〈對比〉就是寫這個傢伙的一天。上班的時候被上司整，下班當手錶去喝酒，在朋友面

前說謊吹牛，吹些想做又不敢做的事。喝多了酒便鬧情緒，要跟人比臂力……，結果，什麼都不如意，回到家裡找太太出氣；他平時聽太太的，喝了酒太太聽他的；太太不在，他便找小兒子出氣，打得小兒子猛叫：「爸爸別打了，別打了；我為你念聖母經。」像巴夫洛夫實驗室裡的一條狗，這個傢伙就這樣淪亡了。想想，看看，很多人都是這樣的；左傳「昭公七年」：

「天有十日，人有十等。下所以事上，上所以共神也。故，王臣公，公臣大夫，大夫臣士，士臣皁，皁臣輿，輿臣隸，隸臣僚，僚臣僕，僕臣臺。」這就是社會的結構，而，小人物自然是

「臺」了，是沒有誰可「臣」的了，於是就拿妻小來出氣了。

比起弗令頓，〈微雲〉裡面的小中得樂是位較有良心的小人物。他有一位在外面抖了起來的老朋友，要回故鄉來度假，大家見見面。小中得樂心裡一直想作個詩人，他希望這位在新聞界關係良好的老朋友幫助，使他能在報上發表詩作。〈微雲〉的「典」出自聖經；以利沙為旱地向上帝求雨，遠遠的天邊出現了一朵「微雲」。這位老朋友對於小中得樂，便像是一朵「微雲」。他跟這位老朋友喝酒言歡之後，老朋友答應幫助他；回家時激動得連太太囑他買的咖啡也忘了買。太太出去買咖啡，他看熟睡的孩子；右手抱著孩子，左手翻著拜倫的詩集，要開始幹詩人的事業了。孩子醒了，哭了起來，他光火了，大聲叫孩子別哭，孩子更哭得連呼吸都快沒了；他怕了，他覺悟了；當太太回來一邊哄孩子一邊責備他的時候，他在暗處站著，流下眼淚。

301

小人物有時也有情有愛的，他們也經常為了情愛而作自我犧牲，只是他們作自我犧牲的對象，是很小很小的就是了。像成不了大詩人的小申得樂，卻是位好丈夫、好父親，最後這小人物覺悟了，流淚了，以我看來，小人物的小生活裡，這倒是一朵「微雲」。

我對這些故事感到親切，因為它幾乎就是我的生活。每天從人堆裡回到家，心中有時充滿憤怒，有時充滿沉鬱；妻小在無知地笑鬧；如按巴夫洛夫的交替反應，我必然有所「行動」，只是，幾乎全都忍了過去。平靜之後，偶爾會像以利沙那般地，看到天邊有一朵「微雲」；難道，這就是小人物的光輝嗎？

302

半音下行的人生

我被貝多芬的大名嚇了好一陣子，貝多芬到底是西洋音樂中的樂聖。可是有很長一段時間，我都不喜歡他的音樂，我喜歡有優美旋律的柴可夫斯基，我喜歡約翰史特勞斯那些華麗的圓舞曲，喜歡電影裡面的主題歌配合著電影的畫面一起感受，非常過癮。我一直懷疑，那麼令我不喜歡的音樂，為何令他那麼有名呢？

很多人說貝多芬是很偉大的音樂家，我想他是個偉大的人，兩個人的感受本來就無法相通。直到最近，我才感受得到，貝多芬是最不偉大的音樂家，聽了他的音樂感覺到自己是一個很普通、很渺小的可憐人，可是還有一個人比自己更渺小更普通的，這個人就是貝多芬，這就是他的音樂所以偉大的原因。他的音樂至少不是寫給那些偉人聽的，偉人都是那種有著單一性格的人，貝多芬卻是個很複雜的人，其實這個世界有什麼事件是單一的呢？你跳躍而起，大地等著你；你光輝燦爛，黑暗等著你；你發出美妙無比的歌聲，靜默等著你；因為你生，所以有死等著你。

我最近聽貝多芬鋼琴奏鳴曲《華德斯坦》便是如此，高音都往上飛

303

耀著奮發的旋律，低音部隱藏著一個半音下行的旋律，它不是音階的下行，而是半音的下行，令人感受到一種東西無可避免地消失著，我感受到的是，你在人生奮發向上衝刺的同時，青春卻同時無聲無息地消逝了，這個下行的旋律隱藏在低音部，不容易被聽到；其實如果明顯感覺到青春的消逝，就變得無力向上衝刺。所以有的時候，世界上真正的懂就是不懂，因為要活下去的原因，很多是無可奈何卻不能消磨我們意志的東西；真正的知道就是不知道了，又能如何呢？可是如果沒有這份自知的話，這種奮鬥會顯得沒頭沒腦，所以真正的不知道就是知道，而真正的知道就是不知道。如果全面的知道就認為是知道，不過是柴可夫斯基令人意志消沉的哀歌而已。如果完完全全不知道的話，那就是一首沒頭沒腦的進行曲。貝多芬這首鋼琴奏鳴曲，為什麼是一首偉大的藝術作品，道理就在於此，這是一種圓滿，他不是直起喉嚨來叫人家去衝鋒。希特勒、拿破崙都是這樣叫的。所以貝多芬的音樂是一種圓滿，聽了令人安心，他是一個普通而且渺小的人，跟我們一樣。單一思想者令人害怕，而且很多人為他們拋家棄子，一點也不值得地犧牲生命。

想到生死的問題，我就想到馬勒第五交響曲的第四樂章，這個樂章已明示是對死亡感覺的自白，馬勒說：「死亡就像沙漏一樣，開始漏的時候表面上紋風不動，到了表面開始動的時候，下層已漏光，這時一切的事情都來不及，這是這首音樂悲痛的高潮。」樂章開始的時候，弦樂的旋律平靜優美地流出，一如嬰兒的新生，這時音樂帶著一種難以察覺的悲慟，嬰兒的新

生就是死亡慢慢地開始，令我們知道人並不是到死的那天才突然死掉的，而是生下來就開始死亡，到達死亡那天是死亡了，好像錢用完了，生命用完了。接著發現一個很大的悲哀，死亡竟是生命的本質，我們在生裡面看到了死，然後由死中看到了生。因為這首曲子分為二段體，死了之後又重生一次，也可以說是死了之後又重死一次，當再現部的旋律出現的時候，我覺得又來了；一開始那種死亡的感覺，就像電視劇中《浴火鳳凰》中所說的，這是一種「淒涼的美感」。

這世界上的事情，學會從希望光輝燦爛中看到它的絕望與暗淡的一面，相反的，我們要從絕望的處境中看出希望，從暗淡處看出光亮的可能。人活久了之後，很需要有這種智慧，所以老人在悲慘的時候經常會發笑，而在快樂的時候經常會流淚，我車禍之後也經常如此，難道我老了嗎？

性

我叫詹姆士‧龐德

我殺了她

沉下最深的海溝

我回局裡報告

這一切。因此

今年春天

他們就不會再派給我要命的任務

曾經有比酒瓶更大的杯子

盛滿她的歡笑

夏夜的海岸

露天的樓臺

老酒及月光，以及
我想到什麼她都能替我說出來的幸福

現在，
大家都老成持重
只有瘋子才去想這些幼稚的事情；
我雖不願殺她
但是，我還得活著過完
這個春天

扼殺她時，
我曾憶起：
幼年在原野獵鹿
潛進、舉槍、瞄準
扣扳機那瞬間
鹿眼兒在我射程內眨動的奇異！

這真是存在於我身上的一個危險的線索；

這證據豈能讓敵人發現

那些傢伙一個個都靈敏透頂；

各位長官，各位同仁

春天一到，百花齊放

還不趕快把我們身上的這些玩意兒全部消滅

林中高樓

晨起舉目

窗外一片憂愁森林

一如體內神經

我步入林中

一如步入體內

那兒吹拂輕輕涼風

舉步向前

林的盡頭

昇起塔樣高樓

妳在樓上用墜入深淵的重量

梳妳漆黑長髮如夢

那是我渴望的漆黑寢園

憂愁森林中

輕輕涼風

拂動妳長髮如夢

將清晨拂動

拂動成黃昏

引領我回到故鄉

回到漆黑寢園安眠

這個黃昏

這個黃昏是什麼？

當酒的紅玉色又自杯中昇起

我便確信

黃昏是磨石子的厭煩而已。

「出去」吧！

她正等著你

在一個隱密的

小徑的轉角處。

她真的在那裡？

真的？

「出去」的意念閃耀時，

屋裡的傢俱

全屏住了呼吸

冷冷地瞪著我。

寂靜中，我感到

黃昏拉長了他的背影

蓋著；蓋著

這世界。世界

睡在屋外的黑絨毯上

靜默地

安詳地

進入死……

「出去」！

「出去」！

「出去」幹什麼？

看冷冷的木乃伊

在雜劇中被慘殺的女人

一些荒穢的故事；

這年紀！

還要乾看那些穿中學制服的女孩子？

這個黃昏是什麼？

當酒的紅玉色又自杯中昇起

我更確信：

黃昏是磨石子的厭煩而已。

劍士

自他開始學劍，
小桃紅便知道
他永不再愛她。
往日恨他；恨他
的情意，全被劍所隔絕。
今日伸手向他
非得通過那劍
那嚴厲的考驗
劍就是劍
不是灑在地上的月光

戰勝就是戰勝

寂寞就是寂寞

不是展開的雙臂

不是體溫

不是森林的風雨

不是巢——

成因只是一個

卻成為劍的意志

能殺我便證明妳能愛我！

小桃紅哭了，之後

只好去嫁給一個商人

在冥幻的光影

虛妄的接觸中

劍士。握住了劍柄

生命便成為真實，

從大地的深心

得到力，而擊起

一種敬誠

一種動物最高的本能

智慧；血淚；以及

渴欲被瞭解的

「賜我一死」的迫切

極峰之上的造極人

劍士。駐手沉思

這工作；

花開花落

花落花開

劍下已白骨纍纍

他只能讓自己殺掉自己

318

酒攤閒話

寂寞

1

有一日，在被墳墓夾著的小徑上，碰到一個人，與他互看一眼，擦身而過。回來想，死人生前說過的話，如今不斷地重複著，而他們再也不聽。

第二天，我又再到那小徑上去碰那個人，他已經永遠不在了。

2

那一天，我買了兩瓶酒，去找一個能夠聊天的傢伙。

就在那一天，當我渴望著去尋覓一個哭泣的理由，去尋覓一面鏡子，去尋覓一隻手。

就是在那一天，我步入他的書房，望他讀我，我看見他對著書架沉默著。我發現他眼裡的

319

火可以燒掉所有的書，我很討厭我的發現：他比我更加寂寞。

他看見我，在我面前閃耀起來，他向我訴說他的熱情，他喝了我的酒，把我當作他自己。

他握住我的手，在我面前哭泣。

就是在那一天，他喝了我的酒，讓我將空瓶子帶走。

3

民歌是一種自唱自聽的歌。

古來的民歌都是淒苦的，那些過分淒苦了的民歌，說它們適合於聽，不如說它們適合於唱。

4

我向朋友傾訴心事：「童年像在閃金光的海上跑，對於現在，童年的空氣和風是另一種意義，想起那些，我深愛的世界……。」

在說著的當時，我知道，在閃著金光的海上跑著的童年，是不需要向人傾訴什麼的。朋友很耐心，很義務地聽著；我知道自己不能住口不說，這一點朋友也是知道的。

320

5

去年的秋風又在山裡飄。她垂著頭髮往山裡走，他跟在後面。這是個好日子，又似乎是些更好的日子的開始。

許多個秋的風在她髮間嬉戲。像去年一樣的，他跟在後面。

「好美的羊毛衫。」

「美嗎？」

「妳的頭髮很美。」

「別老跟在後面，走快點！」

她盤坐在山石上，覽望一些根本就不可能有的紅煙，轉動著一雙七、八歲的大眼睛。

她似乎完全聽不見。

「我要愛一愛妳了！」

「上面很冷，到這裡來吧！」

她把頭埋進兩膝間，像是一行愛的問句。淒風似由江南的柳林中帶了蓮花白的清香醉她的五官。他將她扳過來，欲將唇印入她的唇裡。

「嘿！」她猛力把他推開，眼睛睜得奇大。

321

「妳看，那兒有兩隻多麼可愛的白鵝。」

綠浪裡大搖大擺地向他倆行來了一對不可一世的白鵝，長的頸，雪白的羽毛；他覺得很美麗。

「那都是假的，你亂說些什麼！」

「怎麼沒有！那時候靜得只聽見葉子落到石階上的聲音。後來妳還哭了。」

「哪有這回事！」

「去年我撫摸過妳的頭髮，多麼興奮。那時候妳溫柔地伏著，一動也不動。」

她在打著毛線。他在床上躺得長長地。靜極了；只能聽到遠街賣餛飩的竹板聲。

經過了許多個秋後的秋天，那風又在山裡飄。

那秋風令她想起了點什麼似地注視他。小園子裡的花都落了變了泥，她的希望也變成些只感到重量而說不出來的東西。

「那山裡怎麼會有一對白鵝的呢？」她問。

「什麼？」

「你忘記了？」

322

「忘記什麼？」

窗簾被風颺起了，她停下打著毛線的手，發起呆來。

「到這兒躺一躺吧！」他說。

「這故事如何？」說完這故事的朋友這樣問。

「很好的一部結婚幻想曲；你為什麼現在還是獨身呢？」

・舞

在西門町看著那些露在旗袍下的小腿，看多了便也要看看女人的裸體，於是我和朋友就坐在一間鄉下的戲院裡。

因解衣過程而起的情欲高漲過後，那全裸的女人還在舞台上扭動著未曾下去，以至於令穿著衣服的我覺得她是一隻異類。

我覺得她是美的。她的身體在我們穿了衣服的眼睛裡，是有點哀傷的意味的。

我也想脫掉衣服。我又想起了小時候從雨中回家，全身讓雨水淋個濕透，母親用潔淨的白毛巾擦我的頭和我幼小而細潤的身體。

323

・神祕

那天風和日麗。太陽像酒在血脈裡。死和睡都令人滿意。我企圖解析水田的神祕，解析農人們與他們住屋的神祕。我把神祕解開，寫在紙上。而被解開的神祕全「不過如此」；被解開的神祕已經不是神祕了。死了？不！他只是躲開了，在另一個地方等著。

必然又有個時候他再深情顧我。突然來的，還是在身邊等著，可不一定。當客人散盡，在陰暗的大廳裡，還是從歡樂場所歸來，在那些街轉角處就會遇到他，這朋友，如果不是還能記得從小就認識他，我會以為他之於我，是與生俱來的。

・夢仙

在春天輕飄著落花的夢裡，一群白衣仙女，圍著我跳舞。其中一個對我說：「妳拚命維持自己所謂健康，老實告訴你，純粹開懷的墮落，才是大的健康！」

我從棉被柔軟的接觸中轉醒，陽光拉開我的眼皮。我看看床尾，一瓶美酒站著，清澈而沉靜，像一個害羞的少女。微風帶來夢裡的話：「純粹開懷的墮落，才是大的健康。」

我到陽台上去狂呼我的新生，一如用自己的身體獻祭。陽光從我每個毛孔刺入；美酒如破

324

堤的洪水，迎面而來。陽光與美酒就如此地把我接收了去。

‧草之頌

人，偶爾得離開那生命：壯烈的呼吸，迷人的空氣，水和風，那些欲落的淚，血和單純。

肉體枯萎了，思想便發問：「為什麼活？」思想光耀著，去說服生的意志，以哲學，以枯萎的道理。

河堤邊的野草，在秋陽中搖擺著，像毛孔上的汗毛。

人，像我，必得躺下來休息，並反省種種。像沉思的我。像河邊的徘徊。靈魂裡沒了生命的細胞，而盡是思維：莉如已不愛我，生意又失敗。人在殺人，在吃人。那心靈之巨作問世，銷路平平，唉‥那境界，誰能了會。

水草的頭咬住了泥，活潑地擺著他們的尾。那超出愛與恨，熱與冷，希望與失望的種種人間輪迴之上的生命，就是這樣。草綠了屋外的泥地，我能聽見，泥下種子的呼喚‥生命，生命！世界，世界！他們在合唱？

不斷發著芽的是野草。在水裡也發芽的是水草。我如何才能以悲觀感染你？並交給你那不可逃避的悲觀的邏輯？這些固執地發芽，生長，代替著的草群，真難以了解。頭髮像帆樣的草

325

群，只要有泥土，就有它們的生長，它們生的意志勇不可說服，令我覺得固執，可是，壯麗。

‧酒後的紅傘

夢中曾捕捉虛妄的熱情，而在失落後張開眼睛。天是冥暗的，我撐起身體，再次看望這世界，我看到跟著酒意消失的熱情。

女人的頭髮飄在透心的暮風裡。我的面頰冰涼。

「你睡的時候聽見你哭了。」

「開玩笑！」

「你的朋友都走了，錢還未付呢？」

「這才像人話。」

秋意削去了我剛強的意志。走著的路的兩旁，是些剝落的土牆。雨灑落在從牆內伸出的植物叢和路石上。

「去哪裡？」

一把張開的紅傘移近我。

326

「回家喝酒。」

「我看你的酒還未醒呢!」她笑著說。

我感到她身體的溫熱,並想吻她。她是我未來的嫂嫂。朋友在我書房等著,當然,在喝著酒。看見我也不說話。

「最近什麼事,這樣喪氣?」我問

「覺得自己骯髒得很;很想赤裸。」

「怎麼搞的?」

「有個見不得人的小鬼,在我身上。為了防止牠出現,在生活方面不得不步步為營;真沒意思。」

「這小鬼溜出來過沒有?」

「誰也有不留神的時候嘛!所以呀,對於活了那麼久的靈魂,有時候真想找個地方,去洗洗澡。」

「用酒把牠醉死吧!」

「哈!你說牠像個什麼?」

「像個小酒鬼。不,像一把張開的紅傘。」

・上山

離開那女人，洗了臉，並長長地喘了口氣。當溫水滑過我的手時，在這冬日，悅樂便飄過我的心。我要到山上去喝酒。

車在雲霧裡駛。風裡有松柏花的香味。那皮衣領冷冷擦著我的面頰，我吻了吻它，完全像吻著我自己。

・送葬

逝去與仍在人間的，純屬偶然，今天是他亦或是我，在這紅牆綠瓦的殿內。今天朔風狂野也純屬偶然。

廣場中，火葬爐，四周煙火瀰漫；濃煙燻濕了送葬人的眼睛。

「當我從殿裡被送來，冰凍如雪、沉然冷靜，在這長方箱裡；寂寞的事還來不及想。」為了這只是一件事務，為了我們各自的、強烈的生存興趣；他不敢希望我們為他而悲。他能了解，他和我們都是同樣的道理。

328

「當孩子們說，要回去看電視了。我就想，我今天為什麼會在這裡。他們慢慢走，走出我正被火葬的門，可能要到商展會去。如有那愛我的人，無聲淌著淚，為這別離，裹我以綢緞，柔軟一如幼年的情愛。清明每以溫情望我，為鮮花裝飾死。」

而誰的修養經得起死？誰不為自己而悲？

．貓

跟朋友在美華路邊酒攤暢飲。三大杯下肚，旁的人都變成影子，在四周游移。這是個迷人的夜晚，下著的細雨，在感覺裡已變為銀絲。

「在台北，酒攤是地上的光。沒有酒攤實在很難活得下去。」朋友說了話。

一隻黑貓無聲無息地來到腳下，在啃著地上的骨頭。

「死東西！」朋友看見了，把她狠狠地踢開。

「怎麼那麼殘酷。」

「沒把她踢死就算好。」朋友現在是一張黃巢的臉孔。「毒蛇和貓都是無聲無息來到身邊，只是，毒蛇立刻就要你的命，貓卻不然。貓吃老鼠是很『藝術』的，她們是慢慢地，很用心地吃，任何一個小地方都不會放過。就像一面巨大的黑幕，慢慢地把光線全封住；像骨頭裡

329

的白蟻，吮盡你的骨髓；把你弄死了你還不曉得。」

「有那麼厲害？」

「沒有？你看看那些結了婚的朋友，那些呆頭鵝，哪一個還敢想到來這地方喝杯酒的；他們被整得連呼吸空氣都忘了！莫泊桑有一篇《貓》你看過嗎？」

「可能看過；你提一提。」

「是看著一隻貓掉到捕獵器裡掙扎到死的事。莫泊桑說：如果是一隻狗，我準把牠救下來，這些虛情假意的貓可不行，我有看到牠們掙扎到死的癮。」

「你有沒有？」

「嘿嘿！」朋友不回答；猛喝起酒來。

記得年前，也是在美華，我跟朋友在路上走著。他已經喝得大醉，突然，他抱住一個迎面走來的女人，嚇得她大叫。他抱住她；慢慢滑下；跪在她面前；然後，往後一倒。仰天躺了個「大」字形。本來跑過來準備把他「法辦」還是揍他一頓的人，看了他這怪樣，便都走了。那女人罵了一聲：「莫名其妙；酒鬼！」也走了。我站在旁邊，看著。他躺著不動。他的眼淚從眼角落下。

「我們有看著她們掙扎到死的癮？唉！我們還是為莫泊桑乾一杯吧！」我說。

朋友很不情願地拿起了酒杯。

330

咖啡座

1

在一個被汽車的黑煙和馬路上的黃塵蹂躪了的初春，跟朋友找不到地方可去；買了兩瓶酒，坐在「月光」純喫茶的火車座裡。

我們喝著酒，大聲談話。我們對四周那些抱吻著的雙人很反感、很輕蔑。

「吻了那麼久還不疲倦呀？唉！」朋友說了話。

「因為愛嘛！」

「那種越來越深的愛並不是這樣的吧！」

「你很了不起。那麼，這是什麼？」

「這是雙人在看不見自己，也看不見別人的時候，一種解決自然衝動的方式。」他喝了口酒。

「不過，這樣講也不太對。唉！算了，這樣說下去我們豈不成了兩個窮酸。」

「本來嘛。喝酒，喝酒！」

331

2

在一個被汽車的黑煙和馬路上的黃塵蹧躪了的初夏，跟朋友找不到別的地方可去；買了兩瓶酒，坐在「青龍」純喫茶的火車座裡。

我們喝著酒，大聲談話。我們對四周那些抱吻著的雙人很反感、很輕蔑。

在斜前的一座，我們看到一雙例外，豐滿的女人跟瘦小的男人組成的。男的戴著眼鏡，拿著厚厚的洋文書。女的幾次把身體往他身上靠，都被他有意無意地躲開了，之後，還是被她靠著。

「在這裡坐著，想看點書都不行。」

「你可以回家再看呀！」

「也好。第桑的那本《沙特哲學》看完了沒有？」

「還早呢？」

「這裡沒有幾個人懂得存在主義，妳也是，所以我希望妳多看點書。沙特的看不懂可以先看卡繆、海德格、亞斯培、波娃這些人，也都非看不可。我有一本沙特的『存在與空無』，妳要不要看？是英文本的，Being and Nothingness。我們現在的人要真實地生存，就必須要正視『存在』這個問題，Being，就是這個Being。」

「以後再談吧！」

332

「同時，我們社會上的理論觀⋯⋯」

「別談哲學了嘛！」

「別怕，這不哲學。妳最近都看些什麼書？」

夢玲的《十七歲在荷塘上的倒影》。

「夢玲？唉呀！」

「夢玲怎麼樣？」

「看她的東西只有浪費時間，卡繆的《異鄉人》看過沒有？」

「沒有！」

「趕快買本來看；這才是有靈魂的東西。它教妳去抓住生命，教妳在每個瞬間抓住生命特

有的意義，存在，Being，就是這個 Being。主角⋯⋯。」

「Being 就是這個 Being！哈哈哈⋯⋯。」

朋友看著那男的狂笑起來。於是，許多雙眼睛便轉到我們臉上。

「看什麼！」我吼著說。

「別生氣！這『貝多芬』太吵了，請服務小姐去換些能夠叫人想起女人的音樂好嗎？」

朋友拿起了酒瓶。

在一個被汽車的黑煙和馬路上的黃塵蹂躪了的暮秋，跟朋友找不到別的地方可去；買了兩瓶酒，坐在「田園」純喫茶的火車座裡。

在斜後的一座，我們看到一雙例外，健壯的男人與嬌小的女人組成的。女的戴著眼鏡，拿著厚厚的洋文書。男的幾次用手圍她，被她有意無意地推脫了，之後，還是被他圍著。

「小李說你是全班最沒有靈魂的，你生氣不？」

「生氣早就揍他啦！」

「你不知道怎麼搞的，看起來就叫人討厭！」

「討厭，我叫妳舒服！」

「什麼？」

「沒有啦！這是誰的音樂？」

「你剛才說什麼？喔！這是莫札特的《朱彼特》交響曲。」

當他們跟其他的雙人們同樣了的時候，朋友便轉過臉來跟我對視一會。我們沒有談話，我們一齊拿起了酒杯。

在一個被汽車的黑煙和馬路上的黃塵蹂躪了的暮冬，我跟她找不到別的地方可去；我們只

能手挽著手，坐在「臺灣」純喫茶的火車座裡。

我愛著她。至少，我以為是。

「最近幹些甚麼？」她問。

「純喫茶。」

「沒看書呀？」

「看了一些。」

我沉默了下來；後面有兩個人在喝著酒，大聲談著話。

「怎麼啦？」

「我想，我們在這裡，能夠做的，就只有喝酒，輕蔑著別的人，或者是，做些事情讓喝酒

的人輕蔑。」

「喝酒的人除了喝酒跟輕蔑之外，還能幹些甚麼？」她笑著問。

「喝酒跟輕蔑。」我說。

她笑著，很不當回事那麼聽著。我不再說下去，讓她靠在我身上。不多久，還是老樣子，

她誘我吻她。

這樣，我們還能去輕蔑些什麼？

我怎麼曉得;我只要你高興。

我們現在要幹些什麼?

還不是跟他們一樣。

我愛著她,至少,我自以為是。

可能,最深奧的音樂就像最自然的聲音那麼平凡;最偉大的畫也不需要人去畫。

5

這回事給朋友知道了,他說:

「很戲劇化,到底你是給這小妞迷住了。」

「當時我的感覺,你永遠不會瞭解。」

「跟其他的雙人沒有分別。」

「別拿狗眼看人!」

「事實如此嘛。生氣了?」

「才不會。」

「唉!」朋友搖起頭、嘆起氣來了。

臉譜

事實上每個人都有那麼一張臉，而從面子問題看去，有些人是有臉的，有些人是沒臉的。

在我們鄉下，阿秀是個沒臉的女人；她母親是個妓女，被一個善嫉的嫖客殺死在水田裡。事後，她衣食沒了著落，便到當地的歌仔戲班裡打雜，必要的時候，偶而，她也賣淫。後來，她也上台演戲了。每次上台，她都喜歡把脂粉塗得厚厚的，讓人看不見她的臉；我們大家都叫她作「沒有臉的阿秀」。

小時候我很喜歡看她演戲；她跟別的戲子很不一樣。別的戲子戲演起來都很「真」，他們在戲台子上盡情地哭、盡情地笑，盡情地作忠義之言，盡情地表現邪惡。阿秀演起戲很「假」，完完全全是在「演戲」；一襲戲裝一張臉譜，像木偶一樣的，讓一隻無形的手在背後操縱著，一副任由命運擺佈的模樣。我們當地的觀眾很喜歡鬧戲，台上的花旦如果台詞如此說：

「十幾年來我守著的貞操還不為了他！」台下必然叫道：「真情的？」台上便向台下很邪門地回答：「當然的啦！」遇到這種情形，阿秀便木然；她的戲裝，臉譜，便像鐵牆一樣的隔在中

間。

看完阿秀的戲，我老是衝動著想看看她的真面目，而，戲班子的後台，是不讓我們去的。而，到底是讓我看了。我們幾個胡天胡地的朋友，在田裡偷完番茄之後，拿到河邊去洗，就看到阿秀在那兒洗衣服，她用深黃色的粗肥皂摩擦著，然後木條擊打。注意看她的臉，白白的，像揉平了的麵糰。眼嘴木然，一無表情。我非常失望；這又是一張臉譜，只不過是血肉造的而已。

過不多久，阿秀跟戲班子到外面去巡迴演出；很長的一段時間都沒有回來。聽說她嫁一個台北城的茶葉店老闆，生了兒女。再過一段日子，又聽說她發生了大事：她丈夫的店鋪被朋友放火燒掉，丈夫兒女都死在火災之中，她臉上也被砍了一刀，重傷入院，這時，我正準備到城裡去考初中，每天忙著功課。聽到這些事也只是聽著，讓它從耳邊流過。

初中是考取了。在學校的時日，我又看見了很多很多臉譜；校長、主任、導師、老師、工友、同學，就像鄉下的歌仔戲那樣，每個人都唱著自己被安排好了的角色。而，每當師長的手掌打到我臉上，我老感到，我是少了那麼一張臉譜的鄉下人。

初中退學，回到鄉下，回到田裡、河邊、山上，我覺得非常自然，我感到非常實在。有一日在山坡地耕作完畢，躺在岩石上，在夕照下睡了；有一條條涼涼的「線」從我胸口滑過，我慢慢睜開眼睛，一條雨傘節游入草叢；我莫名地哭了。我看見在我對面的山腰上，在暮色迷濛

下，有一個女人在採茶。我越過山谷，爬到那山腰，我看見一個女人在收拾工具，正要離去。

我看到了她的臉，白白的，像揉平了的麵糰，其中，流露平和的光輝，像月從雲中露臉，大地放歌。更美的是，在鼻與右眼中間，有一道深深的刀疤。

阿芬

阿芬是個能力強又年輕美麗的女孩，我卻是個中年人；我五十歲了。這世界上美麗的東西總是令人痛苦，因為沒有永存的美麗；美麗的鮮花總是令我想到它們凋零的時候，這經常使我悲從中來。我看到阿芬如春光般的笑容卻沒有這種感覺，在她的笑容裡，時間已經不存在了；你看到那美麗的笑容在那裡，便永遠在那裡；你沒有辦法令它消失，你永遠無法讓自己忘了它，這東西永遠存在心中；是一種永恆的感覺。永遠存在的東西，經常都是可怕的。你在這條路上走著迎面來了一個人，擦身而過，結果在前面轉角的地方又遇見他，上了公車，他又坐在你對面；他就這樣「屬於你」了，還是就如此，你就「屬於他」了；就算是如此地「屬於上帝」了，對於我也是很可怕的事。我老有個疑問——如果天堂是永恆的，那麼，天堂的快樂又在哪兒呢？永恆是可怕的。；沒有快樂的。永遠過著同樣的日子，每天都吃著同樣的「好菜」，簡直可怕極了。對於我，阿芬尤其可怕，因為我有強烈投身入她懷抱中的欲望，渴望她把我帶走，帶入她的世界裡，她那美麗的「不歸之園」；到了那兒又有誰想回來呢？有史以來，沒有

340

人回來過。阿芬從不纏我，她像空氣般在我四周流動，在極奇特的時候出現一下，又消失無蹤，卻又永存於我心中。阿芬是奇異的。我想。

今天我去打掃，一間在台北已經賣掉的公寓，大女兒要出嫁了，到時連給個紅包的錢都沒有，確實是件痛苦的事。三天之後，新主人就要搬進來了。「讓他們打掃就好了；你真笨。」妻跟兩個女兒笑著說。我沒有回答她們，只管去做自己想做的事。經常是這樣的。

忙了大半天，總算好了。我坐在沙發上看著這間房子中的種種，種種的故事。這也算個告別式吧；這完全都過去了，只能存在心中。心中的世界越來越重要起來，於是，黃昏來臨，在黃光之中飄起了細雨，牛毛樣、雪樣地飄起來。我坐在這潔淨的屋子裡，昇起了在這屋中每個黃昏的回憶。我慶幸起我的「笨」；只有「笨人」才能享有這些感受；我幾乎是靠著「笨」而生存下去的人。冥冥之中，似乎再也沒有那麼多多餘的「言語」

是那麼多年都沒說過一句話嗎？我們不可能用「言語」對日月表白自己的。河流只是在日月下無言地流著。只有人在日月之下吵鬧不堪。世事全是「無常」的，如果非要「有常」的事才有幹頭的話，那你什麼事也別幹了！終於是別人的房子我們也要打掃才行。

不知道各位親愛的讀者是否注意到這種時刻：黃昏時候，風全停了，雲也停止流動。水波停了，水平如鏡，有一隻無形的「手」「拉住」了生命的轉輪；一切全停止了。我坐在潔淨的屋子裡，只有雨，輕輕飄落下來。撫慰著心中這些年來的傷痛，讓它們慢慢結著疤，幽冥的

341

光線中，我感覺到自己一直往下沉。這個時候門鈴輕響了兩下；除了家人，誰會知道我在這裡呢？我把門打開，阿芬靜靜地站在那兒，似笑非笑地看著我。我平常極少被這樣美麗的東西看著；不由得便激動起來，我如獲至寶般地對她說：「裡面請坐，請坐。」她走進來，「已經賣了！」「這麼好的地方，為什麼要賣掉呢？」「通常只有一個原因，就是…我需要錢！」「向我借嘛！」她笑著說。「不行；我不希望我們的關係很快密切起來。」「喔？你對這虛幻的世界上的東西越來越留戀不捨了？你不希望真實一點？永恆一點？」「永恆是我最害怕的東西。」

「你好像有點不長進喔。」「我喜歡現在，不喜歡明天。」「好吧…隨你的意。」

這時候，雨點輕得飄了起來；像雪一樣。世界因此而淨化了。這幽冥的天地令我進入回憶裡。以前，有一次，我跟太太到鄉間去拜訪一位朋友，到了他的園中時，天下著細雨，也是黃昏時刻，果樹一排排地孤立著，一條小徑遠伸到茶棚下，朋友在躺椅上仰坐著喝茶；我握著太太的手在小徑上走向茶棚，心中感到無比安詳，太太對我說：「這樣真好！」所有深奧的事，她只會這樣說；她不是「寫文章的」。這時候我非常感動，可是，我並不想吻她；我看著那一排排的果樹在雨中孤獨地靜立著，心中感到與她無比接近；接吻會把這樣的感覺給吻遠了。阿芬說得對，我對這虛幻的世界上很多事情是留戀不捨的。我慢慢對阿芬說：「妳永遠都能隨我的意嗎？」她陰笑著說：「再說了！」

「最近有什麼心得？」阿芬找話說。我指著牆上用宣紙寫下的給她看，她念道：「要光輝

地生；要勇敢地死。你能勇敢地死嗎？」「妳以為呢？」「你希望能可是卻做不到。」「為什麼？」「誰不怕死？」「我不怕死；妳說得對，我只是對這虛幻的世界上的事情太過迷戀不捨罷了！」「這也是一樣！」「我不找死！」「為什麼？」「死必然會來的，找它幹嘛！」「必然會來的是毀滅；不是死亡。」阿芬喝了口茶，慢慢說道：「人需要努力拚命地去爭取屬於自己的死亡。不是件容易的事；並沒有多少人做到過。」「妳看看我如何？」「你也很難做到；死亡會令你發毛；面對死亡時，你只會緊握你太太的手；什麼用也沒有！」「那怎麼辦？」「到時我會幫你一把的！」「謝了，妳很講義氣！」「這種事，別客氣！」「能不能問一下，妳要怎麼幫我？」「我會非常非常溫柔的。」我看著她的笑容，以前一個夢中的情境，不自覺地浮上心頭：在一個月下的林中，我滿腔熱情地抱吻著我太太，我看見阿芬全身白衣從黑暗的林中走來，非常溫柔地輕輕拍拍我太太的背，溫柔典雅地說道：「對不起，輪到我啦！」她推開我太太，自己抱吻我一下，撫著我的手，往森林走去；我並不害怕，只是對太太依依不捨地，無奈地被她拉入那片黑暗的森林。「妳不是說，隨我的意思嗎？」「不行，我個性太強；你得隨我的意。我會非常溫柔的。」她靠在沙發上，作出一個準備接吻的樣子。「要咖啡嗎？」我說，站了起來。她微慍地說：「你是沒有情趣，還是沒有種；我真搞不清楚。」「你看看窗外雪降下來的雨，自言自語：「可能都沒有吧！」「你會寫文章；你現在想到什麼句子？」「一個從北方來的大孩子，吻了他的愛人之後，轉了個身，便失去了他的風雪。」「風雪是不存在的。」

「不存在也很好。」「鬼扯！」阿芬站起來說：「我要走了；戴洪軒，戴老師，你什麼時候才能面對現實！」「我永遠也不要幹這種事！」我把阿芬送出門去，她臉上有點沉鬱。我獨自走向窗戶，把窗戶打開。有風；那握著「生命輪轉的手」放開了；我呼吸了下。雨在我窗外落著；在我太太床邊的落地窗窗外落著；在我在香港的大女兒窗前落著，落著落著伸向無邊廣大的海洋；在我小女兒的車窗前落著，雨刷搖著；她在車內跟她的朋友聊天胡鬧，可有想起爸爸？我在想。我在感覺，全人類面對著共同的命運這太大了；不適合我。我感覺，我家人在面對著同樣的命運，這才「深深的」。

我坐下來，思索著希望寫些什麼；好賺點稿費，在大女兒出嫁時候好表示一下自己對她的

「愛」，想來想去，只有兩句值得寫下來，讓讀者看，才不會浪費他們的時間，那兩句便是：

「在一個飄著細雨的黃昏，我的死神來過——又憂鬱地走了！」

附錄

音樂，搖撼我，治癒我，拯救我！

戴洪軒‧孫瑋芒談樂錄

字、字、字。每天接觸的字與字、行與行之間，遺漏了某些真理。在音樂裡，我找到了那失落的真理，填補了文字的罅隙。

音樂是情與智的至高結合、人心最赤裸的呈現，那麼富於機智，又那麼富於生氣。

音樂永遠是新鮮的，好曲子的好演奏百聽不厭；音樂永遠是隨和的，任憑你出神傾聽或充耳不聞。

純潔的理想主義、宇宙性的激情，在今世的藝術中極端退化，音樂曉我以人類精神被遺忘的高度與力度。

對抗視人生為徒勞的虛無主義，對抗怯於獻身理想的犬儒主義，我召喚音樂，這有聲的精

靈，無形的火焰。

戴洪軒：人生總會有些時刻，在心中流過的絕不是語言，應該是一段「音樂」吧！那時，連「談什麼都是多餘的」這句話也是多餘的。

音樂有三種。其一是文化的聲音：以往的大師們寫下的作品，像李龜年、湯顯祖、貝多芬、華格納等人的音樂作品。其二是自然的聲音：像水聲、風聲、車聲、人聲等等。其三是你心中的聲音，只有你自己才聽得見。

我家過年時的春聯永遠是：「一園花發來知己，萬卷書開見古人」。如果將書閣上，傾聽自己心中的活動，是「言語」的話，就寫成文章；是「聲音」的話，就作成音樂；是「形象」那就作成美術之類的作品。如此就是我的創作生涯。

孫瑋芒：去年看了澳洲導演珍康萍編導的電影《鋼琴師和她的情人》，被她的音樂觀深深震撼。在十九世紀的紐西蘭這樣的天涯海角，被放逐的人——女主角艾達對音樂的愛仍不衰竭；音樂，成為這位孤獨啞女的最後救贖力量。導演也相信，即使是粗魯的捕鯨人，內心也有美好的、敏感的一面，也會被音樂感動。他偶然聽到女主角在海灘上彈奏鋼琴，發現了自己對音樂、對女人的柔情，後來決定用土地換鋼琴。

我完全同意珍康萍的信念。像我自己對音樂的需要，也是偶然間發現的。

346

我相信，不分東方、西方，人對音樂的喜愛，是自發的，天生的，不是任何政治力量可以操控的。

戴：你舉出來的感動，只是音樂裡感動的一種。音樂的感動，可以讓你愉快，也可以讓你非常不愉快、非常難過、非常痛苦。在醫院裡，放給病患聽的音樂，一定是莫札特或巴哈，不會是貝多芬，更不會是現代音樂。如果一個病患本來還有救，你給他聽貝多芬，他說不定會因此瘋掉。

以醫生的眼光來看，音樂的感動不見得是愉快的、正面的、好的。

音樂也有邪惡的一面，有時候邪惡極了！

例如宗教音樂，有的感覺也是很「邪惡」的。這種音樂裡，像瑞典作家拉格維斯特在《女神巫》這部小說所探討的，神在你面前展露祂的傷痕，教你不得不關心宗教這件事，這是具有強迫性的。

音樂也有很悲慘的時候。悲慘到後來，怎麼辦呢？只有笑了！你聽貝多芬、蕭邦的詼諧曲，那真是最悲慘的音樂。

孫：我從事文字工作，強烈地感受到文字和音樂這兩種媒介，是兩個極端。文字傳達抽象的概念，音樂直接觸動我們的感官、帶來立即的感動，在所有的藝術中，音樂感染力是最直接的。

對於人類感情的表達，音樂比文字的力量更巨大、手段更精微，這也就是德國詩人海涅說的「文詞結束之處，音樂即告開始」。

音樂所表現的人類精神活動，也是最真摯的。虛矯的感情，可以埋藏在文字裡，賺人熱淚，音樂裡的虛矯感情卻騙不了人。

文字建構了我們的思維，這個有限的、冰冷的符號，卻也限制了我們對世界本質的認識。我藉著聆聽音樂，不斷地接觸生命的本源。音樂蘊含了超乎語言的感情，使人認識人性的各種可能、世界的無限。

戴：音樂它講的東西，絕對是很簡單的、很直接的。它有還原作用，直接表現語言的本質、事物的本質，最重要的本質。

音樂的語言裡沒有「你好嗎」或者「你要來台北」。

如果你指著鋼琴問別人「這是什麼」，大人一定會說「這是一架鋼琴」，小孩子就會說「這是一塊木頭」。鋼琴、椅子、桌子都是木頭做的，它們的本質是木頭。音樂只能表現快樂、憂愁等事物的本質。

我從事作曲，也寫散文。當我內心發生比較脫俗的感受的時候，就想寫曲子。當我不受俗事束縛的時候，創作出來的東西，屬於音樂的比較多。

如果我碰到生命裡比較重大的事件，比方說愛情、死亡，我表達感受的時候，有時用音

樂，有時用文字。文字也能表現音樂的感覺。

有部法國電影《今生情未了》，它拍的主題，就是根本拍不出來的東西。那種感受，幾乎不可能在電影情節裡出現，應該是音樂的感受流過去。電影裡生死的問題，主角也只能無言以對。那種感受很奇怪、很好。它就是音樂。

孫：音樂有唱片作媒介，成為最容易與他人共享的藝術。在台北坐計程車，我曾經遇到也是古典音樂迷的司機，車上配備價值數萬元級汽車音響，播放不同的樂曲，考問我曲名。

有位朋友，他家的房客是位單身老榮民，這位「老芋仔」把畢生積蓄都用來投資音響設備與唱片，而且古典音樂、流行歌曲都聽。

透過電腦網路，我也認識不少古典音樂的同好，他們熱切地尋找音樂資訊，並渴望與人共享聽音樂的感受。

這些人，都沒有受過正規的音樂教育。相反地，有些以音樂為課業或職業的人，並不熱中追求音樂方面的美感經驗。音樂一方面被崇拜，一方面又被廣泛利用作謀生的工具，這真是美感的弔詭。

戴：我教了多年的音樂，學生裡面，打從心底喜歡音樂而去蒐購唱片、趕場聽演奏會的，也不是很多。那些民間的愛樂者，才是真正了不起。

孔丘說得不錯：「知之者不如好之者，好之者不如樂之者。」不是出於內心喜愛去搞音樂

的，事倍功半，真的很痛苦。很多被強迫進入音樂班學音樂的小孩，是落入了成年人設計的、惡意的陷阱裡面，從父母被欺騙起。

最重要的是一種觀念：你學會了一樣事物，變成專家就行了，為什麼一定要是書本呢？只要講得誇張一點，你真的是全世界最棒的神偷大王，那也沒話講，也是大人才。

像我在音樂的專長，主要是作曲。有人問我：「你鋼琴彈得怎麼樣？」我說：「就跟李登輝拉的小提琴一樣。」他說：「你的鋼琴彈得跟李登輝一樣，能做什麼？」我說：「那只有去當總統這一條路了。」

孫：每一首樂曲，都是作曲家用理性馴服了感情，是人類精神的勝利。特別是浪漫樂派作曲家，例如舒曼、柴可夫斯基，我聽他們的交響曲，覺得這些人胸中鼓動著那麼猛烈的激情，像是硝化甘油那麼危險，真是隨時可能爆發、瘋狂。可是，作曲家用多麼細膩、多麼美妙的手法，把激情納入音樂的形式，昇華為撫慰人心的藝術品。

在我欣賞藝術的經驗裡，除了少數幾部電影外，音樂最能帶給我「靈魂出竅」的經驗。十幾年前，我第一次聽到指揮家孟許（Charles Munch）指揮波士頓交響樂團演奏的貝多芬第九交響曲唱片，那個錄音版本演奏得非常激情，每一位演奏者彷彿都受到了上天啟示，充滿了真摯的感動。我覺得自己像是置身瀑布下方，被衝擊得久久無法起身。聽完唱片走到街上，我身上還殘留著那種感動，覺得好像到了陌生的國度，街上行走的全是幽靈。

音樂的世界，是那麼有秩序、完整、崇高，現實世界卻是充斥著混亂、殘缺、虛偽。兩者之間，有著不可跨越的鴻溝。

戴：活在音樂的世界裡，的確對現實世界很不適應。我當然選擇繼續活在美的世界。我們學音樂的是追求美，不是追求真。只要覺得「美」，就是受你騙也可以，被你騙得美就行了。

我剛開始聽古典音樂的時候，是聽柴可夫斯基，或是約翰‧史特勞斯的圓舞曲、蘇培的那些進行曲。有些作曲家的作品只有外在的華麗效果，柴可夫斯基是內外兼修，我後來才聽得比較深入。

其實，聽音樂就跟我們追女孩子一樣。女孩子有很漂亮卻很討厭的，也有並沒有什麼姿色，可是很可愛的。像布拉姆斯，初聽起來他的音樂沒什麼姿色，可是非常可愛，很有內涵，所以越聽越喜歡。然而你乍聽之下，不會一下子就喜歡。像貝多芬、巴哈，都屬於這一類。

至於柴可夫斯基，我就覺得又漂亮又有內涵。

孫：晚近的文學批評，有人把閱讀經驗和性經驗相提並論。比方說，法國散文家羅蘭‧巴特指出，閱讀的過程和男人追求性高潮的過程頗有雷同之處。其實，聽音樂的過程，作曲家挑起聽者的期待，經過一番追求的過程再給予滿足，更像性愛──特別是音樂演奏的過程，還包含了運動美，蓄積著爆發力。

你在一九七五年出版的書裡曾經指出，拉赫曼尼諾夫《帕格尼尼主題狂想曲》第十八段變

奏以前的變奏，是「一種期待，一種努力」，像堤內的水湧起，追求「氾出的激流」。變奏樂段渴望地追求新主題，幾度錯過，渴望提到最高度時，新主題便以沉靜的姿態在鋼琴的中音部出現。你把這個時刻形容為「幾朵花開了，幾個醉人的微笑；一些為愛而死的意念，一些值得為之而死的事物，呈現、呈現……」。在我看來，這一段音樂和你的文字，都是極為銷魂的。

柴可夫斯基的D大調小提琴協奏曲，是他獻給贊助者梅克夫人的樂曲。第一樂章表現了如泣、如訴、如慕的感情，那種近乎絕望的愛，還有快速樂句為激情而狂亂的感覺，也是性愛，而且是白日夢式自我滿足的性愛。

華格納的樂劇《崔斯坦與伊索德》第二幕第二景，表現男女主角幽會，用音樂鋪陳了兩情相悅時排山倒海的歡樂、奪人心魄的狂喜，更使聆聽者在音樂的海洋中消失了自我。

使欣賞者渾然忘我，正是藝術所能達到的最高境界。人類的心智結晶，達到「巧奪造化」的時候，就是一種福音，能夠使人在孤獨和死亡的陰影中得救。

戴：西洋音樂，甚至整個西方藝術，追求的主要是讓我們心跳加快。我們東方音樂正好相反，追求的是讓我們心跳放慢，最後慢得像龜一樣——到達「龜息大法」的境界，那就與天地同壽了。

比方說，你聽華格納的音樂，喝一點酒，心律比較能負荷。

我雖然聽了很多華格納的音樂，倒不致被他的氣質潛移默化。西方人心臟越跳越快，我們東方人

是越看越慢，越看越悲哀。

使人心跳加快，所有的藝術比較容易進入。心跳放慢了，就覺得沒什麼。你看那原野，已經使得心跳夠慢了，再加上笛聲，更慢了，慢得幾乎要停頓了。

原始部落的音樂，還有某些爵士樂，也會玩到這種地步——加快心跳，引起你全身的反應。如果戀人一手碰到對方的身體，她的回答光是腦部的回答，有什麼意思？她全身回應你，這才有意思。聽古典音樂，有時也會達到這種快感。

戴洪軒的音樂遊記

陳家帶

序篇

戴洪軒早在青年時代寫音樂散文《狂人之血》時，就已顯露出他文字的嫻熟、思考的敏捷，以及對音樂本質和西洋樂史的深刻洞察。那是一本「浪漫派樂人群相」，其中以自由活潑的方式呈現出他喜愛的蕭邦、布拉姆斯、莫索爾斯基……等那夥十九世紀的音樂英雄。他是把自己鋪成一條通往音樂的捷徑，等著讓我們踩過，並成為新愛樂者。

戴洪軒後來應民生報之邀，在文化版開闢了「今樂府」專欄，上下天地，出入古今，並輯成《洪軒論樂》一書，所言常涉及文學、哲學的層面，不過已無《狂人之血》裡面那種青春的

354

火焰和新鮮的感性，而代之以沉穩的識見和冷凝的知性。

台灣的古典音樂人口太少，根本養不起專業樂評家；沒有樂評，又不利於音樂人口的成長，這是惡性循環。戴洪軒除了作曲、填詞外，伸出第三隻手到樂評的領域來，也是游刃有餘，可惜形格勢禁，他的樂評多半是以口代筆，只能流傳於三五同好之間。以下我也試著把自己鋪成一條通往音樂的「荒徑」，等人來踩過「戴氏花園」。為了避免轉述者的干擾，我行文採用的是「戴洪軒獨白的遊記體」。

指揮篇（交響曲）

指揮家們在音樂世界猶如君王般高高在上，擁有絕對或者相對的權力，彷彿他們生來就被賦予詮釋偉大樂曲的神祕能力……

旅行於指揮家的國度，我覺得興奮、好奇，對這個差不多自孟德爾頌以來綿延近兩百年歷史的行業。

最先看到的是畢羅，他因為妻子柯西瑪被華格納所奪，一直耿耿於懷而鬱鬱寡歡。還有尼基許，前柏林愛樂的指揮；華格納樂劇的指揮大師漢斯・李希特；阿姆斯特丹大會堂管絃樂團創立者孟格堡……但是他們都太老了，面貌模糊，說話也含混不清，我感到和他們相距的不只

是一個世紀，而且是好幾個光年。然而從那些依稀拼湊的語音裡，我知道曾有所謂浪漫樂派是一點也不假的。

再來就是福特萬格勒、克倫貝勒、華爾特、托斯卡尼尼四位巨匠圍繞在貝多芬殿底下工作。福特萬格勒和托斯卡尼尼長達幾年的激辯，興起「世紀的對抗」，十分無聊，貝多必定充耳不聞——即使他沒有變聾。福特萬格勒那種即興式的誘發音樂公式，顯然很迷人；克倫貝勒為貝多芬所作的一磚一石的建築工程，其宏偉堅固，可說是空前絕後，我深為傾倒；華爾特則是個老好人，溫暖而謹守中庸之道；至於美國人捧出來的托斯卡尼尼，有一雙善聽的順風耳，在世過高的聲譽已從沸騰降至冰點，使他如今倍覺淒清寂寥。

當我抵達莫札特的銅像時，他那天真無邪卻隱含哀愁的眼神立時吸引了我。我望見貝姆在為銅像擦拭，等我走近些，發現華爾特也在銅像的背面工作，口中還喃喃說：「把主題唱出來，再熱情些」，把人性的力量灌注其中……」晚輩的貝姆不答腔，他心頭響起莫札特小調交響曲的旋律，真有說不出的悲傷呀！在一旁拔草的哈農庫特、霍格伍德、馬利納……，卡拉揚則帶了一罐香水和一瓶潤滑油來。

再過去是布拉姆斯。等諸位詮釋大師一到布拉姆斯的屋子，福特萬格勒哼起第四交響曲那幽深的第一樂章，華爾特不改本性，克倫貝勒照舊做那巨人的大夢。而貝姆顯得不勝唏噓而切中布拉姆斯凋急的晚景。後面也跟著小伙子克萊伯（就是那老克萊伯的兒子），他的腳步輕快

流暢，銜接巧妙，但有些不知世事酸甜苦辣的味道。伯恩斯坦則是步伐蹣跚，性情是有，卻太

樂天。福特萬格勒的弟子孟許談起布拉姆斯第一交響曲，滔滔不絕，他極深情的第二樂章頗有

乃師之風，貝姆也令人印象深刻；但到了末樂章，大家互別苗頭，似乎還是那桀傲不馴，如獨

坐孤峰頂上的克倫貝勒最具霸氣。我深為布拉姆斯遇到這樣的詮釋者而慶幸。

布氏的隔鄰也是布氏。那個頑固的老頭子布魯克納。他在一座小教堂裡被供奉著，聆聽他

的十首交響曲（〇號至九號）如同一首，隱隱然管風琴的回音夾雜其中。布魯克納在人、神、

自然之間佈置他的主題，樸素的約夫姆和他們很談得來，細膩的貝姆在這裡呼吸非常順暢，大

起大落留下無窮回味，克倫貝勒則把建築性發揮到極點。聽到這些演奏，我有時會認為布魯克

納真是有史以來最偉大的交響曲作家。而傑利畢達克著名的慢速幾乎讓他變成布魯克納的代

言人，汪德則異軍突起，端正宏大的造型，綿密細緻的紋理，深受世人愛戴。

沿著血緣的脈絡，下一個大理石像就是馬勒。誰也沒想到他在這五十年來如此走運，「馬

勒復興」是九首（甚至加上未完成的第十號）交響曲反覆演奏、錄音。伯恩斯坦、庫貝力克、

蕭提、阿巴多、卡拉揚、海汀克、鄧許泰特……都是一時之選，而當年孟格堡那高雅雄大的遺

音已難以追索，老一輩就是華爾特和克倫貝勒兩根巨柱支撐著馬勒像。華爾特應該較能捕捉到

馬勒苦惱甜蜜交集的個性，他那第五號的慢板（即威斯康提執導的名片《魂斷威尼斯》的配

樂）實在動人；克倫貝勒把握了馬勒親近大自然的那面，他人生的歷練充滿滄桑感，然而在音

357

樂裡，感情已昇華了；他試圖呈現的就是這種境界，而不再傷春悲秋——這又正是伯恩斯坦專利的註冊商標。

這趟「重量級交響曲」之旅結束前，我不能不提到偏重色彩、感官取向的拉丁系指揮家，其中有兩個人清澄優美的背影深深迷惑著我，那就是安塞美和孟都。

鋼琴篇（獨奏）

作曲家常常也是優秀的鋼琴家。李斯特是最著名的例子。在有唱片可考的歷史裡，我們只能追溯到許納伯、柯爾托、布梭尼、拉赫曼尼諾夫……這些閃亮的名字。

莫札特雌雄同體的特色，使得女鋼琴家大展身手；自哈絲基兒、海布勒以至皮耶絲、內田光子，她們都各自拿出看家本領，除了流暢優美，還以女性獨到的細膩敏銳，觸及莫札特奏鳴曲中天人合一的靈性層次。

貝多芬仍然佔有重要的席次。當我被引到他殿堂的鋼琴房時，那些專家正在競奏。季雪金是彈得最有條理也最內斂的一位，他的踏板控制適中，速度穩當，音色美妙；許納伯、巴克豪斯、肯普夫，直至布倫德爾、古爾達，可說是一代不如一代，我為德奧系鋼琴家的前途擔憂。

再回頭一看，俄籍的吉利爾斯以獨特的緊張度和爆發力，把貝多芬奏得虎虎生風，尤其《熱

情》、《華德斯坦》兩首中期奏鳴曲，連季雪金的「理性的冷火」也相形失色！可惜他也未能完成三十二首的錄音——彈得最好的鋼琴手冥冥中都過不了這關？波里尼宛如一間無塵室，冷得可以。

接下去我參觀的是擺設有蕭邦畫像的沙龍。這位天才，可說是音樂史上獨一無二為鋼琴而生的作曲家。沒有鋼琴這種樂器，也就沒有蕭邦。我們今天要追憶十九世紀巴黎的沙龍生活，聽聽看柯爾托怎麼說吧！「花、夢、酒、愛、愁」正是飛旋於黑白琴鍵上那枯瘦的手指傳遞給我們的「一花一世界」，十足真理，在那批圍繞著柯爾托的好手中，李帕第是星中之星，浪漫、優雅、細膩、高貴的氣質都齊備一身；還有米開蘭傑利，奇異的完美……旁邊也傳來魯賓斯坦豪情萬丈的傾訴，是的，他也能抓住一大批群眾的心靈，尤其像波蘭舞曲——而且，也只有波蘭舞曲到了他手上有最佳的完成。

另一個把鋼琴的靈魂喚出來的是德布西。我跨進那個充滿印象派畫作的海濱別墅。德布西的笑容彷彿還掛在牆上，當他瞥見米開蘭傑利和季雪金正在開墾他的小天地——神祕、朦朧、精緻、冷冽。就是德布西親自來評斷這兩人的琴藝，恐怕也很為難，我發現，在前奏曲第一集裡，米開蘭傑利製造了較多的色彩，季雪金則有點像黑白片的兩色，前者表現的是一件事物的躍起狀態，後者則停留在一串運動的降落點上，《兒童天地》曲集亦然。兩者都接近完美，唯後者的姿態似乎更雋永，更接近「外界景物投射於內心喚起的印象」——雖然德布西不承認他

是印象派。其它把自己奉獻於德布西的鋼琴手，如柯爾托、阿勞、貝洛夫等，都沒能逼近這個小圈圈的核心；倒是吉利爾斯的師兄李希特，偶有佳作，他那首《塔》脫俗絕美，恐無來者。

經歷了這三種各具風味的鋼琴世界，我覺得有如飽啖人生美食，又好像探勘了不同的寶藏。

小提琴篇（獨奏與二重奏）

巴哈，無疑的，是個很大的堡壘，在小提琴的領域裡亦復如此。我看見各個學派的好手佔著堡壘的一塊石階，以他們精熟的樂器發出各種音響。

巴哈那六首小提琴獨奏曲舉足輕重。謝霖下的註腳已成為典範，密爾斯坦在登上高齡後再向他挑戰，留下得意的傑作。如果拿書法來作譬喻，謝霖寫的是楷書，密爾斯坦是狂草，把葛羅米歐也放進來，則像是瘦金體了。謝霖處理比較圓潤、端正；密爾斯坦尖拔而高貴，時有駿馬狂嘶之態；葛羅米歐則曲折細膩，嫵媚多姿。當然，克雷曼的兩次全集錄音，在速度和內涵都能推陳出新，令人驚豔。大師克萊斯勒的片斷錄音，流露出濃厚的人文氣息，那種紳士舉止在人性層次上，永遠不會過時。奇格提的六首，頗具大元帥之風。

第三度造訪貝多芬的堂奧。那十首小提琴和鋼琴奏鳴曲，以歐依斯特拉夫（和歐伯林的合

360

作）最為溫暖，品格高昂，語態飽滿，風格內省，和他擔任貝多芬小提琴協奏曲的主奏如出一轍。曼紐因與肯普夫、法蘭齊斯卡帝與卡薩德薩斯的搭檔也都各有千秋，至於聲勢不弱的帕爾曼與阿胥肯那吉，雖有新鮮感，仍難免浮誇的作風，我聽得老大不舒服。想起葛羅米歐和阿勞的聯手還來得可愛些。新世代，還是克雷曼與阿格利希的創意節奏較優。

布拉姆斯是浪漫樂派扛鼎人物。他屋簷底下的陳設，看起來永遠那麼樸實、孤獨、憂鬱。能得到姚阿幸之後許多一流小提琴手為那三支深沉的奏鳴曲反覆演出，他應該也有一絲安慰吧。布拉姆斯的內在，難以挖掘殆盡，因此不管謝霖、祖克曼、葛羅米歐都只能及到他的一面，連頭號大師歐依斯特拉夫和李希特也終未把握適當分寸，而有過熟的表演。

法比學派所擅長的蕭頌、拉威爾、法蘭克、佛瑞等人同在一個花月扶疏的公園裡，每人都像以一種雅緻的植物張開著生命。園丁呢？老前輩提伯似乎太文縐縐，出手竟是病懨懨的美；葛羅米歐的裁剪得體，獨踞一方，其來有自。法蘭齊斯卡帝的風度也很迷人。其他的，我就沒興趣去觀察與諦聽了……

雲淡風輕步入這段音樂之旅的終點，踏離過往的那些「古蹟」，心裡想起十分「現代」的聲音，那正是要邁入未來世紀台灣雅樂的第一個音符呢！

綠蠹魚叢書 YLC84

狂人之血：戴洪軒談樂錄

作者／戴洪軒
編選／陳家帶
主編／吳家恆
編輯／劉佳奇、郭昭君
封面設計／登曼波
攝影／登曼波
出版五部總監／林建興

發行人／王榮文
出版發行／遠流出版事業股份有限公司
　　　　　地址：臺北市南昌路二段81號6樓
電話：（02）2392-6899
傳真：（02）2392-6658
郵撥：0189456-1

著作權顧問／蕭雄淋律師
法律顧問／董安丹律師
排版／極翔企業有限公司
2014年1月1日　初版一刷
行政院新聞局局版臺業字第1295號
新台幣售價350元（缺頁或破損的書，請寄回更換）

遠流博識網
http://www.ylib.com
E-mail: ylib＠yuanliou.ylib.com.tw

國｜藝｜會 贊助出版
NCAF

國家圖書館出版品預行編目(CIP)資料

狂人之血：戴洪軒談樂錄 / 戴洪軒作. -- 初版. -- 臺北市：
遠流, 2014.01
　　面；　公分. --（綠蠹魚叢書；YLC84）
ISBN 978-957-32-7331-8（平裝）

1.樂評 2.文集

910.7　　　　　　　　　　　　　　102025493